導演
的 起點

100 位華語 電影導演
第一部作品　誕生的故事

【經典增修版】

程青松

主編

自序

一百個戰戰兢兢的開始

在微博時代、微信時代，長篇大論不會有多少人喜歡看，可是我們還是想做一些有深度、有銳度、有態度的東西給大家，於是，每一輯的《青年電影手冊》都越做越厚，可以看到我們的誠意和實在。

年初編輯部開會，討論選題，泥巴提議做導演第一部的專題，立刻得到大家一致的贊同。之後我們開始討論導演名單。經過熱烈的討論和爭論，一百位導演的名單總算出爐。雖然這個名單並沒有囊括所有優秀華語電影導演，但基本上代表了《青年電影手冊》的價值取向。可真的到了要開始工作時，我們才意識到這個工程太浩大了。

就憑藉曾念群、郭湧泉、耿聰、宋健君、泥巴，加上我六個人，要一一採訪到每位導演，會是多麼遙不可及的夢想啊！於是，我們進行了分工，每個人負責一部分導演，同時擬定了基本相同的問題給各位導演們，或電話採訪，或郵件採訪，甚至連微信採訪也用上了。本輯執行主編曾念群更是承擔了最多的採訪任務。之後，我們獲得了李爾葳、楊勁松、馬戎戎、周洲和梁夜楓等朋友的支持，把他們的採訪提供給我們。當然也有遺憾，有些導演沒有採訪到，實在無法聯繫到的導演，也邀請了北京電影學院文學系的同學陳朗幫我們搜集整理。演員黃璐給予我們

的支持更是及時，她幫我聯繫到了好幾位臺灣導演。國內著名攝影師逄小威、TonyZhao、淩代軍、郭延冰給我們提供的各位導演珍貴的照片，無疑是錦上添花。我的老同事賈健大姐擔任了我們的特約編審，付出了辛勤的勞動。

我們也摘錄了其他媒體和出版物的文字，歷時十個月，才接近完成這個巨大的工程。

最後要感謝的是各位接受採訪的導演，他們在百忙之中給予了我們的工作大力支持，在此向各位導演表示最衷心的感謝！

一百位華語電影導演的首部作品，意味著一百個戰戰兢兢的開始，一百個不知道未來的開始，也意味著一百個夢想的開始。面對相同的提問，每個導演給出了不同的回答。沿著夢想的河流，追溯夢想的起源，猶如霧中的風景，需要我們用心去辨認、體會和感知。我相信，這些珍貴的文字會給每一位熱愛電影的朋友帶來啟示，他們的經驗比任何一堂電影課來得都更重要。

以虔誠和謙卑之心，向夢想致敬。

程青松 寫於二〇一二

目次

丁乃箏 《這兒是香格里拉》—— 008

尹麗川 《公園》—— 011

王小帥 《冬春的日子》—— 013

王全安 《月蝕》—— 017

王家衛 《旺角卡門》—— 021

王笠人 《草芥》—— 024

王超 《安陽嬰兒》—— 026

王競 《方便麵時代》—— 028

史蜀君 《女大學生宿舍》—— 031

吳天明 《沒有航標的河流》—— 033

吳宇森 《鐵漢柔情》—— 037

呂樂 《趙先生》—— 040

李少紅 《銀蛇謀殺案》—— 042

李玉 《今年夏天》—— 045

李欣蔓 《親・愛》—— 048

李紅旗 《好多大米》—— 052

李　楊《盲井》— 054

李睿珺《夏至》— 058

杜琪峯《碧水寒山奪命金》— 063

肖　風《寡婦十日談》— 068

周星馳《少林足球》— 071

周顯揚《殺人犯》— 075

易智言《寂寞芳心俱樂部》— 078

林孝謙《街角的小王子》— 083

林正盛《春花夢露》— 081

林書宇《九降風》— 091

林育賢《六號出口》— 088

金依萌《旗魚》— 096

侯孝賢《就是溜溜的她》— 100

侯季然《有一天》— 102

姜　文《陽光燦爛的日子》— 104

洪榮傑《無聲風鈴》— 107

唐曉白《動詞變位》— 111

夏　鋼《一半是火焰，一半是海水》— 113

孫　周《給咖啡加點糖》— 118

徐　克《蝶變》— 122

徐浩峰《倭寇的蹤跡》— 127

徐　崢《人再囧途之泰囧》— 129

徐靜蕾《我和爸爸》— 132

翁子光《明媚時光》— 135

耿　軍《燒烤》— 137

郝　杰《光棍兒》— 140

馬儷文《世界上最疼我的那個人去了》— 142

婁　燁《週末情人》— 146

張一白《開往春天的地鐵》— 148

張　元《媽媽》— 152

張艾嘉《舊夢不須記》—155

張作驥《暗夜槍聲》—159

張 猛《耳朵大有福》—162

張 揚《愛情麻辣燙》—166

張榮吉《逆光飛翔》—169

張藝謀《紅高粱》—171

畢 贛《路邊野餐》—174

盛志民《心·心》—176

章 明《巫山雲雨》—178

章家瑞《婼瑪的十七歲》—180

許鞍華《瘋劫》—184

陳大明《完美女人》—187

陳可辛《雙城故事》—191

陳正道《宅變》—195

陳 果《大鬧廣昌隆》—198

陳建斌《一個勺子》—201

陳哲藝《爸媽不在家》—205

陳國富《國中女生》—210

陳凱歌《黃土地》—213

陳嘉上《小男人週記》—217

陳德森《我老婆唔係人》—220

彭浩翔《買兇拍人》—223

鈕承澤《情非得已之生存之道》—226

程青松《摯愛》—231

楊亞洲《沒事偷著樂》—234

楊荔鈉《春夢》—237

楊雅喆《囧男孩》—240

楊德昌《海灘的一天》—242

楊瑾《一隻花奶牛》—245

萬瑪才旦《靜靜的嘛呢石》—249

賈樟柯《小武》—251

路學長《長大成人》—256

寧浩《香火》—258

寧瀛《有人偏偏愛上我》—262

爾冬陞《癲佬正傳》—264

管虎《頭髮亂了》—267

趙德胤《歸來的人》—270

趙曄《馬烏甲》—274

趙薇《致我們終將逝去的青春》—277

劉杰《馬背上的法庭》—280

滕華濤《一百個……》—284

蔡尚君《紅色康拜因》—286

蔡明亮《青少年哪吒》—290

蔣雯麗《我們天上見》—292

鄭有傑《一年之初》—295

鄭闊《南風》—297

賴聲川《暗戀桃花源》—300

錢翔《迴光奏鳴曲》—302

霍建起《贏家》—306

應亮《背鴨子的男孩》—309

薛曉路《海洋天堂》—311

謝飛《火娃》—313

韓杰《賴小子》—316

韓寒《後會無期》—320

魏德聖《海角七號》—324

關錦鵬《女人心》—327

顧長衛《孔雀》—330

權聆《忘了去懂你》—333

導演簡歷

美國柏克萊大學比較文學系畢業，是臺灣劇場界少數
編、導、演皆能的優秀女演員，曾演出電影《暗戀桃花
源》。

2009 －《這兒是香格里拉》為其首次執導電影作品。

丁乃箏

《這兒是香格里拉》

／為什麼選擇這個故事作為你導演的第一部作品？

其實這個選擇不是我自己做的，在因緣際會下，雲
南有人看到香格里拉的劇本後，覺得非常適合他們當時
的宣傳。他們希望每個地方，如大理、香格里拉等，可
以有不同的導演去拍各個地方的故事。我剛好寫了這個
劇本《這兒是香格里拉》，他們就覺得可以去當地拍。
但其實當時我寫的香格里拉並不是講雲南的香格里拉這
個地方，我講的是心中的香格里拉，所以等於是還蠻巧
合的一個機會。

／在這個故事當中，你想表達什麼？

《這兒是香格里拉》表達的是每個人心裡都有一個
最理想、最美的地方。故事表達的是每一個人在受了創
傷之後總是想逃離自己原來的地方，想要到一個他認為
可以解脫的地方。但其實這個地方還是在內心的最深處，
所以討論的其實是逃避以及面對的主題。

／這部片的資金來自哪裡？

據我所知是雲南地區的宣傳，每個地方都由不同的

導演用當地的景觀來拍當地的故事，所以資金是來自雲南。

／是自己編劇的嗎？

這是我自己寫的劇本。自己寫的然後自己導，如果搞砸了我不會去怪別人（笑）。到目前為止，我自己導的劇差不多都是自己寫的劇本。

／遇到最大的困難是什麼？

沒有最大的困難。因為每個困難都很大！我覺得因為是第一部作品，從第一天開拍，馬上就要調整自己不是做劇場的。因為做劇場的，觀眾是坐在下面看舞臺上發生的事情，但拍電影的時候我必須在鏡頭前去看鏡頭裡發生的事情，視覺的處理方式跟劇場就有很大的不同。第一天馬上要在很短很短的時間調整自己，一定要把眼睛放在鏡頭前面，而不是去看現場演員在演出發生的事情。這個跟我在劇場裡面所受的訓練非常不一樣。

／作品的命運如何？

有上映。臺灣有，大陸我不太清楚，因為當時是大陸的製片人在處理後續上映狀況。當時臺灣整個電影圈非常不景氣，但是《這兒是香格里拉》算是賣得不錯的，因為被算作藝術電影而不是商業電影，所以有不錯的市場成績。

／對你來說，幫助最大的人是誰？

很多人對我幫助都很大。包括表演工作坊賴聲川導演，從我當時寫電影劇本就一直跟我做討論，並時常提醒我對於劇場跟電影在劇本上面的處理方式差異。我劇本寫完都一定會讓他看。一路到了香格里拉拍戲的時候，也

有很多其他人幫助我，比如說現在也在做我製作人的藍大鵬，周圍所有的副導演，化妝、服裝、髮型團隊等。當時組成的團隊有很多的女孩子，整個團隊對我來講比較像一個大家庭。大家工作的氣氛都非常好，所以我第一部電影幫助我的人非常非常多。

／別的導演的第一部作品，你最喜歡哪一部？

我自己還蠻喜歡伍迪・艾倫（Woody Allen）的作品，還有一個女編導諾拉・艾芙倫（Nora Ephron）的作品，例如《西雅圖夜未眠》（Sleepless in Seattle），她寫的愛情喜劇都深得我心。

／對第一次拍片的青年導演，你有什麼樣的建議？

我想我的建議就是盡量做，不要怕，因為電影本來就是很大的賭注，很多事要膽子夠大，心要細，一邊拍一邊學。電影這行其實不管在學校學得再多，到最後還是靠經驗累積。任何一個年輕導演都需要勇敢去做，做了你就會得到很多豐富的經驗。

【梁夜楓／採訪】

尹麗川 《公園》

導演簡歷

詩人、編劇、導演，畢業於北京大學西方語言文學系及法國 ESEC 電影學校。著有詩集《油漆未乾》，曾任《山楂樹之戀》編劇，導演代表作包括《公園》、《牛郎織女》。

2006 －《公園》為其首部電影作品。

／為何選這個故事作為你導演的第一部作品？

父母為兒女在公園相親這件事，既喜感，又傷感。中國父母一定是全世界最為兒女操心的父母，同時，我們的父輩那代人又經歷過特殊傷痛，以至於要把許多的期許放在兒女身上，所以中國的兒女也承擔著以愛為名的沉重壓力。還有就是我曾經寫過一篇未完成的小說《父親》，那裡面要表達的一些傷痛與愛，這回可以通過別人的故事，放在電影裡面。

／在這個故事當中，你想表達什麼？

人與人的關係。父親和女兒，是人與人關係中最親密一種。他們互相關愛，也互相傷害。我想表達的就是，讓我們相依為命吧。

／這部片的資金來自哪裡？

來自一個女導演系列計畫。因為是製片人找我的，我也不是很清楚後來的資金來源。當時的我還不太關心這些。

／自己編劇的還是找專人編劇？

自己。起初找過好朋友一起聊，後來發現相親這個題材，跑去公園看，在公園裡就想好了故事，回去就很快地寫出了劇本。

／遇到最大的困難是什麼？

開頭兩天還不知當導演是怎麼回事吧，不過第三天起好像就懂了。至於其他的困難，都是拍電影必須承擔的。

／對你來說，幫助最大的人是誰？

製片人羅拉。我是個被動的人，她找了我，如果不是她，也許我根本不會去拍電影。還有就是很多很多朋友幫助了我。我想用平時的稱呼感謝他們，老焦、蔣浩、小周、阿美等人。

／別的導演的第一部作品，你最喜歡哪一部？

姜文的《陽光燦爛的日子》，還有賈樟柯的《小武》，因為他們都塑造了令人難以忘懷的人物。

／對第一次拍片的青年導演，你有什麼樣的建議？

想好了再拍，你必須清楚自己要表達什麼。

王小帥

《冬春的日子》

導演簡歷

獨立導演，北京電影學院導演系畢業，獲法國文學藝術騎士勳章。為中國第六代導演代表人物之一，主要作品包含《十七歲的單車》，獲柏林影展銀熊獎；《青紅》，坎城影展評審團獎；《我11》，獲《青年電影手冊》2012年度華語十佳影片；《左右》，獲柏林影展最佳編劇；《闖入者》，獲《青年電影手冊》2015年度十佳影片等。

1993 －《冬春的日子》為其首部作品，獲獎無數，BBC更評選為電影誕生一百年以來的百部佳片之一，也是唯一入選的中國電影，更納入紐約現代美術館（MOMA）館藏。

／為何選擇這個故事作為你導演的第一部作品？

那個時候是一九九二年，中國電影還是計劃經濟的時代，我們作為剛剛畢業的學生，想要馬上進入那個體制拍電影是不可能的，但是又想很快地表達自己，把自己對電影的理解表達出來，同時也覺得中國電影在那樣的時期裡也需要新鮮的空氣，所以就自己想辦法。除了資金上的問題之外，最大的問題就是拍什麼，最基本的想法就是把自己當時的心情和處境表達出來，我認為這是電影一個非常強大的功能，就是能夠觸摸到我們的現實，所以就要選擇最靠近的、自己能觸摸到的東西。劉小東（註1）和喻紅（註2）又是我在附中時的同學，我們有相同的感受，所以我希望來拍他們，把他們的生活表達出來，其實也就是在拍自己。他們作為朋友幫助我也同意了，所以就有了《冬春的日子》。其實就拿攝影機面對我們自己，問我們內心，就是麼一個的過程。

／在這個故事當中，你想表達什麼？

九〇年代初，每個人內心都有一種迷茫和彷徨，不知道整個八〇年代過去之後，未來的路怎麼走。同時自

己也剛剛畢業，所有這一切都是縈繞在我們心裡的一些問題，透過《冬春的日子》把這樣的情緒，這樣的疑問表達了出來。

這部片的資金來自哪裡？

實際上幾乎是無成本的執導，我們就是想辦法租到機器，到保定去爭取他們免費提供的膠片，黑白的很便宜，這兩點促成以後，我們其實就可以開動，因為我們所有人不要酬金，吃飯什麼都自己解決，主要的費用是向一個叫張洪濤的朋友借了五萬塊錢。他是攝影系畢業生，後來開了廣告公司，在我們當中算有點兒錢。然後就開始做，這個錢包括所有的執導，還包括製作出了三個拷貝，後來去電影節的拷貝就是從這裡面出的。

自己編劇的還是找專人編劇？

都是自己寫的，沒有編劇，我們的整個製作方式也是非常個人化的，是靠近新浪潮的。把攝影機當成一支筆來記錄，所以說拿起來就拍，劇本也非常簡單，是我寫了一半，後一半到了小東家那邊拍邊寫，大概情況是這樣。我們的演員是非職業的，攝影師、錄音師等人每個人都是第一次，對我來說也是，所以我們是邊摸索、邊拍、邊寫。

遇到最大的困難是什麼？

最大的困難來自所有方面，因為我們都是第一次，沒有資金，人員也少，我們整個攝製組最多就八、九個人，所有的一切都要我們解決，所以困難來自所有方面，我就不再多說了。

作品的命運如何？

拍完之後，就如眾所周知的，這部電影被列為黑名單，因為當時我們想辦法從香港出去，然後從香港運到了

鹿特丹影展、溫哥華影展。在鹿特丹影展放映的時候，就被國內下通知，進入禁片和黑名單，因為我們這部電影沒有跟當時的計劃經濟時代提出申請經批報，在國內就不能上映，就落到這個命運。因為第六代（註3），或者是說電影剛出來，所以很難做市場上的發行。這部片子後來被電視台購買，比如著名的BBC英國廣播公司購買，就是這個電影的基本狀況。電影節也去了很多，拿了不少獎，這也是一開始獨立電影的基本命運。

／對你幫助最大的人是誰？

這裡面有一長串的名單，當然包括所有參與人員、製作人員，劉小東、喻紅、鄔迪、劉傑，還有其他的創作人員都是這個片子誕生不可缺少的人員。當然，這個片子後來能在國外電影節走一圈，離不開香港的影評人舒琪，他是當時對中國獨立電影最主要的一個幕後推動者。英國的影評人托尼·瑞恩斯（Tony Rayns），當時在電影學院教我們，看到這部片子之後，他也開始向西方推薦這部片。同時我們也找到了那個時候剛剛開始成立的新公司來做國際發行代理。

／別的導演的第一部作品，你最喜歡哪一部？

應該是賈樟柯的《小武》，他的這個起點非常扎實，起點也高，對電影的掌控也非常的完整，很成熟。

／對第一次拍片的青年導演，你有什麼樣的建議？

在目前中國電影的情況下，作為年輕導演第一次拍片，我認為導演要想清楚自己要幹什麼，自己的電影到底是為什麼而做，不管是作者型的還是走市場型的，都要非常清晰和明確自己的方向。

【郭湧泉／整理】

註1：劉小東

中國現實主義畫家，主演《冬春的日子》，也是該片的美術指導，現與妻子喻紅定居北京。

註2：喻紅

中國現實主義畫家，演出《冬春的日子》小春一角。

註3：第六代電影導演

一九八〇年代開始，一批從電影學院畢業的年輕人投入電影拍攝的工作，由於題材多涉及覆蓋弱勢群體所需的人文關懷和製度問題衍生的社會問題，起初多為地下作品，進不了正式的發行渠道，人們稱之為地下導演，或是第六代導演。代表人物有賈樟柯、路學長、王小帥、張楊、章明、李楊、王全安、張元等。

《冬春的日子》劇照

導演簡歷

導演，編劇。北京電影學院表演系畢業，中國第六代電影導演代表人物之一。代表作品有《圖雅的婚事》，獲柏林影展金熊獎；《團圓》，獲柏林影展最佳編劇。

2000 —《月蝕》為其首部作品。

王全安

《月蝕》

/ 為何選擇這個故事作為你導演的第一部作品？

每一個人拍第一部電影的時候，都有一個最大的初衷。當時拍《月蝕》給我感覺最強烈的，就是特別希望拍一部這一生中最自由的電影。一般來說，一個導演拍幾部電影以後可能會越拍越自由，但是我覺得也可能不是這樣。因為隨著你的經驗積累，甚至形成風格以後，其實你的突破和自由可能更會陷入自我的一個局限。所以第一次執導，有的時候會認為生澀，但我覺得在電影上，一個導演在第一部作品往往可能會最具有自由的自身條件。所以《月蝕》是一部特別自由的電影，現在看來也是這樣，目前為止它也是我這一生最自由的一部電影。

/ 在這個故事當中，你想表達什麼？

這個電影中有雙重含義，第一就是關於環境的一個表達，和你自己的一個心理感受，像我這個年齡的導演差不多也都是拍這種自己內心的感受和周圍環境的狀態，剛好處在這個結點。另一個就是關於電影的一種表達，就是說在自己對電影表達上感興趣的一個方面，盡可能

／這部片的資金來自哪裡？

其實這部電影的資金籌備是很偶然的，來自一個不是這個行業的朋友，是一個做房地產生意的朋友。這個朋友也很有意思，他也是出於對電影的喜愛和對我的信任，在很簡單的情況下就決定投資這部電影。其實是先決定執導一部電影，後決定執導什麼東西。

／自己編劇的還是找專人編劇？

實際上我的電影基本上都是自己編、自己導的。因為我從學校畢業以後，在有條件拍電影之前，也一直在寫劇本，我想以後也是這樣。對於我來說，可能寫劇本跟拍電影這個事情應該是一件事。

／遇到最大的困難是什麼？

不管是當時還是現在或將來，我想一個導演拍第一部電影的時候，往往最大的問題是資金問題，但是我比較例外，我得到了比較充沛的資金和信任，在題材的選擇上也特別自由。我當時給劇組的人談──他們都是一群年輕人，差不多也都是第一次拍電影的人，一般劇組都會被這個條件困住，但是這次我創造了這樣一個相對來說充沛的的物質條件，這樣能讓我們忘掉這個問題，能面對自己，而不是面對外在條件的困難，所以有什麼本事都使出來。

當時面對的最大的問題其實是自身的問題，最大的困難是自身的突破，就是在拍一個影像，預想一個影像和

電影，我能夠感覺到自己對電影的哪一種表達比較敏感。

在這個電影裡面，其實我一方面是表達了自己的一種感受，另外也表達了我在電影上作了廣泛的試探。透過這部多地做一個、多方面的試探。所以，這個電影的敘事內容和敘事形式都是採用一種特別拼貼的、非常多元的結構。

你完成一個影像，這兩者之間的差距。

最明顯的就是當那個影像出來跟你預想的那個東西有差距，或者不吻合的時候，你所產生的那種焦慮。因為事實上你是想創造一種有信心質感的影像，要摸索這件事，所以常常會停下來想，那麼最後，最大的一個困難在第一部作品裡體現出來就是，怎麼在生活的真實和電影的表達中間找到一種聯繫。因為在我們這個時代，尤其是在中國的電影那個時候，真實跟電影之間，可能離的太遠。

／作品的命運如何？

第一部電影對我來說最大的收穫，是從一個職業者的角度讓我找到了定位，怎麼說呢？你可以做這個事，是一個自我的印證吧！就是你是可以從事導演這個職業。這個電影先後去了很多國際電影節，也得到了一些榮譽，是為我以後從事電影這個行業奠定了一定的基礎。當時中國的電影，尤其是藝術類型的電影的條件不是說不好，是幾乎沒有這樣的條件。這個電影經過了很多放映上的艱難和波折，當時的紫禁城（影視公司）組織了第一條中國的藝術院線，叫Ａ級院線。當時《月蝕》這部電影作為Ａ級院線的第一部電影，也是對這樣一種院線的支持。

／對你幫助最大的人是誰？

我覺得其實應該是兩個人。一個是投資人，另一個是劇組這一圈第一次執導的年輕人。因為他們這種集體的第一次，給這個電影注入了很多可能性。

／別的導演的第一部作品，你最喜歡哪一部？

我覺得在第一部作品的成就和喜愛裡面，無論是我個人喜歡還是電影首推的應該是奧森‧威爾斯（Orson Welles）的《大國民》（Citizen Kane）。作為一個二十五、六歲的導演的第一部作品，這部電影一直被大家評為

「史上最偉大的電影」之一，我覺得是有它的道理的。至今我們還依然能夠在很多電影中看到這個電影的影子，在向這個電影學習和致敬。所以說第一部電影，並不一定是生澀的。

／對第一次拍片的青年導演，你有什麼樣的建議？

我覺得電影導演面對的執導環境是比較紛亂複雜的，每次也是不一樣的，但是對於導演來講，有一個東西一致的話，那就是不管是第一次執導還是多少次執導，永遠要做的一件事，就是要盡一切努力堅持自己的初衷，對一部電影的初衷。

【周洲／採訪】

《月蝕》電影海報

王家衛 ——《旺角卡門》

導演簡歷

香港導演、監製與編劇，擅長文藝電影，代表作品包括《阿飛正傳》，獲香港電影金像獎最佳電影、金馬獎最佳導演；《重慶森林》，獲香港電影金像獎最佳導演；《春光乍洩》，獲坎城影展最佳導演；《花樣年華》於世界各地獲得多項最佳外語片之殊榮；《一代宗師》，獲《青年電影手冊》2012 年度華語十佳影片等。

1989 —《旺角卡門》為其首部作品。

／當你從香港理工大學畢業後，為什麼想到要去做編劇？

我從小喜歡看電影嘛，一直就很希望進入這個行業。做攝影、服裝這些都需要技術，而編劇是當時我唯一可做的。

／談談當上導演的過程。

拍《旺角卡門》之前，我在鄧光榮的影之傑製作公司當編劇，那也是規模很大的一個公司。有一天他（鄧光榮）走過來問我要不要做導演，我說好，於是就拍了《旺角卡門》。

一九八八年正好是香港電影的黃金時期，新浪潮（註1）過去了。從《英雄本色》開始，忽然從韓國、中國臺灣、新加坡、馬來西亞這些國家和地區湧來無數的錢，要求執導江湖片。（只要）你說需要拍戲，就會有投資，市場需要很多很多的電影。

還有一個原因是那時候有很多新的導演出現，只要你有這樣的一個可能性，他們就會投資你去拍。

/《旺角卡門》在今天看來，似乎是你作品中唯一一部具有完整敘事的作品？

《旺角卡門》之前，我和導演譚家明曾經合作過很長時期，他當導演，我當編劇。《英雄本色》出來以後，我們在想怎麼樣重新定義所謂的英雄，後來譚家明拍的《最後的勝利》其實是最後一部，兩個混混在十幾歲、二十歲、三十歲等三個不同時期的故事梗概，兩個混混都成長了：一個成功，一個失敗。但是他拍完最後這部之後就沒有機會再拍了，因為那個時候市場需要英雄，不希望看到這樣的反英雄。等到我有機會當導演的時候，我就把第二個故事重新拿出來拍，這就是《旺角卡門》。

/《旺角卡門》和後來的作品相比風格差別非常明顯，敘事完整，還有人說大排檔砍人那場戲整體很像林嶺東執導的風格。這是因為你作為新人導演，對於影片整體格局缺乏控制，還是個人的風格正在逐漸形成？

我不會說《旺角卡門》跟我其他的電影有什麼不同，我會說在那個時間裡我能拍的就是那個樣子。如果你今天讓我去拍，那肯定會不同，但是要我跳回十幾年前去拍，我想肯定還會那個樣子。

/從《旺角卡門》（劉德華、張曼玉）開始你的戲就是明星雲集，到《重慶森林》又開始啟用金城武這樣的臺灣新人參與演出，使用明星是否是片商要求？

不是的，我從小看電影就希望看到明星，電影沒有明星，就不好看，這是我的習慣。所以每當我開始構思一個電影的時候，我會根據梁朝偉、張曼玉他們的樣子，去想每一段情節。我的電影裡沒有臨時演員，他們表演一

定要到位。化妝不能說這是主要角色，那是次要角色，所以次要角色就可以馬虎對待。還有我喜歡用一些真實的人，比如服裝、道具組的這些人物，來和明星的身份對撞，這個非常有意思。

【摘自《南方週末》二〇〇四年九月　陳漢澤《突破已不大可能，永恆不變會不會很悶？》採訪文章】

註1：新浪潮
一九七〇年代至一九八〇年代，以徐克、許鞍華、方育平等人為首的香港電影風潮。

導演簡歷

導演、編劇，從事多年的電視廣告執導，後致力於獨立電影創作。執導《刺青》，另籌備新作《草台班子》、《蓮花》等。

2006 ─《草芥》為其首部作品，獲中國獨立影像年度展最佳處女作獎。

王笠人

《草芥》

／為何選擇這個故事作為你導演的第一部作品？

原想執導電影《草台班子》，可是遭遇了很多問題，資金、審查、經驗等的，我做電影還是比較謹慎，就想在執導《草台班子》之前，能不能練練手，為此開始花了一週寫了劇本《草芥》，拿 PD150（註 1）執導，試圖取得第一次的執導經驗。

／在這個故事當中，你想表達什麼？

有些表達是我想要的，有些是不經意的，或者是內心情緒的表達。我們要做電影，可是發現擺在眼前的都是艱難險阻，我所經歷的內心實際上很絕望。那段日子，主要還是絕望的情緒投射。

／這部片的資金來自哪裡？

執導資金還是自己的積蓄。

／自己編劇的還是找專人編劇？

自己編劇。之前很忙，找攝影師寫劇本，看了後不滿意，就自己寫了。

／遇到最大的困難是什麼？

劇組的能力，與你要執導題材，以及手段的平衡，這三者應該如何掌握。

／作品的命運如何？

參加了國內外一些影展，但沒有正式上映。

／對你來說，幫助最大的人是誰？

還是我的攝影師，和他在一起看了很多電影，還經常一起討論，互相勉勵。

／別的導演的第一部作品，你最喜歡哪一部？

趙曄導演《馬烏甲》，直覺而已。

／對第一次拍片的青年導演，你有什麼樣的建議？

控制資金；建立你能掌握的最好人員搭配；有足夠的執導時間。

註1：PD150

SONY出品的數位攝影機，相當輕巧，方便攜帶。

【泥巴／採訪】

導演簡歷

畢業於北京電影學院，其間為《當代電影》、《中國電影週報》撰寫外國電影評論。曾為陳凱歌導演的主要助手。代表作品包含《日日夜夜》、《江城夏日》等。

2001－《安陽嬰兒》為其首部作品。

王　超

《安陽嬰兒》

／為何選擇這個故事作為你導演的第一部作品？

將對急劇變化中的中國現實的觀察與思考，放進一個人性悲劇之中，是我選擇這個故事的驅動力和方向。

／在這個故事當中，你想表達什麼？

即便在苦難中，人性也要有昇華的機會。

／這部片的資金來自哪裡？

來自我的朋友，企業家方勵先生。

／自己編劇的還是找專人編劇？

是我自己根據自己的短篇小說《安陽嬰兒》，改編成劇本。

／遇到最大的困難是什麼？

沒遇到多大困難，二十一天拍完，中途有市文化局來查許可證，驚了一會兒。

／作品的命運如何？

入圍二〇〇一年坎城影展導演雙週單元。法國及全

球藝術院線上映，小營利。

／對你來說，幫助最大的人是誰？

方勵先生。

／別的導演的第一部作品，你最喜歡哪一部？

高達（Jean-Luc Godard）的《斷了氣》（À bout de souffle），讓人感受到電影的自由屬性。

／對第一次拍片的青年導演，你有什麼建議？

找到真正愛電影的同類，趁熱打鐵。找到最終的執導現場，只愛你親眼所見、親耳所聽，絕處逢生。

《安陽嬰兒》電影海報

導演簡歷

畢業於北京電影學院攝影系。現任北京電影學院攝影系主任、導演，亦從事紀錄片拍攝工作。代表作品有《萬箭穿心》，獲《青年電影手冊》2012年度華語十佳影片；《大明劫》等。

1997 －《方便麵時代》為其首部作品，獲北京大學生電影節最佳電視電影導演獎。

王 競

《方便麵時代》

/為何選擇這個故事作為你導演的第一部作品？

《速食麵時代》是根據我身邊朋友的真實故事改編的。當時一個朋友畢業分配到福建省歌舞團，他是中央音樂學院，學聲樂的；還有一個朋友是中央戲劇學院，學劇作的，他分到了北京順義縣文化館，他們跟我講了一些好玩兒的事。那些地方非常渴望大學生，但是他們真用不上這樣的人。比如說到文化館，他們就是需要寫表揚稿的人，福建歌舞團要的也就是一個成天唱「紅歌」（註1）的。就是說，當時有些單位迫切需要人才，可是人才的分配機制和使用機制實際上是不配套的，我就想表達一下因此引發的小尷尬。

/這部片的資金來自哪裡？

我從畢業後一直在拍廣告，從一九九七年以後六、七年全部的收入都拿來拍這部電影了，大概是八十萬（人民幣），全部家當都投入進去了。當時覺得做電影總得有個開始，我一是學攝影、二是學紀錄片，之前沒有拍故事片的經驗，別人不會給你幾十萬、上百萬的錢來拍電影。

／自己編劇的還是找專人編劇？

自己完成。寫這個故事的時間特別長，用了差不多三年時間來寫劇本。

／遇到最大的困難是什麼？

困難太多了。當時通過青年電影製片廠來執導，可是他們覺得這個題材當時太灰色，所以就給拒絕了。後來我也不管了，就想先拍吧，結果就拍出來了。結果因為沒有經驗，就選擇了一個錯誤的格式。我用的是超十六厘米的格式來拍，但是國內印片印不了，放成三十五厘米（35mm）量又太少，他們不給做，最後只能先轉成高清的格式再編輯。做完這些就已經沒錢了，然後借了一個朋友的機房的設備，用一整個春節的時間做了後期剪輯。結果編輯完成，等到人家都回來上班的時候，然後又出了問題，硬碟又壞了，東西全沒了。當時就心灰意冷，一點兒信心都沒了，人也崩潰，所以就停下來了。一直到二〇〇五年才又重新剪輯，前後用了七、八年的時間才弄完。

好玩兒的是，當時的主角李亞鵬和龔蓓苾已經是明星了，所以這片子擱置了幾年之後反倒好賣了。加上政策上也鬆動了，不覺得這樣的題材有什麼過分的地方，然後我們補寫了一份情況說明，為什麼沒有申報，沒有報電影局，為什麼私自執導，然後承認錯誤表示不懂，對政策不瞭解，然後這片子電影局就購買了。

另外執導過程中的問題也不少，主要就是沒經驗。比如選擇北京順義縣（現為順義區）文化館執導，但是因為真人真事，一說這事兒全都對上號了。後來就選擇了順義縣廣播站，結果又出了問題，那個地方處在飛機航道底下，隔段時間一架飛機，選景時還覺得小院子挺安靜的，可是一過飛機就不行了。還有等到想執導黃昏的戲時才發現，他們日出日落的時候剛好是電臺廣播時間，全是廣播聲，把我們最好的時間全部耽誤過去。再一個就是攝影助理裝膠片的時候，片門上留了一個很小的片渣，導致膠片劃傷，劃傷了差不多一個星期的戲，所以一星期的戲又要重拍，而且重拍時演員檔期和場地都出問題。代價慘痛，簡直是不堪回首的災難。

／作品有沒有上映？

獲得了第十一屆北京大學生電影節最佳電視電影導演獎，最後在電影頻道播出，沒有走電影院。電影頻道收購的價格和我們投入的成本是差不多的，但是我們那時候沒有直接管道找電影頻道，找中間人，付了仲介費用，落到我們手裡沒有多少，最後還差一些成本沒有收回。

／別的導演的第一部作品，你最喜歡哪一部？

喜歡賈樟柯的《小武》。《小武》是在我這片之後，比我晚，卻只花了十六萬，他也是經歷了很多困難，比如連沖印廠的錢都沒法支付。但我看了那個片子後覺得挺慚愧的，為什麼別人用十六萬，僅是我的幾分之一的錢，拍得品質卻比我那個好。在小成本製作上，我追求了很多不該追求的東西，比如補光場景改造。其實這些東西對小成本的作品不是關鍵的，故事原創的張力可能才是更該傾注的，所以覺得挺受觸動的，覺得自己的片子做得不夠好。

／對第一次拍片的青年導演，你有什麼樣的建議？

拍廣告出身的導演，如果要想不走我那個冤枉路的話，至少要有一次以上的機會，跟一個操作規範的電影組，親身瞭解整個製作過程，而不是找人談談天、說說地，嘴上瞭解。什麼都沒拍過的導演，我個人不建議上來就先拍個大電影，太傷筋動骨了，那個傷可能得花好幾年才能養回來，我自己就是。可以先拍點短片、微電影，或者跟組，積攢點經驗和教訓，然後再找錢去執導大電影。

【曾念群／採訪】

註1 紅歌：
泛指歌頌中國共產黨的政治性質歌曲。

史 蜀 君

《女大學生宿舍》

導演簡歷

畢業於中央戲劇學院導演系，於上海電影製片廠，任場記、副導演、導演，2016 年初病逝。擅長青春題材，代表作品有《女大學生之死》、《庭院深深》等。

1983 －《女大學生宿舍》為其首部作品，獲中國文化部優秀影片獎，《文匯報》新時期十年最佳處女作導演，卡羅維瓦利影展最佳處女作導演。

/為何選擇這個故事作為你導演的第一部作品？

這部片子是廠領導派給我的，那時我還不具備挑選劇碼的資格。廠裡給你拍戲，給你資金，也不用為發行收回資金發愁，你只要全身心投入，實現自己的藝術追求就行了，從這點來說，那個年代的小導演是幸福的。

/在這個故事當中，你想表達什麼？

想表現二十世紀八〇年代初期，大學生的價值追求和煥然一新的精神風貌。

/資金來自哪裡？

資金全部由廠裡提供。

/自己編劇的還是找專人編劇？

編劇是小說原作者，和上海電影製片廠一位老編劇。導演的執導劇本重寫部分占百分之七十左右。

/遇到最大的困難是什麼？

面臨的最大的困難是清除精神污染時對樣片的審查

和挑剔。為了應對那些意見，我幾個夜晚沒有闔眼。

/作品的命運如何？

當年的夏衍、陳荒煤、丁嶠等上級領導給予了很大肯定和鼓勵，受大學生歡迎。獲當年政府獎，和一九八三卡羅維瓦利影展導演第一部作品獎等，發行情況據說很好，因為製作成本僅三十九萬元。

/對你幫助最大的人是誰？

最大的幫助來自廠長徐桑楚，他抵制了由於我出身資產階級，以及眾多海外關係而不適宜重用的指責。

/別的導演第一部作品裡你最喜歡哪一部？

張暖忻的《沙鷗》，還有張藝謀的《紅高粱》。

/對第一次拍片的青年導演你有什麼樣的建議？

如有條件，選一個你最有創作激情，最想拍的題材。

吳天明

《沒有航標的河流》

導演簡歷

中國第四代電影導演代表人物，曾任西安電影製片廠廠長，獲第一屆中國電影導演協會終身成就獎，2014年逝世。與著名導演滕文驥合作執導《生活的顫音》和《親緣》，另有代表作品《人生》、《老井》、《百鳥朝鳳》。

1983 －《沒有航標的河流》為其首部作品。

／你第一部獨立執導的電影是《沒有航標的河流》嗎？

其實這不是我的第一部，我的第一部不算獨立，但是是以我為主導的，叫《親緣》，拍砸鍋了。《沒有航標的河流》是我自己獨立拍攝的第一部，實際上是我的第二部電影。現在再反過頭來看還有很多幼稚的地方，但是這個片子還是保持了年輕人的那種衝勁兒。一九八三年上映的，有三十年了，那時候我才四十一、二歲，今年已經七十幾歲了。

／正因為有《親緣》的敗筆，所以希望透過這部電影，重新找回人生的座標嗎？

在北京看了《親緣》以後，我悄無聲息，大家都羞於評論，我當時已經感到很壓抑了，因為那部片子弄完後我都不想看第二遍，是那樣的狀態，心裡很沒有底。

拍完《沒有航標的河流》以後我心裡才有點兒底。片子當時是西安電影製片廠第一個得國際獎的電影，在夏威夷國際電影節得了兩個獎，當時給西影廠爭了臉。這個作為我獨立拍的第一部片子，當時也給我增加了自信心，

證明我還能當導演。

╱這部電影的故事是源自哪裡？編劇是誰？

編劇葉蔚林去世了。在文革期間，葉蔚林一家人被下放到湖南南部的道縣十年。十年以後，他寫了小說《在沒有航標的河流上》，是他親身的一些感受，他接觸到的一些人物，他跟著放排（註1）很長時間。

╱爭取這個小說的改編權，是不是費了一些周折？

也沒費周折，我之前拍了一部失敗的電影《親緣》，在這之前是跟滕文驥合作拍了《生活的顫音》，其實是滕文驥的作品，我給他打下手，叫聯合。兩部片子一個成功，一個不成功。

我當時在導演這個行列裡頭什麼都不是，可是葉蔚林讓我給說服了，他當時正在開個什麼會，在金鑫賓館住，看了小說以後我就直奔北京找他了。我當時從西安坐火車來，直接殺到金鑫賓館，在樓梯上等了他一個小時。第一次見面就談啊，他根本不知道吳天明是誰嘛！我就熱情洋溢地談這個片子、人物、主題，反正是忽悠了一通，最後葉蔚林被說動了。其實葉蔚林說，在這之前上海電影製片廠等好幾個廠都找過他，一些導演也都找過他，後來就讓我給他說動了，給了我。

╱你認為這部作品成功的關鍵要素是什麼？

我們拍這個片子的時候，下去（放排）生活一個多月，住在一個鎮上，後來跟著河流一直快到長沙了，是一路漂下去的，收穫很多，沿途還訪問了很多人，在我們木排還有一起的放排工，都成了朋友了。所以說對這個戲後來演員的表演，在戲的處理上，前頭做了很好的鋪墊，打了基礎。當然最關鍵的是葉蔚林生活基礎很扎實啊，要不是葉蔚林把劇本寫這麼好，我怎麼拍？怎麼處理？我又沒放過排，體驗一個月的生活有什麼用？那只是皮毛

／這部電影在執導過程中遇到過哪些困難？

其實拍片，曬太陽什麼的，大家都不怕，就是怕蚊蟲咬。那傢伙看不見，比針尖大的小黑蟲，一咬就是一個大包，能量很大，渾身都是紅包，（蚊蟲）成群結隊，防不勝防。

另外就是換演員。有的演員當時體驗生活時不去，後來臨開拍時來了，來了以後就演戲，穿著農民的衣服，不像農民，還像城裡人，一舉一動都像城裡人，後來拍了半截兒換掉了，沒辦法，不然這一個角色失敗，把整個片子影響了。所以從《航標》開始，我就這樣做，體驗生活。《人生》去了一個半月，《老井》我帶著演員和攝影主創人員，在太行山住了兩個半月，在那背石頭兩個半月，平均一天背兩塊到三塊大石板。

／回首往事，你最想感謝的人是哪些？

我這部片子非常感謝李緯和陶玉玲老師。李緯脾氣特別倔，就像這部片的主角盤老五一樣，這個人很難合作，但是因為我非常尊重他，他的意見我都認真地考慮，對於我接受的和不接受的，我會給他認真講為什麼。但是你要是把他得罪了，天王老子他都不認你，是很耿直的一個演員。

陶玉玲也是非常好的演員，她戲不多，每天給李緯飯打回來，用碗扣上放在李緯的被窩裡，怕涼了。李緯的衣服，包括那些攝影師的還有照明工作的衣服，她都拿去給洗了。當時沒有洗衣機，就手洗。所以全組都叫他陶阿姨。還有像演石鼓的胡榮華、演甘秀的女演員李舒蘭，當時很配合。你怎麼辛苦，大家都沒有怨言，在河上漂流啊、蟲子咬啊什麼的都沒有怨言、都願意。這個電影是大家共同努力，集體智慧的一個結晶，不是你導演有多能。導演就是總指揮，像樂隊一樣，那得靠大提琴、小提琴等各種各樣的樂器配合起來，你就是垃圾指揮的一塊兒。

／有人挫敗之後可能就很難再重拾道統，你對年輕一代導演有何建議？

得慢慢地、一點點來，就是腳踏實地。你想從空中抓一個，一把成功，不可能，我這個片子就證明了這一點。

【CCTV6電影頻道《流金歲月》供稿】

註1：：放排

木材通過水流運輸的一種方式，將木材編紮成排，由水流自然操縱，使其在河流中順水漂下，以進行木材運輸。

吳宇森

《鐵漢柔情》

導演簡歷

香港及好萊塢導演、編劇。代表作品有《英雄本色》，獲香港電影金像獎最佳影片、金馬獎最佳導演；《變臉》、《不可能的任務2》、《獵風行動》、《赤壁》、《太平輪》等片。曾獲威尼斯影展終身成就獎、香港藝術發展局傑出藝術貢獻獎、東京國際影展武士獎。

1973－《鐵漢柔情》為其首部作品。

/ 為何選擇這個故事作為你導演的第一部作品？

執導這部電影是在一九七三年，我二十六、七歲的時候，我一向喜愛一些有情有義的俠客故事，那時我剛離開張徹導演沒多久，很希望拍出有張徹新創武俠風格的電影。既然倪匡先生是張徹導演長年合作夥伴，我就邀請他替我寫一個關於人生如過客，揮一揮手就走了，不留下什麼這樣一種感覺的劇本。

/ 在這個故事當中，你想表達什麼？

我想嘗試在當時流行的動作片裡加重情和義，尤其是情的。當年的動作片並不十分重情，我想在動作裡拍一個非常浪漫的愛情故事，因為當年我還沉湎在一段難以揮去的失落愛情裡。

/ 這部片的資金來自哪裡？

我有一個做副導演的朋友，叫王凱怡，得到一位呂姓富商的支持，給我們投資了一筆製作費。我們拿那筆錢成立了一個公司，用五十萬執導這部電影。那時我就睡在我們一起租的辦公室裡面。

╱ 自己編劇的還是找專人編劇？

編劇是倪匡，我也在劇本中增添了一些情節。

╱ 遇到最大的困難是什麼？

最大的困難是動作執導。我想要拍出真實感，又能有李小龍的特色，那年李小龍剛去世，我很崇拜他，希望能拍出他的精神，哪怕是模仿也好。還好我們有年輕的成龍和元奎出任這部戲的武術指導，替我解決動作執導的困難。

╱ 作品的命運如何？

當時香港電影有一個民間的審片團體，這部電影送審的時候沒有通過，理由是戲裡的暴力動作會給年輕人造成不良的影響。結果既不能上映，也賣不出去，最後只能以很低的價錢賣到日本。正在沮喪、不知前途如何的時候，這部戲賣給了嘉禾公司，沒想到嘉禾老闆何冠昌先生看到這部戲的一半，就喜歡這部戲。他們不光買了這部電影，還找我簽約，成為嘉禾公司的基本導演。

╱ 對你來說，幫助最大的人是誰？

這部電影給我最多幫助的是那些演員，恬妮、劉江、於洋等，他們給了我莫大的支持和鼓勵。拍這部戲的難度不是在執導，而是在表演。那是我導演的第一部電影，外界有很多的質疑，認為我太年輕，一定拍不好，不夠資格做導演，當時唯一的信心來自演員。

另外給我最大幫助的是嘉禾公司老闆何冠昌先生，在跟我簽了基本導演合約之後，我去問他為什麼會喜歡這

部電影，他說他最喜歡我戲裡描述的情感部分，我很會利用剪接的蒙太奇，把一組文藝的鏡頭剪接得很有風格，也很有實驗性。其實我是用執導實驗電影的手法來執導那種若即若離的愛情感覺。這在當年的動作片中沒有人嘗試過。這對我是一種莫大的鼓舞。

／別的導演的第一部作品，你最喜歡哪一部？

徐克的第一部電影《蝶變》。很有風格，很有味道，揉合了日本片的特色和中國的精神，在當年是很創新的。

／對第一次拍片的青年導演，你有什麼樣的建議？

第一部電影能執導自己的劇本是最好的，這樣可以最大程度把自己的想法、感情及風格表現出來，讓別人對你能有一個認識。盡量把自己拍短片時實驗過的技巧或技術，以及剪接方面的理論融入到第一部作品裡面，而不要去管是商業片還是藝術片。因為這些新的手法和技巧會帶出不一樣的新鮮感，會讓懂得電影的製片人或觀眾另眼相看。第一部戲也最好不要是大製作，因為如果一部大製作失敗了，會很難再獲得機會。最後，現在科技很發達，什麼東西都可以通過電腦後期去加。但我希望年輕人拍第一部戲，不要過於依賴科技，從什麼都沒有開始，這樣會更能刺激你的創作欲，才會創作出新東西。

【曾念群／採訪】

呂樂

《趙先生》

導演簡歷

畢業於北京電影學院攝影系，為中國第五代攝影師、導演，曾任張藝謀《活著》、吳宇森《赤壁》、馮小剛《非誠勿擾》系列、《唐山大地震》等片的攝影指導。

1997 －《趙先生》為其首部作品，獲瑞士盧卡諾影展金豹獎。

／為什麼選擇這個故事作為你的導演第一部作品？

這個故事打動了我，那時並沒有想到第一部作品的問題。

／你想表達什麼？

男人和女人在家庭、婚姻、戀愛出現問題時的狀態。

／資金來自哪裡？

香港南光影業公司。

／自己編劇的還是找專人編劇？

導演根據述平（註1）的小說及劇本重寫大綱，由演員即興表演。

／遇到最大的困難是什麼？

自己說服自己──這將是一部不錯的電影

／作品的命運如何？

由於審查問題，未上映。

／對你幫助最大的人是誰？

攝製組的全體工作人員。

／別的導演第一部作品裡你最喜歡哪一部？

喜歡好的電影，並未注意是否是第一部作品。

／對第一次拍片的青年導演，你有什麼樣的建議？

首先，不要為了成為「青年導演」而拍電影；其次，講故事或者講故事的方法要出其不意。

【泥巴／採訪】

註1：述平

中國電影編劇，其作品之一《讓子彈飛》獲得金馬獎最佳改編劇本。

導演簡歷

北京電影學院導演系，創辦北京榮信達影視藝術有限公司，簽下周迅、陳坤和歸亞蕾等演員。後轉戰電視圈，執導《大明宮詞》、《橘子紅了》等電視劇。電影代表作品有《紅粉》，獲柏林影展銀熊獎。

1988 －《銀蛇謀殺案》為其首部作品。

李少紅

《銀蛇謀殺案》

／為什麼選擇這個故事作為你導演的第一部作品？

當時北影（註1）還是汪洋時代，對導演資格要求很嚴，論資排輩。陳凱歌跟王君正在執導《應聲阿哥》，只有田壯壯和張建亞一起獨立執導了《紅象》，分到北影後幾年都沒有獨立拍戲。後來凱歌跟黃建中導演拍了《如意》和《一葉小舟》後，就去西影（註2）拍了他的第一部電影《黃土地》。謝鐵驪導演拍了《包氏父子》、《清水灣，淡水灣》。我跟謝鐵驪導演籌拍《紅樓夢》我沒有跟，在家完成了我一生的第一部作品——我的女兒。

一九八八年，第一次意識形態開放，提倡商業電影，啟用年輕導演，廠裡給我一個胡冰寫的劇本《銀蛇謀殺案》。我很悲觀，覺得同學們都拍了《一個和八個》、《黃土地》、《盜馬賊》這樣的文藝片，我的命運卻不如他們。壯壯鼓勵我，為了獲得拍片的入場券，我別無選擇地接受了。

／在這個故事當中，你想表達什麼？

一部商業電影類型片，不可能反映更多的思想內容，

我只能在商業因素裡增加人物的特質，以賈宏聲演的放映員反映出時代的特點，一個反逆的形象。張揚了個性，這在八〇年代中期已經是非常大膽的突破。當年《大眾電影》舉報了我的這部電影中十八處兇殘鏡頭。等我拍完上映，成為北影那一年最賣錢的兩部影片之一，同時也被調到全國電影工作會議上作為反面教材，批判放映。因為商業電影又不提倡了。改革開放初期，政策的不穩定對我們的創作造成很大的影響。

/ 這部片的資金來自哪裡？

　　八〇年代電影製片廠還是計劃經濟，誰拍什麼都是分派的。文學部統一創作題材，然後導演室接到通知指派誰拍，聽從組織安排。資金也是廠裡說了算。記得《銀蛇謀殺案》是三、五十萬（人民幣）的成本，對於今天的電影成本少到完全不可思議的程度。但那時候的錢比現在值錢。

/ 自己編劇的還是找專人編劇？

　　《銀蛇謀殺案》的編劇是胡冰，後來上了電影學院。人非常好，隨便我按照自己的想法改，沒有給我任何框框。我幾乎只保留了案件的雛形，還有人物的姓名。原來的劇本中賈宏聲的角色是個小員警，後來這個演員來磨了我好幾天。我對他的印象很深，覺得他非常有特質，於是就很大膽地按照他的想法重新設置了故事。胡冰老師在首映的時候自己買票去看。工作人員提醒我，我特別請他上臺來，他表示非常喜歡賈宏聲演的這個改編的人物。

/ 遇到最大的困難是什麼？

　　執導條件非常簡陋，尤其是技術設備，很多特殊的技術執導都是我們邊研究邊拍，而且是土法煉鋼，但是樂趣也在其中。

／作品的命運如何？

賣得很好，成為電影院看家的片子，但是當年被批判了。出了一個很有時代代表性的人物賈宏聲。成為他的成名作。當然我領到了做導演的入場券，第二年執導了自己想拍的文藝片《血色清晨》。

／對你最大的幫助人是誰？

當然是曾念平。作為攝影師，在我獨立導演之前他已經獨立執導了幾部電影了，所以有了一些執導經驗。他從影像以及人物攝製方面都給了我很大的幫助。

／別的導演第一部作品裡你最喜歡哪一部？

張軍釗的《一個和八個》和凱歌的《黃土地》，還有田壯壯的《獵場札撒》，非常不拘一格，對我影響很大。

／對第一次拍片的青年導演，你有什麼樣的建議？

任何題材都有創作空間，都有藝術潛質，需要你去發現。堅持不懈是成功之母！

註1：北影
此指北京電影學院。

註2：西影
西部電影集團，前身為西安電影製片廠。

導演簡歷

導演、編劇。早期以紀錄片拍攝為主，代表作品包括《紅顏》、《蘋果》、《觀音山》等，在國際上多獲藝術成就讚譽。

2000 －《今年夏天》為其首部劇情作品。

李 玉

《今年夏天》

/ 為何選擇這個故事作為你導演的第一部作品？

這個問題真沒有想過，只是那時寫了好幾個劇本，因為那時還在做紀錄片，都是根據一些真實的採訪或者事件寫成，當時的感覺就是想記錄這個時代底下一些特殊人群共同的、人性的東西，以及在這個時代底下一些苦惱和情感矛盾。二十多歲的時候，特別喜歡大背景下傳統社會認為奇特甚至是不容的故事，認為那並不奇特，而是時代的寬度不夠，所以在寫《今年夏天》的時候，就隨著對同性戀群體的聊天和熟悉，越來越強烈地感受到他們的愛與矛盾，對這個故事就變得越來越有感覺，隨之開始了漫長的找錢之旅。

/ 在這個故事當中，你想表達什麼？

在這個欲望橫流的時代，欲把主流價值觀強加於每一個人，你的每一點不同，都可能會被社會，甚至是你的親人滅掉。而真正泯滅不了的，是你心中熊熊燃燒的愛的火焰。

/ 這部片的資金來自哪裡？

沒有人相信你能拍電影，所以最後找不到錢，然後賣了房子，又借了一部分，把電影拍成了。

╱自己編劇的還是找專人編劇？

自己寫的故事。

╱遇到最大的困難是什麼？

真正執導起來其實最大的困難不是來自外部，不是來自所謂地下電影的那種黑暗感，因為中國人對拿攝影機的人還是很客氣的，而且我們的場景沒有那種政府機構，遇到真正需要得到許可的地方，我們就用各種奇招蒙混過去。真正的敵人是自己，是自己的內心在整個創作過程中的煎熬甚至是絕望，以及對自己的無限懷疑。但是，表面上還要很自信，以至於我的團隊在面對一個二十六歲的女導演的時候，不會對自己所做的事情產生懷疑。但最大的好處是，當我挺過來，並真正在其中開始享受的時候，就是天堂。

╱作品的命運如何？

您覺得一部反映同性之愛的電影會通過審查嗎（笑）？這部電影在威尼斯影展和柏林影展放過，在柏林也上映過，情況據說還不錯。除此之外，它還以盜版 DVD 的形式出現過。

╱對你幫助最大的人是誰？

客觀講有兩個人，一個是我的前男友，他臨危受命當了《今年夏天》的製片人，一路解決各種艱難的執導狀況，而且賣的房子是我們倆的，都是義無反顧地支持了我。第二個人是我的一個朋友張光途，知道這事兒不靠譜，還是借了我們二十萬，《今年夏天》總投資四十萬，說有錢了就還，沒錢不著急。那個時候，大家都沒什麼錢，

所以感動至今。

／別的導演的第一部作品，你最喜歡哪一部？

賈樟柯的《小武》。第一次看完全被打動，一個小偷的友情和愛情，大時代下挾帶的小人物，有一種撲面而來的暖風裡夾著灰塵的感覺，是很有魅力的一部電影。

／對第一次拍片的青年導演，你有什麼樣的建議？

想拍就拍，但得是真的想，特別想，不能是沒有欲望，只是因為覺得做導演挺酷。現在的技術解放其實也為年輕導演打開了一扇門，所以可以做到想拍就拍，不用做好吃苦的準備，因為只要你愛電影，那都不算什麼。

導演簡歷

生於藝術世家，早年曾獲服裝設計大獎，後於北京電影學院進修表演、導演專業，曾任《赤壁》吳宇森導演助理。

2013 —《親·愛》為其首部電影作品。

李 欣 蔓

《親·愛》

/ 為何選擇這個故事作為你導演的第一部作品？

我要寫開拓民。原因是我覺得大多數導演在初始創作時，大多數內容與自身有關，都覺得那個我才抓得住。

我在哈爾濱見過很多像嚴歌苓寫的《小姨多鶴》那樣不知道自己身份的人。其中見得多的一個是日本人，一個是蘇聯人。後來我看了一本書《夢碎滿洲》。我們家也有親屬是二戰時期的商人後來留下的，所以我把故事的背景放在日本。我設定的女主角雪妮是七〇年代出生，正是我國目前的中堅力量。在這個故事裡，我不需要愛情什麼的，我要的是一個純粹的東西。一開始用我們小時候熟悉的一個日本民謠《紅蜻蜓》做題，後來審查時提出，不能用日本民謠做題，只好改名《親·愛》。

/ 在這個故事當中，你想表達什麼？

兩個主題。一個是親「可見」，愛「有心」，繁體字的，中間有個間隔符。親是有血緣，愛可以是沒有血緣的。這個主題就是說我想把它獻給地球上一切有母愛的生命，我在電影裡邊講了狼與狗的故事。它們的母親使得大地更加富饒，生命更加悲憫，這是大主題。

小主題是人物身份的迷失與認證。中國發展太快了，一切處於無意識的發展狀態，需要停下來問問，我是誰、我從哪裡來、我該到哪裡去。我代表的是整個中國社會，不僅僅是雪妮這個人。而且雪妮走過那段歷史，踩在曾經的戰爭的肩膀上。我記得蘆葦老師說過一句話：「好的作品是凝視靈魂，關注生命。」我加了一句，「回溯歷史。」這是我要講的。

╱自己編劇的還是找專人編劇？

我自己獨立創作的，我一共寫了二十七稿。我給蘆葦老師看過，他希望我把開拓民的部分單提出來。二○○八年拿獎回來，他希望我展現出來，他想看到那部分的東西，但是不被允許。

╱這部片的資金來自哪裡？

二○○八年第二十一屆東京國際影展拿了獎，拿了這個創業投資。但是拿獎不給現金，只給後期支援，可以到東京顯像所製作後期，等於後期製作資金就解決了。合計十萬美元，是一年之內有效，也就是下一屆東京影展之前要拍完，拿到他們那邊製作後期。回來先申報，但是一直沒通過，就把後期這個錢的時限給消耗沒了，一切等於沒了。回來後有個問題，就是你在東京影展拿的獎，人家會覺得你這個東西太文藝，影像會太寫實，所以一時也找不到錢。後來我退讓到什麼程度，哪個演員帶資金進入，可以挑角色，但最後還是黃掉了（註1）。

一直到《觀音山》之後，市場對文藝片稍微找到點信心，有人感興趣了。這個時候我已經畫出故事版了，每一個分鏡頭都畫出來，九百多張，和小人書一樣。拿這個東西給投資人講，因為我沒有說服力嘛，你們看我最差也能拍成這樣。分鏡與臺詞都有，這是我跟吳宇森導演學的，好萊塢叫分鏡設計師。一個電影有一個電影的宿命，經歷了這些，熬了四年，投資就來了。三家投資，資金投了點。預算前期製作八百萬，珠江影視發行，兩百萬宣傳發行。

／拍攝過程中有沒有遇到什麼困難？

開始的時候，我和攝影的磨合有一點問題。餘力為（註2）老師是一個不能允許自己對一個作品不負責任的人，寧可不賺這個錢也不能拍砸，很有職業道德。他認為我這個比《桃姐》還複雜，所以對我有點擔心。你的表現方式又這麼複雜，拍壞了怎麼辦？我們倆有點兒較勁。我開始壓力很大，在東北開機前就發燒了，因為我要想我該怎麼辦，一方面我要按照我的方式來，另一方面又要說服這麼多人，這些人都沒跟你幹過活，不知道你會怎麼樣，而且你又是個女人，怎麼去說服這麼多人。開始我想實在不行我就說，以女人的方式說，求老師一定要幫我拍完，後來我想這樣不行，我再不過你，就杠不過這些人，所以我就這樣杠過來了。

／對你來說，幫助最大的人是誰？

對我幫助最大的是餘力為老師。在大陸的圈裡我看不到傳承，比如你要拍戲，我全力幫助你，提供經驗支援，手把手教你，很少有這樣的事。但是餘力為老師不同，有時候拍完戲回去，我覺得哪裡有問題，還發資訊請教他，他都會說明天可以如何調整，不對的地方都會告訴你，我一邊拍一邊學。人家幹電影多少年，人家是一本書啊！臺灣電影之所以好，就是有師傅帶徒弟，有一種傳承。

／最喜歡哪個導演的電影作品？

作為電影，我喜歡陳凱歌的《霸王別姬》，很經典；還有費穆的《小城之春》。

【曾念群／採訪】

註1：黃掉了

方言，指事情沒辦法辦成。

註2：餘力為
香港導演、攝影指導，曾任許鞍華作品《千言萬語》、《桃姐》；賈樟柯作品《小武》、《任逍遙》、《天註定》等片的攝影指導。

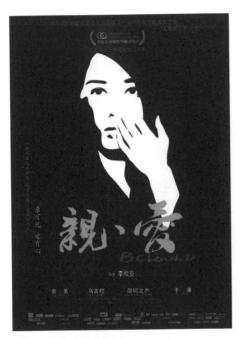

《親‧愛》電影海報

導演簡歷

搖滾歌手、畫家、作家、電影導演，結業於中央美術學院油畫系。代表作品有《黃金周》、《寒假》，獲瑞士盧卡諾國際影展金豹獎。

2005 －《好多大米》為其首部電影作品，獲盧卡諾國際影展亞洲電影促進聯盟獎。

李 紅 旗

《好多大米》

/ 為何選擇這個故事作為你導演的第一部作品？

人物少，環境簡單，比較具可操作性。

/ 在這個故事當中，你想表達什麼？

想試試能不能用圖像總結一下自己的寫作。

/ 這部片的資金來自哪裡？

借的。

/ 自己編劇的還是找專人編劇？

是幫別人寫的劇本，找我寫這個劇本的導演沒拍。

/ 遇到最大的困難是什麼？

過程中只要能遇到的都是困難，而且都是最大的。

/ 作品的命運如何？

我用了好幾年來還當時借的錢。但是就一部各方面都不成熟的、捉襟見肘的第一部作品來說，算是幸運的，得了一個比較大的電影節的比較小的獎，在十幾個電影節放映過，出過小範圍發行的 DVD。這些讓我有機會遇

到下一部電影的投資。而且，主動承擔債務和償還債務的過程，讓我更深入地認識到責任的重要性，這些對我後面的生活和工作都有決定性的正面的影響。

／對你來說，幫助最大的人是誰？

過程中遇到的每一個人。

／別的導演的第一部作品，你最喜歡哪一部？

所有的。一個人做一件全新的事情，而且完成了，就一定具備可取之處。無論是正面的經驗還是反面的教訓，在一個人的第一部作品裡面都無限豐富。

／對第一次拍片的新導演，你有什麼樣的建議？

要鄭重其事，不要煞有介事，否則害人害己。

【泥巴／採訪】

導演簡歷

北京廣播學院電視導演系，留學德國柏林自由大學藝術史系、慕尼黑大學戲劇系、科隆電影學院導演編劇系。畢業於科隆電影學院，獲碩士學位。專長於中國社會現象、社會問題紀錄片及寫實電影。

2003 －《盲井》為其首部作品，獲柏林影展最佳藝術貢獻銀熊獎。

李 楊

《盲井》

/ 為何選擇這個故事作為你導演的第一部作品？

機緣巧合吧！因為我當時從德國留學回來，準備在國內做電影。偶然的一次機會看到了這樣一個小說，我覺得特別好，它打動了我，我有一種特別強烈的創作欲望。當時，我試圖在電影廠裡面或者是在一個體制內去工作。當然，在這個體制內我也沒找到工作，因為電視電影行業不景氣吧。於是我就作了一個決定，自己投資電影，來做自己的第一部作品。

這個電影的題材和它整個投資的規模都是我覺得能控制住的。劉慶邦老師的小說，人物寫得非常好，特別有生活感，特別符合我要表達的東西。我離開中國大約十四年，國家的巨大變化，對我來說是一個特別大的衝擊，可能和國內一點一點感受變化的那種感覺不一樣。

剛從國外回來，覺得這些改變完全是不可思議的。所以，這個衝擊使得我完全沒法接受這樣的現實。看小說之前，我也看過有關的報導，我覺得完全不可思議，中國現在的很多人怎麼能為了錢這樣無底線地做事？在這種環境下，我選擇用這個題材來做我的第一部長片。其實在第一部作品以前，我也做過電影，只不過是短片而已。

／在這個故事當中，你想表達什麼？

實際上，有一種說不出的一種感覺。不是我表達什麼，就是想把當下的問題，更客觀地呈現出來。通過這個故事描述了我們中國人當下的生活狀況，以及我們對人性發生物化這麼一個結果的思考，更多的可能是對「人性惡」的一種批判以及揭露，但同時也對「人性善」有一種讚美。其實，「人性惡」跟「人性善」在人的心中都存在，都在互相地掙扎、糾結，只是誰戰勝誰而已。在這種過程中，我更多是聚焦於中國人在這個巨大的經濟體制改革或者這種時代變化的大背景下，怎樣去面對生活，面對金錢物質的誘惑；怎樣去面對這些所帶來的壓力。其實這個電影本質上是講的這些東西。我希望講出這個故事能夠引起大家對當今中國現狀的一些思索。

／這部片的資金來自哪裡？

大部分都是我個人投的錢。因為在國外待了很長時間，我也拍一些紀錄片，也經過辛苦打工賺了一些錢。在錢不夠的時候，我的弟弟資助了一筆。但我是借的，不是不還。因為是第一次做嘛，沒有太多經驗，也不知道錢真的能花多少，花著花著就沒底了。我為了追求品質，把整個後期放在澳洲最好的一個後期公司去做，中國很多大片都在那家公司做的。國內看的都是盜版，其實底片的感覺和品質是很好的。當時，底片沖洗和後期製作花了不少錢。

／自己編劇還是找專人來編劇的呢？

是我自己編劇的。回來看那個小說不錯，後來我就去找了小說作家買了電影電視版權，就是這樣子。

／遇到的最大困難是什麼呢？

／當中有沒有想過放棄呢？

真沒有，這可能跟我性格有關，我做事情就是開弓沒有回頭箭，除非我自己倒下了，否則我會繼續做下去。

再一個，我認為我做這件事情沒有什麼錯誤。後來，在執導的過程中，我們曾經在一個煤窯，帶著幾十人要在井底下。那個也是小煤窯，也不是公家的煤窯，井底下的安全措施也不是特別好，隨時有坍方的危險。當時拍到一半，我們上來休息的時候，那個礦就坍方了。當時也砸死了其他的礦工，不是我們劇組的，好像是三、四個吧，具體數字我現在記不太清楚了，原來我就講過這件事。當時，那個煤礦就是跟我們電影裡所描述的反應一樣，開始處理善後，家屬的索賠等等。最後，我們在那個礦裡拍不下去了，又重新找別的礦，拍其他地方的礦，才把這電影完成。

另外，劇組也有各種各樣的問題，你也知道小劇組嘛，沒有那麼多錢，我又剛從國外回來，沒有太多經驗，劇組一度被迫解散了。有些演員拍了一半跑了，有些工作人員也拍了一半跑了。沒辦法，因為太不瞭解中國的情況。那個時候確實差點兒撐不下去了。不過，還好，有些主創人員還是堅持了下來。

／作品的命運如何？

在一些高校裡放過。在北大、北師大等大學裡放過。這都算是文化交流吧。國外有三十多個國家公播，很多大學圖書館也收購了。像美國、歐洲、澳洲、塞爾維亞、波士尼亞等國都買了版權。港臺地區都上映了。

／拍這部電影的時候，遇到很大的困難是什麼？當時誰對你的幫助最大？

對我幫助最大的是我的兩個弟弟，他們資助了一部分錢。因為前期執導完了以後，後期沒錢。執導完了之後，我們中間被迫停止，又重新組建一個班子，然後在另外一個地方重新找景，再去拍，變得非常艱難，差一點兒就拍不成了。同時我要感謝劇組裡所有堅持下來的人，攝影、錄音、三個主演，包括一些工作人員。我覺得我特別感謝他們，因為井下很危險，但是這些下井的人員都堅持住了，由衷地感謝他們。我覺得我們的運氣也變好的，幾次掉石頭，有東西砸下來，剛才人還在這站著，忽然上面就塌下來了，好在我們劇組的人沒有受傷。

／別的導演第一部作品裡，你最喜歡哪一部？

我不知道我喜歡的那幾部是不是第一部作品，像婁燁的《蘇州河》，賈樟柯《小武》，小帥的《冬春的日子》，我覺得這幾個電影都不錯，挺棒的。

／你對第一次拍片的青年導演，能給他們什麼樣的建議嗎？

建議就是踏實、踏實、再踏實，沒別的建議。

【郭湧泉／採訪】

導演簡歷

畢業於國家廣播電影電視總局管理幹部學院,詩意的影像風格,在新一代導演中備受矚目。代表作品包括《告訴他們,我乘白鶴去了》,獲《青年電影手冊》2013年度十佳影片;《家在水草豐茂的地方》,獲《青年電影手冊》2015年度十佳影片。

2006 - 《夏至》為其首部電影作品,獲希臘國際獨立電影人影展最佳影片特別獎。

李睿珺

《夏至》

/ 為何選擇這個故事作為你導演的第一部作品?

其實選擇《夏至》這個故事作為導演第一部作品說來比較複雜,我是二〇〇三年大學畢業的,執導《夏至》是在二〇〇六年夏天。在大學期間就特別想執導電影,但是等畢業後發現一切遠沒有自己想像的那麼簡單。我在太原上的大學,大學畢業了覺得北京機會比較多,拍電影的人好像都在北京,就從太原來到北京。但是到北京後,自己的所有關係網全都斷掉了,之前在太原如果我想要執導一部影片,至少有校友或志同道合的同學參與,攝影可以找攝影系的同學,美術可以找影視美術專業的同學等,組建一個簡單的攝製組不成問題。但是當我來到北京後,發現所有的人都不認識,等再後來發現我需要先掙錢養活自己,養活了自己才能養活自己的夢想。在某種程度上,這兩方面基本上可以畫等號。在工作的過程中等待一個機會可以到劇組學習,再等待一個機會可以拍自己想執導的影片。二〇〇六年在工作的時候認識了一位從加拿大回來的同事,她說在加拿大製作一期像樣點的電視節目都要二、三十萬美元,我說這錢在國內可以製作一部小成本的電影了,她說她認識製作

058

人，我可以寫一個劇本試試看。後來我在報紙上看到《夏至》的真實故事，就寫了這個劇本。她和加拿大的製作人看了這個劇本後都說可以拍，然後我就開始著手籌備。後來資金無法到位，等待中，我覺得機會不是別人給的，有那麼多想拍電影的人，那麼少得可憐的機會能落到自己頭上的概率就很少，與其等待機會，不如創造一個機會給自己，就有了這部電影。

／在這個故事當中，你想表達什麼？

當時覺得這個世界和我想像中的世界完全不一樣，個體命運在這個浮躁的世界裡隨波浮沉，個體夢想在現實裡不停地碰撞消磨，好似你是一個立方體，但是如果你要在這個世界裡實現什麼，就必須要改變一些自身原本具有的一些東西來順應這個世界。你需要磨去一身稜角，讓自己變成一個圓球，才可以在這個物質世界裡隨意滾動。

好像一直處在一個不停地改變和被改變的過程中，在這個過程中不停地構建，又不停地消亡。這一切包括生存、包括夢想，也包括愛情。變化滲透到從城市到鄉村的每一個角落，所有的一切都變得微妙複雜，不可捉摸，到底是我們想改變這個世界，還是這個世界改變了你和我。

／這部片的資金來自哪裡？

最初的投資意向和後來有可能的投資意向全部斷線，但是班底已經有了，就硬著頭皮借，父母把計畫買房子的錢也拿給我，也幫我在親友間借，邊拍邊借，邊借邊拍，其實在我的第二部電影《老驢頭》裡的好多演員都曾經借給過我錢執導我的第一部電影，在某種程度上講，其實他們都是我第一部電影的製片人。如果要在第一部電影的製片人後面署名的話，整部電影的借錢給我過的人名可以署好幾屏字幕，如果真署名的話，我想這部電影應該獲得一個製片人最多獎。

自己編劇的還是找專人編劇？

當時我也不認識什麼編劇，也沒有錢請得起編劇，所以就自己擔任了編劇，完全是無知者無畏。

遇到最大的困難是什麼？

執導最大的困難還是資金，因為這是我第一次拍片，又去一個比較陌生的地方，在四川眉山市洪雅縣的一個古鎮，最近那裡也發生了地震。拍片的過程就是一邊在拍、一邊在借，每天做的更多的工作是精打細算，而且由於第一次拍片完全沒有經驗，各方面的控制力都不夠，再加上對劇組成員秉潛質的不熟悉造成劇組內部混亂，甚至最後出現打架、停拍，一度瀕臨流產的邊緣。其實除了執導資金，還會不時地出現各種令人啼笑皆非、意想不到的突發問題。

在四川執導時，我們的主場景的隔壁院子住著一個剛從監獄裡放出來的青年男子，他在村子裡是最不受待見（註1）的人，沒人會注意他，也沒有人瞧得起他。我們拍戲時剛要準備執導，他就開始在院子裡放VCD光碟，光碟的內容就是當時的一些流行歌曲，配以穿著三點不停扭動軀體的妙齡女郎的畫面，聲音開得巨大，我們完全沒有辦法執導，溝通後他提出的要求是我們以北京來的劇組名義用一張大大的紅紙寫一封感謝信，還要把村民們叫來，我們要在他家門口放鞭炮，然後把感謝信貼在他家門口。

再比如我們在北京西苑的一些胡同裡執導，要找一戶人家作場景，無奈最後租了一間屋子，主人覺得他家破爛不堪，為什麼我們要租這樣一間屋子執導，最後她甚至懷疑我們是不是要在這間屋子裡拍A片，我說我們執導的每一天、每一場戲你都可以在旁邊觀看，如果是拍A片，你可以隨時讓我們終止，不用退還租金給我們。

我們在北京西苑的胡同裡拍外景，結果有很多人圍觀，因為演員都是非職業的，所以大家圍觀會對演員表演造成壓力，另外我們採取同期錄音的方式，所以要求現場相對安靜，但是圍觀人群有時候會忘記，他們會在執導

過程中出現喊叫或議論，為了趕天光，我們必須盡快執導完畢，所以唯一的辦法就是勸阻圍觀人群散去。就在勸阻過程中，一個圍觀的中年男子怎麼也不肯離去，我們多次勸阻後他也有些惱怒，便問我們是否有執導許可證。緊接著他離開了，然後帶來了居委會的人，以我們干擾交通為由，禁止我們執導，其實我們所執導的胡同平時根本沒有車輛通行，類似這樣的事件不停地在發生，不停地在消耗我們的時間，大量的精力會被耗在創作以外的各種事情上面。

／作品的命運如何？

第一部作品的命運直接影響到自己的命運，為了執導該片，我付出的代價就是在二〇〇六年背負了三十萬人民幣的外債。因為之前只是想執導一個電影，想法單純，根本沒有考慮立項（註2）之類的事情，所以在某種程度上它變成了獨立電影或地下電影，在國內也沒有任何上映管道，影片只是去參加了一些國際電影節，在海外做了一系列放映，因為電影節也是觀眾買票看電影，平均一個電影節放映四場，不同國家電影節期間院線上座率能到八成。

／對你來說幫助最大的人是誰？

執導第一部作品對我最大的幫助人是父母、親友及同學。

／別的導演第一部作品裡，你最喜歡哪一部？

相對來說，我比較喜歡賈樟柯導演的《小武》，片子很真誠、很感動人。這部片子的優點大家有目共睹，無須我過多贅述。

／對第一次拍片的青年導演，你有什麼樣的建議？

對於第一次執導影片的青年導演，我個人建議是，不要太過著急，一定要準備好再開始執導，這個準備包括多方面，劇本尤為重要。如果劇本不能過關，其他都無法依附，就像一棟樓房的地基如果不紮實牢固，裝修再漂亮，隨時也都會面臨垮塌崩潰的危險。

另外就是導演一定要想清楚自己執導電影的目的是什麼，各個方面一定都要想得很清楚、很明白，再去執導。

【泥巴／採訪】

註1：不受待見
不受人歡迎。

註2：立項
獲得政府投資計劃或是行政許可。

杜琪峯
《碧水寒山奪命金》

導演簡歷

香港導演、監製。多次獲香港電影金像獎、台灣金馬獎最佳導演，作品亦多次在海外影展展出。執導電影超過六十部，多與其熟悉的演員合作，劉青雲、劉德華、鄭秀文、古天樂經常擔任其影片主角。代表作品有《鎗火》、《孤男寡女》、《大事件》、《黑社會》、《奪命金》、《毒戰》、《盲探》、《三人行》等。

1980 —《碧水寒山奪命金》為其首部作品。

/什麼時候開始喜歡電影的？

是很自然喜歡上的，看戲是我們那一代主要娛樂之一。現在人人都說以前看電影便宜，但對我們小孩而言，兩毫子、兩毫半子（註1）看一場戲是不便宜的。我要串一整天膠花（註2）才夠錢看一齣戲。但還是有很多人一大清早就排隊，戲院很易爆滿，一開門人就湧進去，我其實說的是早場和公餘場（註3）的情況，通常早場放粵語長片，公餘場放西片，我就專揀西片看，覺得便宜。看的多數是動作、西部牛仔、浪漫愛情片等，有一個時期我爸爸在東樂戲院工作，我就可以經常看免費戲，不過要在後臺從後看，影像是反的。

/最喜歡什麼電影？

我讀書時開始看國產片，我最喜歡武俠片，尤其是張徹的，並且很想做電影這一行。一九七二年進電視臺做辦公室助理，後來讀藝員訓練班，我沒想到要做演員，只想做幕後，最好是做導演。那時候我什麼電影都看，每個週末就把那陣子的電影看盡，所以要走場趕戲院。喜歡看的演員有霍夫曼（Dustin Hoffman）、貝爾蒙多

（Jean-Paul Belmondo）。《畢業生》（The Graduate）、《海神號遇險記》（The Poseidon Adventure）都記憶猶新；也開始留意導演，記得史柯西斯（Martin Scorsese）的《計程車司機》（Taxi Driver），當時看不明白，但也看得過癮，反而現在看戲的量減少很多。

/ 在什麼機緣之下拍自己的第一部作品？

那個時候我在電視臺工作，還一邊上訓練班。大概下午五點這邊放工，七點就到隔壁上課，中間兩小時在職員餐廳度過，或者去錄影廠看拍戲，上課直至晚上九點。我很幸運，訓練班畢業後兩個月左右就當了製作助理，一年多就升為編導，更奇怪是做了編導不久就有機會拍第一部電影，就是《碧水寒山奪命金》。

那時候未拍過電影，當然甚麼也想拍，一有機會就拍，沒考慮甚麼題材才拍。當時在電視臺拍過不少武俠題材，覺得自己也算合適吧。

第一次做導演，當然很多困難，但學到的也是很多，對我將來拍得更好有很大幫助，經驗必須從無數困難累積起來。

/ 這部片的資金來自哪裡？

鳳凰（影業），銀都（Sil-Metropole Organisation Ltd）的前身。

/ 談談劇本創作的過程，你是如何把關的？

是劉松仁找我的。當時已有 concept（概念）、有劇本，朱岩以至左派公司（註4）的人，都覺得值得嘗試讓我來拍。

╱ 遇到最大的困難是什麼？

當時從未拍過電影，經驗、基礎都只限於電視，對一切電影運作都不清楚，很多事情都要重頭學習。

原來拍電影不是那麼簡單，電影跟電視雖都是影像的東西，但由意念、創作、技巧，到合作方式、指導演員等多方面都不同，簡直是兩回事。我不僅從未做過電影導演，做電視編導的時間也很短，總結那次在內地粵北兩個月拍戲的艱苦經驗，我就知道自己沒有足夠資格成為電影導演，於是決定返回電視臺，要訓練自己成熟點兒，但我當時心還是在電影上的。我在之後的階段都在變，都在學習。以後七年時間，我在電視臺磨練，就好像重新上學一般。拍電視劇允許出點小錯，心理負擔沒那麼大，雖然電視臺也要收視率，但我所在的無線台是強勢，怎麼拍也有許多人看，沒有什麼壓力。在這個過程中，我先要成為一個被公司肯定的導演，不只是執行能力，判斷力也要達到某個水準，還要做到比一般水準高，好讓公司提供更多資源。我相信我會在這一行幹上一輩子，結論可能是什麼也沒有，雖自知成績不會太差，但可能只得這了點料子。比如《碧水寒山奪命金》，我知道自己料子未夠。

我有信心了，之後我多數拍重頭劇，成本是別人的三四倍。我在一兩年內很快就使監製、總監們對我有信心了，之後我多數拍重頭劇，成本是別人的三四倍。

╱ 作品的命運如何？

有上畫（上映），由於是左派公司拍的，認受性不高，但反應 OK，票房 OK，不過自己就未滿意。

╱ 談談你作品的主題，武俠情懷和仁義精神應該是你電影世界最重要的執著吧？

可能是因為未入行時，已很喜歡邵氏的武俠片，在無線台時也不斷要拍武俠片，還有改編金庸與古龍的小說。我想我還會持續下去，還要想辦法進一步被那些武打和情懷薰陶慣了，沉醉在個那世界之中，變成一種感應了。我想電影有虛和實兩個大方向，可以實的是日常生活的東西。不然，我覺得一切都應該看虛一強化這些東西。我覺得電影有虛和實兩個大方向，可以實的是日常生活的東西。

點。在影像世界裡，一秒兩秒間的事情可以大書特書，我很享受做這工作，武俠世界正能提供此種延伸的空間；拉長、放不同東西在其中，加添形容，令畫面無窮豐富。武俠有很強的理論，一塊小石飛過來，幾個鏡頭更能延伸感染力。武俠世界裡的人令我最欣賞的地方是那種堅持。有信念、有堅持的代價很大，但卻產生浪漫，不會兩邊擺。兩邊擺是韋小寶般，縱也有俠義，卻都是鬼鬼祟祟的俠義。大俠的原則是清楚俐落的，為了國家、家庭、民族，隨時付出感情、友情的代價。且有革命精神，革命過程是最重要的，反而得失是次要。而且，多數是輸的一方，才最浪漫，因為得不到的精神堅持會更激烈。偉大事業如果成就了，是怎也不夠浪漫的。為表現這「不可得」的遺憾，我喜歡把具體形象變成缺陷，有時是斷手，有時更是死了，但其實都是遺憾。也許這想法很蠢，但很多時都達到目的，且能讓觀眾看懂。交到高手手上，讓傷痛藏在心中就是了。

／拍攝這部電影對你幫助最大的人是誰？

劉松仁、鍾志文。

／別的導演的第一部作品，你最喜歡哪一部？

太多，很難回答。其中一部肯定是黑澤明的《姿三四郎》。

／對第一次拍片的青年導演，你有什麼樣的建議？

拍電影最要緊的事情，還是拍電影。不應花太多時間處理人際關係，雖然依靠人際關係，許多時候是必需的。最重要的就是劇本、主題。專注在創作上，別讓市場的考慮影響太多，為創作加入太多的製肘（牽制）。

【程青松／採訪】

註1：毫

粵語中的金錢單位，一毫相當於一角、一毛。

註2：串膠花

香港當時盛行的家庭代工，依照工序製作裝飾用的塑膠花。

註3：公餘場

廉價二輪片場次，通常是下午五點半放映，提供下班的工人欣賞。

註4：左派公司

指的是自一九三○年代左翼文人（以夏衍為首）提供電影公司具有「進步」內容的劇本，中期部分作品反映了戰後香港社會的現狀及當時的理想主義色彩。

《碧水寒山奪命金》電影海報

杜琪峯／《碧水寒山奪命金》

067

導演簡歷

北京電影學院攝影系，畢業後分配到廣西電影製片廠當攝影師，任張軍釗導演作品《一個和八個》攝影，從此打響名號。代表作品有鄉村三部曲：《清水的故事》、《海的故事》、《喊過嶺的故事》，《歲歲清明》、《蘭亭》等。

1991 —《寡婦十日談》為其首部作品。

肖 風

《寡婦十日談》

/ 為何選擇這個故事作為你導演的第一部作品？

我想是個性使然。因為我一直都比較崇尚各民族最原始的民風民俗，恰好原劇作提供的民俗風情極為豐盛，字裡行間濃郁的民俗風情，背後隱喻著的是普通人面對現實的本性，這些都是我感興趣的。人們為了生活幸福而求索愛情，但這最簡單的訴求往往又受困於生存本身，使愛變得複雜起來，因此，我們又給原本那些美好的嚮往平添了許多喜怒哀樂愁。這是我們人性的弱點，所以我們才不斷地說著因愛生恨，因情成仇的故事。

/ 在這個故事當中，你想表達什麼？

神話的破滅和神偶的崩塌。當我們遇到一個未解的難題時，很願意把一個人、一件事神秘化，並隨著這種神秘傳說的擴散和久遠，特別是這個事物可以左右我們生命的時候，我們自己都迷信起這個神話來，我們不願意去探求它的真相，所以，就有了劇中至高無上的藥仙和人們日思夜念的他手中的祖傳神藥，到最後即使他沒有，人們也不願意讓這個神話的破滅，因為這可以支撐起一個地位，一個傳奇。

/這部片的資金來自哪裡？

廣西電影製片廠。

/自己編劇的還是找專人編劇？

找專人，著名編劇秦培春。

/遇到最大的困難是什麼？

是自己和自己觀念的鬥爭。自認為讀的書厚，行的路遠，知道的東西多，實際上對這一方水土的福澤以及這一方水土養育的人並未真正理解。所有的困難今天想起來可能都是「知其然，不知其所以然」造成的。

/作品的命運如何？

被莫名擱置了三年。一九九二年送審，一九九五年才在眾多處修改後限制在國內上映。據說上映時間不短。坊間傳說，在上海電影節期間，上影廠（上海電影集團）的一位領導到影院瞭解放映情況，問到哪部片子上座率高時，影院放映員回答說：《寡婦十日談》。這都是後來我才知道的。（補充：該片並未參賽和參展）

/說說幫助你的人是誰？

準確地說應該說是沈從文。雖然以前讀了他很多的作品，但在他故鄉的地域裡執導電影的那些日子才真正體驗到沈從文的文學王國是那樣的豐饒。他樸實無華的靜訴，溫婉浸心的真實，奠定了我一生一世的電影創作觀念。

/別的導演的第一部作品，你最喜歡哪一部？

看得不全，不好瞎說。

／對第一次拍片的導演，你有什麼樣的建議？

堅持自己想表達的，盡可能不受其他因素的干擾，但眼下很難做到。票房多少、作品高度、創作理念、是否標新立異、資金投入等太多的繁雜困擾著電影人，我祈禱明天能有一片蔚藍，讓我們的電影真正地直指人心……

周 星 馳
《少林足球》

導演簡歷

人稱星爺，國際知名演員、導演、編劇、監製。九〇年代主演多部港產華語電影，獨特喜劇風格影響全世界。其導演作品《少林足球》、《功夫》屢獲美國《時代雜誌》評選為最傑出體育電影、年度十佳影片等。

2001 —《少林足球》為其首部獨立執導電影作品，獲香港電影金像獎最佳電影、最佳導演等十餘個獎項。

/ 你為什麼想要以《少林足球》作為獨立執導的第一部作品？

因為我一直都好想拍功夫片和動作片，但我又不想拍那些打來打去的動作片，香港實在有太多這類戲。總之一旦想做，就一定要做得與眾不同啦！人家做過的我就不想再做。足球這種運動全世界都普遍，是一個熱門話題，所以如果《少林足球》能夠做出一些新鮮的效果，將會令好多觀眾滿意。我腦中一直在想怎樣把這部功夫片拍出一些新意，拍得與其他影片不一樣，將功夫與其他元素揉合在一起是我們一直思考的一個點。後來我們發現，足球與功夫是可以完美結合的，因為在足球比賽中，球員要使用好身體的各個部位，這與功夫的要求是相通的。

/ 劇本是如何創作的？

《少林足球》的大綱是我想到的，然後再和其他人一起進行「頭腦風暴」（Brain-Storming，指腦力激盪）。劇本的第一步是先確立有少林武功和足球兩種概念，而且這部電影一定是喜劇，最重要還是健康勵志的喜劇，

然後大家朝這個方向去想。

／這部片的前期準備是什麼情況？

這部電影是我自己有股份的星輝公司投資的，在影片開拍之前，我們採取了面向社會公眾的大規模的演員招募活動，給普通人一個演戲的機會，也發掘了很多草根階層有趣的人物。

／遇到最大的困難是什麼？

演員大部分都是沒經過訓練的新人，實際上他們是來自辦公室，而不是足球運動員。那個胖子是編劇，那個沉迷於股市的是我的製作經理，那個守門員「麥可‧傑克森」是舞蹈班的。為了執導這部電影，我們訓練了一年時間，但不是訓練球技，而是訓練身體，身體的柔韌性等都要好，才可以應付執導。而且在英文版中，我們是自己配音，這對我是第一次，很困難，但米拉麥克斯公司（Miramax Films）給我請了一位老師，幫我在配音時糾正發音。

／如何看待你自己在這部電影中的創作？

我在亞洲讀了很多評論，他們認為這部影片不只是喜劇，還有很好的劇情。很久以前，我在看完一部電影後覺得自己充滿力量，非常想學功夫，那部電影可以讓我情緒爆發，對自己充滿信心，使我感覺自己有能力解決問題。我覺得很多人在看完《少林足球》後，會有這樣一種感覺。

喜劇片和劇情片似乎是兩種影片，但我的電影總是界線模糊的。實際上，我拍電影時，自己都不知道是喜劇片還是劇情片。我只是去做，我很喜歡有時劇情會感動你，有時又可讓他們笑，我不認為自己在做喜劇。我只是在做一個故事，你既會笑，也會被感動，也可能會哭，如果能讓觀眾在看影片時哭，我會覺得很開心。

第一次獨立執導之後的收穫是什麼？

《少林足球》這部片子是屬於體育勵志的電影。現今的電影中，這樣的影片比較少，而且像這種將中國武術和足球融在一塊的電影我還沒有看到過。我不敢說它比《大話西遊》產生了更大的影響，我覺得對於我來說，作為一個演員、一個導演，《少林足球》在整體上比《大話西遊》有進步。

拍完《少林足球》之後，我越發認為電影是一個集體創作的結果。我如果能夠把多一點東西給其他演員，自己就可以比較專注於導演的工作。當然這裡面有一個平衡，因為我還是希望能夠演出，但是從職能上講，我會更專注於導演的工作。

有哪些特別的電影啟發了你來拍電影嗎？

在香港，每晚有很多電影上映，午夜場還會放很多六、七〇年代的老電影。那些電影有很棒的喜劇片和喜劇演員，我看了很多傳統的老電影。尤其是二十世紀，四、五〇年代的粵語電影，那些黑白片都會在午夜放映，有很多偉大的演員、很多經典電影，我從小就愛看。

對於你開始走上導演生涯幫助最大的人是誰？

是劉鎮偉，香港喜劇片非常優秀的一位導演。我和他合作很多影片，在我演《賭聖2》時，他鼓勵我做導演。他是第一個告訴我有潛力做導演，並且鼓勵我做導演的人，他認為我做導演會比做演員還棒。

你為什麼會最終選擇走上導演的路？

我只是喜歡做導演，不知道為什麼，有時你無法解釋做一件事的原因。我是一個演員，我還記得多年前的一

天，我和往常一樣拍戲，後來我問了一下我攝影機的機位，導演就給我講，他說我問的是導演的一些問題，這些問題是演員並不關心的。但從那時起，他們告訴我，我有做導演的潛力，但我不知道為什麼自己會關心這些問題，我只想機器為什麼放在這兒，而不是那兒？

【摘自師永剛、劉瓊雄著《周星馳映畫》，蕭揚採訪】

《少林足球》劇照

導演簡歷

畢業於香港演藝學院電影導演系。先後擔任製片人江志強及李安導演的助理。代表作品有《大追捕》，獲香港電影金像獎新晉導演獎。

2009 －《殺人犯》為其首部作品，後上映改名為《罪與罰》。

周顯揚

《殺人犯》

／為何選擇這個故事作為你導演的第一部作品？

我對電影的興趣，基於我對探討人性、哲學的熱愛。

《殺人犯》是我眾多劇本中其中一個，當中涉及了我對人性黑暗面的探討，因投資者及演員非常喜歡這個劇本，使我有機會憑這個劇本執導我的首部長片。

／在這個故事當中，你想表達什麼？

人心的鬼。

《荀子‧性惡篇》於我亦有影響：人之性惡，其善者偽也。今人之性，生而有好利焉，順是，故爭奪生而辭讓亡焉；生而有疾惡焉，順是，故殘賊生而忠信亡焉；生而有耳目之欲，有好聲色焉，順是，故淫亂生而禮義文理亡焉。然則從人之性，順人之情，必出於爭奪，合於犯分亂理，而歸於暴。故必將有師法之化，禮義之道，然後出於辭讓，合于文理，而歸於治。用此觀之，然則，人之性惡明矣。其善者偽也。

／這部片的資金來自哪裡？

江志強，香港安樂影片有限公司，焦點國際電影公

司投資首部香港電影。

／自己編劇的還是找專人編劇？

自己構思，再加入專業編劇參與。編劇是杜致朗，曾編寫《霍元甲》及《不能說的秘密》等。

／遇到最大的困難是什麼？

各種困難。經歷三年才完成。現在看來是不可多得的經驗。

／作品的命運如何？

因電影題材比較特殊，而且並非純為商業市場而執導的電影，我們沒料到會引起觀眾很大的反響。影片二○○九年七月於香港公映，上映後獲得意想不到的票房成績，終成二○○九年票房第七位。

／對你來說，幫助最大的人是誰？

江志強。

／別的導演的第一部作品，你最喜歡哪一部？

羅曼・波蘭斯基（Roman Polanski）的《水中刀》（Knife in the Water），阿利安卓・崗札雷・伊納利圖（Alejandro González Iñárritu）的《愛情像母狗》（Amores perros）。都是對人性赤裸裸的展現。

／對第一次拍片的青年導演，你有什麼樣的建議？

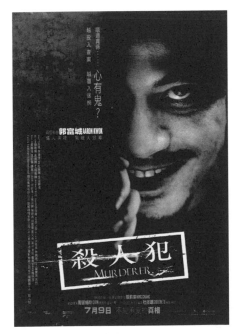

《殺人犯》電影海報

關鍵在於心。用心去做就好了，其他的都是虛幻。

周顯揚／《殺人犯》

導演簡歷

畢業於美國加州大學洛杉磯分校 UCLA 戲劇電影電視製作研究所。出身廣告導演，代表作品有《藍色大門》、《行動代號：孫中山》，獲金馬獎最佳原著劇本獎、《青年電影手冊》2013 年度編劇。

1996 －《寂寞芳心俱樂部》為其首部作品。

易智言

《寂寞芳心俱樂部》

／為何選擇這個故事作為你導演的第一部作品？

書寫《寂寞芳心俱樂部》劇本時剛好三十出頭，最關心的事不過是個人在愛情中的安身立命，於是很自然地寫了一個追尋愛情的電影。書寫時並沒有預想可以拍成電影，但是機緣加上堅持，就意外地變成了第一部作品。現在回頭看，或許不是我選擇了這電影，而是這電影在那個時間點上選擇了我。

／在這個故事當中，你想表達什麼？

想表達的是那個時間點上對於愛情的反省，愛情基本上是個謬誤。會有這個見解，應該和自己年輕時幾段愛情遭遇都以荒謬的理由收場有關，當時覺得愛情是既可悲又可笑的。

／這部片的資金來自哪裡？

資金來自臺灣中央電影公司。當時的電影公司對於培養新人有規劃，這部電影是接續著李安的《推手》和蔡明亮的《青少年哪吒》後的計畫之一。

／自己編劇的還是找專人編劇？

到目前為止，我一直都是自己編劇。

/ 遇到最大的困難是什麼？

應該是溝通，基本上自己是不善於溝通的個性，寫劇本時也是獨處的狀態，但是一旦執導，需要和工作人員大量溝通，總覺得很難把自己真正的想法有效地傳達，但是也從困難中學習很多。現在常常對年輕的電影工作者說，拍電影時要有效溝通，更要開放地接納別人的意見，這樣才能產出超過自己局限的作品，這是拍完第一部電影後誠懇的體認。

/ 作品的命運如何？

在臺灣有上映，但是票房不好。在國外受到注意，入圍了荷蘭的鹿特丹影展金虎獎競賽，也在斯洛伐克影展得到最佳女主角獎。由於這樣的結果，在當時很自然地被歸類為影展電影，我也被貼上藝術導演的標籤。

/ 對你來說，幫助最大的人是誰？

是當時中央電影公司的經理徐立功先生，他也是李安和蔡明亮早期電影的幕後推手。如果不是他的支持，《寂寞芳心俱樂部》應該會難產。

/ 別的導演的第一部作品，你最喜歡哪一部？

其他導演的第一部作品看看不多，甚至搞不清楚他們的第一部作品是哪一部。最喜歡的應該是高達（Jean-Luc Godard）的《斷了氣》（À bout de souffle），電影中自由的氣息和人物動作鉅細靡遺的記錄，對我有深刻的啟發。

／對第一次拍片的青年導演，你有什麼樣的建議？

第一次拍電影的青年導演可能會像我當年一樣，所有的事情都非常堅持己見。建議適度地開放、適度地放棄自己。因為，如果所有人都聽命於你，電影做到最好，也只不過百分百符合你的想像而已，並不能超越你自己。

適度的開放、適度的放棄，別人才能有所貢獻，才能拍出超過自己局限的作品。更何況，越堅持己見，可能越是缺乏自信。

導演簡歷

生於臺灣東部部落，因進入電影編導班學習而啟蒙，曾演出《熱帶魚》、《太平天國》等片。代表作品有《美麗在唱歌》獲坎城影展會外賽金棕櫚獎；《愛你愛我》，獲柏林影展最佳導演；《魯賓遜漂流記》、《月光下，我記得》、《世界第一麥方》等。

1996 －《春花夢露》為其首部作品。

林正盛

《春花夢露》

／為何選擇這個故事作為你導演的第一部作品？

我在臺灣偏遠鄉村長大，對於傳統農村社會有著深厚的感情。更因自母親過世，從懷念母親的感情裡發展出一種孺慕女人母性的情懷，而發展在電影創作上，就是特別關注傳統女性在舊時代家庭裡的處境。

／在這個故事當中，你想表達什麼？

在舊時代家庭倫理框架壓抑下的女人處境。當愛情進入了舊時代家庭，就註定是要死掉的。

／這部片的資金來自哪裡？

政府輔導金，以及中央電影公司投資。

／自己編劇的還是找專人編劇？

我自己編劇。

／遇到最大的困難是什麼？

舊時代農村家庭的場景重現。我們花了半年的時間，從種菜，種出絲瓜爬上棚架，養狗、貓、火雞，雞還養

到生蛋，蛋還孵出小雞。讓這些動物完全自然地生活在場景裡之後，才展開電影執導。以一種還原真實生活的方式，透過半年的時間養活了場景。

/作品的命運如何？

獲得法國坎城影展天主教人道精神特別獎，東京影展青年導演單元銀獎。在臺灣一些小院線上映過，票房約在三百萬以上。

/對你來說，幫助最大的人是誰？

徐立功先生。

/別的導演的第一部作品，你最喜歡哪一部？

《大國民》（Citizen Kane）。奧森・威爾斯（Orson Welles）以二十歲之齡，展現出驚人的影像和說故事能力，從敘述結構、光影的掌握、人性的洞察，以及那初生生牛犢該有的生命活力展現，都表明了他是個天才型的創作者。

/對第一次拍片的導演，你有什麼樣的建議？

放手去做，在你的電影中展現出屬於你該有的生命質素。而每個導演的第一部電影，最可貴的就是讓觀眾看到你初生之犢的傻勁跟活力。

林孝謙

《街角的小王子》

導演簡歷

作詞人、導演。畢業美國匹茲堡州立大學傳播學研究所。擅長刻劃人物的情感及描繪細膩動人的故事，其短片作品《自由大道》曾獲金穗獎首獎。代表作品包括、《與愛別離》、《回到愛開始的地方》、《五星級魚乾女》等。

2010－《街角的小王子》為其首部劇情長片。

/ 為何選擇這個故事作為你導演的第一部作品？

這個問題，在拍我的第一部長片《街角的小王子》時，我問了自己很多次。內心偶爾恐懼膽怯，但是從來沒有出現過一次放棄的念頭。儘管從頭學電影這條路走得艱辛，但我一直相信電影是執著的夢，而且可以實現。

/ 在這個故事當中，你想表達什麼？

從小我就喜歡電影，一直都是。我總喜歡窩在戲院，抑或坐在錄影機前一部一部看著電影。小時候奶奶常取笑跟著螢幕講解劇情的我，以後乾脆去當導演好了，沒想到往後我的人生真的踏上了這條追尋光跟影的路程。可惜的是，她在我上大學那年離開了我，沒有機會真正看到我的第一部長片。其實，《街角的小王子》這部片的主題就是「道別」。而創作的靈感，來自我的生命中經歷過的幾次不捨的道別。

第一次，小學二年級。我表妹在夜市撈到一隻巴西龜。我央求她讓我帶回家養幾天。我答應她，我一定會好好照顧它，不讓它跑掉。於是我在睡前，仔仔細細地把盒子拴緊，確保巴西龜不會跑出來。然而當我隔天起

床準備餵它時，它卻已經因為我忘了留透氣的空隙而過世。我很難過，小心翼翼地把它撈起來，然後埋到花盆裡。甚至近乎天真的用西卡紙幫它立了一個墓碑，而我才驚覺我連它的名字都沒有。後來，我把那個盒子洗得乾乾淨淨的，然後收在書桌的最底層。

第二次，小學六年級。在我出生之前，家裡就養了一隻叫作小白的土狗。小白是我跟哥哥最好的保鏢。不管我們走到哪，小白總是跟著我們。幾年後，我們搬家，小白也跟著我們一路搬到了新家。然而到了新家，因為小白身上有著難纏的蟲子，那時家裡還沒有看獸醫的觀念，奶奶每次也只懂得用清潔劑幫它洗澡，所以只能養在車庫裡。後來有一天放學，小白沒有來應門，我才知道爸媽因為受不了小白身上惱人的蟲子，趁著我跟哥哥上學時把小白帶到山上放生了。那個晚上我哭得很難過，我好希望小白可以回來。但是它又怎麼認得新家的路呢？幾個月後，聽說有人在舊家附近看到小白，後來就再也沒有小白的消息了。從那天起，我告訴自己不要再養任何寵物。

後來我去美國念書，跟室友在沃爾瑪領養了一隻流浪貓。那只貓叫作小虎，距離小白離開已經是二十年。小虎陪伴著我在美國度過難忘的兩年。我們會帶牠到處旅行，牠陪著我們從堪薩斯州開車到紐約，甚至遠征佛羅里達，以及到科羅拉多的森林公園玩雪，直到我回到臺灣追尋我的電影夢，而牠陪著室友留在美國。離開美國的前一天，小虎睡在我的皮箱上，好像告訴我不要離開。我踏入登機門時，小虎喵喵地叫著，我不敢回頭，因為我知道自己不能夠承受這種離別的感覺。一年後，我信守承諾回美國看牠，牠趴在我的皮箱上不肯離開，我知道它還記得我。後來室友因為工作的關係，也將牠帶回臺灣，但是可能因為水土不服加上氣候過熱，小虎沒有幾年就因肝衰竭過世了。蔚然（劉蔚然）告訴我不要難過，如果下次我跟它再見面，牠一定會記得我的。而我一直深深相信。

也許生性沒有安全感，所以我特別喜歡照顧流浪動物；也許生命背負太多的虧欠，所以我想要做些什麼。於是在看到一些流浪貓狗受虐的新聞之後，有了執導《街角的小王子》這部電影的想法。唯有讓大家瞭解牠們的美

好，才不會有人繼續傷害它們。畢竟我也想要為小鳥龜、小白和小虎做些什麼。所以《街角的小王子》這個故事講得很簡單，講的是愛、講的是一個約定，透過一隻小貓的串聯，讓我們看到生命的奇妙與青春的美麗。

／別的導演的第一部作品，你最喜歡哪一部？

一九八〇年侯孝賢執導第一部長片《就是溜溜的她》，那年我出生。一九九二年小學畢業，我跟媽媽看金馬獎頒獎，為《無言的山丘》的楊貴媚叫屈。一九九九年高雄中學畢業，我前往新竹就讀大學，張作驥的《黑暗之光》伴隨著我闖蕩天涯。而畢業前在交大看了楊德昌的《一一》，讓我聽見了影像與聲音的表情。

／自己編劇的還是找專人編劇？

交大外文系畢業的我，毅然決然地回到了電影的懷抱。真心誠意地走上了電影的路。那時候我家人很擔心，畢竟那是臺灣電影最蕭條的時候，一個人選擇放棄做英文老師（當時最時髦的職業），去搞電影，成何體統？然而那時候，魏德聖導演以及其他評審頒給我的一個金穗獎卻改變了我的人生。那時剛從美國回到臺灣的我，意外地以《自由大道》得到了臺灣獨立製片最重要的獎項——金穗獎首獎，以及最佳剪輯。三十五萬新臺幣的獎金夠我省吃儉用在台北活兩年。於是我就跟我父母以這兩年為賭注，一個人從高雄去台北闖蕩天涯。

到了台北，我住在一間小套房裡，是頂樓加蓋，冬天冷夏天熱。白天在電影公司做企劃、製作以及總雜務等工作，晚上則埋頭寫劇本。在這段難熬的時間裡，我總是想，每次只要一睜開眼睛，我就又離電影更進一步。在寢室裡，我的床邊放的都是一本又一本翻譯的電影書。我比別人晚了很多年開始，總得努力跟上才是。

後來因緣際會中，我在一部電影中擔任執行製片的工作。繁複且仔細的電影工作對於初入製作的我完全是難以負荷。然而一切只能咬牙硬撐，因為看到成品的完成以及導演臉上滿意的微笑，我知道這一切都值得。

對你來說幫助最大的人是誰？

陪伴著我的，是我家人，以及許多燃燒自己青春但是又努力做著電影夢的朋友。在做了這部片子之後，我生了一場大病，一種真的會死的病。而我家人讓我不要再拍電影了，直到六個月後，已經康復的我在南方沒有元氣。家人同意又讓我北上，而條件是好好照顧自己，於是我又回到了電影的懷抱。後來，製片劉蔚然看到了我的劇本，於是我離開了電影公司，踏上了拍片的道路。而她也是整個創作過程中，我最感謝的人。

生命就是這樣，來了好消息，也來了一些意外。我一個最好的電影夥伴在一場車禍中離開了我。離開之前她告訴我，要好好拍片，我們要一起拍出感人的電影。在她的眼中，我永遠是最好的，如同我們對於電影的信仰，完全沒有質疑。她是《街角的小王子》原本的配樂，而我在她過世後拿到了輔導金。這是個沉重的開始，不是嗎？

但是我仍然願意說一個清新且溫暖的故事，並且真心誠意地說給你聽。因為生命有太多的苦難，但是我相信一切終將過去。在電影的道路上，我受到了太多人的幫助，受到太多人的啟發，也受到太多人的鼓舞，所以我更要好好地執導下去。因為電影給一個不敢做夢的人一個安全、且只屬於自己的希望，所以我一直深深記得，我所創作的不只是自己內心的感受，而是別人的夢。我常在想，有多少人為了電影裡面的臺詞而感動落淚，有多少人因為一部電影願意再重新振作一次。我們一定要記得這個力量。我就想要拍一部這樣的電影。那是一個新生命的開始，也是一個承諾。後來，劉蔚然幫我想到了一句貼切的主旨：假若我們再次相遇，你還會記得我嗎？每次聽到這句話，我總覺得貼切萬分。很多人會覺得這只是情人耳邊的戀愛絮語，但是更貼切地說，這句話總讓我想到與寵物道別時內心大聲呼喊的心情。

作品的命運如何？

《街角的小王子》這部片上映後，票房雖然尚可，但是卻得到了許多迴響，也去了北京電影節、上海電影節

和韓國堤川音樂電影節等，但是更重要的是讓許多人瞭解了珍惜動物的心。

／對第一次拍片的青年導演，你有什麼樣的建議？

如果要給新生代電影人一些建議，我會建議：永遠抓住自己創作的本心，記得自己從哪裡來，往哪裡去。

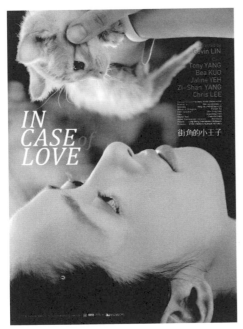

《街角的小王子》電影海報

導演簡歷

人稱喵導，曾以紀錄片《翻滾吧！男孩》獲得金馬獎最佳紀錄片。代表作品有《對不起，我愛你》、《翻滾吧！阿信》、《謊言西西里》。

2007－《六號出口》為其首部劇情長片。

林 育 賢

《六號出口》

/為何選擇這個故事作為你的導演第一部作品？

這個故事並不是憑空而來，它的背景是來自我曾在西門町拍過的兩部紀錄短片《鴉之王道》與《街頭風雲》，是有關街頭嘻哈少年的故事。其中有兩位我印象深刻的「DJ男」與「滑板男」，他們經常一起做瘋狂的事，挑戰極限，例如在兩層樓高的屋簷滑板或是從高架橋上衝下來，我很幸運地都能拍到他們摔得東倒西歪，然後我問他們什麼感覺，他們大聲地回答說：很痛，然後又說……但是很爽……因為有活著的感覺！聽到這個答案的時候，我的心裡便有一陣心酸的感覺……當時臺灣地區的氛圍不太鼓勵年輕人勇敢追求自己想做的事。也許是因為他們課業上的成績無法得到父母的肯定。但是，如果這個大環境對於成功的定義可以再開放一點，可以給年輕人多一點鼓勵，也許他們將成為臺灣最棒的 DJ 或是滑板選手。就算不一定每個人都能成為第一名，但是至少他們為自己努力過。所以當時我告訴自己，有機會拍劇情片的話，一定要把這兩個男生的故事寫進去。至於兩個女生的故事則是來自二○○六年的一則新聞。臺灣在二○○六年有十分嚴重的自殺潮，有一個現象是自殺者年

齡層偏低，其中有一個案例是兩個重點高中的女生，生長在富裕的家庭，相對的生活壓力也很大，其中一位段考分數少考一分，被父母打得很慘，另一位則是偷交男朋友，也被父母打得很慘。後來這兩位女生在現實世界得不到認同，於是她們在網路創造屬於自己的世界，她們號召了一群人，進行一場驚人的行動，即同年同月同日死的網路集體自殺計畫。我相信她們的父母對這樣的事一定感到震驚，但是換個角度想，這也許是這些少女們的另一個出口。看完這則新聞後，我覺得似乎該是說這個故事的時候了。

╱在這個故事當中，你想表達什麼？

當時的我覺得，這個世界越來越沒有真理，有時候父母或老師說的事都不一定是正確的，那年輕人該怎麼辦？也許大家必須提早面對這個事，開始革命，並且勇敢去尋找自己的出口。這部電影是要送給所有的年輕人。如果你是個做什麼事都不被認同的人，請你千萬不要放棄，因為只要你一放棄，那將什麼機會都沒有了。這部電影也要送給曾經年輕過的人，請試著看看，當你十八歲時，是否有對自己許下什麼承諾，但是長大進入社會後，全都消失了。試著回想吧！千萬不要忘記年輕時曾經對自己許下的承諾。

╱這部片的資金來自哪裡？

這部電影的製作預算是兩千五百萬台幣，在當時臺灣的電影製作條件是算中等規模電影。由於是我的第一部劇情片，資金籌備相當困難。除了有新聞局的輔導金補助，另外就是談電信廣告置入，以及親友投資，最後不夠錢就去銀行辦貸款，算是一種自我投資吧。

╱自己編劇的還是找專人編劇？

我先寫了五千字的故事大綱，然後找編劇續寫成的劇本。

／遇到最大的困難是什麼？

這部電影執導得算很順利，當時唯一比較困難的是拍到中後段沒有錢了，一邊拍片一邊找錢，的確挺難熬的，因為每天都要想，明天劇組的便當錢怎麼辦？

／作品的命運如何？

電影有上映，規模算中等，但沒有能力做宣傳發行，加上排片檔期不佳，最後草草下片，票房慘澹。

／對你幫助最大的人是誰？

我的製片人黃江豐先生，以及提供最終資金援助的張小燕女士。

／別的導演第一部作品裡你最喜歡哪一部？

你指的是臺灣嗎？我挺喜歡林書宇導演的《九降風》。故事脈絡清晰，情節有力量，影像與演員調度掌控成熟。

／對第一次拍片的青年導演，你有什麼樣的建議？

千萬別急著開拍。把劇本寫好，經過多人閱讀與不斷的修改，直到劇本一氣呵成，不拍不行了，再開始啟動計畫。如果這段期間有空閒，就盡可能試著畫一次分鏡，哪怕是竹竿人也好，至少先在紙上演練一遍。接著找到能幫助你的監製，能夠幫你籌組適當的工作人員與演員，你只要好好做導演就好，什麼都別去想。最後要有好的行銷團隊，否則拍了也沒用。

導演簡歷

美國加州藝術學院電影製作研究所碩士。拍攝過許多知名 MV 作品，電影代表作包括《星空》、《百日告別》，分別獲《青年電影手冊》2011、2015 年度十佳影片。

2008 ─《九降風》為其首部作品，獲金馬獎最佳原著劇本，台北電影節評審團特別獎、最佳編劇獎、媒體推薦獎。

林書宇　《九降風》

／為何選擇這個故事作為你導演的第一部作品？

其實《九降風》作為我的第一部作品，這並非一個選擇，我覺得它更可以說成命運上的安排。在《九降風》之前，我也寫過其他的長篇劇本，也希望可以拍出來，但是就是一直沒有那樣的可能性，找不到資金，或時機不對，有各式各樣的困難。到了《九降風》這個劇本的時候，終於有一個機會，終於碰到了願意相信這個故事，希望這部片可以拍出來的一些人，然後得到了一些幫助。就這樣，《九降風》就成了我的第一部長片。

／在這個故事當中，你想表達什麼？

一開始只是日記。我有一年過年的時候回老家，身邊的朋友其實都已經不在家鄉了，我自己一個人就晃著晃著，晃到了我以前的高中。到了高中的時候，看到了那些地方，開始回想起很多東西，是我以為我已經忘記了的。我那時候沒有寫日記的習慣，但我開始想把一些東西寫下來，當時可能是覺得如果我再不把這些回憶寫下來的話，再過幾年我真的會忘記它。

寫著寫著，就好像有一個故事的可能性產生了，因

林書宇／《九降風》

此開始寫這個劇本。《九降風》不是我特別要表達什麼，它只是我對於自己的成長回憶的一種懷念跟疑惑。是這樣一種力量，讓我想要寫這個劇本，然後想要執導這樣一部電影；沒有說是我一定要講什麼，而是寫著寫著的時候，找到了一個所謂成長的主題在裡面。然後當有那樣的主題的時候，我覺得在電影當中這些也就非常明顯了。

所以，如果說它後來表達出了什麼東西，那就是電影本身已經有了那個答案。

╱這部片的資金來自哪裡？

《九降風》的資金一半是來自臺灣的電影輔導金，這是我們報送選題，然後申請的一筆錢。我們拿到輔導金之後，就開始找尋其他資金。因為認識了曾寶儀，她看了《九降風》的劇本，就覺得她爸，就是志偉大哥（曾志偉）可能會喜歡，然後就因此從志偉哥那裡得到另外一半的電影投資資金。

╱自己編劇的還是找專人編劇？

《九降風》這個劇本能夠開始寫，一個很大的原因是臺灣的優良劇本比賽。比賽有一個截止日期，我想把這個東西寫出來，一開始是我自己在寫，是為了要參加那個比賽。但是我寫到一個時間點的時候，因為接了周美玲導演的《刺青》的副導工作，沒辦法寫完，那時候我寫了劇本的分場大綱，然後找了另外一位編劇蔡宗翰，請他以我的分場大綱為基礎，寫出一個有臺詞的電影劇本。那時候《刺青》做完了，我們再回到劇本，然後就是你來我往地開始再修改這個劇本。所以，是跟蔡宗翰一起寫完這個劇本的。

╱遇到最大的困難是什麼？

執導《九降風》最大的困難，應該還是在一開始尋找資金的部分吧！因為我是一個新導演，從來沒有拍過長

／作品的命運如何？

《九降風》是二〇〇八年六月六日在臺灣上映，由原子映象發行，是在《海角七號》之前。那時候臺灣電影在票房上的表現其實都不是非常理想，加上又是一部新導演的片，演員又全都是新人，在媒體上的曝光其實也是非常的有限。所以，我們那時候的上映規模非常小，全台北市只有三個廳放映這部影片。一開始的時候，其實票房也不是非常的理想，但是因為口碑相傳，慢慢地它開始有越來越好的趨勢。

最後在台北市的票房也還是沒有多少，但是在那個時候其實是還算不錯的一個數字了。後來《海角七號》上映。突然之間，臺灣觀眾又對於自己的片子有一種好奇心跟吸引心。所以，《九降風》那時候又再次上映，也再多賺了一些票房。在臺灣電影的盛況裡面，《九降風》就是二〇〇八年臺灣電影的一個新起點，一個新的時代來臨的那種感覺。

後來，不管是在香港上映也好，還是在其他各地影展上的表現也好，有越來越多的人聽過這部影片。可能就是因為二〇〇八年的這整個事件，很多人在電視、DVD 或網路上面看到了這部片子。《九降風》也變成一部那個時候臺灣青春電影很重要的一個點吧。

／幫助最大的人是誰？

片，雖然已經寫了一個好劇本，但是要讓人家相信你有這個能力把它拍出來，這是另外一回事。當然，我的製片如芬姐（葉如芬）跟志偉哥他們願意相信我。一開始找到資金這一塊是困難的，沒有資金暫時不能動。當有了資金之後，其實後面的那些都還好，還蠻順利的，可能也因為是第一次，所以有非常多的人在身邊幫助你，包括我的演員，九個小朋友其實全部都是，他們會跟你一起有革命情感，是一起努力在完成這些第一次。我覺得當大家是一起在做這個第一次的時候，其實任何一個困難都變得蠻珍貴，也不是多難的一件事情了。

幫助我最大的人，應該是我前妻黃若璇。我們從大學的時候就開始交往，後來在我當完兵之後，我們結婚。

一路過來，她都是最支持我最相信我的人。她在背後幫助我、相信我、鼓勵我，甚至於幫我打點好所有生活上面的事情，讓我專心地去創作，這些都是她對於我的一個很大的幫助。她可以讓我沒有後顧之憂地去衝，衝刺我的創作。

我覺得是相信的力量吧，相信的力量讓我真的能夠執導《九降風》這部片，能夠不斷地努力，不斷地去衝。

在中間當然有很多時候是不想放棄的，是覺得可能真正沒有這個機會了，因為那時候我已經三十歲了，一直沒有拍長片的機會，當然就會急，會想要放棄。我太太就一直鼓勵我，一直相信我，給我很大的力量，讓我繼續往前。

／別的導演的第一部作品，你最喜歡哪一部？

應該是泰倫斯・馬利克（Terrence Terry Malick）的《窮山惡水》（Badlands），喜歡這一部第一部作品也是因為泰倫斯・馬利克一直都是我非常喜歡的一個導演，不管是他的詩意化也好，還是他的大器，尤其是在執導第一部電影的時候，能做到這麼像詩一般的影像，是很厲害的。當我第一次看到這部片的時候，它劇情的張力和角色的真實度讓我非常震撼，感覺上就是出自一位大師之手的作品，後來才發現，這是他的畢業作品。他那時候還那麼年輕，就拍出了一部這麼大器的影片，我非常敬佩。

／對第一次拍片的青年導演，你有什麼樣的建議？

我覺得我唯一的建議就是不要急，把基本工作練好，真的要知道自己有幾兩重，因為創作不只需要相當的自信，同時還需要相當的謙虛。我覺得一個好的創作，或是一個好的創作者，都是從這兩個聽起來好像非常極端的態度出發。雖然極端，但它同時又是融合在一起的一個態度。

真的不用急，因為第一部作品的機會只有一次，如果沒準備好就得到這個機會的話，你做出來的東西真的不

見得到位。真的覺得你自己夠有實力了，可以掌控一切了的時候再出手，這是我自己所經歷過的一個狀況。因為我以前也是非常急，一直到三十歲都沒有機會拍第一部長片，但過了三十歲之後，我就不再那麼急了。放慢速度，慢慢把自己的基本功練好，等機會來的時候，我已經準備好了。

當然，在我年輕的時候，也會覺得我已經準備好了，可是現在看來，其實那時候是有某種很虛的自信吧，或者說盲目的自負吧，就是覺得我可以。但真的去做的時候，尤其是當我三十一歲拍完第一部長片的時候，其實還是有非常非常多的問題。如果我有更多經驗的話，一定可以做得更好。

另外一個就是決心。我當初的決心就是，如果這是我最後一部片的話，也沒關係，我就是不要讓自己後悔，我就是把我所有的能量都放在這部影片當中，而且這也是第一部作品最可貴的地方。但是，最好是能夠等到一切的資源都完善的時候，再去拍第一部片。雖然做第一部片，我相信也是有很大的力量在裡面的，可是如果有更好的資源的時候，是可以更成熟的。所以，年輕的導演們，真的不要去急。相信自己，同時保持一種謙虛的態度。

要知道，還是有很多東西是我們需要去學習的。

導演簡歷

畢業於美國佛羅里達州立大學，電影製作碩士，較注重服裝、美術等視覺藝術效果。其畢業作《第十七個男人》，獲全美大學生電視艾美獎。現為導演、編劇、監製，作品包含《非常完美》、《一夜驚喜》。

2006 －《旗魚》為其首部長片電影作品。

金依萌

《旗魚》

／為何選擇這個故事作為你導演的第一部作品？

我的第一部作品《旗魚》是我從美國回來執導的第一部電影長片。故事發生在文革期間，講的是一個有夢想的游泳運動員，想成為世界上游得最快的人，但由於文革他失去了繼續學習以及與別人競爭的機會，但他還是堅持自己的夢想。

那個時候我剛從美國回來，在學校嘗試過浪漫喜劇、心理懸疑劇、偵探片等不同類型的短片，很想證明自己可以拍一個長片電影，第一眼看到《旗魚》的時候，我覺得它是一個很感動人的故事，所以我想把它講好。

／在這個故事當中，你想表達什麼？

這是一部懷舊文藝片，主題是勵志和愛情，我喜歡裡面人物的那種執著的精神。他從小有個夢想，因為文革等原因他不能去實現，同時也失去了愛與被愛的機會。但在電影的最後，經過他的努力，他還是得到了自己想要的一切。雖然我沒有經歷過那個年代，但是我對電影有同樣的執著，所以這種執著的精神我可以理解，也希望更多的人看到。

／這部片的資金來自哪裡？

電影的執導資金來自一個投資人。其實他還做其他的行業，後來也發生了一系列的問題，因為投資人其他的專案需要資金，電影資金就很緊張。這也是我在這次執導中學到的一個很重要的東西，後來在拍其他電影的時候我會更傾向於專業的、做電影投資的人士，而不是做其他行業，只是對電影感興趣才來投資的。

／自己編劇的還是找專人編劇？

這個劇本不是我原創的故事，而是一個已有劇本的第一稿，但拿過來以後改動了百分之八十。我是在美國學習編劇的，對電影三段式有很高要求，之前劇本的第一稿不太符合，我要把它變成我想要的東西，所以幾乎做了一個全新的寫作。最後我也是署名編劇，但並不是我的原創。這也是我後來學到的一個東西，與其去改別人的劇本，還不如自己重新去開發，只有自己最清楚自己想要的。

／遇到最大的困難是什麼？

我是在美國學的電影，這是第一次跟中國的電影人合作，當時沒有那麼多的合拍片，所以執導這部第一部作品的最大困難是團隊當時的創作理念和工作方法有許多不同，團隊中的一部分人是執導電視劇的人員，很多東西在溝通、工作方式、創作理念和對品質的要求上有些分歧。

另外我們執導難度很大，作為一個整體預算只有兩三百萬的低成本電影，我們用二十八天完成了執導，用的是三十五釐米（35 mm）的膠捲底片，都是實景執導，在城市、農村無數次轉場，我們還有水上、水下的戲、幾百個人的群演和比賽場面，可以說是資金少、任務重、難度大。但在二〇〇六年，作為一個剛從美國回來的新導演，能執導這樣一部影片，我覺得我已經是很幸運的了。

／作品的命運如何？

這部片子二○○八年在 CCTV6（中國央視電影頻道）播出，並沒有在院線上映。雖然二○○六年我執導完這部片子，但因為中間投資人的資金鏈斷掉，片子的後期一度被拖延，直到二○○七年底才把影片全部完成。

《旗魚》的主演陣容裡沒有明星，全部採用新人，從現在商業的角度來說一個全由新人主演的文藝片非常難賣。當時我也是一個新導演，一心一意拍片子，沒有想到市場運作，可以說這個片子從開始操作的商業基礎就很難成功。投資人也收到了很多建議，這是部好片子，只是不太適合商業市場，這也是我學到的很重要的一點。

但這個片子最後也有發行，有人在美國的唐人街看到了《旗魚》的光碟。現在在 1905 電影網上也可以看到這部影片。

／對你幫助最大的人是誰？

不管怎麼說，對我幫助最大的人應該是我的投資人，至少他敢於把錢給我這樣一個新導演，對我有最初的信任。做了這部電影，也讓我從中學到了很多東西，才有了以後的《非常完美》。

另外我也很感謝我的攝影師阿曼多·薩拉斯（Armando Salas），他是我在美國一直一起合作的校友。在執導的過程中，我跟他的溝通是非常非常順暢的。如果沒有他，我就失去了一個可以溝通的最佳人選。在我的團隊裡，他給予我很大的幫助，對於一個導演來說，團隊是非常重要的。

／別的導演第一部作品裡你最喜歡哪一部？

如果要說最喜歡的一部其他導演的第一部作品，我要推薦李安導演的《推手》。那是李安最擅長的、關於父親的題材，跟他自己本身的生活很貼近，把他對生活的領悟釋放在電影中。

／對第一次拍片的青年導演，你有什麼樣的建議？

我的建議是，首先要拍你自己擅長的類型，這樣才能最好地發揮。找一個支持你的團隊，能協助你一起完成。

如果能找到明星對你的東西感興趣，那是最好不過的。

所以對於一個青年導演來說，自己會寫劇本，並寫出來一個優秀的劇本是非常重要的。當你有了一個創意好，又商業，又有新意的劇本，你已經成功了一半。

另外，積極向上、樂觀正面的性格也對成為導演幫助很大，因為在現場經常要應付各種各樣的麻煩，而最後能夠成功的都是永遠保持積極心態的人。

【耿聰／採訪】

侯孝賢

《就是溜溜的她》

導演簡歷

畢業於國立藝專電影科（現臺灣藝術大學電影系），擅以長鏡頭、固定鏡頭讓角色說故事，曾以《悲情城市》獲威尼斯影展金獅獎，亦曾獲坎城影展最佳導演、盧卡諾影展終身成就獎、金馬獎最佳導演與傑出電影工作者。代表作品有《戀戀風塵》、《兒子的大玩偶》、《童年往事》等；近作《刺客聶隱娘》，獲《青年電影手冊》2015 年度華語十佳影片。

1981—《就是溜溜的她》為其首部作品。

／您是一九七三年入行的，向片廠爭取導演資格的過程是怎樣的？

那時候我已經跟賴成英合作過十部片，也跟陳坤厚合作了很多部片。我的機會很好，我做現場調度，劇本也是我寫的，已經磨練了很久，所以拍這部片時很輕鬆，我就重寫。重寫的那個愛情故事有點兒像《羅馬假日》，但女主角的身分不一樣。

一個，後來叫《蹦蹦一串心》（陳坤厚執導）女主角是鳳飛飛，是喜劇，她不喜歡。左宏元說要不要換一個，用了很多（電影公司老闆）左宏元的歌。劇本本來是另

／拍第一部片子時，您有什麼樣的電影觀？

我對這個（觀念）完全沒興趣，也沒什麼分析。對我來講不需要，這是天生的。小時候看太多了，沒有這些觀念，當時我連專有名詞或大師導演的名字都不知道。

／《就是溜溜的她》和後來的《風兒踢踏踩》都是鍾鎮濤（阿 B）和鳳飛飛主演的。他們都是當時的當紅明星，與他們合作的感受是什麼？

我感覺很容易。那是一種模式，關於誰和誰配戲，演員選誰，角色怎樣演，場景是什麼等，能很快掌握要領。與陳坤厚合作那段時間，我編了很多都市喜劇，都很成功，這段時期對我來說是很重要的基礎。

合作成功好幾部了，所以我們慢慢轉向寫實一點，拍攝都市或鄉村愛情喜劇。

／熟悉您後來幾部經典作品的觀眾，也許會對這幾部電影的喜劇色彩感到驚訝，他們大概沒想過「藝術電影大師侯孝賢」也有這一面。

以前就是皮嘛。有一種笑點（的設計），對我來講很容易，人的各種動作或是長的樣子，一出來就可以把你弄笑。然後有拍實際生活、成長的經驗，要是沒有這個過程的話，在表達上就不會很容易，之前的拍攝經歷把技術練好了。

／本片的主題是年輕人要面對的人生抉擇，是追逐自由的戀愛，還是安於家庭的婚姻安排。另一個主題便是鄉村與城市之間的關係──這也成為您後來的影片中時而出現的主題──片中的男女主角好像無法在城裡找到愛情，只有回到鄉下才真正認識對方？

那是不自覺的，因為那個時代的人就是那樣子，生命狀態一直是移動的，不停地從城市到農村，因為經濟開始起飛，代工業越做越好。像《戀戀風塵》，是關於吳念真自己移動的故事。《童年往事》是關於我的故事。《冬冬的假期》講的也是從城市到鄉村。現在很多二、三十歲的人看我的片子時會很認同，因為他們現在的生命狀態也是移動的。

【摘自白睿文《光影記憶：對談侯孝賢的電影世界》，台灣印刻文學生活雜誌出版社】

導演簡歷

政治大學廣播電視研究所畢業，台灣導演、作家。曾以實驗性質的紀錄片《星塵 15749001》獲台北電影節百萬首獎。《南方小羊牧場》是其第二部長片電影。

2010 －《有一天》為其首部劇情長片。

侯 季 然

《有一天》

／為何選擇這個故事作為你導演的第一部作品？

原本並沒有想到《有一天》會是我的長片第一部作品，當時本來在發展的長片計畫是《給林青霞的一封信》，不過籌拍的過程並不順利。在此同時，二〇〇八年高雄開始有「城市映像」的補助計畫，資助以高雄市為場景的電影執導，我就以當兵時從高雄搭船到金門的經驗為基底，寫了《開往金門的慢船》參加甄選，二〇〇九年初順利入選，拿到第一筆拍片基金，所以就拍了《開往金門的慢船》，執導完成後改名為《有一天》。

／在這個故事當中，你想表達什麼？

記述並重現我這一代人成長時經歷的獨特臺灣場景，青春的寂寞、對愛情的憧憬以及人與人之間神秘的緣份。

／這部片的資金來自哪裡？

第一筆資金來自高雄的「城市映像」補助，之後加入的資金有台北市的電影補助，新聞局的電視電影補助以及私人投資。

／自己編劇的還是找專人編劇？

《有一天》是我自己編劇。

／遇到最大的困難是什麼？

因為是第一次拍長片，當時每個環節都覺得困難重重，不過片子完成了之後，回想起來也不感覺到有什麼天大的困難了。

／作品的命運如何？

二○一○年初入圍柏林影展的青年導演論壇單元，後來也入圍金馬獎最佳新導演及最佳原著劇本。同年夏天在臺灣上映，臺灣總票房約兩百萬台幣。

／對你幫助最大的人是誰？

我的製片人陳俊蓉，我們從這部片的一開始就一起工作到完成，她的專業和投入讓這部片得以順利誕生並發光。

／別的導演第一部作品裡你最喜歡哪一部？

楚浮（François Truffaut）的《四百擊》（The 400 Blows），特別真實地表達了私密的情感，而且深邃。

／對第一次拍片的青年導演，你有什麼樣的建議？

要找到屬於自己的獨特觀點，並且不要想太多，有機會就拍。

姜　文

《陽光燦爛的日子》

導演簡歷

中央戲劇學院表演系，演員、導演，屬當代中國電影界的重要人物之一。代表作品有《鬼子來了》獲坎城影展評審團大獎；《讓子彈飛》，獲金馬獎最佳改編劇本；《一步之遙》，獲《青年電影手冊》2014年度十佳影片。

1995 —《陽光燦爛的日子》為其執導的首部作品，獲金馬獎最佳導演和最佳改編劇本。

／之前你演了很多電影，是什麼讓你想自己導片子？為此準備了多久？

不太好說做了多長時間的準備，都是一點一滴的。

當然，我應該承認大部分是因為別人的暗示和鼓勵。

上中戲（中央戲劇學院）的時候，我的老師有一個特別好的習慣，就是讓我們作觀察生活的練習，觀察生活你得寫劇本，片斷練習和小品練習，我的老師有一個特別好的習慣，我們有一些自選每星期交一個，有的排演。可能是我演，有可能請別人，這個時候我就變成導演了。四年都是這樣。記得有幾回在四樓排練，別人說我導演得比導演系的還好。我就問為什麼，他說你調度得好。當時我不明白什麼是調度，我覺得人物該在哪兒就讓他在哪兒。

演《芙蓉鎮》，我老改詞，謝晉鼓勵我。他讓我改，他說光改不行，你得寫下來，還得排練。我和劉曉慶、徐松子就排練給他看，他邊看邊說那裡改得好，明天就這麼拍。現在我還留著被寫得亂七八糟的劇本呢！到了謝飛的《本命年》，謝飛就直接說，你小子早晚當導演；和田壯壯拍《大太監李蓮英》時，壯壯說，你導戲，我來給你演。我聽著就像聽玩笑；在柏林影展，陳凱歌來

／《陽光燦爛的日子》是你自編自導的作品，從演員轉為導演，身份變了，這個過程遇到過困難嗎？

《陽光燦爛的日子》剛開機時我心裡特慌，劇本寫好了，我說壞了，我不知怎麼當導演了。到了現場，我發現，一切在瞬間迎刃而解，那些顧慮太不是事兒了。一半是你願意當導演，自己努力；另一半，甚至是更多的一半是別人需要你當導演，大家需要有個人駕馭全域，並且幫助你去駕馭。就像社會需要領導者，這對我演《秦頌》起到了幫助作用。秦始皇怎麼就成功了？是歷史的需要，他順應趨勢就做了，水到渠成。《鬼子來了》也是這麼拍成的。其實做導演，就像你乘計程車，有明確的方向，只要告訴司機你的目的地就行，他自然會送你到站。越是注意技術操作的人越說明他不知道自己的方向。你不用去管他何時拐彎、怎麼掛擋。

／你的第一部作品《陽光燦爛的日子》，包括後來的《鬼子來了》都很長，對此你自己怎麼看？

我本人愛看長片，一個半小時的電影不夠過癮。我說拍片就像打仗一樣，打仗的目的是贏，不會節約子彈和槍支。《鐵達尼號》(Titanic)、《搶救雷恩大兵》(Saving Private Ryan)都用了好幾百萬卷底片，所以《鬼子來了》用四十八萬卷並不稀奇。我覺得一部近三個小時的電影用五十萬卷膠片，這個比例還算可以。

我特納悶，跟我們住一塊，他說你當導演幹嘛，演員好幾百年才出一個，導演多的是，你七十歲以後再當都來得及。

《紅高粱》給我的印象也特別深。我第一次拍電影的時候，有人又說你別動，把它說成真的了。我們演話劇，道具都是自己設計，這在話劇裡是傳統。可是電影不這樣，我說這個道具不對，他們說這不該你管。後來拍《紅高粱》，我覺得張藝謀挺好的，許多設計都是大家一起商量，一起弄的，甚至還會爭吵，都忘了誰是誰了。結果「嘩！」一下就轟動世界了，原來這就是出色的電影，這樣的話，那回頭我也拍一個。

看謝飛，跟我們住一塊，他說你當導演幹嘛，演員好幾百年才出一個，導演多的是，你七十歲以後再當都來得及。沒想幹這個事兒呀，怎麼已經有人在鼓勵，把它說成真的了。

／第一部作品的命運如何？

《陽光燦爛的日子》票房成績非常好，人民幣五千萬，一九九五年國內的票房第一。作為電影的創作集體來說，當然要考慮投資的風險是不是值得冒，在決定投資以前，大家對影片本身要有一個判斷，由投資人負主要責任，拍的時候，導演、演員和攝影師要把這個東西拍好，負這個責任，使之成為一個高品質的影片，接手的是發行人員，他們應該是非常專業的人員，應該把影片發行好。為什麼說電影是一個集體的創作，集體的藝術？我覺得，如果非得讓導演這一個人，或者主演來擔負這樣的責任，本身也不符合電影的規律，也不是特別有好的結果。

我覺得，應該專業化，一個蘿蔔一個坑，大家共同操辦一個電影的事情。

我一般認為，導演老去想掙錢這個事情，反而會適得其反，沒有好結果。問題是我們需要特別專業的電影人員，包括投資人員、執導人員、發行人員。美國大公司的發行人員占百分之七、八十，這些人從來不跟製片人員有更多的交流，有一句話叫作給你一泡屎，你也得發行好。要強調發行人員自身的素質。只有這樣，電影才能被稱作是專業的，不是靠一個名導演或一個名演員來負責全域的，這不行。如果導演有這個雜念，是拍不好電影的。

／對第一次拍片的導演，你有什麼樣的建議？

我是覺得導演不一定是科班出身，國外許多出色的導演就證明了這一點。奧森‧威爾斯（Orson Welles）是個優秀的演員，昆汀‧塔倫提諾（Quentin Jerome Tarantino）做過出租錄影帶的買賣，伍迪‧艾倫（Woody Allen）是講脫口秀的。我不認為在電影學院裡學導演和將來你是不是個導演有直接的關係。因為你總是生活在同一個小範圍內，就像看電視劇，怎麼許多演員的行為舉止都類似呀？其實他們並不是刻意地相互模仿，它是潛移默化的影響。所以，我個人倒是把對電影的希望寄託在大批非導演專業的人身上。我覺得這是正常的，是好事。

【摘自程青松、黃鷗著作《我的攝影機不撒謊》】

洪 榮 傑

《無聲風鈴》

導演簡歷

香港導演，早年在香港理工大學修讀設計，後赴美國芝加哥藝術學院的電影、錄影及新媒體學系進修，獲藝術碩士學位。在校期間主力拍攝同性題材的短片，屢獲國際獎項肯定。《造口人》是其第二部電影長片。

2009 －《無聲風鈴》為其首部作品。

／為何選擇這個故事作為你導演的第一部作品？

在過去十年，我都在想拍電影的事。發現自己在電影方面可能有一點兒天分。我在香港理工大學念設計學士學位，拍了一部三十五分鐘的短片。怎料這個短片入圍了柏林的一個電影節，後來我的畢業作品是一部時長一小時的短片，在香港發行。之後拿到獎學金，去美國芝加哥的藝術學院念藝術碩士，當時我拍了一部三十五分鐘的短片《窗外》（Buffering），然後開始編寫《無聲風鈴》的劇本。

／在這個故事當中，你想表達什麼？

這是一個跨國戀的故事。我覺得身為香港人的好處，就是從小開始已生活在華洋聚居的文化中。後到美國，也受到很大衝擊，漸漸形成現在的風格。

在香港念書時，遇到了一位從美國回來的老師，他擁有很強的文化背景，和我們分享文化理念。我把學到的文化理論、差異等放在我的電影內。所以我拍攝的電影，除展示技術外，也包含了很強烈的文化意識。

／這部片的資金來自哪裡？

我在瑞士時，找到一個當地的監製，替我尋找資金。這部戲的第一組資金，來自香港藝術發展局。我拿到這筆錢後，首先拍了瑞士的戲份。

拍完瑞士的戲份後，資金都用完了。我花了三個月時間剪片，完成後我拿著粗剪版到瑞士申請資金並成功獲批。所以說，這部戲的大部分資金，都是來自瑞士，主要在瑞士做後期。另外，舊金山的 Frameline 電影節（舊金山同志影展）機構也有一筆後期製作資金提供。算來整部戲的投資為五十萬美元，約四百萬港幣吧。

／自己編劇的還是找專人編劇？

這部電影的劇本，是五年前我在芝加哥念書時開始寫的。當時故事分為男、女兩部分，但我畢業後，一起編寫劇本的同學退出了，故事剩下了男主角的部分，由我自己繼續發展。現在回想最初的劇本，真的是非常好看，可以說是一個傑作。我希望將來累積更多經驗後，可以再拍這個劇本。不過話說回來，現在的劇本，已和當年的劇本有很大的區別。本來這是一個香港和紐約的聯合制作，但因為我後來搬去瑞士，所以把故事的地點改變了。

拍完瑞士的戲份後，我剪輯了一個 teaser（廣告版本的預告）片段，並找到了其他資金。基本上，拍完香港的戲份後，

／遇到最大的困難是什麼？

拍攝這部電影的最大困難，是開始時沒有人理會我。一部關於同性戀的電影、新導演、沒有名氣、以往拍過的短片沒有什麼商業價值，只有一堆電影節的支援。這樣的組合，基本上是沒有辦法拿到商業投資的。

當年我做了很多傻事，就是花很多時間去尋找商業投資，詢問他們有沒有興趣。其實當年我尋找投資四處派發劇本後，已發現故事被很多人抄襲了。另外，也沒有人相信這個拍攝計畫。別人會跟我說，你是新導演，也沒幕前明星，真的不懂怎樣替你做。到了後來，我相信是我必須令其他人留下印象，不是靠明星。

所以說到底，你必須去接近那些有心去支持新導演的人。在香港，當年有幾位這樣的人，另外，也有一些專

門支持藝術活動的基金，例如來自瑞士的基金，大部分都是支持藝術活動的。

開拍前的最大困難就是資金，正式開拍的困難，就是尋覓拍攝班底。相對於尋找資金，組班是比較容易。因為當時我已準備所有資源，我很老實地和大家表示，我是有心沒錢。幸好我的攝影師聽到我的召喚，看過劇本後便同意合作。這個世界真的有一些人不在乎錢，但拍攝技術非常好。

在拍攝途中，最大困難就是身兼數職。我記得當時在瑞士開機的第一日，我是監製、導演、助導、膳食、導遊，什麼都要幫，什麼都要做。我現在的胃病，就是當年在瑞士熬出來的。

／作品的命運如何？

參加了柏林影展，我們共放映四場，都是全院滿座。我去過的影展、電影節中，提問最聰明的觀眾，就是在柏林，然後是舊金山、杜林（義大利城市）等。香港的情況則不同，發問的觀眾不多。這可能是因為故事比較個人化吧。我記得香港華納有位監製看完我的劇本後說，好像是看私人日記一樣。

現在已有多個國家發行，有些在戲院，有些推出影碟。

／對你幫助最大的人是誰？

作為一個新導演，我是有點害怕和一些很有經驗的香港電影人合作，害怕他們會看輕新導演。若他們真的看輕新導演，工作時不會和你交心，所以我特意在北京找了一位年紀和我相仿，但經驗比我豐富的攝影師。我們非常合拍，不論思想方法還是態度。當然，資金也很重要，但即使有錢，也需要一班有心人共同努力。

／影響你最大的電影或電影人是誰，為什麼？

蔡明亮、阿莫多瓦（Pedro Almodóvar Caballero）、德瑞克‧賈曼（Derek Jarman）等，法國電影也是。蔡明

亮的所有電影我也看了。我見過蔡明亮本人，覺得他很好。盛傳他不是一個容易打交道的人，但記得當年他在香港放映《天邊一朵雲》時，和觀眾說過，他不介意傳媒怎樣把電影包裝，甚至把它說成色情片，最重要是這種包裝能夠真的把觀眾帶入戲院。我覺得從一位這樣富有經驗的導演口中，聽到這種說話，對我的衝擊很大。將觀眾帶回戲院，是非常重要的事。

蔡明亮電影的鏡頭雖然很長，但看久了會發覺是很進取的，他的剪接也很厲害，在很多寂靜的鏡頭後突然會有人在唱歌，他很懂怎樣和觀眾玩心理，電影內的對比很好看。阿莫多瓦電影內的女性角色也很好看，德瑞克·賈曼就更加是我的偶像。我覺得臺灣導演影響我多於香港的導演。

／對第一次拍片的青年導演，你有什麼樣的建議？

不要放棄！我去過柏林影展轄下的新秀培訓計畫數次，第一次是個人身份，第二次是以《無聲風鈴》計畫的身份去，結識很多新朋友。很多時候，你也不知道認識了的人，什麼時候會真的幫到你。

另外，最重要的是要付出真心，態度誠懇。當你遇到同樣級數的有心人，大家便會組合起來。

第三，不要高攀，不要一開戲便立即想找明星。不應催逼自己，要發生的事情始終會發生的。

說到底，都是不要放棄。我在柏林藝術學院作計畫的時候，別人跟我說要非常非常努力拍戲，我之後告訴他們，我一定會非常非常努力，因為我本身就是很努力的人。不過拍完《無聲風鈴》後回想，努力的程度和我當年想像，還要艱辛很多。可能當時的想法就是，你可以花十個小時去做的話，那我肯花一百個小時非常非常努力，但實情是這種努力，花費的是幾千個小時的程度。不過你不放棄的話，必然是會有回報的。

【Kantorates／採訪，原刊於動映地帶網站（http://www.cinespot.com）】

110

唐 曉 白

《動詞變位》

導演簡歷

北京大學畢業，後進入中國藝術研究院，獲碩士學位，之後又於中央戲劇學院修讀兩年。做過場記，現為編劇、導演。作品有《完美生活》、《愛的替身》等。

2001－《動詞變位》為其首部作品，獲瑞士盧卡諾影展評審團特別獎。

╱為何選擇這個故事作為你導演的第一部作品？

《動詞變位》是我們這一代人絕望的青春故事。當初創作的時候只想拍一個愛情片，作為第一個電影，和自我經歷相連，覺得那可能比較容易吧。那個時候，我和當時的男友在校園裡開始的愛情跌宕起伏，彌漫著傷感。我們趕上強烈的社會變革期，整個社會氣氛也比較壓抑，所以很容易想去描寫一個傷感、沒有出路的愛情。何況後來我又發現，我想去表現我們的愛情為何無疾而終，就必須要去觸及一九八九年那個動盪而特殊的廣場上的夏天，因為那直接導致了我們整個青春的結束。我懵懵懂懂卻又命中註定般選擇了拍一個那一年冬天裡發生的愛情故事作為我的首部長片。我幾乎必須要拍它，似乎只有拍完它，我才能去拍別的。它是我的情義結（complex），令我骨鯁在喉，不吐不快。電影拍完了，我和與我生活了十二年的男人徹底分手，從此人生路上各奔東西。《動詞變位》在銀幕內外都是我青春的墓碑。作為導演第一部作品，不是我選擇了它，是它選擇了我。

╱在這個故事當中，你想表達什麼？

理想破滅的痛苦，愛情以及青春被社會動盪扼殺後的無助，友情的無力。

／這部片的資金來自哪裡？

私人資助。

／自己編劇的還是找專人編劇？

自己編劇，這個故事別人寫不了。實際上，這個劇本幾乎也不需要我編什麼，那些故事，那些情節，包括人物之間的對白，都像從我記憶深處自己跑出來一樣。

／遇到最大的困難是什麼？

有些「不知道自己到底拍了一部什麼樣的電影」所帶來的迷茫。和主創溝通的經驗不足。

／作品的命運如何？

在國際上受到比較廣泛的認可，獲得了一些國際獎項，但是很遺憾在國內沒有機會上映。

／對你幫助最大的人是誰？

太多了。

／別的導演第一部作品裡你最喜歡哪一部？

河瀨直美的《萌動的朱雀》。

／對第一次拍片的青年導演，你有什麼樣的建議？

一定要有特別想拍的故事再開始，不要為了開始有第一次而第一次。

112

夏 鋼

《一半是火焰，一半是海水》

導演簡歷

北京電影學院導演系畢業，為中國第五代電影導演，以現實風格著稱。代表作品《大撒把》，獲中國電影金雞獎最佳導演。

1989 －《一半是火焰，一半是海水》為其首部作品。

／為何選擇這個故事作為你導演的第一部作品？

我在畢業後有大概五、六年的時間沒有拍戲，只是給兩位老導演謝鐵驪、陳懷皚分別做了一次副導演。我一直在考慮我要拍什麼，後來我發現了王朔（註1）發表在文學刊物的一篇小說，叫做《空中小姐》，我就通過編輯部找到了王朔。我特別喜歡王朔的作品，但是《空中小姐》當時沒有拍成。後來聊得很投機，他把往後幾篇小說的手稿，都拿來給我看。後來他又寫了一個《浮出海面》，我覺得也不錯，但被黃建新拍成了《輪迴》。

然後他寫完《一半是火焰，一半是海水》時又給我看，寫得特別好，但當時葉大鷹跟王朔也很熟，葉大鷹也想拍，他就把它改了一個劇本交給西安電影製片廠，西影廠不讓他拍，於是他跟王朔兩人拿著劇本和小說來找我。我當時很喜歡這個小說，他們拿過來我就準備給北影廠（北京電影製片廠）。之前北影廠也想讓我拍片，但是給我幾個劇本我都不喜歡，我說我不拍，我等、等我喜歡的。結果這個機會來了以後，我說我一定要抓住。當時還有一個珠影（珠江電影集團）的導演，沒有經過王朔的許可，就把上這個片子經過了很多的曲折。

夏鋼／《一半是火焰，一半是海水》

王朔這個小說改了，拍成片子後，來找王朔許可，當時王朔正在我家商量這個事，他說那不行，他沒同意拍，但人家把版權費給寄來了，當時王朔也缺錢，他說對方不能用他小說的名字，他不認可對方的作品是他的小說改編的。後來我也看到這片子了，北影問我能不能拍這個片子時，我說你可以把那片子調出來看，那個片子叫《魔鬼與天使》，這個我看了後問我有什麼把握，我肯定跟他拍的不一樣，而且比他更好，這樣廠裡才同意。而且當時文學部對這個劇本有很大意見，但是我說服了文學部所有參與討論的編輯，我說你們可以提各種各樣的意見，但是不要在會上提反對意見，這個片子我是一定要拍的，而且是一定要拍成的。我和我的責任編輯一個一個說服了參與討論的人，這個劇本才通過。所以這個是我等了很多年，心目中要拍的作品，我也很欣慰正好趕上這麼一個機會。

／那它到了你手裡後，你有自己重新編劇嗎？

實際上我又把它重新寫了一遍，當然王朔原小說也非常好。當時葉大鷹改了一個稿，因為是人家自己把這個稿給做完的，大家都是朋友，所以劇本就有了一個基礎，我又寫了一遍，但是也上了葉大鷹的名字。

／在這個故事當中，你想表達什麼？

大家都知道，王朔的作品有玩世不恭的特點，是痞子文學，其實我從王朔的作品裡邊看到了相反的東西。當時的小說作家裡，王朔是最真誠的一個。我覺得王朔的作品，雖然表面上有很多玩世不恭的東西，但是又有很隱喻的東西，實際上他內心的真誠他羞於在表面上展示。所以他總是帶著一種調侃、一種自嘲、一種嘲諷，這是他的一個特點。但是我覺得要抓住他內核裡最重要的東西。對男女主角之間的情感，實際上是體現兩個人在那個時代對於愛情的終極夢想。女主角的夢想就是要為愛情而死，男主角的夢想是由於自己的弱點錯過了最重要的愛情，但是期待重逢，期待回歸。但這兩個人的夢想是相違的，是悖論。如果一個人的夢想實現了，那另一個人的夢想

114

一定會破滅。所以最終女主角的夢想實現了，她為愛情而死，而男主角必定不能等到重逢。但是他一直期待，所以有第二個女主角出現，圓他對自己愛情的夢想。但是第二個人畢竟不能帶給他最初的愛，所以他將為自己的過失而痛不欲生。我把它寫成了這樣一個故事。但是我堅持用王朔原小說中前後兩段式的結構，所有的人都說不行，說沒有這樣的結構，一個片子有兩段一定是不行的，我當時想，別人越說不行的，我一定要讓它行，最後我就堅持。

/這部片的資金來自哪裡？

唯一投資方就是北影廠，實際上只投了六十多萬（人民幣）就拍下來了。

/遇到最大的困難是什麼？

最大的困難是當時廠裡面對這個片子的反應一直是負面的，所以給我的攝製組的壓力非常大。另外一個是審查的壓力比較大。在我拍攝中，廠裡邊看了樣片就說，這片子不行，當時準備讓它下馬（註2），但是我拍得比較快，等廠裡通知我說想讓這個片子下馬，徵求我的意見的時候，我還有一場戲就拍完了，現在下馬也可以，我也可以剪成一個片子，就缺一場戲。後來廠裡就說，既然就差一場戲，那就拍完剪出來再看吧。結果剪出來以後廠裡非常吃驚，就覺得從來沒想到我能把片子拍成這樣，從沒看過我這樣的片子。當時藝委會的所有老導演看完這個片子之後，二十分鐘左右沒有一個人發言，說不出來，他們很受震動，但他們表達不出來，不知道該怎麼整體評價這個片子。當時的廠長宋崇就跟我說，從他個人的角度，非常喜歡這個片子，這是他看過的最打動他的一個片子，但是裡邊很多政策性的東西他也不知道能不能把握，怎麼把握，他也沒接觸過，說咱們就乾脆報到電影局看看吧。

到電影局，當時那個時候還是比較嚴格的，就請了六大部委，包括公安部、共青團、司法部這些各派代表來

參與審查，結果《人民日報》一個記者發了一篇報導，說幾大部委對這個片子亮了黃牌，後來我在電影局看了這個意見。這個意見是，如果這部片子公開上映的話，會引起社會動亂，要求改。後來經過很多次反覆的商量，我和我愛人還去找了當時主管的部長陳昊蘇，當面跟他商量怎麼改，最後確定了修改方案。當時改完後，程浩蘇親自來北影審片，一個人來的，說就這樣，如果再有罵的，就讓他們罵他算了。其實廠裡都比較滿意，但是因為這個片子比較敏感，而且有幾大部委前面的意見，所以審查還留了個尾巴，這是我們廠領導後來告訴我的。當時是這樣寫的，同意發行，同意國內上映，但是不允許參加任何的評獎和國外的電影節。

／作品的命運如何？

一九八八年拍的，一九八九年底上映的。當時拷貝一個就賣一萬多塊錢，賣了多少我也不知道，票房沒統計過，賣拷貝的話票房跟廠裡沒關係。但是這個片子上映的情況非常好。電影拷貝按說放映四百次就要報廢的，換拷貝，但是這拷貝北京的電影院放了一千場以上，所以在放映過程中就碎了，還不是斷了，是整個碎了，放太多了。所以放半截的時候，北影電影公司就來北影廠借拷貝，說把你們留廠的拷貝借給我們，說放一半壞了。後來我去上海，上海的一個電影經理就告訴我，這個片子的上映情況非常好，是我們建國以來放映最多，上座率最高的一部電影。當時他統計這個片子的上座率是百分之九十九點八二，場場滿。後來北京興夜場，包括海澱影院的經理也給我講，說如果沒這部片子的話，我們放連場的時候賣不出票。

／對你來說，幫助最大的人是誰？

應該說是我愛人孟朱。當時要不是我愛人孟朱極力主張跟我一起親自去找程浩蘇談，讓部長來決定，來拿這個修改意見，這個片子根本就不能面世。她拉著我去找部長，這樣才把片子通過，所以我覺得首先應該感謝她。

116

／對第一次拍片的導演，你有什麼樣的建議？

就是不要急功近利，不要太看重電影功利的東西，一定要忠實於自己最初的衝動，忠實於自己最初的想法，不要太輕易改變自己，不要太輕易放棄自己，只有這樣才能把自己真實、最寶貴的東西表現出來。如果你在第一部片子就放棄了自己的衝動的話，那你就會養成一種慣性，隨時可以放棄，隨時可以改變，那你的作品就會缺少個性。

【曾念群／採訪】

註1：王朔
中國作家，大量小說作品被改編成電影、電視劇。姜文執導的《陽光燦爛的日子》即是改編王朔的小說《動物兇猛》。

註2：下馬
意指停止某個工程或計畫。

孫周

《給咖啡加點糖》

導演簡歷

北京電影學院導演系，畢業後進入珠江電影製片廠任導演。代表作品《心香》，獲中國電影金雞獎最佳導演。

1986 —《給咖啡加點糖》為其首部作品。

／為何選擇這個故事作為你導演的第一部作品？

嚴格地說，導演的第一部作品應該還是我第一次執導的作品。從這個意義上講，我的導演第一部作品應該是我拍的一部電視劇《今夜有暴風雪》。講的是文革後知青返城的故事，長度大約是兩百分鐘，一九八三年完成，差不多是一部電影的長度。而我電影的第一部作品完成卻一波三折。

／在這個故事當中，你想表達什麼？

一九八五年，籌拍了我的第一部電影作品《軍人的證明》。這是一部表現軍人生活的影片。我是希望通過一組軍人在極端的環境中自生自滅的悲劇故事，表達在和平年景下軍人的最高任務應該是「消滅自己」這個主題。影片僅完成執導，就因種種原因胎死腹中。

一九八六年，我落戶在廣州珠江電影製片廠。籌拍了準備了幾年的影片《風騷老鎮》，後又因故停拍，這才拍了《給咖啡加點糖》。你問我為什麼選擇這個劇本？我告訴你我沒的選，因為這個片子容易通過。說這些並非是我不喜歡這個劇本，喜歡與和自己想拍的總有些差

118

距吧。

/ 這部片的資金來自哪裡？

八〇年代，中國經濟領域的變革日新月異，而電影卻像一個纏腳的老婦閉門不出，對比之下甚是荒誕。當然，我還是幸運的，因為我還有電影拍，而且沒有票房的壓力。

那時拍電影，都由各地的國有電影廠出資執導，發行放映也由中國電影發行放映總公司行銷。發行公司按多退少補的模式，向各電影廠預支發行收入，電影廠用這筆錢做每年的迴圈資金，用於下一年度的電影攝製。當時的大小廠之分，在於執導的電影部數。拍得多，預支得多，回款就多，你就是大廠。珠江電影製片廠算是一個中型製片廠，一年有十多部的產量。

《給咖啡加點糖》記不清花了多少，約為一百萬之內，導演費也就三、四百塊錢。那會兒拍電影週期概念不是特別強，但是對消耗底片卻很在意，當時的耗片標準是五比一，算是很高的了，一般也就是三比一。一部九十分鐘的電影，實際耗片充其量也就兩、三萬多英尺。因此說，演員的排戲就變得非常嚴格。這對於演員的表演是一個很好的鍛煉。那會兒也沒有監視器，導演只能站在鏡頭之後，直接面對演員的表演，這和現在通過監視器觀看，是完全不同的感受。要有很強的想像力，你的眼睛要記錄下畫面中發生的任何事情，因為沒有重播的可能性。當你能看到影像的時候，已經多少天之後的事兒了。大腦被這種工作方式訓練得像一部錄影機，在工作中、睡夢裡幾乎都在做這種重播，生怕遺漏了什麼，很累，也很緊張。不過也很享受，活在電影的想像之中。

/ 作品的命運如何？

只要影片能通過電影審查，導演的職責就完成了。推廣宣傳也非常簡單，就是廠裡找一兩個記者採訪採訪，幾乎沒有商業化的市場運作。那時時興的是作家電影，如果《電影藝術》雜誌能發一篇專訪，就算是對新導演一

個權威的認定了。當時的紐約影展選中《給咖啡加點糖》，幾年之後我才知曉此事。對此，我並不太在意。記得當時拿到學院裡放映，老師們還是給了肯定的評價，可觀眾的觀影感受卻不好。我知道這是因為我在影片當中所用的結構和剪接方式的緣故，有一定的實驗性質。現在再看這些就已經不足為奇了，可對於二十多年前的中國觀眾，理解起來確實會非常困擾。

／遇到最大的困難是什麼？

一九八七年執導的《給咖啡加點糖》，是發生在中國廣州的故事。（採訪者補充：廣州是中國改革開放標誌性的城市，在八〇年代具有很強的符號象徵。）從事廣告業的男主角剛仔愛上了街邊從鄉下來城裡打工的補鞋妹林霞。而林霞卻屈從於命運的安排，回老家換親，所謂換親，是指貧窮鄉間的一種婚姻交易，林霞返鄉與家族指定的人結婚，所獲的彩禮可以幫助哥哥成婚，不得違抗。這是發生在中國變革中的愛情悲劇。

當時的我挺文藝，又正值中國文藝思辨非常活躍的時期。這個故事讓我感興趣的是，人類文明進程中的諸多元素，居然能夠同時並存、發生在一個特定的時間裡。這事兒只能發生在突變的中國，像極了人類學中的調查案例。當時的廣州就是這個樣子。一個古老的城市，被形形色色的外來文化包裹著。我想讓影片包容這些具有符號特徵的人物和事件。人們在混雜的文化意識裡相處。剛仔、林霞、小妹身上的差異是顯而易見的，面對打開的視窗，人們看到的不盡相同。但是，這一切並不妨礙美國挑戰者號升空爆炸的驚世事件發生在剛仔和林霞的那一瞬間。剛仔、林霞的眼神和《E.T.外星人》中外星人的眼神同樣憂傷。小妹評價剛仔和林霞的愛情非常悲壯，這是那個時代的特徵。我希望記錄下他們的生活、他們的愛情。也許，在今天的廣州街頭，很少能碰到那樣的補鞋妹了，我相信「林霞們」會用別的生存方式繼續存在。但是，廣告人和補鞋妹的愛情很難想像會再次發生。當今的貧富差距，已令他們之間遙不可及。

我始終認為一部作品能夠記錄下人文遷途中的某種時代特徵，是很有意義的。在歷史特定的時間裡，人們的喜怒哀樂、價值傾向和道德標準都會依附於怎樣的意識形態？時間像一塊抹布，將會把這一切抹去，但總要留下點兒什麼吧，讓人們能記得那些曾經存在過的人物。因為，他們和我的生活、成長有關，也和中國的歷史有關。一個導演一生當中能給後人留下多少人物？怎樣的人物？這和你的作品能掙多少錢沒有一毛錢關係。這是你靈魂的印記，是抹不掉的。

我應該記住他們。曹鐵強、裴曉雲、剛仔、林霞、蓮姑、京京、孫麗英、周漁等，少不是。

／對第一次拍片的導演，你有什麼樣的建議？

如果你想成為一個導演，首先你要關心人，用心感受和人相關的一切事物。慎重選擇你的第一個劇本，一定要拍自己喜歡的，有感而發的，不拍你會夜不能寐的那種。當然，你還要學會周旋於電影審查和投資人之間，懂得妥協並堅持自己的主張，要學會和富有才華的同行合作。不要誇大導演的作用，中國鮮有電影大師，但不等於你不是。

導演就是一個時間的記錄者，一個用畫面描繪人世間幻夢的寫作者和手藝人。沒有什麼了不起。你可以選擇成為億萬票房的殺手級導演，也可以餓著肚子用 5D2 拍一生關於人類靈魂的故事，這完全取決於你的選擇。你也許能為投資人掙錢，但你首先是一個花錢的人，要懂得你的責任，尊重花出去的每一分錢。你可能才華橫溢，但還是不要忘了第一個給你投資的人，因為他幫你夢想成真。

徐

克

《蝶變》

導演簡歷

香港電影新浪潮的重要人物之一，被譽為武俠電影大師，作品多產，曾獲法國亞佛里亞茲奇幻電影節評審團特別獎，金馬獎最佳導演、香港電影金像獎最佳導演以及各技術獎項。代表作品包括《夜來香》、《黃飛鴻》、《梁祝》、《通天神探狄仁傑》、《龍門飛甲》，獲《青年電影手冊》2011 年度華語十佳影片，亦是華語影壇首部 3D 武俠電影。

1979 －《蝶變》為其首部作品。

/ 在這個故事當中，你想表達什麼？

《蝶變》的故事，等於就是一個偵探，破一個很奇怪的案子，是關於蝴蝶殺人的一個故事。當時在設計的時候，是有點想在各方面有一個突破，想有不同的懸念。

故事背景、人物設點、武俠的概念，以及整個武俠的定義，都想用一個新的角度來處理。因為這是我的第一部電影，當時我覺得這個電影可以有一個很好玩的概念，那就是想把它系列化，變成一個系列人物的傳記，包括它的主題、人物以及世界觀等等，作為一個系列來創作。

/ 為何後來沒有拍成系列？

當時我們應對這種題材，實際上除了導演要有經驗，周圍的人也要有，比如說美術。那時候沒有特技，特技當時對我們來講好像一個外星人，完全接觸不到。其實拍《蝶變》的時候，當時有一點是潛意識的，就是有意無意地走向了科幻。因為當時我自己覺得，科幻跟武俠結合是一個很有趣的混合體，所以我們就去試，把科幻、推理和武俠三種類型結合在一起，做出了第一部作品《蝶變》。但是我覺得，作為一個導演，處理這三個題材、

122

三種類型電影，真的得要有經驗跟基礎。那時候只是有這麼一個感覺和想法，就去做了。做這個事情的話，其實周圍人都要對這三方面有一定的認識，無論是製作上、創作上、製片上，還是各方面都要有一定的經驗才行。因為寫實，演員一定要能夠拼命去做這個事情。有些演員不是不拼命，可是體力跟各方面條件都需要時間和各方面的安排才可以做得到，他們已經盡力而為了。對於美術、技術、整個幕後來講，因為科幻的氛圍和創新的武俠感覺等，都有很多要求，得有一定經驗和基礎才做得到。製片也是如此，你當時想要拍真的蝴蝶，真的不是導演說怎麼拍，別人就怎麼配合你，而是要找到拍這個蝴蝶的方式。比如我想拍老虎，拍白鶴，那製片怎麼來安排老虎和白鶴給導演拍？蝴蝶也是一個很特別的題材，蝴蝶怎麼來拍？製片也要搞通導演的想法，知道怎麼回事。這些對於當時製作第一部作品的我們來講，已經超越了我們能應付的狀況。

／所以止步在第一部？

對。可是最近還有人提出，第一部《蝶變》沒完成的部分，我們可以有一個新的版本把它完成。我就想說，我不想做重複的事情。其實我們現在來做一個檢討，發現它的空間是可以塑造出另一個人物的故事。這一點是最近才有人談起，有人問我願不願意把這個電影再重新創作一次，把它製作出來，可是，其實很多方面已經都在我後來的作品中出現過。

／自己編劇的還是找專人編劇？

一開始就想拍一個偵探武俠科幻電影——雖然沒有講出來，叫作未來主義的武俠片。這個稱呼大家也搞不懂。坦白講，當時有個投資者的親戚看過很多武俠小說，他來編這個劇，可是寫起來有點吃力，因為他沒寫過劇本。坦白講，我自己整個來寫也比較吃力，不過那個時候我還是用了很多精力去寫這個劇本。因為我對科幻的感覺，我對武俠

的感覺，我對偵探的感覺，都有一個想法。很多人都覺得，武俠世界邊這個人物不會武功，會好看嗎？我覺得自己第一部電影，應該嘗試一下，因為如果第一部作品不去嘗試，往後都可能沒有機會了。在創作上，我們有編劇，副導演也有參與進去。還有一個可怕的是，蝴蝶能拍戲嗎？我們都不確定，劇本寫好了，美術設計好了，到研究拍攝蝴蝶方式時，劇本又要改動。所以，這其實是一個很大的考驗。

╱這部片的資金來自哪裡？

我比較幸運。在我沒入電影圈的時候，我在電視方面給了大家很好的印象，因為我當時拍了一個電視劇《金刀情俠》，有很多電影投資者感興趣，希望給我一個機會去拍電影。也因為當時有個投資者，在電視臺跟我做服裝的，他認識吳思遠導演，他們兩個一起把我拉出來拍這個電影，所以找投資情況比較不一樣。當時香港正值新浪潮時期，很多投資者對電視臺的導演有很大的期待，所以電視臺的導演每個人都有投資者，很少有人離開電視臺去拍電影時沒有投資者的。

╱獲得了多少投資？

我對預算當時是沒有概念的，因為我們拍電視劇的話就很省，拍出來又要讓人覺得好看，有震撼性，當時預算是兩百萬港幣。我還聽過拍部時裝電影的預算是四十萬港幣，和我同一批的導演裡就有花四十萬港幣拍一部電影的，我這兩百萬港幣就很高了。當時的感覺是，這麼大投資的一部電影，我還不知道是不是一種奢侈，還是一種必要。我當時還在想把別人拍過的景拿過來再拍，再做一個創意上的試驗，沒想到吳思遠真的在臺灣桃園地區建了一個城堡出來。當時我很驚訝，就覺得要做好東西，越想做好心裡就越緊張，很多想法也不那麼放鬆。你不放鬆，就會有些東西看不開，在經驗上是一個很有趣的過程。

/最要感謝的人是誰？

每個人都是，演員、攝影師、製片、投資者、編劇，還有來探班的朋友。有一個朋友來探班，看到我在拍蝴蝶，作為電影工業的一分子，如果我們的電影工業缺這一塊的話，我就有必要把這個東西弄清楚。所以我要感謝片中合作過的每一個人，真的不容易。如果現在有個導演找我來做監製，他要拍這麼一個類型的電影的話，我可能我會考慮很久。當時我拍這個電影時招了一批人，我覺得他們很不容易，他們告訴我那樣子，而我覺得一個導演得有自己的想法。後來我才發覺，我當時很沒有經驗，當時有些人的意見確實是對的。

提醒我說，為什麼不用特技，當時我想都沒想過，因為沒碰過特技這東西，後來我說好。作為一個導演，作為電影工業的一分子，如果我們的電影工業缺這一塊的話，我就有必要把這個東西弄清楚。所以我要感謝片中合作過的每一個人，真的不容易。如果現在有個導演找我來做監製，他要拍這麼一個類型的電影的話，我可能我會考慮很久。當時我拍這個電影時招了一批人，我覺得他們很不容易，他們告訴我那樣子，而我覺得一個導演得有自己的想法。後來我才發覺，我當時很沒有經驗，當時有些人的意見確實是對的。

用心地告訴我他們的看法。有些場面，我要求他們這樣子，他們告訴我可以不幹，可以去接別的戲，但他們真的很

/作品的命運如何？

我覺得，這個題材拍得不好，市場上也不知道怎麼看這部電影，因為這部電影有很多不同的束，跟他們所認識的類型電影不一樣，也沒達到可能改變他們看的程度。所以有人最近提出，問我想不想再把這個重新做一下，是因為，以現在的經驗和角度，是否能改變。當時出來票房是不好的，它連一般都談不上。

/但客觀上，它是不是對新浪潮和其他導演的創作起到一個刺激作用？

其實當時包括我在內的香港導演，都沒有失去過投資的機會，基本上都是沒拍完這個，就有人找你拍下一個。

只不過每一次再找你，有對你的看法。我記得我們新浪潮導演，做完第一批作品出來後，觀眾有一個說法，說這批新導演怎麼樣怎麼樣，可是我們這一批新導演再發展下去，每個人有不同的方向。我們當時是十來個新導演，幾乎每個月都見一面，談談自己的經驗、想法，自己往下發展的創作路線，我們想大家互相幫助，維持了大概兩

年吧。

／對第一次拍片的導演，你有什麼樣的建議？

第一次執導最重要的是，以你現在可能拿得到的條件，盡量去拍出一部你想拍的電影。有些導演會要求比較多的條件，但在有限的條件裡，你至少要給自己一個機會，讓所有人知道你的電影是怎麼樣，而不要等。當然有人會說，第一部電影我要求什麼什麼，但環境條件也許不允許。我認識不少朋友，有些是以前我的副導演，有些是我認識的下一代導演，到現在都沒有機會拍第一部電影，可是他們已經不年輕了。所以作為新導演，最重要的是拿到和利用你手頭上的條件，不要去要求一些不可能出現的條件，否則永遠拍不到第一部電影。

【曾念群／採訪】

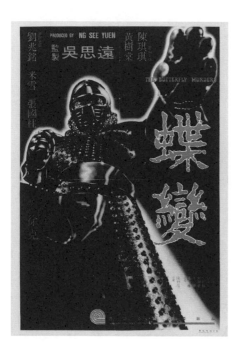

《蝶變》電影海報

126

導演簡歷

中國作家，其小說作品《道士下山》由陳凱歌改編為電影，亦曾憑電影《一代宗師》獲得香港電影金像獎最佳編劇。執導作品包括《師父》、《箭士柳白猿》。'

2012 －《倭寇的蹤跡》為其首部作品。

徐 浩 峰

《倭寇的蹤跡》

／為何選擇這個故事作為你導演的第一部作品？

因為有一個較為成熟的小說，好跟投資方溝通。武俠題材，對於大眾也好識別。

／在這個故事當中，你想表達什麼？

我關注的是中國民間結構的更新問題，對外來文化如何吸收，權力格局如何變動。

／這部片的資金來自哪裡？

來自我小說的讀者，他看好我的小說，正好他的公司有向文化事業轉型的計畫，於是投資了。對他對我，其實都是在試水，好在還有微瀾。

／自己編劇的還是找專人編劇？

我自己編劇，從小說到電影劇本，情節人物有很大變動，正因為經過了小說，所以明白繼續深化的方向——這一點，他人無法代勞。

／遇到最大的困難是什麼？

對製作環節的不熟悉，不知道極限在哪，所以在執導的過程中，有時候會有時間壓力，把自己搞得很心慌。

／作品的命運如何？

此片參加的電影節較多，得到了影評人和文化人的關注，但在國內公映，由於不熟悉發行，電影裡又沒有明星，未能引起大眾大範圍的反響。

／對你來說，幫助最大的人是誰？

就是此片的投資方兼製片人，能給我投資就是最大的幫助了。

／別的導演的第一部作品，你最喜歡哪一部？

喜歡程耳的《邊境風雲》，對於黑幫片的把握和翻新，可見他的聰慧。

／對第一次拍片的青年導演，你有什麼樣的建議？

沒有建議，在當今，一個新人能導上電影，首先是個奇蹟，奇蹟有奇蹟的原理，每個人都不同，能拍上電影，是上帝的眷顧。我對這樣的人，心生敬畏。

【泥巴／採訪】

導演簡歷

中國演員、導演。畢業於上海戲劇學院。主演多部電影與電視劇、舞台劇，亦多次獲得最佳男演員獎。《港囧》是其自導自演之作品。

2012 － 《人再囧途之泰囧》為其執導的首部作品，獲得《青年電影手冊》2012 年度華語十佳影片、年度新導演。

徐　崢

《人再囧途之泰囧》

／是怎麼當上導演的？

大概是和寧浩合作《瘋狂的石頭》的時候。我們總是把這個導演、編劇、演員，過於劃分開，事實上，在我看來，其實不管是戲劇也好，或者電影也好，都應該是那種一上來，不應該太分家的。就是說在戲劇學院裡面，我覺得其實一開始就應該大家在一起工作。比如說，戲文系（編劇）的人、導演系的人和表演系的人，其實大家應該在一起進行創作。比如說我原來在做演員的時候，我從來沒有把自己僅僅當一個演員，比如只管拍戲的事情，其他的事情都是別人管，我只要演我自己的戲好了。因為我覺得劇本不好的話，演員演得再好，也是沒有意義的。所以，事實上在很多創作裡面，好像我的本來的那個視野就更加全面一些。但是，也沒有說非要當導演不可。其實在我看來，導演對我沒有什麼虛榮感，我覺得導演其實應該是最辛苦的人，他應該是車間主任（生產線主任），就是一個管生產的，在中國就更難了，還得管錢。所以呢，從某種程度上來說，有一點像好多香港的電影人，其實有一點在片場摸爬滾打那樣子。就是說，自然而然上手的那種感覺，不是說我原來還是一個完全

沒有碰過，然後我突然有一天要成為一個藝術家，沒有那種感覺的。

劇本是如何醞釀出來的？

是先有一個構想，構想其實是從一個訴求點出發。比如說，裡面的徐朗這樣的人物，其實更符合我們社會的大部分。雖然他是去拿一個合同，但是我們現在整個世界，或者說我們整個時代的形態，都是要以追逐利益作為我們成功的一個目標。但是呢，我們覺得其實還有另外一種人，他不是按照這種價值體系走的。這種人人好像已經離我們很遙遠了，或者我們認為他是傻瓜。那麼，這樣的兩個人走一路的過程會發生什麼事呢？之前，我覺得《人在囧途》是沒有完成的。原來的《人在囧途》有一個很天然的東西——過年回家春運。但是呢，關於這兩個人之間的價值探討，我覺得還不夠展開。更多的是碰到了天災人禍和所謂的人間自有真情在。事實上呢，是更加集中到這兩個人身上來。原先這個故事的訴求還是希望做一個類似於像《第八天》（Le huitième jour），《泰囧》還有《午夜狂奔》（Midnight Run）這樣的片子。所以，就是這樣的一個設定，然後開始就想，這個人身上所帶的任務是為了追逐利益，最好去找一個什麼合同，要一個什麼簽字之類的東西。然後，另外一個人肯定就變成一個小天使，這樣的跟著他一路。就是有一種意向，這些意向出現了一些橋段，再去一點點把這個故事描繪出來。全部都描繪出來以後，然後再開始寫。寫完以後，再修改，然後再開始做人物，再往裡面埋其他的細節。我們這個文本在開機之前，基本上全部都寫完了。然後，把寶強等劇中演員叫過來，大家一起讀劇本。讀完劇本以後，我們再進行比較細緻的修改。等到我們具體拍的時候，基本上我們的劇本沒怎麼改過。

這部片的資金來自哪裡？

我給光線傳媒講了這個故事，光線大概三個小時之內就決定投資這個電影了。不包括演員的片酬，製作費是一千四百萬（人民幣）。

/別的導演的第一部作品，你最喜歡哪一部？

我覺得衝擊力最大的還是姜文的《陽光燦爛的日子》。實際上在第一部作品之前都應該是有積累的，我知道姜文導演在拍他的第一部作品之前，主演過許多電影，有很多的現場經驗了。還有張藝謀導演的《紅高粱》，這個也是很嚇人啊！我覺得這兩部在中國就夠有代表性的了。

/對第一次拍片的導演，你有什麼樣的建議？

對很多的年輕導演來講，如果從來沒有去過現場，從來沒有看見過拍電影，然後第一次拍電影能夠獲得成功，其實那是不可能的。所謂新人導演應該是自己已經具備了一定經驗，並且形成自己的一個構想，並且經過自己嚴格的推敲。另外，新人只是說獲得了一個新的機會的人，但是人不能是新人，他必須有很多經驗的累積才行。所以，他應該準備好了，看好了時機，然後再出手。但是，儘管如此，我也覺得年輕人應該盡量地去早一點兒拍，我覺得我都拍晚了。

【曾念群／採訪】

徐崢／《人再囧途之泰囧》

徐靜蕾

《我和爸爸》

導演簡歷

畢業於北京電影學院表演系，中國著名的女演員、導演。代表作品有《一個陌生女人的來信》，獲北京大學生電影節並獲最受歡迎導演獎；《杜拉拉升職記》，獲中美電影節最佳導演獎與中國電影導演協會年度青年導演獎。

2003 －《我和爸爸》為其執導的首部作品，獲中國電影金雞獎最佳導演處女作獎。

／為何選擇這個故事作為你導演的第一部作品？

好遙遠的事情⋯⋯記得當時剛剛長大，看到身邊的朋友中有很多這樣的爸爸，他們和我爸爸是完全相反的人，對待子女的態度也完全不同，對我這種童年和青少年時期一直深受正面教育的人來說覺得很有意思，深有感觸，其實也算是一種對自己童年和青少年時期的叛逆吧。

／在這個故事當中，你想表達什麼？

無論在什麼樣的環境下，有什麼樣的人在身邊，其實我們都是孤獨的。父母也是人，也有七情六慾，家庭關係、親情關係、婚姻關係有時候和人性是抵觸的，人生是無常的。很消極對吧，我今天的一切都是基於徹底悲觀主義的底子。

／這部片的資金來自哪裡？

拍攝的資金是自己出的。

／自己編劇的還是找專人編劇？

有編劇寫，但是他不願意署名。

／遇到最大的困難是什麼？

和主創溝通的問題，那時候第一次拍戲，感覺自己語言表達能力很差，說不清楚自己想要的東西。之前雖然演了很多戲，劇本也參與了，但是拍攝的時候很多方面還是超出了自己的想像。比如我以為我從小學攝影，就懂電影鏡頭的運用，但是其實很不一樣。

我自己印象特別深的有那麼一、兩次，在我家裡拍戲，拍那場戲的時候我覺得怎麼都不對，當時我甚至想，要不就算了，別拍了，後來還是堅持拍完了。我自己出來做事那麼多年，有一條我覺得是特別重要的，就是要堅持，多大的困難，只要不是死人的，只要你咬咬牙就能過去，過去以後你會發現其實路是挺寬的，只不過有時候人會鑽牛角尖。其實那次執導的整個過程很順利，基本上沒有碰到任何外界給我的壓力，所有困難都是我自己的無知造成的。比如說攝影，我自己也喜歡攝影，就覺得我都懂，覺得沒什麼了不起的，應該很簡單，但出來的東西還是跟自己想的不一樣。

另外還有一種困難，比如說有一場戲拍街上的一個菸攤，沒和那個人打好招呼，結果拍的時候他就一直罵，什麼難聽罵什麼，基本上就是指著我的鼻子罵。我從來沒有聽過這麼難聽的話，覺得挺難受的，就一直忍著，因為全組的人還在等著拍戲。這種比較具體的困難反而比較容易調整過來，難受了五分鐘我就過去了。但不能溝通的困難是更致命的，有時候我就覺得，都是我的朋友，怎麼就不理解我呢？當時我就覺得特別孤獨，以前從來沒有這種感覺。

／作品的命運如何？

上映了，反應很好──至少我自己是這樣覺得的（笑），也是我到目前為止最喜歡的、自己拍的電影。

∕ 對你來說，幫助最大的人是誰？

我覺得所有的困難都是最大的幫助，到今天也拍了很多電影了，回頭看，覺得所有的困境，都是最好的經驗。

我覺得給我最大幫助的不是說哪一個具體的人，而是一股子勁兒。我從來沒有過當導演的經驗，因為經驗的缺乏，我常常為了作一個決定而作一個決定。在拍《我和爸爸》的時候，我常常問自己：「我聚了這麼幾十個人在這裡，到底是要做什麼」；「不做了，回家睡覺算了」這種想法也不是沒有。但是看看那些前來支援我、幫助我的前輩們，我又總是想到，比起之前第四代、第五代的導演們拍戲的艱難，我這又算什麼？再加上之前我雖然沒有當過導演，但是和一些優秀導演比如趙寶剛、張一白合作的經驗還是有的，他們給予我的各種經驗都是貨真價實的寶貝，都給了我巨大的幫助。

∕ 別的導演的第一部作品，你最喜歡哪一部？

最喜歡李玉的《紅顏》（註1），記得電影結束上字幕的時候，我淚流滿面，一直在哭，好感動。

∕ 對第一次拍片的導演，你有什麼樣的建議？

每個人情況都不一樣，每個人也都有自己的藝術標準和拍這個電影的目的。沒有哪條路是一定正確的，隨心就好。以我自己來說，導演和各部門的溝通是很重要的。

【程青松／採訪】

註1：李玉的《紅顏》並非其拍攝的第一部作品，而是其第一部於中國上映之作品。

導演簡歷

香港影評人、編劇、導演。代表作品《踏血尋梅》，獲香港電影金像獎最佳編劇、韓國富川奇幻影展最佳影片與《青年電影手冊》2015 年度華語十佳影片。

2009 －《明媚時光》為其首部作品，獲香港電影評論學會大獎、年度推薦電影。

翁 子 光

《明媚時光》

／為何選擇這個故事作為你導演的第一部作品？

當年是香港回歸祖國十年，深深感受到香港人的改變是潛移默化的，中共沒有坦克車駛進來，但有精神及文化上的入侵，香港人有著微妙的改變，沒有悲痛，但是有迷失的心情，所以借著一個青春及倫理故事去舒發我的一些感想。

／在這個故事當中，你想表達什麼？

表達香港人在尋找歸屬感的心跡。

／這部片的資金來自哪裡？

是一位朋友，她的名字叫張雯，她也是第一次做監製，是她自己公司的資金，嘗試開發獨立電影，她後來也支持了香港另一部獨立電影《哭喪女》及中國的紀錄片《對看》。

／自己編劇的還是找專人編劇？

我自己編劇的。

／遇到最大的困難是什麼？

當時感覺最大的困難是動員及組織能力，因為是一部小本獨立電影，後來回看，其實最難是風格的統一。電影是一度氣，你要凝聚那度氣，不能是渙散和紛亂的，那也是一些人所謂的風格，影像來表達內容的手法的一致性，太自覺不可以，太漫不經心也不可以，畢竟自己不是天才，甚至談不上才華。

/作品的命運如何？

有去了一些國際的電影節，是在當年的慕尼黑國際電影節作世界首映的，在香港的百老匯電影中心上映，票房只有幾萬元，但有提名當年香港電影金像獎最佳新晉導演。

/對你來說，幫助最大的人是誰？

還是監製張雯，還有攝影師李植熹及葉紹麒，很多工作人員都是電影學生，還有一些資深演員如太保、許素瑩及梁榮忠等。

/別的導演的第一部作品，你最喜歡哪一部？

安哲羅普洛斯（Theo Angelopoulos）的《重建》（Anaparastasi）。第一部電影已經肯定這個人是一位大師，視野和文學性都卓絕不凡。如果是現代導演，卡洛斯·雷加達斯（Carlos Reygadas）的《生命最後之旅》（Japan）也是非常厲害的，那種義無反顧，及現代詩性，會令人像著魔一樣地看得投入。

/對第一次拍片的導演，你有什麼樣的建議？

沉著氣，正面與自己的焦慮感開戰，不要避開它。

導演簡歷

從事過推銷員、服務生、編輯、業務、經營者等多項職業，初期以手持 DV 拍攝短片，作品包括《山楂》、《散裝日記》、《入道》；《錘子鐮刀都休息》，獲金馬獎最佳創作短片。

2004 －《燒烤》為其首部劇情長片。

／為何選擇這個故事作為你導演的第一部作品？

其實在拍《燒烤》之前拍過兩個短片：《山楂》和《散裝日記》。長片第一部作品是《燒烤》，那時候對長片和短片沒什麼具體概念，自己感覺是有話則長，無話則短而已。這個故事源於北京《晨報》的一個兩百多字的新聞報導，內容是兩個男青年過年回家，沒錢，就綁架了一個上門服務的妓女，妓女也是窮人，兩三天的時間裡也沒弄到錢，其中一個男青年愛上了這個女的……這個故事裡面透漏出的悲哀、無奈、莽撞的暴力，其中的荒誕和幽默打動了我。我在當時也有很多對周圍社會環境的不滿，有表達的欲望，當時就動了想把它拍成電影的想法。

／在這個故事當中，你想表達什麼？

想表達一種煎熬、焦灼和宿命的人生感受。《燒烤》就是肉在火上烤著，是動詞和名詞的結合體。也表達了這個混沌的世界人性在特定環境下的表現。

／這部片的這部片的資金來自哪裡？

家過年。

自己的錢。當時我在廣告公司上班，非典（註1）那一年年末，我身上有七千塊錢（人民幣），電影機器設備是跟朋友借的，演員都是朋友，只有路費和生活成本，前期執導十八天，花了近五千塊錢，還剩兩千多塊錢回

／自己編劇的還是找專人編劇？

是自己編劇。我是個文學青年，十九歲開始寫劇本，目前拍的所有作品都是自己寫劇本。一是自己愛寫，二是沒錢請別人寫。

／遇到最大的困難是什麼？

沒遇到什麼大的困難，可能是無知者無懼吧！當時對電影知識的瞭解不多，拿起機器就拍了，覺得怎麼好就怎麼拍，所有的勁兒都使出來了，所有的能力都在這裡了，也沒什麼後悔和遺憾的。

大概只是後期有點煎熬，是蹭朋友的機房，剪輯師王耀治在機房剪電視劇，一有空就喊我過來，我們一起剪《燒烤》，我就住在了他當時在大鐘寺附近的地下室，把手機放在走廊的窗臺上，能接收到信號，電話一響就去剪輯自己的電影。在這裡得感謝機房的老闆鄒雄先生，剪輯師王耀治先生、張獻民先生也帶著幾個研究生同學多次來機房看我們逐漸剪輯、逐步修改的《燒烤》，很感謝老師當時的鼓勵和支持！還要感謝這三個偉大的演員和在劇組任勞任怨的杜春峰先生，沒有他們就沒有《燒烤》。這個電影是大家幫出來的。

／作品的命運如何？

這是個獨立電影，沒有院線上映。參加了南特影展、鹿特丹影展、南京獨立影展等。

／對你來說，幫助最大的人是誰？

第一個是張獻民，我剛看到這個新聞，還沒開始寫劇本時，就去文學系找張老師，跟他聊這件事，他當時就樂觀地鼓勵我說：「這個很不錯，這個可以幹！」

第二個是杜春峰，我劇本寫完就開始執導了，杜春峰在劇組負責製片工作，忙前忙後；在劇組裡他是家長也是保姆，對我的神經質和任性非常包容。第三個是王耀治，他是《燒烤》的剪輯師，他的經驗和才華，以及不知疲倦為何物的毅力幫助我完成這部電影。

／別的導演的第一部作品，你最喜歡哪一部？

太多了，中國的、外國的，好電影都喜歡，我不挑食，在乎好蛋，不在乎母雞是誰！

／對第一次拍片的青年導演，你有什麼樣的建議？

有想法之後，莽撞一點，做個行動主義者。想太多會裹足不前。把所有的勁兒都用上，以免後來後悔。五百塊錢可以拍片，兩千塊錢也可以，五千塊錢也可以，為什麼不呢？剛開始拍片控制成本是一種美好的能力。

【泥巴／採訪】

註1：非典

非典型肺炎，即嚴重急性呼吸道症候群（SARS），發生於西元二〇〇二至二〇〇三年間的全球性傳染病疫潮。

導演簡歷

中國導演，執導第一部電影《光棍兒》即獲得多項影展大獎，為當年評價最高的中國獨立電影，頗受矚目。作品包括《美姐》，獲《青年電影手冊》2013 年度十佳影片；《我的青春期》等。

2010 —《光棍兒》為其首部作品，獲東京 FILMEX 電影節評審團大獎等多項國際影展獎項。

郝
杰

《光棍兒》

／為何選擇這個故事作為你導演的第一部作品？

中國電影史和世界電影史沒有關注過這一群體，而這個群體恰恰是我生活的一部分，我的第一部電影即從我熟悉的生活開始。

／在這個故事當中，你想表達什麼？

活生生的老光棍兒，戳在土地上，他們是我們歷史和血緣的一部分。

／這部片的資金來自哪裡？

有錢又有社會責任感的企業家。

／自己編劇的還是找專人編劇？

自己編劇。

／遇到最大的困難是什麼？

找投資。

／作品的命運如何？

國內沒有上映。

140

／對你來說，幫助最大的人是誰？

婁為華。

／別的導演的第一部作品，你最喜歡哪一部？

沒有。

／對第一次拍片的青年導演你有什麼樣的建議？

盡量低成本，獨立製片，尋求最大限度的從容和自由，最有效地找自己。

《光棍兒》電影海報

【泥巴／採訪】

畢業於中央戲劇學院影視導演班，歷經場記、編劇、副導演等直至導演，同時從事小說創作。 作品包括《我們倆》，獲中國電影金雞獎最佳導演獎。

2001 －《世界上最疼我的那個人去了》，獲中國電影華表獎優秀故事片三等獎、優秀導演新人獎。

馬 儷 文

《世界上最疼我的那個人去了》

/為何選擇這個故事作為你導演的第一部作品？

完全是撞上的，去廣州跟組執導，在火車站邊，買的還是一本盜版書。一口氣看完，被吸引，覺得好。天天看、天天想，小說都被我翻爛了。這之前我一直混劇組呢，看到這本小說我覺得我可以把它拍成電影，也能拍好，也不知道當時哪來的那麼大自信。天意吧！

/在這個故事當中，你想表達什麼？

坦白說，當時真沒想過，就是想把小說裡的女兒對老母親的懺悔和反思用電影延伸出來。「人的一生其實是不斷失去他所愛的人的過程，而且是永遠的失去，這是每個人必經的最大的傷痛。」被小說裡的這句話所觸動，覺得裡面的情感令人心疼。其實母女關係在影視作品裡並不是什麼新題材。不過以往的影片一般都是講父母怎麼對兒女的奉獻。父母的天性就是這樣，根本用不著贅述。而這個故事則不一樣，講述了另外一種艱辛絕望的心路歷程。

/自己編劇的還是找專人編劇？

142

自己寫的，張潔（註1）還沒有完全答應我可以拍電影的時候我就寫完了。也是把原作琢磨透了，最後找投資的時候，就是張潔答應我執導的那一稿，執導時候也是一個字沒改。第一稿劇本還是手寫的呢，因為當時還不會用電腦。

∕如何爭取到原著小說版權的？

大概經歷兩年多，張潔老師才答應的，她也許看出我是真喜歡這個故事吧！

∕這部片的資金來自哪裡？

總投資大概是一百九十八萬（人民幣），四家投資方合作。當時有兩家投資方，是抱著就是賠錢也賠不了多少的想法來參與投資的。當初也是到處找錢，也沒經驗，亂闖，有一陣真是鬼使神差了，就連遇到修鞋的都想問問願不願意給我的電影投資。這個過程有很長時間，最後還是遇見了真正懂行的出品方，才找到出路。也可能是這個故事感動了他們吧。當時劇本寫得很完整，準備工作也做得足，完成劇本、分鏡、執導草圖、導演闡述、預算等全都有。

∕遇到最大的困難是什麼？

對我來說第一是找錢，第二是執導過程不懂技術，造成很大浪費。當時沒經驗嘛！

∕作品的命運如何？

票房是沒有多少，但華表獎（註2）給了八十萬，也賣到日本、中國的香港和臺灣等。投資小，最後是賺錢了，也獲得不少獎，結果不錯，算曲徑通幽。是經朱延平和爾冬陞導演引薦，賣給的臺灣和香港的。

馬儷文∕《世界上最疼我的那個人去了》

／對你來說，幫助最大的人是誰？

作者張潔、演員黃素影、斯琴高娃、韓三平、閻于京、趙海城、史東明和楊金生等。貴人不少。

／別的導演的第一部作品，你最喜歡哪一部？

喜歡的有不少好電影。國內的，說過去的吧，《陽光燦爛的日子》（姜文導演作品）、《孔雀》（顧長衛導演作品）、《月蝕》（王全安導演作品）等。

／對第一次拍片的青年導演，你有何建議？

題材角度要新穎，劇本思路要清晰，要有完整度，這是第一順位。我對於有些新導演只是拿個想法就出來找錢很不理解，對一個新導演來說，有一個東西在吸引他、折磨他是最好的了。也祝願新導演會有好運氣，能遇見識貨的明白人，但首先你必須是手裡有真貨，最好學會借力。我當時真是單槍匹馬，誤打誤撞，走了很多彎路。這個過程會有很多煎熬，你要獨自承受。如果有個專業的製片人與你見識相同，有相同的目標和願望，能共同努力，就會好得多。

另一個就是別在意錢，拿出誠意來，第一步你要願意與投資人一起面對投資風險。還有就是為了能當導演，可不是什麼錢都要，與誰合作也是你未來創作是否順利，能否有個好結果的基礎。對於新導演來說大部分時間面對的不是創作，而是創作之外的七七八八的環節，這個環境可比創作本身複雜混亂得多，真會有個別投資人和個別製片人是很糟糕的，自以為是，胡亂使用權限，就是不合作也不委曲求全。

還有就是神經纖維要粗，沉得住氣，你的東西也許很好，但也要看合作緣分。創作千姿百態，對方要不要投資你的電影，可不是你東西好他就會一定投。各種原因都能導致對方放棄。這也是為什麼很多不錯的項目也是周

144

遊列國才拍板定案的。

還有要經受得住周圍七嘴八舌的批評和意見，學會聽。當然，對這些建議要有自己的消化來判斷和選擇，學會總結。

【曾念群／採訪】

註1：張潔
中國作家，為《世界上最疼我的那個人去了》原著小說作者，曾兩度獲得茅盾文學獎。

註2：華表獎
中國電影最高政府榮譽獎，由中國國家新聞出版廣電總局對前一年度製作完成的各類影片進行評選。

馬儷文／《世界上最疼我的那個人去了》

婁燁
《週末情人》

導演簡歷

畢業於北京電影學院導演系，中國第六代電影導演的代表人物之一，代表作品有《蘇州河》、《頤和園》、《春風沉醉的夜晚》；《浮城謎事》，獲《青年電影手冊》2012 年度華語十佳影片、年度最佳導演；《推拿》，獲金馬獎最佳影片等六項獎項，《青年電影手冊》2014 年度十佳影片、年度最佳導演。

1993 —《週末情人》為其首部作品，獲德國海德堡國際電影節最佳導演。

/為何選擇這個故事作為你導演的第一部作品？

通常第一部作品不是導演選擇的，而是被選擇的，當然，這其實是當時最接近可行性的一個電影計畫，而且這是我當時最想執導的一個故事，我很幸運能夠在那個時候執導這部電影。

/在這個故事當中，你想表達什麼？

實際上就是當時的我和我周圍的朋友的一些生活感受，而且裡面的演員其實都是生活裡的朋友。所以，在《週末情人》的執導中，攝影機的前面和後面是一樣的。

/這部片的資金來自哪裡？

民間的融資，並且得到當時福建電影製片廠的支持，當時任何電影都必須在電影廠體制下完成，我很感謝向這部影片提供資金的監製和福建電影製片廠的支持。

/自己編劇的還是找專人編劇？

當時的編劇是我在電影學院文學系的同屆同學，我

們一起不斷修改劇本。

/ **遇到最大的困難是什麼？**

最大的困難是電影審查。

/ **作品的命運如何？**

影片在一九九三年完成之後，三年沒有通過電影審查，不允許上映。我們無數次申請、請求，都沒有結果。影片被鎖在保險櫃裡無人問津，直到一九九六年才非常勉強地進行許多的刪改，之後才獲得通過，但不能在電影院上映。全片增加大量字幕，重新寫了畫外音，刪除阿西的死亡段落。影片一九九六年在德國獲得海德堡電影節最佳導演。電影審查的困難遠遠超出了第一次拍電影的困難。

/ **對你來說，幫助最大的人是誰？**

他們是監製以及出資人閻一展先生，當時的福建電影製片廠的章邵同廠長，還有我的老師，也是影片的藝術顧問鄭洞天。當然還有很多支持這部影片的人，包括整個的劇組工作人員。

/ **別的導演的第一部作品，你最喜歡哪一部？**

我個人比較喜歡王小帥的第一部作品《冬春的日子》。

/ **對第一次拍片的青年導演，你有什麼樣的建議？**

對於一個電影導演來說，第一部電影永遠需要自己的努力，和命運的眷顧。

導演簡歷

畢業於中央戲劇學院戲劇文學系，電影導演、監製，其執導之電影包括《將愛情進行到底》、《匆匆那年》、《從你的全世界路過》等，多獲大眾好評。

2001 －《開往春天的地鐵》為其首部作品。

張一白

《開往春天的地鐵》

／為何選擇這個故事作為你導演的第一部作品？

拍電影這件事其實我當時並沒有準備好。有一天劉奮鬥拿了一個劇本來找我，叫《青春殺人事件》，講了一個失業小偷在地鐵裡的生活，講他如何對老婆撒謊以及圓謊，呈現了一段感情的漸行漸遠。

我覺得這個劇本有意思。我剛畢業的時候，有一兩年的時間也是天天乘地鐵，幾乎每天早上五、六點就得趕地鐵幹活去，晚上坐末班車回家，對地鐵的人和事有很深的體驗和感觸。後來電影名字改成了《開往春天的地鐵》，就決定拍了。

／在這個故事當中，你想表達什麼？

原來劇本裡講的是邊緣人物的生活，在長期的坐地鐵的生活中，我能感覺到在這個城市的高度發展中，新的人物關係、新的生活方式正在出現。當時並沒想到後來的白領會如此之多，地鐵會如此之擁擠。地鐵帶來的生活方式如此強硬地改變著這批人的情感和人生軌跡。那個時候沒有那麼多白領，這個電影是在若干年後，慢慢引起了更多的共鳴和關注。我覺得是因為越來越多的

人參與了這樣的生活，或者經歷過類似生活的

當時只是想傳達下我感受到的一種生活的變化——一種悄然而至的變化。對於我來說，拍電影並不是想要去表達多大的人生涵義，我只想拍引起人們情感共鳴的東西。對於我來說，心有戚戚焉就足夠了。

／這部片的資金來自哪裡？

劉奮鬥是製片人，我並沒有過多操心資金的問題。但印象中他找錢並不容易，老是一會兒有，一會兒沒有。

／自己編劇的還是找專人編劇？

劉奮鬥的劇本，他是編劇。

／拍攝電影遇到最大的困難是什麼？

那個時候的困難現在看來都不算困難。比如超支、超時、演員的檔期等等這一切，現在留在記憶裡的都是解

很長一段時間我都沒有再看過這部電影。若干年以後因為搬家，找到了這張碟，才又重新看了一遍。看完之後突然很佩服自己，當時真是很勇敢，什麼都敢往上面招呼，只要能直截了當地把我所體會到的情感和需要的效果表現出來，無論是電影，或不是電影手法都可以拿來使用，包括很多戲劇舞臺的手法，演員在表演過程中抽離出來對著鏡頭說話什麼，當然也背上了把電影拍成了MV的罵名。

當時我本身是沒打算一定要拍電影的，也不覺得自己在拍一部電影就多麼不得了。這只是當時的我對世界的一種認知和表達，一種生活態度，僅此而已。

有一段時間我們總是在等待，最後找到一、二百萬（人民幣）就開拍了。

決和克服困難之後帶來的快感。所有的困難現在看來都是放在那兒讓你去克服、去戰勝、去解決它的。真正留下記憶的就是，因為第一次拍電影所必然帶來的壓力過大、一種焦慮。但我們現在談到這些時，它們都成了一個個的笑話和段子。

／作品的命運如何？

這部片子在二○○二年上映後，反響還不錯。被那一年的北京大學生電影節評為最受大學生歡迎的影片，徐靜蕾也因為小慧這個角色被選為最受大學生歡迎的女演員，還獲得了第二年的大眾電影百花獎最佳女演員。

當年周星馳、曾志偉找到我，說是終於找到能拍商業片的導演了。其實我內心是很不以為然的，我一直覺得自己拍的就是個文藝片。那個年代導演們普遍不存在什麼票房壓力，大家都想著不賠錢就好了。

坦率地說，在此之前我並沒想過要拍電影，並沒有做好要拍電影的心理準備。當拍完《開往春天的地鐵》之後，我才去想：我要不要拍電影？要拍怎樣的電影？我花了很長的時間來想這個問題，這又讓我再度進入到比較焦灼的狀態，反覆地做著好幾個劇本，卻又茫然失措。最後無意中遇到了小說《茄子》，於是決定拍它，就是後來的《好奇害死貓》。

／對你來說，幫助最大的人是誰？

劉奮鬥。我很感激他，沒有他我不一定會拍電影的。

其實，和每一個故事的相遇，不都是這麼偶然和美妙的嗎？

／別的導演的第一部作品，你最喜歡哪一部？

不知道是不是第一部作品啊，婁燁的《蘇州河》、塔科夫斯基（Andrei Tarkovsky）的《伊凡的少年時代》

（Ivan's Childhood），我都很喜歡。第一部長片拍出這樣的效果，我對他們的作品是有共鳴的，看了之後腦海中就兩個字：牛逼。

／對第一次拍片的青年導演你有什麼樣的建議？

拍比不拍好，能拍就要拍。

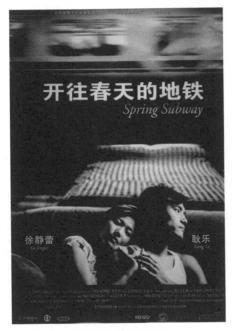

《開往春天的地鐵》電影海報

導演簡歷

畢業於北京電影學院攝影系，曾獲選美國《時代週刊》21世紀世界百名青年領袖之一，多於國際影展獲獎，但第一部與第二部作品《北京雜種》皆遭中國禁演。代表作品包括《兒子》，獲鹿特丹金虎獎；《過年回家》，獲威尼斯影展最佳導演；《東宮西宮》、《達達》、《有種》，以及多部紀錄片。

1989 —《媽媽》為其首部作品，獲南特影展評審團大獎、觀眾票選獎。

張
元

《媽媽》

/ 為何選擇這個故事作為你導演的第一部作品？

當初，兒童電影製片廠準備要拍《太陽樹》，就是《媽媽》的前身，我做攝影，我和導演一起做分鏡頭，工作了很長時間，可是最後兒童電影製片廠放棄了這個計畫。然後這個計畫轉到了八一電影製片廠，著這個計畫去了八一電影製片廠，但由於種種原因，電影在八一廠也下馬了，可是我在這個過程中逐漸感覺到這個故事蠻有意思的。

特別是到我自己開始準備的時候，我真的去做了一些訪談，進入那樣的家庭，聽他們向我描述自己的故事，後來我讓他們直接面對鏡頭，那時感到幸運，對於剛大學畢業的我來說，這是我的第一個作品，取材真實，就是我們身邊的真人真事。這個題材讓我有很大的挖掘空間，我直接走進了那些家庭的困難和無助，面對著可以說是完全沒有希望和勇氣的父母。所有的人在跟我描述他們自己故事的時候，都說：他們死了以後，這些孩子怎麼辦？他們希望孩子能夠有進步，哪怕是有一點點的進步，可是這些八、九歲的孩子從一數到三都不會，這是真實的絕望。大些的孩子能夠從一數到三，這個對於

152

正常人來說是非常簡單的，可是對於他們來說是輝煌的成績。所以說，我的第一部影片有這樣的故事對我來說很重要。

／你從《媽媽》開始就是一直非常關懷社會底層人，為什麼呢？

曾經有人問我你為什麼不拍拍正常人的生活？人真是千奇百怪，而我感興趣的往往是比較極端的人。你說一個人什麼樣子叫正常？早上八點鐘上班，晚上五點鐘下班，不抽煙、不喝酒，吃東西也不過量，這樣就算正常嗎？到底什麼樣算正常？可能百分之九十九的人這樣過日子，我倒是對那些百分之一的人更加關心。我覺得越是那種行為舉止和性格極端的人，那種喝了酒就發瘋，然後非常敢愛敢恨的人才會引起我的興趣；我經常感覺到我是多麼的弱智，想像力是多麼的狹窄，然而生活和這些人給我帶來的東西是那麼刺激我。我就是編的功力再大，也不可能編出一個像李陽（註1）那樣的人。他說他自己是個自卑的人，因為害怕被父親打，把大便落到褲子裡，過去因為害怕接電話，電話鈴聲響了，嚇得不敢接。這樣一個小孩，到今天可以在幾百萬人面前演講，教大家說英文，跳著舞教大家學習，他的口號就是「不要臉」。所以就算我有再大的想像力，也編不出這樣的故事。所以我覺得你絞盡腦汁做出來的，不如生活中的東西更有戲劇性、更誇張、更有趣。

／你的第一部作品來自社會底層的真人真事，包括你後來的很多作品都是，那你的作品反過來有沒有影響到他們的世界觀？

我根本不相信有這種事。作為一個導演，千萬別有這樣的想法，它只是在電影的範疇被解決一個問題。因為電影、藝術這種東西，它不純粹是政治宣言，它不會改變任何人的思想，也不會改變人和社會結構，不會對任何人起實質性的作用。說到頭了，它最多是一場桑拿（三溫暖），讓你出出汗。

十八歲以後，一個人的思想和精神成熟了以後，你會受一部電影多大影響？你覺得可能嗎？所以國外的電影

分級制度是很有道理的。一個人十八歲是一條線，十七歲是一條線，就是當人的思想形成了以後，不管什麼樣的東西，都可以去看。

／這部片的資金來自哪裡？

拍《媽媽》我自籌資金，是獨立電影，沒花多少錢，剛開機的時候才兩萬多元，總共加在一起才二十多萬元。一個導演經常遇到的問題有兩個，一個是錢，一個是審查的問題。我的電影都不大，《過年回家》也很小，投資都很小。

／作品的命運如何？

在國內收穫很少，好像在國內僅賣出了三個拷貝，其中還有一個是中國電影資料館。這部電影是我的影片中參加電影節最多的一個，我大概參加了全球一百多個電影節，幾個拷貝幾乎快要放爛了。現在回想起來，《媽媽》對我很有意義。雖然成本很少，只有二十多萬，但在當時那個時期能有這樣一部作品在國際上放映和獲獎，對我個人的鼓勵非同一般。

【摘自《我的攝影機不撒謊》，程青松、黃鷗／著】

註1：李陽
中國教育家、企業家、演說家、英語口語教育者，「瘋狂英語」創始人。

154

導演簡歷

導演、編劇、演員、歌手，演出多部文藝片，也多獲兩岸三地影壇最佳女演員、最佳編劇等獎項肯定。近年則擔任台灣金馬獎、台北電影節主席一職。其獨立執導作品包含《最愛》、《夢醒時分》、《少女小漁》、《心動》、《20 30 40》、《念念》。

1981 － 《舊夢不須記》為其執導的首部作品，原導演為屠忠訓，原片名為《某年某月的某一天》。

張艾嘉 《舊夢不須記》

／為何選擇這個故事作為你導演的第一部作品？

正好那一年（一九八一）的金馬獎，我是因為《我的爺爺》拿了最佳女主角，在當天慶功宴的時候，碰到了鄒文懷先生，他以前是我的老闆，嘉禾的，就突然間把我叫過去，跟我說「我聽說你一直想做幕後」，我說是，我說我很喜歡的，他說他現在有一個機會，看我願不願意接，然後就跟我講他的事情，我真嚇了一跳。

《舊夢不須記》（註1）的導演屠忠訓在開拍前過世了，他們所有東西都在那裡了，演員、工作人員都簽了。鄒老闆就問我願不願意接這個 case，我有點傻了，我說我可不可以看一下本子（劇本），然後本子交給我以後，我就說好，我可以接，可是問題是你可不可以讓我修改本子，他說可以，然後我就很快地修改了，前後的整個的過程很快的，也沒有多想什麼，因為年輕嘛，膽子很大，所以就接下來了。

／在這個故事當中，你想表達什麼？

雖然我那個時候年紀很輕，可是我還是比較堅持自己去表現那個時代的男女感情的轉向，跟那個環境的影

響，我覺得我還是接了一下那個時候的氣。而不是屠忠訓導演留下來什麼我就用什麼東西。

人性是很難改的，我們只能在這些議題當中，看每個年代它自己的轉變，然後我們碰到的世界是不一樣的，人性的轉變也是有的，以前我們認為不對的事現在可能就是對的。

／這部片的資金來自哪裡？

嘉禾。嘉禾一向都拍很多的臺灣的片子，因為嘉禾一直拍的是用普通話發聲的電影，所以它還是和臺灣的電影比較親密一點，再加上因為當時鄒文懷先生當時是從邵氏出來的，那時候是這麼久的拍華語片，一定是普通話的，屠忠訓當年也是拍《歡顏》出了名，我相信那個時候嘉禾電影公司一定是希望能夠繼續支持。

／自己編劇的還是找專人編劇？

其實本子我等於是接過來，可是接過來以後就覺得我很有多的想詮釋的角度可能會有一些出入，那我說可不可以把劇本再修一次，然後自己就修改了。

／遇到最大的困難是什麼？

其實我不知道怎麼導。因為之前我是非常喜歡寫劇本、寫故事，我記得離開嘉禾的時候就寫了我的第一個劇本，那個時候我也看了很多很多的片子，就認為自己好像可以慢慢往幕後去發展，那我寫了第一個劇本，對於嘉禾來說，也是覺得我每次寫都會有自己的畫面出現，一直以為真的可以做導演。等我真的到了現場以後，我才知道自己其實是不熟悉的，因為當你用鏡頭去說話的時候，有太多方式可以做了，那你到底要選擇哪一個方式做出你自己的風格和你自己想用的語言，哪時候你會有一點傻住。因為我們沒有受過這樣的訓練，所有的訓練都來自於你的現場經驗，所以突然之間會有一點無所適從。

156

然後攝影師也很奇怪。我那個攝影師姓周，其實我認識他很久了，並不是因為他拍過什麼電影，而是他一直在拍紀錄片，又是胡金銓導演的好朋友，那當初我就覺得至少認識，很放心。但後來就發覺我跟他沒有辦法溝通得很好，他很適合拍紀錄片，但不太適合拍劇情片，我覺得當初第一次自己做導演，很多機位就有些問題，我明明腦子裡有想法，就是不知道怎麼去跟他溝通，所以那段時間也是磨合得有點辛苦吧，我只能用控制演員的方式去控制整個場面。

╱作品的命運如何？

有在港臺上映，但你千萬不要問我年份的問題，我對這方面的記憶真的是很糟糕。在臺灣和香港上映後效果都不是很理想。

我記得我當時還出了一個很大的糗。記者招待會的時候我喝醉了，喝醉的原因就是我認為沒把它拍好，我自個兒覺得我做的不好，在記者面前我承認說我拍得不好，公司就瘋掉了，說你也不用這麼誠實吧！我就覺得自己還是膽子太大了，真的是還差一截。當時身邊能幫我的人並不多，真的沒有什麼人在身邊說什麼導演可以幫你，你自己就這麼去做所有的事情，也就這樣呈現出來了。所以拍完《舊夢不須記》以後，我停了很長一段時間，回去做演員，那個時候才開始認認真真地在現場去關注其他的導演拍戲，或者對所謂的電影技巧、電影語言，開始認真地去關注。我停了好久之後才去做《十一個女人》。拍攝《十一個女人》電視的整個過程，讓我恢復了信心，然後才去拍《最愛》。

╱拍攝您的第一部作品對你最大的幫助人是誰？

我不太記得了，我只能說當初促成這個事情發生是鄒文懷先生。在拍攝過程當中幫助到我的人不太多，都靠自己矇吧。

／別的導演的第一部作品，你最喜歡哪一部？

這幾年我看了很多年輕人的第一部作品，不管是台北電影節，金馬獎，還是國外的影展，都有很多不同的年輕人的電影第一部作品，看得比較多。

／對第一次拍片的青年導演，你有什麼樣的建議？

我自己現在看到的，就華語電影來講，我有點擔心。原因是每個人都在拍自己成長的過程，這種青春片其實是拍得過多。當然我也知道大家第一部是拍自己最熟悉的，最能夠掌握的，這無可厚非，但是我覺得如果只是為了市場去拍青春片，還沒有真正講青春中跟別人不一樣的影像，可能就會不停重複一個東西。比如九把刀吧，我覺得他青春每一個有他自己的風格。只要你能把你的那個定位和你想傳達一個什麼感受，扎實地丟出來的話，我覺得是蠻好的。

【程青松／採訪】

註1：《舊夢不須記》

原片名為《某年某月的某一天》。

158

張 作 驥

《暗夜槍聲》

導演簡歷

文化大學戲劇系影視組畢業，作品長期關注社會的邊緣角落，包括《美麗時光》、《蝴蝶》、《當愛來的時候》、《醉‧生夢死》，從影以來獲獎無數，更曾獲得中華民國國家文藝獎。

1994 —《暗夜槍聲》為其首部執導之作品。

／為何選擇這個故事作為你導演的第一部作品？

那次很奇怪，那電影是一個叫「兩岸三地華人電影」計畫的一部分，題目很大，找大陸、臺灣、香港的導演拍一系列電影，本來還要找新加坡的。透過介紹找到我的時候，他們找臺灣導演已經找了大概半年，都沒有找到，因為大部分劇本他們看了都不喜歡。我很防香港人，所以只給他看一頁的故事梗概。我們約在酒店見面，我跟他說，我沒什麼條件，這個案子之前我得過輔導金，但我放棄了，所以本來就可以不拍。如果他今天找我拍，可以，但他不可以以製作人的身份來要求我怎麼剪或怎麼拍，因為他希望有兩岸三地不同文化的東西啊，若我最後聽他的，那不是很怪嗎？他答應了。我說可以溝通，但不能命令的。於是我們就拍了。

／那次執導一共投資多少？

沒多少錢，六百萬台幣。

／《暗夜槍聲》是你剪輯完成的嗎？

我們先拍十六釐米（16 mm），再放大成三十五釐米

(35 mm)，剪完了，張之亮來看，他覺得臺灣的錄音室非常沒有效率，很慢，我跟他說沒辦法，臺灣就是這個樣子，很多的人情，又不專業。張之亮就急了，他跟我說把底片全部運回香港，由香港來做。我說好。他十二月把片子運過去了，我問他希望我什麼時候過去，他說一月三號。我就等，等到一月五號了，還沒和我聯繫，後來打電話過去就找不到人了。一月六號的時候，我以前的一個助理，是香港人，他在香港的路邊打電話給我，他說導演不好意思，我還是忍不住告訴你，你的片子已經被剪了，本來一百二十三分鐘，被剪成六十七分鐘。我說，怎麼會這樣，我明天就坐飛機去。第二天我坐飛機過去，張之亮叫我先看他剪的版本。看完我說，你剪得不對。他聽不懂閩南語，他是看對白，決定哪些不要就剪掉，戲接不起來，他就加字幕卡。我一看說，不行，你要這樣子做可以，但要說服我。他總共拉掉了我比較完整的十二場戲，他說了一個理由很簡單，我的電影香港人看不懂，我說當然看不懂啊。因為語言不一樣啊，你不是要拍兩岸三地不同的文化嗎？為什麼要變成香港的文化？

／那後來在香港電影節上放映時，是什麼情況？

回到臺灣後我寫信給他，說其中三場戲一定要拉回去，因為你的故事太離譜了，這樣根本看不懂，他說好。等到香港電影節放映時，他在上面講「首先，我非常感謝兩岸三地這麼多導演，在我沒有干涉他們的創作自由……」我坐在下面，就站起來用閩南語罵他。大家都轉頭看是誰，我就說我是張作驥，當場罵他，因為他騙我，我可以不要這部戲，一個新導演當然很在乎，我覺得他這樣做不誠實。後來我老婆說沒有用，還是看完它吧。哇，看到我快哭了，還是他那個半壁江山用字幕。看完以後，我跟我老婆還有燈光師等幾個工作人員說，給我五分鐘，我就在文化中心海邊散步。過一會兒我說：「好，我們去購物吧。」

／這部片子最後有上映嗎？

我後來很正式地告訴張之亮，OK，在外面放映我不管，只要在臺灣上片，一定不能掛我的名字，否則我就告你。後來臺灣就沒有上，但香港有上。那時候我很渺小，所有的人、媒體，包括師傅都告訴我不要這樣，因為人家是製片，我這樣做以後沒有製片敢找我。我說不能這樣講，因為那作品很爛啊，剪成這樣以為香港人看得懂，香港人怎麼看得懂？打中文字幕當然看得懂。這個事情大概就是這樣子。

/ **透過這個事情，你應該學到了很多吧？**

我覺得要靠自己。我覺得用低成本完成一部片，是獨立製片必須長期持有的一個態度，所以很多東西一定要靠自己。

【摘自《光影言語──當代華語片導演訪談錄》白睿文／著】

張 猛

《耳朵大有福》

導演簡歷

畢業於中央戲劇學院舞臺美術系，父親張惠中是著名喜劇導演。代表作品包括《鋼的琴》，獲《青年電影手冊》2011年度華語十佳影片。

2008 －《耳朵大有福》為其首部作品，獲上海國際電影節亞洲新人獎評審團特別獎。

／何選這個故事作為你的導演第一部作品？

最開始《耳朵大有福》是我拍的一部紀錄片，拍了鐵嶺（市）我一個叔叔一天的故事，然後根據它，改成了電影。其實當時我已經有好幾個劇本在手裡面，像《鋼的琴》，但都還處在那種叫故事的階段。當時是考慮錢的問題，因為時間週期短，所以選擇了一個人物相對較少、操作性強的，所以就選擇《耳朵大有福》。電影版《耳朵大有福》其實在那之前四年就已經操作過一回，但沒成功，也是因為資金的問題。

／蟄伏的這四年時間裡，你是如何堅持導演這條道路的？

當時在我的概念裡，我不想做地下電影，就想做一個院線的電影。一直等了四年，也沒找到錢。後來一直在本山傳媒，當時生活倒很安逸，但覺得那不是你的生活，離電影太遠，要那樣下去，你可能就完了。最初你來北京，包括求學等一切事情，都跟原先背道而馳。如果再不去做的話，最初的那份電影的衝動就沒有了。所

以就想努力一把，把所有東西都放下，回到電影這條道路上。

／自己編劇的還是找專人編劇？

最開始，我們有一稿的時候，我曾經和一個編劇合作了。但那是四年前。尋時的故事還是跟紀錄片差不多的。

後來，在做劇本的時候，範偉也參與，也搞了很多的創作。因為他作為那個年代的人，包括他的哥哥等人有一些體驗。他也是給整個劇本增色了不少，包括他的那種個人對生命的體驗，也都加到裡面去了。

／這部片的資金來自哪裡？

我們當時的預算是一百二十萬（人民幣），到後來加了演員什麼的，一共是花了兩百多萬。我們到釜山影展去，想通過釜山影展找錢，但是沒找到。當我們從韓國返回到國內的時候，有一家公司給我們打電話，說有這麼一個願望，希望能投。那時候來了第一筆，大概有八十萬塊錢，然後我們就啟動了。八十萬離兩百萬有很大的差距，但是當時什麼都敢幹，就想，只要轉起來，也許就會好，後來也貸了一部分款。

／遇到最大的困難是什麼？

其實，我們準備得都很充分。包括在鏡頭上，在需要什麼方式去表達上，這些東西都準備得很充分。實際上，最難的還是資金的那種焦灼感。反正後來都迎刃而解了。

／作品的命運如何？

上映了，當時也是新影聯幫我們發的。在院線也待了好多天，還有將近四百萬的票房。然後，電影頻道，加上其他一些管道的回收，基本上也回收回來了。我們成本比較低，所以宣傳的力量不夠，實在是沒有錢了。還好范偉（註1）老師有一定的號召力。當時中國電影也不好，但我們挺過來了。如果沒有《耳朵大有福》，也不會有我的第二部戲。有人會信任你，會給你一部分錢。而且，因為有了一個第一部作品的時候，你的膽子就變大了。

／對你來說，幫助最大的人是誰？

一直幫我的是一個叫崔光石的韓國人。瀋陽每年有一個「韓國週」，最初我是在那裡遇到了他。他很喜歡我的劇本，就帶到了釜山影展。後來得了光州大學的一個劇本創作獎，拿到了一些獎金。崔社長就鼓勵我拍成電影，因為他很喜歡，覺得這個故事一定能打動人，這就是《耳朵大有福》。後來就一直合作下去了，崔社長一直幫我在韓國找投資，聯繫參加電影節等事宜，對我幫助很大。

／別的導演的第一部作品，你最喜歡哪一部？

像賈樟柯的《小武》之類的，對我影響很大。當時是一九九九年，那年我大學畢業了，它給我們這一大堆青年導演一種力量。就是說，原來我們可以把視角回到這兒。最開始我們想的東西都很大，但是，從《小武》中我們看到，原來這裡面有這麼多能夠去表達的東西，而發現這些事情都在你的身邊，你每天都能觸碰得到。

164

／對第一次拍片的青年導演，你有什麼樣的建議？

作為第一部作品來講，我覺得不一定是一個大的格局，我覺得首先得是油然而生、有感而發的那種作品。然後，盡可能在第一部作品當中充分去表達自己，這樣才會有機會。另外一個，也別著急，現在我看我身邊著急的人太多了。我覺得還是要把一個作品準備得成熟，然後再去做。最好是能找到比較靠譜的投資，別拍到中間斷了，那對一個導演的創作是有傷害的。

註1：范偉
中國演員，在片中演出退休鐵道工人。

【曾念群／採訪】

導演簡歷

中央戲劇學院導演系，畢業後分配到北京電影製片廠任導演，作品為寫實主義風格，包括《洗澡》、《太陽花》、《昨天》、《向日葵》、《落葉歸根》、《無人駕駛》、《飛越老人院》、《岡仁波齊》、《皮繩上的魂》等

1997 —《愛情麻辣燙》為其首部作品。

張揚

《愛情麻辣燙》

╱為何選這個故事作為你的導演第一部作品？

因為那個年代，周圍的很多導演，尤其是我們這一代導演的好多電影都變成了地下電影。從我的角度來說，我的第一部電影想拍三段式的故事。開始寫的是同名的三個人的三段故事，從一個人物到另一個人物，然後把線索串起來。在那個年代，這樣的故事敘述手法很少，國外也很少見類似的影片，就寫了這樣一個劇本。

╱自己編劇的還是找專人編劇？

一共四個編劇。蔡尚君、刁亦男、劉奮鬥、彼得·勒爾（Peter Loehr）每個人寫一個部分，我做整體統籌，完成稿由我來寫。因為有六個小故事，我負責中間兩個故事，其他編劇負責其他四個，然後我來完成整合。

╱這部片的資金來自哪裡？

一方面，可能因為我拍了很多 MTV。滾石那時候想作電影計畫，也就是彼得·勒爾做的藝瑪公司，計畫選擇新導演。我和滾石合作很多 MV，彼得和我大學幾個同

學一起聊到了這個故事。

/ 遇到最大的困難是什麼？

其實沒多大困難，《愛情麻辣燙》是一部非常順的項目。當我們有默契，再去做這麼一部電影的時候，一切就變得簡單了。我之前做電影的經驗都有，製作經驗也有，這些都沒問題。彼得·勒爾又是一個非常能幹的製片人，對資金的運用，將來面對市場，以及做一個現場製片人都非常稱職，給導演現場的空間也很足夠，所以沒什麼困難。包括找的明星，也沒給什麼錢，一說人家就來了，實際上是一個非常順的過程。

/ 作品的命運如何？

整個年度票房第三名。第一名是《鐵達尼號》（Titanic），三億多；第二名是《甲方乙方》（馮小剛），三千六百多萬；第三名就是《愛情麻辣燙》，大概三千萬票房。

/ 對你來說，幫助最大的人是誰？

就是彼得·勒爾。首先他就是一個製片人的概念，中國以前沒有的。他是一個美國人，他這個製片人做得非常專業，所以對我第一次做電影的幫助非常大，不論資金，還是最後完成這個電影，幫助都非常大。

/ 別的導演的第一部作品，你最喜歡哪一部？

我喜歡李楊的《盲井》，他這個第一部作品我非常喜歡；賈樟柯的《小武》；王小帥《冬春的日子》，都非常好。這幾個電影都有共同特點，非常質樸，都紮根到生活最底部，跟個人、來自自身的對生命和生活的認識，很直接。這幾個電影都有共同特點，非常質樸，都紮根到生活最底部，跟個人、跟這個時代都有關係。

／**對第一次拍片的青年導演，你有什麼樣的建議？**

不要簡單向商業概念妥協，不要簡單地併入到商業的軌道裡。當然我覺得導演也有分類，有的一開始就奔著這個方向去。有很多導演一定要用自己真正的實力證明自己對電影的認識，對社會的認識。這個東西是往往你變成熟了，反而沒機會表達了。在你第一部、第二部時候，你的年輕人的衝勁和無拘無束，恰恰是能做出不一樣的電影的時候。後來有了的商業綁架，變得失去自我，反而是年輕的時候，內心最強大。

【曾念群／採訪】

168

導演簡歷

畢業於臺灣藝術大學媒體藝術研究所，參與多物短片與
紀錄片製作，曾憑《天黑》獲台北電影獎最佳短片。首
部作品《逆光飛翔》曾代表台灣角逐奧斯卡金像獎最佳
外語片。

2012 －《逆光飛翔》為其首部劇情長片，獲金馬獎最
　　　　佳新導演、影評人費比西獎，《青年電影手冊》
　　　　2012 年度華語十佳影片獎、年度新導演獎。

張 榮 吉

《逆光飛翔》

／ 為何選擇這個故事作為你導演的第一部作品？

我一直都夢想可以將腦海中的風景用其他形式呈現。

黃裕翔的故事已經嘗試過紀錄片及短片的形式，但覺得
還有更多故事可以用劇情片來表現。

／ 你想表達什麼？

我想說一個關於夢想的故事。我們常常在現實生活
的束縛下忘記曾有過的夢想。在《逆光飛翔》裡，通過
眼盲的裕翔及心盲的小潔，想表達的是任人生中你遇到
一個人、聽到一段音樂或是看到書中的一句話，都可以
給你影響和啟發，讓你有動力可以朝夢想前進。

／ 這部片的資金來自哪裡？

製片公司及台北市政府、台中市政府的執導補助。

／ 自己編劇的還是找專人編劇？

因為我跟裕翔（男主角）認識很久了，在很多事情
上的角度可能會比較不客觀，在創作劇情片的時候需要
更多不一樣的觀點來陳述這個故事，因此我找了一個編

劇和我一起合作。

/ **遇到最大的困難是什麼？**

遇到最大的困難是要把音樂和舞蹈做結合。因為音樂跟舞蹈其實就像是兩條平行線，在《逆光飛翔》中，我們要讓這兩者有交集，並且表現出對彼此的共鳴，我想這是最困難的地方。

/ **作品的命運如何？**

臺灣在二〇一二年九月十二日上映，票房為五千萬台幣。此後陸續在韓國、香港、中國大陸及日本上映。

/ **對你來說，幫助最大的人是誰？**

出品人王家衛導演及監製彭綺華小姐。這個故事可以被拍成長片，是因為監製看到了短片《天黑》，為我們開了一扇窗。監製在執導過程中不會要求商業，著重情感，給我們很大的創作自由度。非常感謝他們。

/ **別的導演的第一部作品，你最喜歡哪一部？**

《南方野獸樂園》（Beasts of the Southern Wild），導演是班・謝特林（Benh Zeitlin）。演員是葵雯贊妮・華莉絲（Quvenzhané Wallis）、德懷特・亨利（Dwight Henry）、李維・伊斯特利（Levy Easterly）。從故事到演員表演各方面展現了一個奇觀的世界，且從編劇到音樂都出自導演之手，是非常全才型的導演。

/ **對第一次拍片的青年導演，你有什麼樣的建議？**

不要忘記初衷，不要忘記當下對創作的熱情。

導演簡歷

畢業於北京電影學院攝影系，早期以執導充滿中國傳統
文化色彩的電影著稱，其商業電影亦被認為是中國電影
大片時代的里程碑，作品如《大紅燈籠高高掛》、《秋
菊打官司》、《活著》、《一個都不能少》、《我的父
親母親》獲得多項國際影展獎項肯定；《英雄》、《滿
城盡帶黃金甲》則代表中國提名奧斯卡最佳外語片，
亦多次獲得終身成就獎。近十年作品包含《三槍拍案驚
奇》、《山楂樹之戀》、《金陵十三釵》、《歸來》、
《長城》等。

1987 — 《紅高粱》為其首部作品，獲柏林影展金熊獎，
中國電影金雞獎最佳故事片獎。

／你對自己的這部第一部作品及小說原作者莫言有
什麼評價？

　　我很喜歡《紅高粱》那種濃郁和粗獷。一九八六又
年春天，有朋友把莫言的小說推薦給我。我一口氣就讀
完了它，並深深被小說中那種生命的衝動、那片無邊無
際的紅高粱地裡生長出的男人和女人所感染。他們的豪
爽開朗、他們的曠達豁然、他們如火如荼的愛情，都深
深吸引著我。我這個人一向喜歡具有粗獷、濃郁風格、
強烈生命意識的作品，而《紅高粱》正是這種風格的作
品。為使影片更豐富，我又把除《紅高粱》之外的莫言
小說《高粱酒》也揉進了影片之中，使它和《紅高粱》
互為補充。拍完《老井》（註1）之後，我就和莫言商談，
買下了《紅高粱》的改編權。因為《一個和八個》和《黃
土地》在畫面和造型上帶來的衝擊力，我們被承認了，
但我不想把《紅高粱》再拍成《一個和八個》或者《黃
土地》，我想創造另一種想法，想換一個路子。我想電影
首先應該好看，它不一定要負載很深的哲理，卻應該設
想與普通人最本質的情感溝通。所以我偏重於把影片拍
得富有傳奇色彩，保留了原小說中的情節和戲劇性衝突。

／你的所有電影作品幾乎都是根據文學作品改編的，而這些根據文學作品改編的電影，每部都取得了不同程度的成功。不知你對此有何感想？

我早就意識到了這一點。所以我首先要感謝文學家們，感謝他們寫出了那麼多風格各異、內涵深刻的好作品。

我一向認為中國電影離不開中國文學，你仔細看中國電影這些年的發展，會發現所有的好電影都是根據小說改編的。謝晉的《芙蓉鎮》、凌子峰的《駱駝祥子》、《邊城》、顏學恕的《野山》、吳天明的《老井》……中國一大批好電影都改編自小說，這種例子我可以舉出很多。我們談到第五代電影的取材和走向，實際上應是文學作品給了我們第一步。我們可以從文學作品看他們的走向，他們的發展，他們將來的變化。

我們研究中國當代電影，首先要研究中國當代文學。因為中國電影永遠沒離開中國文學這根拐杖。看中國電影繁榮與否，首先看中國文學繁榮與否。中國有好電影，首先要感謝中國作家們的好小說為電影提供了再創造的可能性。如果拿掉這些小說，中國電影的大部分作品都不會存在。

／你拿到一部好小說後，首先要做的事是什麼？

這要看題材而定。通常我拿到小說後，首先不說拍電影要說什麼東西，我們首先討論該怎麼拍。簡單地說，就是要拍成一部什麼樣的電影。我覺得這一點很重要。我現在拍片，首先看人物。如果那個題材需要在視覺上造成相當強的衝擊性的話，那你就必須在這方面下工夫。至於是用長鏡頭還是用短鏡頭，這主要看是否需要，我並不很看重。一百個導演有一百種拍法，甚至你自己就可以有十八種執導方案。但你到底選擇哪一種方案，這要跟著內容走。在方法上，我覺得難說誰優誰劣；誰是大手筆、誰是小家子氣，不能那麼簡單地去區別。電影風格、電影語言、執導手法，這些基本都要統一在內容上頭。

172

OURS D'OR · BERLIN 88

LE SORGHO ROUGE

《紅高粱》電影海報

／你認為拍一部電影，是劇本階段重要還是執導階段重要？

我認為都很重要。拍之前，最難的是你得有獨特的想法。開拍之後，你得有實施你想法的獨特辦法。正像姜文說的那樣：你光有想法，沒辦法也不行。這個東西你到底想要怎麼樣拍，你得有自己的一套辦法。

【摘自李爾葳著《張藝謀說》】

註1：《老井》

吳天明導演作品，張藝謀飾孫旺泉一角。

導演簡歷

導演、編劇，作品展現新魔幻現實主義，引發國際影展關注。曾憑短片作品《金剛經》獲香港 IFVA 評委會特別獎，中國獨立影展劇情十佳短片。新作《地球最後的夜晚》，已獲金馬創投單元法國 CNC 獎。

2015 －《路邊野餐》為其首部劇情長片，獲瑞士盧卡諾國際影展最佳新導演、最佳第一部作品特別提及；金馬獎最佳新導演、費比西獎、亞洲電影觀察團推薦獎，法國南特影展最佳影片金氣球獎等。

畢
贛

《路邊野餐》

／為何選擇這個故事作為你導演的第一部作品？

我之前已經完成了兩個影像作品，它們帶著我找到了這個故事。同樣的，《路邊野餐》又帶著我找到了下一個故事。

／在這個故事當中，你想表達什麼？

與時間和記憶對話。

／這部片的資金來自哪裡？

前期的資金很少，我媽媽、我太太和我的老師各給了一部分。後期就順利很多，幾家公司分別幫助完成影片。

／自己編劇的還是找專人編劇？

我的文本都很複雜，和其它編劇溝通起來會很困難，所以都是自己編劇。

／遇到最大的困難是什麼？

每一刻都很困難。

／作品的命運如何？

在今年（二〇一六）七月十五號上映，情況未知。

／對你來說，幫助最大的人是誰？

不同的階段是不同的人，前期是我的老師我媽媽和太太，後期是監製沈暘和製片佐龍。

／別的導演的第一部作品，你最喜歡哪一部？

《伊凡的少年時代》（Ivan's Childhood），從中獲得了某種支持。

／對第一次拍片的青年導演你有什麼樣的建議？

一、打好基本功。
二、不要聽別人的建議。
三、可以哭。

導演簡歷

畢業於北京廣播電視大學電力學院。在多部實驗戲劇、電視劇中擔任副導演，亦曾任賈樟柯《站台》及陳果多部電影的製片。作品包括《浮生》、《再見烏托邦》、《十二星座離奇事件》等。

2002 －《心・心》為其首部作品。

盛 志 民

《心・心》

／為何選擇這個故事作為你的導演第一部作品？

二〇〇二年前後，新的時代會讓人有些衝動，各種新的可能出現，你能看到這個時代的變化。變化應該被記錄下來，所以有了《心・心》。

／在這個故事當中，你想表達什麼？

一個新時代的開始，那些剛剛成長起來的年輕人所帶來的衝擊，但未來卻是不可測的，但他們勇敢、羸弱，有著最柔軟的感傷，令人動容。

／這部片的資金來自哪裡？

全部是自己投資。

／自己編劇的還是找專人編劇？

自己。

／遇到最大的困難是什麼？

對影像手段的不熟悉。

／作品的命運如何？

作為第一部作品已經有非常好的命運，參加了二〇〇三年柏林影展青年論壇單元等電影展，讓大家看到了它。

／對你來說，幫助最大的人是誰？

陳果導演。

／別的導演的第一部作品，你最喜歡哪一部？

《小武》，可以用震撼來形容。

／對第一次拍片的青年導演，你有什麼樣的建議？

不顧一切地去做，越單純越好。

導演簡歷

中國第六代導演，畢業於西南師範大學美術系油畫專
業，獲文學學士學位。現任北京電影學院導演系教授。
曾任釜山影展、沖繩亞洲短片影展等國際影展獎項評
審。作品包含《郎在對門唱山歌》，獲 2012 年《青年
電影手冊》年度十佳影片和年度導演獎；《她們的名字
叫紅》。

1996 —《巫山雲雨》為其首部作品。

章　明

——《巫山雲雨》

／為何選擇這個故事作為你導演的第一部作品？

巫山，是我童年和少年時期生活的地方。雲雨，是
中國人關於性的委婉說法。巫山雲雨，這句成語涵蓋了
影片故事的所有本質。故事和故事裡的人物、場景如果
不是源於巫山，對當時的我是一件無法想像的事情。

／在這個故事當中，你想表達什麼？

當時想拍部電影的時候，說過是「關於期待」，這
就是我那時想表達的意思。

／這部片的資金來自哪裡？

來自我的一位大學同學。

／自己編劇的還是找專人編劇？

找專人編劇。

／遇到最大的困難是什麼？

在執導現場，明白了以一己之力，遠不能達到期望
的水準。眼看著如此，明白了以一己之力，遠不能達到期望
的水準。眼看著如此，你也只能認了。

178

／對你來說，幫助最大的人是誰？

我的投資人，也就是我的大學同學。我不知道說出他的名字會不會讓他不高興，所以暫時還是不說了。

／作品的命運如何？

作為一部膠捲電影，《巫山雲雨》從未在國內商業電影院公映，國外也只是藝術影院放映過。過了很多一在CCTV電影頻道面對公眾播出了。在那前後，碟商說正版賣了四十萬張，盜版數多少不清楚。現在可以在網路上隨便看。

／別的導演的第一部作品，你最喜歡哪一部？

《海鮮》（朱文導演作品）。從頭到尾，片中主角妓女都感冒，而那個演妓女的演員也確實感冒了。

／對第一次拍片的青年導演，你有什麼樣的建議？

先拍短片吧。

章家瑞

《婼瑪的十七歲》

導演簡歷

畢業於四川大學哲學系和北京電影學院導演系，後在北京電影學院和北京青年電影製片廠工作。代表作品有《花腰新娘》，獲中國電影華表獎最佳劇情片；《迷城》，獲北京大學生電影節評審團大獎等。

2002 －《婼瑪的十七歲》為其首部作品。

／為何選擇這個故事作為你導演的第一部作品？

我當時是北京青年電影製片廠的導演。由於過去執導電影的機會很難得，所以我在拍電影前，執導過十年的電視劇。但我還是喜歡電影，拍了很多電視劇之後，總覺得不夠勁兒，後來就決心還是要沉下來拍電影，於是開始在家打磨劇本。

在執導我的第一部電影之前，我為電影頻道拍了一部上下集的電視電影《老人、少女、海鷗》，剛好就在昆明。這部電視電影在電影頻道播出後有些反響，當地的人覺得我把雲南拍得這麼漂亮，就有人找到我，說在雲南的紅河有個哈尼族，那裡的梯田很美，他們想把這個表現出來。他們一開始也就是想做個電視電影的，但我覺得這樣太可惜了，那裡的景色太壯觀，如果拍成電視電影不足以充分表現。我就和他們去協調用膠捲執導這部影片。我告訴他們如果這部影片拍好了，可以對他們當地起到很好的宣傳作用，在國際上都可能會有一定的影響。他們就同意了，這是一個重要的機會，拍的是膠捲電影。當時投資也不大，兩百萬元（人民幣），地方政府出了六十萬元，當地企業出資一百四十萬元。

／在這個故事當中，你想表達什麼？

《婼瑪的十七歲》描寫了生活在中國大西南邊陲的一個十七歲的哈尼族姑娘婼瑪的青春成長和愛的萌動的故事。透過這個故事，展示了中國現代化進程以及全球化浪潮已經衝擊激盪著的西南邊陲一隅的那個勤勞而富有傳奇色彩的古老民族。面對市場經濟、後工業文明，哈尼民族世世代代所創造的令世人震撼的梯田農耕文明正經受著巨大的考驗。他們的日常勞作、情感關係、生存方式正悄悄發生著巨變。哈尼人的農耕文明面對著日益市場化、商品化的後工業文明的衝擊。一方面，他們很興奮，敞開胸懷去迎接新的事物，因為它的確給他們帶來了物質的極大豐富，使他們的眼界伸展到了外面更廣闊的世界；另一方面，他們在某種程度上又有幾分困惑和迷惘。哈尼族古老的文化、淳樸的民風，以勞作為快樂，以自然為神靈的宗教情懷，在現代文明的進程中要遭受到某種程度的丟失和破壞。這不僅是哈尼人所面對的困惑，也是人類在全球化的進程中要面對的困惑。

因此，透過這部電影，我們要向世界宣示，現代文明的進程不應該以毀掉古老文明為代價。我們既要邁向新世紀，但我們也要將我們古老文明的璀璨世世代代照耀下去。該片揭示了哈尼梯田的文化內涵，展示了千峰疊翠的哀牢山雄姿、神奇的雲海、壯觀的梯田以及多彩多姿的民族風情。也是為了配合紅河州政府向聯合國申報哈尼梯田為世界保護遺產。

／自己編劇的還是找專人編劇？

為了執導這部電影，我和當地作家孟家宗走遍哈尼族的村村寨寨，甚至和他們同吃同住，前後用了將近一年的時間完成整個故事的創意和故事大綱，在此基礎上再完成劇本的創作。

／遇到最大的困難是什麼？

第一次獨立執導電影，中間也經歷了不少挫折和打擊。電影的第一批樣片出來以後，在鎮上的電影院播放時，畫面的粗糙出人意料，當時我感覺我快瘋了、要崩潰了，那種絕望是無法形容的。經過主創通宵達旦的討論，大家決定到縣城正規的大影院重放。這次放映的效果出乎意料的好，原來是鎮上的電影院設備陳舊，又多年未用，讓大家虛驚了一場。

/對你來說，幫助最大的人是誰？

要特別感謝雲南省，紅河州政府以及雲南文聯主席孟家宗給予了這部影片的創作和執導大力的支持和幫助。

沒有他們，也不會有這部影片的最終成功。

/作品的命運如何？

影片參加了三十多個國際電影節，所到之處幾乎場場爆滿，在國際上有很好的回饋，獲獎無數。並且海外發行，包括海外電視、網路和 DVD 等，賣了五十萬美金。只是國內發行運氣不好，上映不到兩天，遇上非典（請見 P.139 註 1）在國內蔓延，導致公映擱淺。

/別的導演的第一部作品，你最喜歡哪一部？

陳凱歌的《黃土地》，從中我看到了電影作為一種影像的藝術魅力，視覺的衝擊力所帶來的震撼，以及對文化表達的深度，使人有所感觸，並觸及心靈。它第一次讓我感到影像的魅力是如此神奇和不可思議。更讓我對電影充滿了嚮往，和用電影影像表達我思想的衝動。

/對第一次拍片的青年導演，你有什麼樣的建議？

182

對於年輕導演，我想說的是，在電影史上，很多有影響力的導演，他們的一生的代表作往往就是他們的第一部作品，甚至有不少導演，之後的作品再也超不過他的第一部作品。

年輕導演執導第一部作品時，要把它看作自己人生最重要的一次表達，傾其全力。第一部電影中往往包括了自己的生命感悟和全部的愛與真誠，還有對電影夢想的執著。最重要的是不要把名利看得太重，而是用最真誠的心投入其中，讓自己變得盡量純粹，才有可能拍好自己的第一部電影。

當然，如果有條件的話，能得到有影響力的前輩導演的指導，或做監製；有經驗的製作團隊；有文化眼光的投資者，那對於第一部電影的執導，就更有成功的保障。電影導演同時也是一種職業，年輕導演應該褪去導演表面上的光環，用對生命，對人性的愛和真誠去成就電影導演這個稱謂。

【曾念群／採訪】

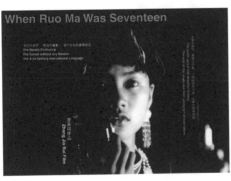

《婼瑪的十七歲》電影海報

導演簡歷

八〇年代香港新浪潮電影代表人物，早期曾以越南為主題拍攝電影，作品涉獵多種範疇，包含文學改編、武俠巨著、半自傳體、女性議題、社會現象、政治變遷，以至驚悚片，且多獲金馬獎、香港電影金像獎肯定，亦曾多次獲得台灣金馬獎、香港電影金像獎最佳導演。代表作品有《投奔怒海》、《傾城之戀》、《客途秋恨》、《女人四十》、《天水圍的日與夜》、《天水圍的夜與霧》、《桃姐》、《黃金時代》等。

1979 －《瘋劫》為其首部作品，獲金馬獎優等劇情片。

許鞍華

《瘋劫》

／是什麼樣的機會，讓你創作了《瘋劫》？

我第一個工作的電視臺是 TVB，工作了十八個月。

接著我就去了廉政公署，拍了七集一個小時的單元劇，接著就去了香港電臺拍了三集《獅子山下》。我在電視臺工作了四年以後，我當時的編劇叫陳韻文，她跟我說我們倆一起拍電影。那個時候徐克已經開始拍《蝶變》，是第一位新浪潮的導演，在一九七八年就拍了一部電影，我們非常渴望能拍電影。當時我們就找這個公司的老闆，正開始做電影。當時他是香港最大的廣告公司的老闆，他的第一部電影應該是黃霑先生的電影，接著他投資了胡金銓。陳韻文就跟我說我們應該找這樣的老闆，因為他能投資胡金銓，必然是一個非常有品位的老闆，陳韻文就打了電話給他約見面。然後他們說你們想想題材吧，明年就可以開拍。我們想了很多題材，最後我們拍這個，是因為在電視臺拍了很多警匪片，但是這個片和正常的警匪片不一樣，所以就讓我們拍了，一切都非常非常順利。

／《瘋劫》的剪輯方式和你後來的電影不太一樣，

敘事稍微有點讓人不太容易理解這個故事，插敘比較多，當時你是怎麼考慮敘事的順序問題的？

其實我是根據劇本拍的，那個劇本就寫成這樣子，我不是亂剪的。我可能拍得沒有劇本好，可是她寫出來是這樣的。其實我不敢進來重看，就是怕太爛。

/據說這部片在香港的票房很好？

中等吧，以這樣的演員陣容和形式我覺得算是好的，但不是特別好的。

/《瘋劫》為什麼選擇張艾嘉演？

張艾嘉是這個戲的老闆之一。

/你如何看待現在的香港電影？

現在可能不會有八〇年代、九〇年代那種電影了，現在是很不好了。但可能年輕的一代還可以拍很多自己的獨立電影，拍出他們的聲音，從執導到發行完全是另一回事。因為我覺得不一定要在電影院看電影的，只要你拍了，現在有太多平臺了。

/現在很多的年輕人，尤其是新生代導演，很喜歡文藝片，也很想這樣走下去，但是非常艱難，因為找不到錢。對此，你有什麼經驗之談嗎？

我們去拍文藝片，並希望拍出來以後能賣座的方式是用大牌演員，我從沒排斥用明星或者偶像。很多新導演很不願意找大明星，很難談下來，又怕他們在現場有很多意見。一開始我是新人的時候，我就和大明星合作，像

張艾嘉，他們都很幫我，而且老闆一聽是大明星也會很有安全感。我的選擇是如果大明星是適合演這個角色的，就一點問題都沒有。尤其是如果大明星、新人兩個都適合，那我寧願用大明星，因為還加了一層保證，不僅是演技的保證，還有發行以後的保證。不過這個是要看個人的，我拍戲通常很民主，和大明星合作我會和他們商量，聽他們的意見。有些導演就比較主觀，一定要聽他的，那也沒有問題，不過這樣找大明星就特別難合作。你要看自己到底是哪一種導演，要不要找這些大明星。

／如果大明星和你商量的過程中，與你原本要的東西相違背了，怎麼辦？

拍兩條，一條是他的意見，一條是我的意見。可是他們特別鬼，把我的那條演得特別差。其實這是一個品味的問題。通常照著這個劇情，他們也不會提出特別離譜的要求。如果他們是大明星，通常有一定的智慧和表演能力，不會提出和劇情相反的表演出來的。

／你有沒有想過做監製，培養一些新的導演呢？像杜琪峯一樣。

沒有，我開始是有這個心態，想幫忙，不過有的時候會幫倒忙。拍戲這個事，尤其是導演跟導演之間，很微妙、很敏感的。你多說兩個創作上的提議，他們會覺得你干涉他；你不說，又沒盡責。很多時候不知道監製這個位置是在哪裡，拿捏特別困難，有時候會幫倒忙。而且我深信新銳導演在現在的社會環境中有很多他們的強項和弱項，是我不會瞭解的，因為我不是他們，所以最好不要有這樣的宣言說要幫年輕人，如果你心裡想幫，那能幫就幫，這樣可能會好一點。

【摘錄於二〇一三年十月二十一日百老匯電影中心「光影記憶——香港電影與電影裡的香港」主題影展活動《瘋劫》放映後許鞍華導演與影迷交流對話】

導演簡歷

畢業於北京電影學院表演系，曾任職演員、編劇工作。
作品有《雞犬不寧》、《我知女人心》。

2004 －《完美女人》為其首部作品，又名《井蓋兒》、《我為誰狂》。

陳 大 明
《完美女人》

／為何選擇這個故事作為你導演的第一部作品？

其實我的第一部電影名字有好幾個，最初送審時叫《完美女人》，後來改成《井蓋兒》，最後出品方自己又改成《我為誰狂》。之所以選擇這個題材有幾個原因。

第一個原因來自我回國後的直接感受。我在美國待了七年，回國後覺得北京變化太大了，原來知道的地方突然沒了，街道也找不到了。後來我坐在咖啡店裡胡思亂想的時候，誕生了一個想法：如果我換一個視角，換成一個監獄釋放的犯人，在監獄待了七年後，回到北京又會是一個什麼樣的感受。於是誕生了《井蓋兒》這個故事，這個監獄釋放的犯人唐大興便由當時還沒有太大名氣的孫紅雷飾演。《井蓋兒》是一個搶劫、愛情的混合類型黑色幽默電影，在美國和歐洲，這類電影已經成為獨立電影最主要的一種類型了，包括昆汀（Quentin Jerome Tarantino）、科恩兄弟（Joel Coen & Ethan Coen）、蓋·瑞奇（Guy Ritchie）等都在拍這種風格的電影，但是在二〇〇一年的國內，這種類型還很少，因此這也是我想拍這部電影的其中一個原因。

╱ 在這個故事當中，你想表達什麼？

人對變化的不適應是我想表達的主題。當年道上的亡命之徒，被七年的牢獄生涯錘煉成了一個老實人，但出獄後卻發現在監獄裡所學的鉗工技術已經過時，在現代社會裡根本用不上。最終因找不到工作，導致他重新走上了犯罪之路。

╱ 這部片的資金來自哪裡？

籌備的時候我找了不少的投資商，有很多荒唐的經歷。我的那段經歷就如同影片中唐大興這個人物一樣到處碰壁，和各色人等打過交道。這個融資的過程對我很有幫助，尤其是幫我更加豐富了影片中的人物。最終我結識了當時剛投資了姜文的《鬼子來了》的董平先生。我們兩個約好，一起吃午飯。吃午飯時，我把故事講給董平聽，把他給講得樂了起來，他這一樂，這投資也就定了下來。

╱ 自己編劇的還是找專人編劇？

我的劇本都是我自己寫，除了《我知女人心》是改編外，其他兩部都是原創劇本。我很喜歡寫劇本的過程，尤其是原創劇本，那些你想像出來的故事，想像出來的人物，讓你有種成就感。寫 high 的時候，能讓你把夢中潛意識的東西都發揮出來。我的很多想法都是在睡著前那種半睡半醒的時候突然想出來的。而且我不能在家裡寫，在家裡注意力老是不能集中，我喜歡到幾家我喜歡的咖啡館裡去寫，在咖啡館裡經常能讓我和他人有不少的接觸，會讓我劇本裡的人物更加豐富。

╱ 遇到最大的困難是什麼？

拍電影的過程十分幸福，最困難的時候是當你的演員定不下來，或者演員不合適的時候，我常常因為演員的問題睡不著覺，唯恐定錯演員，演員選錯了會影響影片的方向。二〇〇五年拍《雞犬不寧》時，男主角原先考慮的是劉樺，劉樺是個很好的演員，而且為了適應馬三這個角色，自己找人專門練習河南話。當時距離開機的兩個星期前，製片人催我趕緊定男主角。那幾天我也很焦慮，常常不能入眠，總覺得劉樺還是有一點點不合適，最終我還是決定用李易祥演馬三，李易祥的氣質和人物更加貼切。電影就是這樣，演員一定要適合這個角色，如果不合適，對影片和對演員都是會有傷害的。

/作品的命運如何？

這部電影最終沒能在電影院上映，原因很多。一是投資公司股東的變更，錯過發行的黃金時間；二是當時大家覺得這種類型黑色幽默電影在國內還沒有，不知該怎麼去發。只是過了五年，《瘋狂的石頭》（註1）成功後，那家公司又找到了我，想發行此片，可惜的是電影頻道已經將此片播放了。

/對你幫助最大的人是誰？

我覺得對我幫助最大的是董平先生。沒有他，我的第一部電影是不可能完成的。

/別的導演的第一部作品，你最喜歡哪一部？

國內的導演裡，我最喜歡王小帥的《冬春的日子》，喜歡影片中簡單、質樸的執導風格和講故事的方式，它代表了我們青春時代的某種困惑和記憶。

/對第一次拍片的青年導演，你有什麼樣的建議？

新技術的迅速發展，使得電影成本降低，電影製作也變得更容易。第一部電影把導演帶進了一個必然要過的門檻，只有拍好第一部，才會有第二部。觀眾可以允許技術上的廉價，但決不允許想法上的廉價，那就要把劇本寫好。

當然電影劇本好，不見得就會使得投資人和發行商感興趣，寫什麼樣的劇本在當今趨利傾向嚴重的商業電影市場裡變得很重要。我覺得在新導演要拍第一部作品時，一定要問自己：**你的電影是關於什麼的？有什麼特殊之處？觀眾是否會產生興趣？**當然首先是你自己要喜歡，你喜歡或許別人就會喜歡，你多多少少是代表著一定數量上的觀眾的。我是鼓勵導演寫劇本，當今的很多好導演也都是自編自導，科恩兄弟（Joel Coen & Ethan Coen）、昆汀（Quentin Jerome Tarantino）、諾蘭（Christopher Jonathan James Nolan）等都是編劇型導演。還有，說服投資商的最好的方法就是寫出一個很牛（厲害）的劇本。

註1：《瘋狂的石頭》
一部帶有黑色幽默風格的中國犯罪喜劇片，由寧浩執導，於二〇〇六年上映。

190

陳可辛

《雙城故事》

導演簡歷

香港電影導演，從電影翻譯入行。其作品題材多變，然多以社會變遷、經濟成長、都市愛情為背景，亦拍攝華語歌舞片，作品有《風塵三俠》、《金枝玉葉》、《見鬼》、《三更》、《金雞》、《如果·愛》、《親愛的》等。代表作品《甜蜜蜜》獲九項香港電影金像獎；《投名狀》，獲八項香港電影金像獎，金馬獎最佳導演與最佳影片；《海闊天空》，獲中國電影金雞獎最佳故事片。

1991 —《雙城故事》為其首部作品。

／為何選擇這個故事作為你導演的第一部作品？

一開始是因為曾志偉跟譚詠麟，我想到這個故事，講這兩個人的友情一輩子。我就跟曾志偉講，志偉就說好，意思是，他跟譚詠麟是最好的朋友，他們兩個一起做這個戲是好的，然後譚詠麟認為，志偉說好我就好。所以就是這兩個人奠定了這個戲的命運，而且藝能（公司）又願意去投資這樣一個戲。

／在這個故事當中，你想表達什麼？

其實我覺得每一個導演第一部戲肯定非常代表他。那麼這部戲是非常代表我喜歡的電影，同時也很像我自己的人生。我自己的人生當然有一半是譚詠麟也有，但是更多的是曾志偉，就是漂泊。因為曾志偉，你看他小時候在同學裡面，他可能家庭環境比較好，但是在演藝圈，他去美國，我去泰國，結果，他就漂泊了半生，回來香港，也跟我一樣。當時大家覺得我可以做導演，而且當時我在愛情上受了很大的挫折，就是需要一個東西，所以就拍了這個戲。

每個年輕導演都是拍自己，當你還沒有想像力去拍

別人的時候，除了天才，你肯定就是講自己的東西比較自然，就很容易去想出來。

其實我覺得我有三部電影是一脈相承的，就是《雙城故事》、《甜蜜蜜》跟《如果愛》。這三部其實是近乎，不能說同一部戲，但是是同一個脈絡的。而這三部戲其實最能代表我的背景或者我的成長。

／這部片的資金來自哪裡？

藝能，全資。張國忠的公司。他是一個很好的人，也是一個很尊重創作的人。

／自己編劇的還是找專人編劇？

我是不會寫劇本的，我中文也不好，其實也不能說賴中文不好，就不會寫劇本。當時我問題是，我雖然不會寫劇本，但是我有很多意見。所以我從來沒拿過別人劇本來拍戲，每一個都是從開始我自己去介入，一直在推這個劇本，聊聊、無數聊、分場、上板，就是一場一場去聊，然後編劇寫。當時是我一個好朋友，也是當時香港最大的編劇，黃炳耀，當然他寫的都是喜劇商業片，這個應該是他比較文藝的一部戲。他是我非常好的朋友，年紀比我大，我當時二十七、八歲，他是四十幾歲，比我大十幾歲，有點像哥哥，甚至爸爸一樣。他寫這個劇本，確實很多非常精進的對白是他寫的，要是放到今天有微博他就是段子手（註１），比如他說「人生最失敗就是愛上了海」，這些就是他寫的。

／遇到最大的困難是什麼？

其實算順的，不算困難，畢竟我們是在體制裡面的，我已經是把整個體制裡面的格局都掌控了。其實像我做監製，團隊也有，公司的自由度也有，還有志偉在後面罩著，其實後面基本上沒有什麼大問題。唯一的就是，我覺得還是自己的問題。因為我不是一個很熟鏡頭的人。所以呢，當你每次在分鏡頭中，你覺得有一百種，當你這

樣拍的時候後面就不一樣了。那麼你就每天，在第一天開機前，去那個景，就是海邊那個小屋，兩個男人住的小屋。每天去那個景，每天在想今天怎麼拍，今天怎麼拍。然後同一場戲已經想了五、六遍了，都有不同的拍法。但是後面你就發覺其實沒有那麼複雜。我現在拍戲都不分鏡頭。

／對你來說幫助最大的人是誰？

唯一一個當然是曾志偉了，因為其實沒有他，我根本就沒有機會做導演。

／作品的命運如何？

（票房）七、八百萬，算 OK，但是絕對不是（說很好），就是大家覺得應該過千才會說很好。但是我覺得也不差。

／別的導演的第一部作品，你最喜歡哪一部？為什麼？

最深刻、最震撼的是李安的《推手》。當時我跟他做導演應該是同一屆，我記得我當時在香港國際電影節看到，目瞪口呆，我到現在最喜歡李安的戲哪部應該說不出了，因為《少年 Pi 的奇幻漂流》我也喜歡，但是我最喜歡的華語片絕對是《推手》，因為我最喜歡講父子的戲。我當時看完了之後站在那鼓掌，因為片子十分精彩，全場鼓掌大約有五分鐘。

／對第一次拍片的青年導演，你有什麼樣的建議？

第一部真的是要對自己非常誠實，因為你一輩子只有一部第一部電影。以後的路還很長，還有很多不同的事情要面對，但是第一部戲真的是非常（重要），你就是這輩子可能只拍一部戲，也是拍了一部你喜歡的戲。

其實我不是說只拍自己喜歡的戲，其實一輩子都需要拍自己喜歡的戲。但是不代表拍自己喜歡的戲就不妥協，妥協是需要的。但是要知道怎麼妥協，妥協是藝術，妥協是會讓你變得更好的，別以為妥協就是妥協，妥協不是一個負面的詞。但是一定要拍自己喜歡的戲。

【程青松／採訪】

註1：段子手
指在網上經常寫段子的大神。

導演簡歷

台灣導演，多拍攝電影短片、MV 與廣告。短片作品《狂放》曾入圍威尼斯影展國際影評人周競賽單元與東京影展亞洲之風競賽單元。代表作品有《盛夏光年》、《幸福額度》、《101 次求婚》等。

2005 －《宅變》為其首部劇情長片。

陳正道
《宅變》

/ 為何選擇這個故事作為你導演的第一部作品？

在《宅變》出品的那個年份，臺灣的商業電影幾乎跌至谷底。大多數都是新浪潮電影。大家都跟在楊德昌導演、蔡明亮導演、侯孝賢導演等電影大師後面。幾乎沒有年輕導演執導商業類型片。那時候，我剛剛結束自己的短片《狂放》——這也是一部比較文藝、比較個人的電影。後來當我得到執導大銀幕電影的機會時，就決定嘗試商業類型片。那個年代，日、韓、美的驚悚懸疑電影發展蓬勃，唯獨中國臺灣地區稀缺。所以我就選擇了鬼屋、家庭、中國家族傳承等元素集結的驚悚片《宅變》，為自己的第一部作品。

那時臺灣的電影圈幾乎都不知道怎麼執導一部類型片。所以即使這部片執導下來，自己並不滿意，但對我來說也算是學到了一堂重要的課。

/ 在這個故事當中，你想表達什麼？

我最想要表達的是對商業類型片的實驗。另一方面，我也想表達個人對中國式家族傳承這件事的想法。在西方，一般驚悚懸疑片討論的都是「鬼、幽靈、惡靈」這

些元素。雖然鬼屋的題材全世界都拍過，但華人世界的鬼屋跟他們不一樣。我真正想講的是「家、父母、祖宗」對我們的影響。我想表達的是，有些恐懼可能不是來自一棟鬧鬼的房子，而是來自家族傳統的束縛和壓力。

／這部片的資金來自哪裡？

是由投資《十七歲的天空》的三和娛樂國際有限公司的製片人葉育萍投資，我執導的。

／自己編劇的還是找專人編劇？

當時是我自己想的故事，找了我的大學時代的編劇李育升一起合作編劇而成。

／遇到最大的困難是什麼？

其實當時的臺灣電影圈真的沒有人知道如何拍好一部商業類型片（鬼片）。找不到指導，我們只能是一邊摸索一邊執導。就拿上吊的場景來說，我們當時完全不知道怎樣把人吊起來。回想起來，那個過程其實也蠻好玩的，畢竟學到了很多東西。

／作品的命運如何？

《宅變》當時的口碑並不算好，畢竟在美、日、韓等外來電影夾擊下，很多觀眾覺得它不夠恐怖，不夠成熟。但在那年中國臺灣地區電影中作比較的話，票房也算是不錯的。我沒記錯的話應該是當年年度第二名。當然那個數字跟現在沒法比。

／對你幫助最大的人是誰？

一個是製片人葉育萍。這部片是她一手催生的，從劇本開發到執導，再到上映。另一位就是攝影師關本良，那時他剛拍完電影《2046》，正是炙手可熱。而我剛剛接觸電影，還很年輕、很青澀。實際上整部片執導下來，是我向他學了一堂電影課。

╱別的導演的第一部作品，你最喜歡哪一部？

美國導演保羅・湯瑪斯・安德森（Paul Thomas Anderson）的《不羈夜》（Boogie Nights）。這部電影描寫了美國舊時代色情電影產業的故事。我一向很喜歡他的電影，比如多線敘事、各種人心的糾葛。還有韓國導演羅泓軫的《追擊者》，彭浩翔導演的《買凶拍人》。我喜歡這三部電影的原因是，它們都是我不會拍的。

╱對第一次拍片的青年導演，你有什麼樣的建議？

別總認為自己遇不到伯樂，應該先努力確定自己是千里馬。

陳 果

《大鬧廣昌隆》

導演簡歷

香港導演、獨立電影製作人。作品多為寫實風格，描繪香港的草根階層。也因「九七三部曲」獲得海外多項電影獎項及關注。作品包括《香港製造》、《去年煙花特別多》、《榴槤飄飄》、《細路祥》、《香港有個荷里活》、《人民公廁》、《三更2：餃子》、《那夜凌晨，我坐上了旺角開往大埔的紅VAN》。

1993 －《大鬧廣昌隆》為其首部作品。

／是什麼契機讓你去做導演的呢？

中間當然有很長的過程。我們說人是有先天性和後天性的，先天性是說我們讀完中學讀大學，大學要去讀電影專業，這就是先天性去建立你的興趣；後天性是你在工作中慢慢受到啟發，啟發你的創作力和潛能，我就是後天性的。這個跟整個電影工業的蓬勃發展是分不開的，當時有很多新人有機會去做導演，當時我就覺得：「哎，我旁邊的那個傻A做了，前面那個傻C也能做，如果我自己做也行吧？」於是在某種理念的急速刺激之下，就慢慢地想我也能做導演。人家有這個機會給你做，你做不做？當然去做！所以我也是很偶然地就成了導演。

做了之後覺得，導演不過如此，拍電影很容易，但是拍好的電影很難，很有可能一不小心就拍成了爛片，事前也沒有太多鋪墊，因為各人的路不一樣，有的人可能一開始就想當導演，但對於香港來說，很多人是從工業裡面慢慢一步一步往上走的。如果在美國或者海外讀完電影專業再回來，大部分都是從這個做起、慢慢做導演的，比如吳宇森，百分之八、九十的導演都是這樣。

/ 為何選擇這個故事作為你導演的第一部作品？

這是很偶然的事，一九九○年我策劃的《何日君再來》拍完後，外景地有條街，美術做得很好，如果你不拍電影，別人就拿來用了。嘉禾就決定立刻拍一部小製作的影片，這就是《大鬧廣昌隆》。以前做副導演的時候，怎麼樣指揮啊、安排啊，都沒有正式去想，甚至連去做導演這種想法都沒有，偶然的一個機會把你推上這個斷頭臺，要麼是生，要麼是死。做導演，拍得好就可以延續，拍不好就重新來過。其實我還有一部電影沒上，叫作《五個寂寞的心》，是一部青春片，一九九二年拍的。偶爾你會在衛視電影台看到，它也算完整。當時改編自香港電臺的一個廣播欄目，倪震主持的，講青春男女的愛情故事，很受歡迎。拍完之後也覺得這種電影再拍下去很難有什麼作為，如果還是這樣做導演，就做不了一個好導演。

《大鬧廣昌隆》拍完三年後上映，票房不是很好，但評論很好，總算得到一點兒安慰。拍完《五個寂寞的心》後真的是不想拍了，做導演工資也不高，我寧願做副導演或策劃，薪水還高一些，我當年算高薪一族。

/ 自己編劇的還是找專人編劇？

《大鬧廣昌隆》的教訓是劇本不是自己的，自己沒有控制權。當時也沒有自己的想法，香港哪有人想去拍個人表達的東西？但我有個好處，我以前也放過很多藝術電影，我比同年的導演看過更多不同類型的電影。

/ 別的導演的第一部作品，你最喜歡哪一部？

六○年代的日本導演對我影響很大。那時候我很年輕，像大島渚等日本新浪潮代表，他們的電影成本低，反映很多社會現象問題，我的選擇有點兒像他們。到現在，不管是非主流還是商業，好看的電影都是好電影，好看的電影都是成功的，我都欣賞，我跟一般觀眾沒有兩樣。

／對第一次拍片的導演，你有什麼樣的建議？？

只要劇本好，你導演再差，拍出來總差不到哪裡去吧。當然了，我也聽說現在內地有些電影是劇本很好，但導演實在太差，拍出來還是很爛。年輕導演們，你們要獲得成功，不然的話，很難得到下次機會。

成功當然能評判出來，就跟你拍電影一樣，你一看就知道好還是不好了。前些時候的《刀見笑》，你說是成功還是失敗？我看有很多人把它罵得一塌糊塗，但是我看的時候，就覺得這個導演有銳氣。當時我看完，去和這部電影的製片人說，你應該把這部電影重新剪輯一下，我覺得中間拍得不錯，但是開頭和結尾都不好。這部電影福斯（Twentieth Century Fox Film Corporation）也買了版權，但是很多人質疑。不過導演烏爾善因此獲得認可，所以得到了拍《畫皮Ⅱ》的機會，你說這個導演是不是成功了呢？多少人很難獲得拍幾千萬大製作的機會，而且班底這麼好，眼看著也成功在望了。

【楊勁松／採訪】

導演簡歷

演員、導演、編劇。中央戲劇學院表演系碩士。曾演出台灣電影《軍中樂園》，獲金馬獎最佳男配角。

2014 －《一個勺子》為其執導的首部電影作品，獲金馬獎最佳新導演獎與最佳男主角，中國電影金雞獎最佳導演第一部作品獎，以及《青年電影手冊》2015 年度新導演。

陳 建 斌

《一個勺子》

／為何選擇這個故事作為你導演的第一部作品？

二〇一三年我在重慶拍一個電視劇，當時我看上了一部原創話劇，想把它改編成電影。這個話劇的劇本發表在二〇一三年六月份的《人民文學》上，就買了一本，看完劇本覺得挺好，就托人去買這個版權，但沒能夠買下來。在拍電視劇的現場就拿那一期《人民文學》翻，劇本後面有一篇小說叫〈奔跑的月光〉。我一口氣看完了，不可能有這麼巧的事，我又看了一遍，這個好像更適合拍成電影，更是我想要的。我馬上托人去買這個版權，過程非常順利。

這個小說裡所有東西都到了最簡單的地步，電影完全可以在一個非常簡單的故事架構裡，在波瀾不驚的情況下講述人物內心的波瀾萬丈。這個劇本、這個故事、後來的劇組，是我十幾年演戲生涯當中非常小的一個。考驗我的只有兩點，一是編劇，能不能在最簡單的故事裡構築這個戲劇；二是導演，能不能運用最簡單的手段拍出一個有意思的電影。

還有一個原因：我們看香港電影的黃金時代，他們拍了很多非常了不起的電影，說的都是粵語，等於說他

／在這個故事當中，你想表達什麼？

講一個人的困境。勺子這個人物其實也是為了表現主角拉條子的困境。後來這個人物就沒了、消失了，也不用再交代他到底去了哪裡。

其實他們那時候給我出了好多主意，說這個人物最後去了黑煤窯，甚至有人出主意，把他拿到監獄裡跟他兒子換，多劇情啊，聽上去我都覺得特別逗。但是我覺得這不失為一種想像，可以在臺詞裡讓女主角金枝子都給他說掉，那不是不好，但那不是我想說的故事；我想說的故事還是在於人面對自己的時候的選擇的那個困境，我覺得這才是我比較感興趣的東西。

／這部片的資金來自哪裡？

完全是偶然的，我沒有專程去找，正好我一個哥們來找我跟我談一個什麼事，我說我想拍一個電影，他說咱們拍吧！就特別簡單。

／自己編劇的還是找專人編劇？

劇本第一稿是在金門，拍《軍中樂園》時寫的，我當時是用 iPad 在寫，寫完之後，特別想看到它被列印出來。我就找我們組裡的人幫我打，他們都是臺灣人，打出來是繁體字，我看了特別高興，覺得這個可以拍。

劇本剛寫出來的時候拿給過一些人看，包括我自己的朋友啊、一些編劇啊、小說家什麼的，他們給我的是比較正面的意見，但也提了很多建議。後來電影拍完，我的投資人才告訴我，早在開拍之前他就把劇本給了幾個業

們的方言，我也很想用我的方言來演一部電影，這也算我長久以來的一個夢想。作為演員的時候，非常被動，我沒有這個機會，但在我的第一部電影當中，我完成了這個夢想。

202

內的編劇看過，他們都說這個劇本是不行的，很混亂。一直到前兩天，我跟我一個朋友談這個事，他跟我說，你這個電影啊，跟你原來寫的差距挺大的，看劇本的時候也覺得很多東西含混不清，但拍出來的電影，他就看明白了。可能因為我是這部電影的編劇、導演，又是主演，很多東西我心裡知道，我可能沒把它寫出來，只有用最簡單的辦法把它記下來了，我知道將來拍的時候用什麼樣的方法拍。

／遇到最大的困難是什麼？

我們當時想試一種新的拍法，使用一種 GoPro，特別小的，藏起來然後偷拍。我們在北京做實驗是成功的，不知道為什麼到了西北去就不行了。後來我分析，在北京拍的時候，北京有霧霾，室內外照度差不多，所以拍的時候就沒問題。但是在西北晴天特別多，光照對比反差特別大，一旦從陰影處進入陽光下就過曝了，不能用。這就是拍戲當中最大的挫折。我們就回到傳統的拍法，就是偷拍啊、車上偷拍什麼的。其他方面都還比較順利，一共拍了二十天，不過第十天的時候我給劇組放了一天假，所以應該是拍了十九天。

／對你來說，幫助最大的人是誰？

蔣勤勤（註1）。她說重慶話是一個偶然事件，原本都應該說西北話的。我實在找不到一個合適的女演員，找的演員不能低於我，必須是一個好演員，那麼只好讓蔣老師攪那兒一年多，我又不能湊合，我本身就是演員，來，真的是把她拽來的。拽之後，我練西北話顯然是來不及了，而且我不想要練得半生不熟的那種，就讓她說重慶話。因為她說重慶話，還改動了這個劇本。改完之後我發現，對拉條子（男主角）是有幫助的。二十年前助人為樂，會有特別好的結果。現在他還這樣，結果是一個壞事，甚至於連他撿來的老婆都不能理解他的行為。

／別的導演的第一部作品，你最喜歡哪一部？

對我影響最大的就是《紅高粱》，它是張藝謀最好的作品之一。當時看的時候非常激動。我七歲之前生活在農村，看到農村還能拍成這樣，有意思，我從來沒有見過，特別讓我震驚。我也想進到那個世界裡去看看。

／對第一次拍片的導演，你有什麼樣的建議？

要用盡量少的手法，拍盡量多的內容，因為第一次當導演，總是有時間啊、經濟等各方面的限制。把鏡頭數量減少，才有可能把每一個鏡頭的品質提高。

註1：蔣勤勤

蔣勤勤飾演電影《一個勺子》中的女主角金枝子。

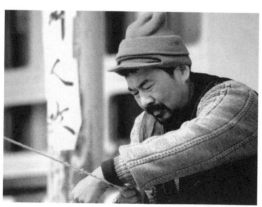

《一個勺子》劇照

陳哲藝

《爸媽不在家》

導演簡歷

新加坡導演、編劇。畢業於新加坡義安理工學院電影傳媒系、英國國家電影電視學院。其短片作品即獲得坎城與柏林影展獎項,備受世界各地影壇關注。

2013 —《爸媽不在家》為其首部劇情長片,獲坎城國際電影節金攝影機獎,金馬獎最佳影片、最佳新導演、最佳原著劇本,以及《青年電影手冊》2013 年度華語十佳影片、年度新導演。

／為何選擇這個故事作為你導演的第一部作品?

《爸媽不在家》的靈感來自我自己小時候的成長回憶,總覺得不是我選擇要拍它,而是它來找上我。我們家三兄弟跟很多新加坡小孩一樣,雙薪家庭,白天父母都忙著工作,家裡請了外籍女傭,小時候都是給菲傭照顧,她足足在我們家待了八年之久。

二〇一〇年第業於英國國家電影電視學院導演碩士班後,就開始計畫自己的首部長片電影。畢竟上了兩次電影學校,也拍了很多部短片了,覺得也該是時候了。

當時,也不知為何,很多兒時的記憶、人、事、物都湧現在夢裡,也想起從四歲到十二歲時照顧我的菲律賓保姆。全家去機場送她走的情況我記得非常清楚,當時我哭得很慘,也是我第一次感受到離別的痛楚。就覺得這個情感裡面有個故事,應該把它拍成電影。

我當時常常在想,在新加坡我們幾乎有一整代的小孩是給幫傭帶大的,但這樣的機制也很殘酷,小孩一開始獨立,或家裡條件有變化,就能毫無人情地將幫傭送回國,其中小孩與傭人之間的情感又是多麼微妙複雜。電影也設在很特殊的時刻——一九九七年的亞洲金融

風暴，雖然那時我才十三歲，那年我爸慘遭裁退，所以對那時候印象還很深刻，我想很多導演的第一部作品都源於自身吧！

在這個故事當中，你想表達什麼？

我覺得我每部作品，不管是之前的短片或劇情長片，都不是為了表達什麼，反而我把它看成一種摸索，一種尋找，把不明白的事情弄明白，但矛盾的是我總覺得人生很多事情其實最後也沒有那麼簡單直白，也不可能完全搞清楚。我很怕會講大道理、愛說教的電影，對那種電影我有一種不信任。我不覺得電影能夠給你任何的答案，反而覺得電影是個最適合提出問號的媒介，讓人反思深省。

我把自己視為一個觀察者，《爸媽不在家》裡透過一個小家庭看一個社會，一個國家。大家看到的是我對一戶家庭，一個年代的觀察。他們的互動、決定、糾結反映出了各種問題—成長、教育、經濟、家庭、婚姻、外勞……不等。但我希望電影反射出的不單單是我對這些議題的看法與觀點，反而是讓觀眾重新去看待自己對這些事情的角度。

我的電影通常採自於生活，從平凡的生活中找出一些隱喻，找出一種詩意。

這部片的資金來自哪裡？

片子的總預算真的不高，大約美金五十萬。一半的拍攝資金來自政府，由新加坡電影委員會撥款投資，還有另一大筆投資是我非常厚臉皮跟母校求回來的，我之前就讀三年電影課程的義安理工學院。這也是新加坡第一次有個院校參與電影投資項目。剩下的錢通過我好友黃文鴻，也是我現在新設立的長景路電影工作室的合夥人的人脈找來的三位個人投資者。

206

／自己編劇的還是找專人編劇？

自己編劇，我一直以來都自己創作，之前的短片都是。但現在在英國所發展的一些專案，劇本就有跟英國的編劇合作。

／遇到最大的困難是什麼？

最大的困難是新加坡電影工業還在萌芽當中，所以很多從業者，包括製片組、服裝、美術等都是從電視圈出來的，不管是技術或感觀上跟我在英國合作的團隊是有落差的。很多時候，他們不明白或達不到電影的質感和氛圍。我們又是在拍九〇年代，新加坡變得太快了，城市很現代，舊的建築和事物我們都不習慣保留，丟的丟、拆的拆，所以要捕捉那個年代的味道，拍出消失的色調與情懷，特別困難。

整個過程很艱辛，我自己又是編劇、又是導演、又是製片，要去籌錢，很多時候在片場拍了十二小時之後，我還要自己去買道具、買服裝，很多東西要親力親為。

／作品的命運如何？

記得在創作劇本時新加坡業界都不是很看好，很多人說一部菲傭與小孩的故事，一定很沉悶，新加坡不會有市場，海外更不用說，所以對自己也有些質疑。後來片子入圍二〇一三年坎城影展，讓我很受鼓舞，但也擔心題材太本土，外國人看不懂。直到首映當天現場熱烈給予的反應，我才清楚意識到片子的特殊能量，它的感染力。

《爸媽不在家》好像有一種天然的好宿命。它一直跑得好快，我彷彿一直追在它後頭。在坎城首映後，就得知片子在市場上也獲得好口碑，銷售了好多地區。最後一天，還拿到了金攝影機獎最佳第一部作品，這也是新加坡電影第一次在坎城拿獎，國外的記者們還跟我說我是拿金攝影機的第一個華人導演。

坎城之後，電影就陸續在很多影展競賽，也囊括多個獎項，直到年底收到消息入圍了六項金馬獎，讓整個團隊非常興奮。本想帶著演員們參加盛典，做小粉絲看明星，沒想到最後成了金馬五〇的大贏家，除了最佳女配角，最佳新導演，最佳原著劇本，大家萬萬也想不到我們這部小作品盡然擊敗了我一直崇拜的大師們，拿到了最佳影片。至今，《爸媽不在家》已拿了四十多項國際獎項。

電影在票房上也有不俗的成績，除了代表新加坡角逐奧斯卡最佳外語片，也銷售到三十多個國家，片子在亞洲與歐洲上映時也取得好成績。法國的票房特別突出，沒想到在新加坡也成為那年上映最長時間的電影，最後成了年度票房第三高的本地電影。在短短的時間內，《爸媽不在家》成了新加坡有史以來最成功的藝術片。之前還覺得這樣的電影應該回不了本，後來竟然還賺了錢。

讓我最訝異的是，這部電影不管在哪裡放映，俄羅斯、印度或美國，觀眾對它的反應都很一致，都有著同樣的共鳴與感動。

／對你來說，幫助最大的人是誰？

在拍攝期間，最關鍵的應該是我的法國攝影師 Benoit Soler，以及我們的副導演林麗娟。

Benoit 是我在英國留學時的攝影系同學，我們之前合作了幾部短片，都是由他拍攝。我們之間建立了一種很特別的默契，他很懂我要的氛圍與感覺，接下來也應該會和他繼續合作。

林麗娟本身也是個導演，她是馬來西亞人，在馬國也常當任副導演的工作，除了幫很多馬來西亞導演，像是何宇恒、陳翠梅當副導外，也是蔡明亮《黑眼圈》的副導演。我們是在東京的 Filmex 影展舉辦的創投會認識，就這樣下機緣。

他們都來自國外，拍攝時住我家，所以收工後，每晚還得繼續跟我討論之後的拍攝。我想他們是在劇組裡最

明白我要什麼的人，很多時候也因為他們的努力與共同堅持，為我爭取要求。我很在乎細節，也不容易妥協，所以片子能順利完成，多半靠他們的支持與配合。

／別的導演的第一部作品，你最喜歡哪一部？

法國導演楚浮（François Truffaut）的《四百擊》（The 400 Blows）。這部應該是電影史，特別以法國新浪潮來說的經典，我可以百看不厭，每次看都讓我振奮、痛心、感動。電影的最後一幕小孩往大海的奔跑的畫面至今還深深的印在我腦海裡，我想它應該是捕捉童年最深刻，但也是最殘酷的電影之一。

／對第一次拍片的青年導演，你有什麼樣的建議？

我覺得最好是練好基本功，我自己也是通過拍攝很多短片來建立自己的底子。不要慌，也不需心急於拍攝第一部長片。

要切記，電影不是用錢拍的，是用心拍的。畢竟電影太容易拍壞了，只要態度正確，就有機會走得長遠。我覺得這是拍電影的重點。因為有很多人覺得電影是光砸錢拍的，所以電影走到這個時代，雖然我們看到很多電影拍得光鮮亮麗，但是裡頭其實都是虛的。

導演簡歷

首屆金馬國際影展創始人,亦曾與美國哥倫比亞電影公司、中國華誼兄弟電影公司合作,多任監製,為華語電影重要推手。代表作品有《徵婚啟事》,獲金馬獎評審特別獎;《雙瞳》、《風聲》等。

1990 －《國中女生》為其首部作品。

陳 國 富

《國中女生》

╱為何選擇這個故事作為你導演的第一部作品?

當時,吳念真給了我一個故事《國中女生》,他和當時很多新電影的前輩都希望我趕緊拍出自己的作品。

故事我很喜歡,是從一個初中老師的散文裡發想出來的。

但這個項目遲遲找不到投資,當時沾上新電影標籤的電影在市場上並不被看好,我的來頭也不夠。後來有個專拍商業片的小公司找上我,跟我說那個故事太灰暗,如果能改成校園喜劇,願意給我一個機會。我掙扎了一陣子,心想應該放棄這一行,還是應該給自己一個歷練?之後想了一個全新的故事,其實也不是喜劇,只是相對不真實,我還是叫它《國中女生》,為了紀念原來的故事。

╱在這個故事當中,你想表達什麼?

不太清楚自己想表達什麼,只是想了一個還算能接受的故事。可能因為我有三個姐姐,在狹小的空間中和我一起生活,小時家中商鋪裡也有些女銷售員來來去去,我對女孩子的世界比較敏感,一直偏愛這類題材。但如果非要說這電影有什麼主題,應該是我總想幫現實人生找到一個出口。現實對多數人來說是徒然的、無奈的,

210

但其中又有掙脫而出的可能，那個出口可能是一段感情、一個高貴的念頭，或藝術想像帶來的昇華感，可能我所有的作品試圖表達的都是這個。

／這部片的資金來自哪裡？

投資執導《國中女生》的公司叫「群龍」，老闆是兩個合夥人，他們一直拍的都是類型片，通常以當下市場需求去定制，包括林青霞主演的武俠片，或低成本的青春成長片。他們通常的操作方式是提出專案後，預先向當地片商賣出發行權，這已保住製作費無虞，其他利潤來自票房分紅和海外銷售。這是製作公司很典型的做法。

／自己編劇的還是找專人編劇？

找了小野一起編劇。他也是臺灣知名作家，在臺灣中影任職編審，他在辦公室和吳念真剛好相對而坐。我通常在小野家屋頂加蓋的閣樓和他一起討論劇本，應該是很快完稿。

／遇到最大的困難是什麼？

最大的困難就是我根本不懂拍電影，從未在劇組擔任過任何職務，之前去別的執導現場更像探班，沒認真學習，也不懂分鏡。片中所有的學生都是第一次演戲，我只是聊聊天就決定這小孩行或不行，事先也不知怎麼準備。原本想的多是手持攝影機執導，但攝影師在開機前幾天手骨骨折。總之執導過程對我來說簡直是災難，只能隨機應變。

／作品的命運如何？

以其波折坎坷的過程而言，結果應說差強人意。老闆事後總結是「得名又得利」，雖然上映票房不是多好，

但因成本極低，約一百萬（人民幣），評論也不錯，參加了一些電影節，投資總體划算。

／對你來說，幫助最大的人是誰？

除了投資人，對我影響最大的是那些憑空相信陳國富能拍電影的人，這些人甚至比我自己還有信心。這個團隊應該首推侯孝賢、楊德昌、張華坤、吳念真、小野……，我不確定後來的發展是否說明他們誤判，但一個不學無術的影迷，如果前方少了那道光，是無路可循的。

／別的導演第一部作品裡你最喜歡哪一部？

實在無從答起。厲害的應該很多，也不記得誰的第一部是哪一部。高達（Jean-Luc Godard）的《斷了氣》（À bout de souffle），還有薛尼・盧梅（Sidney Lumet）的《十二怒漢》（12 Angry Men）難說哪部更喜歡，依想起的時間而定吧！前者讓你覺得電影怎麼拍都行，影迷萬歲；後者展現通俗的顛覆力量，精準工藝是王道。不過兩位好導演後來的作品都沒發出再大的威力，和奧森・威爾斯（Orson Welles）的《大國民》（Citizen Kane）一起成就了第一部作品的迷思……也許我應該慶倖自己的第一部非常一般。

／對第一次拍片的導演，你有什麼樣的建議？

第一，要認真學習實務，認真體悟喜歡電影和拍電影是兩回事。第二，如沒機會學習，或懶得學習，也可隨地拿起攝像裝置就拍。第三，如果拍出的東西周圍的人覺得不怎麼樣，無論是明說或潛臺詞，你可以考慮其他專業。第四，不要將當導演作為人生夢想，一輩子能看好電影才是夢想。

陳凱歌
《黃土地》

導演簡歷

畢業於北京電影學院導演系,與張藝謀同是中國大陸第
五代導演的領軍人物,於第47屆希臘塞薩洛尼基國際
影展獲得終身成就獎。代表作品有《霸王別姬》,獲坎
城影展金棕櫚獎,奧斯卡最佳外語片提名;《和你在一
起》,獲中國電影金雞獎最佳導演獎;《梅蘭芳》,獲
中國電影金雞獎最佳故事片,華表獎優秀故事片與優秀
導演;《荊軻刺秦王》、《趙氏孤兒》、《道士下山》等。

1984－《黃土地》為其首部作品,獲瑞士盧卡諾國際
　　　　影展銀豹獎,倫敦影展最佳導演。

／《黃土地》獲得很大的成功,你現在怎麼看待這
部電影?

　　《黃土地》是我的第一部電影。拍這部電影時我沒
有負擔。雖然評論界認為《黃土地》對中國電影有一點
貢獻,但我認為拍《黃土地》時,我是一個初學者。

／你覺得你在雲南的知青生活,以及你後來參軍的
經歷,給你後來拍電影做了哪些積累和鋪墊?包
括在觀念上有哪些影響?

　　文革後,我覺得很多事淤積於胸,便借電影這種形式
來表達。在我們的初期創作階段,我們對電影的熱情遠
遠勝過我們對電影本身的瞭解。現在偶然和張藝謀一起
聊天,我們會共同回憶起我們當年拍《黃土地》時的情
形:我們怎樣從陝北過河,到山西境內;怎樣走在泥濘
的公路上;怎樣光著腳在路上推車,身上腳上全是泥……
這一切如今想來歷歷在目。

　　我覺得我們當時有個目標,就是希望能在一定程度
上超越前人,在學習前人的基礎上超越前人。我們的目

陳凱歌／《黃土地》
213

標在一定程度上說應該是實現了，而且我們這一代影人在藝術風格上已經發生了顯著的變化，但我自己覺得有一點初衷是不能忘卻的：你不能把自己完全當成一個純粹的、職業的電影人。你要把你的所思所想借電影告訴人類，告訴你的同胞。在一場歷史災難過去以後，在民族共同的審判過去以後，我們每一個人有沒有勇氣到審判席去站一站？許多人只把自己說成是受害者，而忘了自己同時也是施害者。這樣對於歷史，對於自己的認識將是不完整的。作家巴金提出的「懺悔意識」，它的價值就在這裡。這是整個民族成熟的標誌。現在回想我的少年時期，我也像同時代的人一樣，經歷過大家經歷的事情，比如上山下鄉、當兵、做工人，後來我進了北京電影學院。工、農、兵、學、商，除了沒有經過商，其他都做齊了。這樣的經歷對我的生命烙下了無法改變的印記。這個印記促使我在成為電影工作者後習慣用審視人生的態度去看自己和世界。

∕你從何時開始愛上電影，並將它視為可以表達個人思想的媒介？

拍《黃土地》時，我們的精神上是一種躍進的狀態，是一次被點燃的狀態。我至今還記得第一次到橋山的情景。只見橋山周圍有無數的柏樹，據說有十萬多棵，周圍的百姓對橋山很恭敬。儘管那兒很缺柴，但沒有一個人去山上砍樹。因為這是黃帝陵所在地。我們是在黃昏時分走上這個山丘的。矜持地踩著黃帝陵的松葉柏枝往上走，然後到了郭沫若題寫的「橋山龍馭」碑前。我們行了三叩九拜的大禮，長時間地匍匐不起，產生了一個強烈的感覺：我是中國人，有種血脈相通的情緒。這種感覺後來一直流淌在《黃土地》執導過程中。簡單地說，我們熱愛黃河，熱愛這樣一個民族搖籃的母體，是很容易的；同時，訴說黃河曾經帶來的災難也是很容易的。但是，我在相對於這個土地和它延伸出來的文化狀態，我們應該作什麼樣的判斷？這個文化對於我們整個民族群體的性格帶來什麼影響？如果這種想法算是一種思考的話，我想在《黃土地》中是有所反映的。我們對於生活的感覺真是洶湧澎湃。《黃土地》是用一種純粹的藝術方式來拍，這種機會不會再有了。

214

/ 對你來說，《黃土地》在你的電影生涯中佔有多高的位置？

從以往的歷史中認識自身是重要的，所以這部影片對我極其重要。就好像初戀一樣。初戀之所勝於其他情感經歷，原因是它以品質取勝。這個小小的品質把握在你手裡，你突然有你握著世界的感覺。我想不要多說《黃土地》本身的意義。它所有的思考以及形態，確實是當時中國電影形態較為前衛的一種。比如說注重影片視聽造型在內的那種視覺立場。雖然它的出現有偶然性，但也是必然的。那種必然存在於我們過去個人生活的經驗裡，存在於我們久久不能宣洩的情感裡，也存在於我們對於傳統電影的某種不滿裡。

我是不主張把《黃土地》看作一次成功。如果成功要用這樣高昂的代價來換取的話，那種成功是微不足道的。我只覺得，它是直接把我的生命經驗輸入作品的一次嘗試，集中了我當時對於人與人的一種判斷，所以它成功不成功，其實是不重要的。

/ 你認為要拍好一部電影，激情和技巧哪一種更重要？

我一直認為電影是跟心靈有關的，不一定要跟技巧有關。藝術家或電影工作者最大的幸福無非是比別人多享受一個人生，甚至享受更多的人生。拍一部電影都是一個事實不曾存在的世界，你創造出來，你是這個電影世界的造物主，在一定程度上扮演上帝的角色，操縱、主宰、控制這一切，同時又要傾聽他的聲音，要服從規律，又要服從自己內心的指示，就像一磚一瓦去蓋一間房一樣。

我一直認為電影是戲劇的一部分，廣義的戲劇就代表著人們所追求的一個理想世界，這個理想世界通過你的雙手把它創造出來，是一種很大的樂趣。電影是很小也是很大的東西。很小是指它能產生的影響是有限的。很大是指心靈受到感動比天都大。它影響你，告訴了你另一個夢境，在這個夢境中有超越生活的真實。電影不過是一

杯水、一盆水或者說一條細小的河流，它只灌溉願意接受它的人們。我沒有那麼多豪言壯語，把想法盡量多地呈現在我的創作上，在這個工作中，我得到很多快樂。

【摘自李爾葳著《直面陳凱歌》】

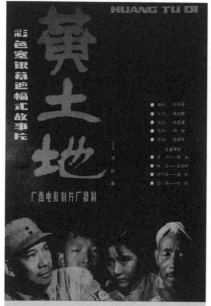

黃 土 地 (1984)

《黃土地》電影海報

陳 嘉 上 ——《小男人週記》

導演簡歷

香港編劇、導演。進入邵氏電影公司後開始參與電影幕後工作，曾負責特技道具，後踏上編劇與導演之路，作品豐富，亦拍攝許多系列電影。代表作品有《野獸刑警》，獲香港電影金像獎最佳電影、最佳導演、最佳編劇，以及《逃學威龍》、《畫皮》、《四大名捕》等。

1989 －《小男人週記》為其獨立執導的首部作品。

/ 為何選擇這個故事作為你導演的第一部作品？

《小男人週記》當年是個風靡香港的廣播劇，以主人翁和一些女性的關係為主軸，講的是幾個上班族在社會中往上爬的故事。這種題材在當年武打與鬧劇充斥的市場極為罕有。而當年根據《小男人週記》出版的廣播小說，銷量直迫金庸的作品，作者正是我的好友陳慶嘉，那時候監製蔡瀾先生在陳慶嘉的推薦下選擇了我，我自是求之不得，事實上我是幸運的，我第一次當執行導演的《三人世界》，也是人家推薦的，我沒有爭取過。

/ 在這個故事當中，你想表達什麼？

我和陳慶嘉都在一個基本封建和保守社會中，戲謔地討論一下男人的慾望和忠誠，不會像一些人所說的是票房毒藥。香港電影是個充滿感官享受和娛樂，卻少有思考的世界，我想這是內地所未能感受的。

/ 這部片的資金來自哪裡？

資金都是由監製蔡瀾先生任職的嘉禾電影公司提供的。

／自己編劇的還是找專人編劇？

故事本已有小說，主要是我和陳慶嘉改編的，當時陳慶嘉用了聶宏風的筆名，合寫的還有劉錫賢。

／遇到最大的困難是什麼？

時間短，製作費較低是當時我執導的常態，由於有了《三人世界》執導的經驗，也不感到有很大困難，只是我當時已有開場和陳慶嘉每天都重寫的習慣，以至於演員和工作人員往往都不知道翌日執導的詳情，我和陳慶嘉每日寫完後往往便自己去找所需的道具，帶到現場，這是像個道具組做的事。另一方面，我們決定要由廣播劇主角鄭丹瑞主演，行中人都不看好。

／作品的命運如何？

《小男人週記》的上映在一九八九年六月，當時我們幾個主創和蔡瀾先生都同意取消所有宣傳行動，首映那天，我們都走上了街頭，當時我還想一部電影的成敗，比起國家民族的前途太微不足道了，但當天在大遊行的局面下，電影竟破了當年星期六的票房紀錄，最後以一千六百萬票房落畫（下片），以一部六百萬成本的製作，算是成功。

／對你來說，幫助最大的人是誰？

那必然是陳慶嘉和鄭丹瑞兩人，我們可以說是合作無間。蔡瀾先生給我的信任也是很重要的，由決定開拍到最後完成，蔡瀾先生從不強勢干預。

／別的導演的第一部作品，你最喜歡哪一部？

沒有比《陽光燦爛的日子》更能令人愛上的第一部作品。

/ **對第一次拍片的青年導演，你有什麼樣的建議？**

找一個自己認識、而有信心的題材去拍是重要的，你有什麼獨特的視點能讓自己的作品在人心中留下印象？

最後就是一個平常心。

導演簡歷

香港導演，以臨時演員身分入行，後成為電視台簽約編劇、場記，時任北京國際影展天壇獎評審。代表作品有《十月圍城》，獲香港電影金像獎最佳電影、最佳導演；《晚 9 朝 5》、《一個人的武林》等。

1991 —《我老婆唔係人》為其首部作品。

陳 德 森

《我老婆唔係人》

/ 為何選擇這個故事作為你導演的第一部作品？

其實這個劇本是一家叫「同人製作」的公司創作的，他們一直想拍上班一族的輕喜劇。他們跟嘉禾公司有簽約，就是兩年拍多少部戲，他們有幾部戲還沒有完成的，希望找一個導演，來把它完成，所以剛好我也是第一部戲，想嘗試一下調皮的輕喜劇，還加上劇情是有點鬼的，我覺得應該是挺好的嘗試，所以我就拍了我的第一部片子。

/ 在這個故事當中，你想表達什麼？

作為一個新導演，其實那個時候還很嫩，因為我很欣賞同人的創作，也沒有從自己的出發點去想，就是說有這樣的一個機會，做導演也是需要一群好朋友的支援，所以我就沒有想太多，就去拍了。

/ 這部片的資金來自哪裡？

資金都來自嘉禾公司。

/ 自己編劇的還是找專人編劇？

／遇到最大的困難是什麼？

　　因為同人公司的最強項就是劇本，有一幫編劇出身的電影工作者，我的監製是陳建佳，這個劇本也是由他編劇的。我們討論劇本的時候，有他們公司的四個人一起來談。

　　我當中遇到兩大困難，第一個比較吃力的是劇本的改動。我是新導演，我們剛開拍的時候，本來第一場戲是人跟鬼結婚的，可是後來編劇的過程之中，變成最後一場戲才是求婚，對我來講這樣有點打亂了陣腳。另外一個就是當年我的男一號（男主角）是梁家輝，他後來因為我們的劇本的改動，又同時接了一部法國電影《情人》，那邊也簽了約，變成我一邊是劇本改動，另一邊他非得要離開，他走了快半年，我才能夠繼續拍。所以一個是等，一個是改劇本，這兩件事讓我一個新導演感覺有點吃力。

／作品命運如何？

　　全東南亞都有，應該海外都有的。有些可能是上電視版，有些上錄影帶，有些上戲院，那就不清楚了，我是交了公司發行的。

／對你來說，幫助最大的人是誰？

　　就是同人公司的四個拍檔，就是他們在創作上給我了比較大的幫助，還有公司的全力支持。

／別的導演的第一部作品，你最喜歡哪一部？

　　其實很多，我比較喜歡一些現實社會題材的影片。

／對第一次拍片的青年導演，你有什麼樣的建議？

當然很多都是主唱論，就是說他們要寫自己的劇本，自己去拍。有些不一定有很好的文字，把文字變成影像，也是新導演能夠呈現的一個能力上的東西。不過，最主要是你一定要愛你自己的作品，就是你一定要有感覺，有那個堅持。新導演遇到困難很容易就會妥協，妥協出來的第一個作品就很容易有很多敗筆，所以怎麼樣在不超支的範圍之下，一定要把它完成，一定是自己全心全意全力以赴的，不能妥協。

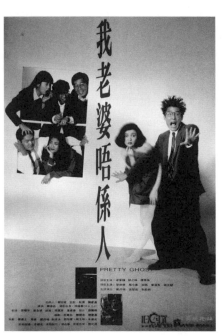

《我的老婆唔係人》電影海報

【郭湧泉／採訪】

222

彭浩翔

——《買兇拍人》

導演簡歷

香港導演、編劇、作家、演員。其作品充滿黑色幽默，多為荒誕劇及市井類型。代表作品有《大丈夫》，獲香港電影金像獎最佳新晉導演獎；《志明與春嬌》，獲香港電影金像獎最佳編劇；《低俗喜劇》，獲富川國際奇幻電影節最佳亞洲電影大獎；《香港仔》，獲《青年電影手冊》2014 年度十佳影片，以及《破事兒》、《春嬌與志明》等。

2001 －《買凶拍人》為其首部作品，獲香港電影金紫荊獎最佳編劇。

／為何選擇這個故事作為你導演的第一部作品？

其實這不是我個人的選擇，之前我也有寫過好多個故事，但都得不到電影公司的垂青（青睞），直至寫了一部小說《全職殺手》。它被改編成電影後，有一個監製提出，要是我寫一個關於殺手的故事，可能會比較容易獲得投資者。但我不想完全重複自己，於是便在相同的題材上，往不同的方向走，就成了《買凶拍人》。

／在這個故事當中，你想表達什麼？

那時候正值金融風暴，自己有好幾個劇本也無法拍成，結果被迫寫一個重複自己的題材，心裡有點糾結。但同時，我認為在客觀環境不好的情況下，每個人也做不了心中想做的事。於是，如何在夢想下討生活的過程中，相濡以沫去互相扶持，努力、緩慢但持續地向夢想邁進，這就是我想表達的主題。

／這部片的資金來自哪裡？

由鄒文懷先生的嘉禾公司投資我的第一部電影。

／自己編劇的還是找專人編劇？

當然是自己編劇，哪有錢請人幫忙？我寫了劇本出來後，送往嘉禾公司，他們喜歡，所以開始考慮這個案子，

後來谷德昭成為了嘉禾公司 CEO，也在第一稿劇本上給了一些意見和修改，所以編劇掛名上就有我們兩個人的名字。

╱遇到最大的困難是什麼？

執導的最大困難是要讓公司相信我。公司一開始答應投資這個案子前，給了我一個前設條件，是我必須先拍兩天，然後讓管理層看毛片，肯定我能掌握整個執導過程，否則只能轉回當編劇。我考慮了很久，最後決定接受這個條件。在拍完頭兩天後，都差點兒要哭出來，擔心自己的導演生涯就此完結。

╱作品的命運如何？

電影執導完畢，在香港上映時，感覺是無聲無息的，因為在暑假期間上映，票房好像只有一百多萬，但觀眾入場後反應相當好，只是當他們告訴朋友時，電影已下線。公司對此片信心不大，甚至只出 VCD，沒有發行 DVD。再五年後，別的 DVD 發行公司才從嘉禾手中買下了 DVD 版權，結果一推出，還是上了 DVD 銷售排行榜首位。

╱對你來說，幫助最大的人是誰？

我想在執導這部電影的過程中，最幸運的是得到了一班夥伴的幫忙，包括我的監製谷德昭，還有那時候公司派來監控我花錢的製片陳偉楊，後來他成為我長期的執行監製。在我拍短片時認識的拍檔剪接李棟全和特技效果王英豪，也幫了我不少，後來我們也一直合作。

／別的導演的第一部作品，你最喜歡哪一部？

凱文・史密斯（Kevin Patrick Smith）的《瘋狂店員》（Clerks），我喜歡這種自由散漫、拉雜成軍的第一部作品，雖然不完整，但有生命力。

／對第一次拍片的青年導演，你有什麼樣的建議？

正如張愛玲所說：成名要趁早。別考慮太多，盡早執導第一部電影，把瑕疵和缺陷都留在那裡，早點開始，早點修行，很多問題是要從錯誤中學習的。當然，世上有像李安這樣大器晚成的天才，但大部分人都是跌跌碰碰、摸著石頭過河的。越早開始，體力越好，承受跌碰的能力也更強。

導演簡歷

國光藝術戲劇學校影劇科畢業。從小受香港電影的影響和啟發，九歲開始接觸表演工作，演出《小畢的故事》、《風櫃來的人》、《報告班長》等。執導作品有《艋舺》、《愛》、《軍中樂園》。

2007 －《情非得已之生存之道》為其執導的首部作品，獲金馬獎國際影評人費比西獎。

鈕承澤

《情非得已之生存之道》

/為什麼選擇這個故事作為你的導演第一部作品？

是這部電影選擇了我。我一直很想拍電影，可惜那個時候臺灣電影非常不景氣，於是有很長的一段摸爬滾打的過程。二〇〇一年開始，我成為一個電視劇的導演。

然後拍了幾年偶像劇，有的時候混得很好，有的時候收視率不如預期，越來越不快樂。就在我要進入四十歲的那一年，我不知道我接下來需要拍什麼了。身為一個電視劇導演，我卻面對極大的困惑。我一直以為自己充滿理想抱負，但是一不小心，我在那個追求成功的過程當中，其實已經腐爛發臭而不自知。當時發生了一件比較大的事情，就是我深愛的女人離開了我，就好像一組積木被抽掉了下頭的一塊，人生轟然崩塌。我有近一年的時間沒有辦法做任何的事情，我每天把自己關在我公司樓上的小閣樓裡。

那個時候本來我已經在進行一個電影案子了，就是我想用比較低的成本和比較新的類型來做。我想我自己以為聰明的是，我可以在當時那麼差的電影環境之下，用一個新的語法和一個新的題材，可能異軍突起。然後也就開了一個案子，叫《情非得已之武昌街起義》（後改名

《情非得已之生存之道》）。同時，我的生命出現了很大的問題，那個案子停滯了。就在不能做事的半年多的時間裡，我體會到很多道理，發現人之所以不快樂，其實都是來自自己的內心。失敗、挫折、沮喪、悲傷，我們都很想逃離，因為太不舒服了，於是有人酗酒，有人吸毒，有人瘋狂地購物，有人追求更大的成功。以前的我，顯然長期以來都是那樣的。

那一次的崩塌讓我發現，這些手段全部無效。然後有一天，我就覺得我沒辦法再拍以前那自以為聰明的、把收視指望著別人的電影了。我想拍一部電影，我想分享我生命的體會。身為一個公眾人物，身為一個對自我有期許的導演，你很容易就開始裝模作樣。我想把鈕承澤，所謂的豆導徹底擊毀，我認為我才可以完全坦誠地開始我的下半生。而坦誠其實是唯一的生存之道。就在那樣的情況之下，我推翻了原本的想法，拍了我的第一部作品，這就是生命的安排。一開始我不能說我選擇它，因為我一開始沒有選擇它。

／在這個故事當中，你想表達什麼？

我覺得《情非得已之生存之道》可以看作我人生前半段的總整理吧！於是我才得以好好地再出發。看電影就知道了，所以如果你要問我答案的話，我不說出我自己要表達什麼。讓觀眾自己去體驗，每個人的觀感都不一樣，可能在觀影當中觀眾能感受到的東西也不一樣。

／這部片的資金來自哪裡？

全部自籌啊！爸媽的房子和朋友的錢。成本是非常低，拍攝的執導成本大概只花了五百萬台幣。可是我們又花了五百萬台幣作宣傳跟行銷。總共一千多萬台幣。

╱ 自己編劇的還是找專人編劇？

有一個一直長期合作的創作上的夥伴曾莉婷，她其實可以說是我每一部作品的共同創作者。像《情非得已》她是編劇，也跟我一起剪接。在《艋舺》中，她也是編劇，她也算是藝術指導，也參與剪接。《愛》她也是編劇，也參與剪接。她就是作者之一。

╱ 遇到最大的困難是什麼？

執導這部電影的環境非常、非常的差。我在拍這部電影之前，提出那個偽紀錄片的想法的時候，我身邊團隊中有些人是很興奮的，贊成的。可是經過我那一年的反省以及調整期之後，我又說我不要拍那部電影了，其實身邊有很多反對的聲音。大家很擔心我拍一部自己喜歡的電影。我當時的製片人說我是在拍這種自娛自樂片的，沒有人要投資啊！但是我自己清楚了，我就說我被人家說是偶像劇教父了。是，你是可以賺很多錢，如果你想要的話，可是那真的不是你追求的人生。然後生命逼迫我去拍這部作品，我就在想該怎麼辦。第一，根本找不到錢。第二，當時臺灣電影就是慘澹的下場。如果我敗了，我就把公司收掉，大不了搬去花蓮，環境很乾淨，物價便宜，很適合生活的一個地方。我每天騎騎車、爬爬山，看看書。如果我真要掙錢，我一年回台北拍一支廣告，就可以生活了。

你希望你被大家尊敬，你希望你有用不盡的財富……我把這些東西都想透了，它們都不是我生命中的必需。

但是，我的人生如此之長，我怎麼在一百分鐘的時間之內，說出一個最後不至於流於作者自哀的、不好看的電影。

當然這件事上，在真實與虛構，在剖析自己的這個尺寸的拿捏上，它當然還是有創作上的難度。

／作品的命運如何？

當然有上映。命運非常好。報名參加了當年的金馬獎，入圍了最佳影片、最佳女配角、傑出臺灣電影工作者等好幾個獎項。我們還去參加了鹿特丹影展，得到了亞洲電影獎。當時我們就已經覺得，搞不好二〇〇八年會是大家記憶臺灣電影的一年，就是一個從穀底翻身的第一個座標吧。我們有些人會稱二〇〇八年為臺灣電影的元年。我覺得就像鄧小平說的：改革開放是摸著石頭過河，電影工業建立也是。我們確實試圖放下一塊又一塊穩當的大石頭。因為有了《海角七號》那樣的成績，我們才有勇氣去推動《艋舺》。

／對你來說，幫助最大的人是誰？

對我最大的幫助是過往所有發生在我生命中的幸與不幸。它們都是最好的素材。比方說我當時的經紀人，他也拿出他的私房錢，佔投資的某一部分。我最感激的還是我的共同作者曾莉婷，她確實是在我創作上給了我很多幫助。當我已經決定那麼做，但卻不知道怎麼在一百分鐘之內說好這個故事的時候，她給了我很大的鼓勵。

／對第一次拍片的導演，你有什麼樣的建議？

如果是一部想要在院線播放的長片，我建議越晚拍越好，等你準備好了再拍。雖然現在整個華語市場看起來非常蓬勃，熱情湧入，票房不斷攀升，但是我們知道的真正被大家喜歡的片子其實是極為少數的。換句話說，還是有很多片子上來了就消失了。

我所謂的越晚拍越好是，我總希望哪怕你是個天才，你也需要有更多的實踐經驗，需要你對生命的感受，對

人情世故的瞭解，然後你才能夠比較好地掌握並且發揮你原本想拍的那部電影。如果太過急切，只是找到錢了，只是喜歡導演這個名稱，拍了之後的傷害或打擊會是影響非常深遠的。

我的建議是好好地生活，努力做一個更好的自己，不要急著去拍你的第一部電影。不是要等到你七老八十了，也不是要等到你老謀深算了，都不是。而是能給自己多一些的時間，給這個作品再好一點的環境。希望大家是勤勉的、是誠懇的、是熱情的。但那如果你不是想要拍一部電影院上片的，那就拿起你的手機拍吧，用個軟體就剪吧，然後到網路上看看大家的反應吧！有什麼機會，有什麼工作，都去做吧！就張開雙手欣然地接受生命給你的一切吧！一切的一切，不管好的、壞的，快樂的、悲傷的，成功的、失敗的，不管是什麼，它都會成為你作品的養分。

《情非得已之生存之道》劇照

【郭湧泉／採訪】

導演簡歷

畢業於北京電影學院電影文學系，導演、編劇、監製、製片人、策劃《青年電影手冊》主編；金馬獎「影史100佳華語電影評選」評委；第四屆平遙國際電影展「發展中電影榮譽」評委。

著作有《我的攝影機不說謊》、《導演的起點》等，是中國最早推動獨立電影發展的重要推手。

編劇電影《電影往事》、《沉默的遠山》、《晚安重慶》、《雲上的雲》等，獲多項國際、國內電影大獎。

2023－《摯愛》為其執導、編劇的首部作品。

程青松

《摯愛》

／為什麼選擇《摯愛》這個故事作為你的導演處女作？

在我身邊，有很多一直沒有機會拍電影的演員。謝予望是我合作過的演員，我常陪他去面試，錄下他面試的過程。二〇二三年五月我計畫去法國旅行。出發前，我突然覺得我應該拍一部電影，講述在未知的旅行中發生的故事。

／您在《摯愛》這部處女作品中想表達什麼？

這是一部關於尋找、自我認同、秘密與謊言的愛情電影。這是一部「當代」的電影，一部劇情加紀錄的影片，每位演員都跟角色同名、同職業，他們以自己的親身經歷來詮釋我創造的故事，與角色融合、共生，創造出新的世界。他們有各自的苦痛，又選擇彼此臨時棲身，傳統的道德標準、身分的標籤都統統被撕掉。他們相逢在人生的旅途，卻有各自的方向。

／拍攝的資金來自哪裡？

全部來自我自己。

／自己編劇的還是找專人編劇？

我自己出發法國之前完成了故事大綱，演員們在拍攝時根據他們當下的狀態，自己完成了人物對話的內容。

／遇到最大的困難是什麼？

這是我第一次拿起攝影機，我需要兼顧導演、編劇、攝影、美術、製片等多個任務。

／作品的命運如何？

這部電影因為涉及ＬＧＢＴ的內容，而且有正面全裸的性愛戲，無法在中國內地上映。先參加國際電影節，再努力爭取國際發行。

／拍攝處女作對你最大的幫助人是誰？

監製黃茂昌，藝術指導、我的大學同學張昊，後製總監衣宣名，還有演員謝予望、汪颯和唐書培。

／別的導演第一部作品，你最喜歡哪一部？

《暴雨將至》，米丘曼契夫斯基的處女作，對時間的思考與想像讓我嘆為觀止。

232

/ 演員怎麼選擇的？

跟我合作過電影拍攝的女星汪颯，剛去法國留學。我很快就確定了由謝予望和汪颯擔任男女主角。我不想再給他們取一個角色的名字，我想讓角色和他們融為一體。

導演唐書培在巴黎生活十幾年了，給了我很多拍攝的支持，他自然也成為這部電影的角色。桑正浩是個旅遊達人，在荷蘭留學，我邀請了他來演。

/ 拍攝怎麼進行的？

我很興奮，我不需要往下寫劇本了。我相信在拍攝的過程中，故事就會成長出來。

跟所有依照通告單拍攝的影片不同，這是一部沒有劇本，自由拍攝的電影。

我的手機裡紀錄了三年前謝予望、汪颯在 KTV 唱歌的畫面，成為故事的轉捩點，影像的力量是如此神奇。

/ 對第一次拍片的青年導演，你有什麼樣的建議？

沒有建議，因為每個人的成長之路都不一樣。

《摯愛》電影海報

楊亞洲
《沒事偷著樂》

導演簡歷

演員、導演。畢業於中央戲劇學院，曾為黃建新的副導演，作品多關注小人物的窮歡樂。代表作品有《美麗的大腳》，獲金雞獎最佳導演與最佳故事片；《最長的擁抱》等。

1998 —《沒事偷著樂》為其獨立執導的首部作品。

/為何選擇這個故事作為你導演的第一部作品？

我這部《沒事偷著樂》是怎麼來的呢？我在這個之前，我跟著馮鞏拍過《站直囉，別趴下》，那個時候我做副導演。完了之後，又拍《埋伏》，那個時候我已經做聯合導演了。我們第二次合作之後，我和黃建新聯合拍完《埋伏》之後，馮鞏就找我說：亞洲，你找劇本，我找錢，我們倆共同合作一部，自己獨立一部。我說好。我看到了劉恒的這篇小說後，馮鞏找了四百萬（人民幣），我就準備拍這個《沒事偷著樂》，當時這個小說叫《貧嘴張大民的幸福生活》。

/自己編劇的還是找專人編劇？

我在西安電影製片廠，我們廠裡有個編劇，也是我的一個哥兒們，叫孫毅安。說一句良心話，那個時候《沒事偷著樂》的總投資一共才四百萬。所以除了一些其他原因以外，還搭一些人情，他們盡可能地來幫我，錢又不多。

/作品的命運如何？

234

影片不僅在國內、國外獲了很多獎項，它的票房也不錯。那年《沒事偷著樂》也是以賀歲片的名義推出去的，當年跟馮小剛的《不見不散》是一個檔期。因為當年的《不見不散》是馮小剛給北京紫禁城影業拍的，大家都知道那個時候北京院線都歸紫禁城影業管。我們那個《沒事偷著樂》等於是後媽養的，讓紫禁城影業給代發。所以我們到北京宣傳的時候，滿山遍地都是《不見不散》，《沒事偷著樂》連張海報都沒有，比如排片的時間，反正都是後娘養的嘛！但是就這樣，《沒事偷著樂》的票房如果按當年投資比例來說是全國第一。《不見不散》當年是在美國拍的，它大概是兩千多萬投資，我們《沒事偷著樂》是四百萬，但是有兩千多萬的票房。按照投資比例，冠軍應該是《沒事偷著樂》。

最讓我覺得驕傲的是當年在天津，當時的天津影院，中國電影的票房大概幾千、幾萬塊錢是算是不錯的了，但是《沒事偷著樂》在天津是三百萬的票房。把當年和它同時在天津上映的美國大片給打敗了，那個美國大片叫《搶救雷恩大兵》，這個數字都是能查到的。

／對你來說，幫助最大的人是誰？

實際上在我獨立指導第一部《沒事偷著樂》之前，我已經聯合執導三部戲了。大家都知道，我跟黃建新導演合作了三年。他做副導演的時候，我當演員。他做導演的時候，我給他當演員、副導演，然後當取景導演，到最後聯合導演。實際上我跟建新聯合了三部了，其中在《背靠背，臉對臉》裡，我是第一次跟他聯合，而且業績比較好，那一屆還拿了金雞獎的最佳導演。我覺得首先一點，我特別感謝建新。

／遇到最大的困難是什麼？

我可能和別的導演不一樣，其中的原因有幾個：第一個是我在自己獨立的時候，我是經過當演員的過程。實際上我覺得導演，特別是年輕導演應該掌握很多本領，也就是說去創作一部電影，你必須得有很多手段，比如說

攝影、美術、燈光、服裝、化妝、道具等方方面面的，但是所有這些手段都是為你最重要的演員服務的。你明白我的意思吧？所以在現實生活當中，我覺得我想告誡年輕導演一個最最重要的觀點，我覺得作為一個故事性的導演，你必須得懂表演，必須作為一個懂表演的導演。我們現實生活當中，恰恰是什麼東西都懂，編劇也懂、美術也懂、攝影也懂，就是不懂表演。跟演員說不出什麼東西來，說「你能不能再出來點？」演員的心裡話是「我出來什麼啊？」又或者是：「你再回去點！」、「我回去什麼啊？」我覺得這麼多年來，無論我拍電影，還是電視劇，有無數個演員願意跟我合作的一個最重要的原因是，我是一個懂表演的導演，這就讓我特別受益。所以我們每部戲裡頭，無論是拍電影，還是拍電視劇，比如說演員說一百萬（片酬），只要說是楊亞洲的片子，就變成五十萬，因為他們願意跟懂表演的導演拍戲。

畢竟在我獨立指導之前，我已經幹了十年了，所以在經驗上的東西，我那個時候已經足夠了，也就是說我的羽毛已經豐滿了。《沒事偷著樂》拿出去，沒有一個人相信這是一個第一次獨立執導的人導過的戲。

【曾念群／採訪】

236

導演簡歷

演員、紀錄片導演。曾為一名專業舞者,於解放軍藝術學院主修戲劇,畢業後成為全職紀錄片工作者至今,作品《老頭》於日本山形國際紀錄片電影節、德國萊比錫電影節獲得最佳影片、觀眾票選獎等肯定。另亦主演賈樟柯電影《站台》。

2013 －《春夢》為其首部作品,獲香港電影節特別關注獎。

楊荔鈉

《春夢》

/ 為何選擇這個故事作為你導演的第一部作品?

就像作家會寫自己熟悉的故事一樣,可以看到作者的觀察、經驗以及態度。《春夢》這個時期和我在一起,就像生育的孩子,老大老二老三排序,《春夢》是我的劇情片,也是自然孕育的結果。接下來也會有《春潮》、《春暖花開》姐妹篇。

/ 在這個故事當中,你想表達什麼?

時代的焦慮與不安,女性面臨處境與困境,性的禁忌與宗教的日常滲透等。如果說電影的屬性包括自由,我確定我做到了。

/ 這部片的資金來自哪裡?

是好朋友的無償資助。沒有他的支持就沒有這部作品。

/ 自己編劇的還是找專人編劇?

找過編劇,但最後還是以兩千字的故事梗概完成拍攝。演員沒有臺詞,都是現場即興。感謝團隊的信任有了這次任性並刺激的合作。

／遇到最大的困難是什麼？

後期剪輯時間比較長，也做了大量的補拍工作。對於成本和創作都經過一次難產期。

／作品的命運如何？

出品三年了，國內沒做過放映。沒有龍標（註1），當然是我的選擇。

／對你來說，幫助最大的人是誰？

投資人、演員、主創以及團隊都是幫助我的人。缺一不可。剪輯指導廖慶松老師把《春夢》護送到一個好地方。也特別要感謝女演員趙思源，她展現了職業精神和演員的魅力，希望她的演藝生涯可以得到更好的發展，我一直推薦她，我知道她有多好，但我們的市場和環境不給這樣的演員機會。女配角薛虹是我的閨蜜，素顏出演，首次大螢幕就獲得金馬第五十屆最佳女配角提名，自帶服裝、免費生動的演出也令我難忘。

／別的導演的第一部作品，你最喜歡哪一部？

最先想到的是《小武》（賈樟柯導演作品），我也喜歡《鐵西區》（王兵導演作品）和《老頭》（楊荔鈉紀錄片作品），近在身邊，親切熟悉，卻是再也不能回返的時光。

／對第一次拍片的導演，你有什麼樣的建議？

我的經驗有限，不好提供建議。相信拍完第一部作品的導演都會積累一些屬於自己的經驗。

238

註1：龍標

指的是中國電影的公映許可證，需經過內容審查後取得。

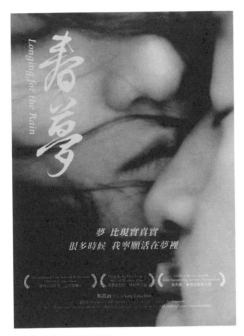

《春夢》電影海報

楊荔鈉／《春夢》

導演簡歷

淡江大學大眾傳播系畢業，曾任廣告製片公司企劃、動畫公司編劇，作品範疇多樣，包含舞台劇、單元劇、連續劇、紀錄片及電影。作品《女朋友·男朋友》，獲《青年電影手冊》2012 年度十佳影片。

2008－《囧男孩》為其首部作品，獲台北電影節最佳導演。

楊雅喆

《囧男孩》

／為何選擇這個故事作為你導演的第一部作品？

因為成本較低，且題材較大眾化，而且臺灣很久沒有出兒童電影了，在市場上應該會有不錯迴響。

／在這個故事當中，你想表達什麼？

童年的勇氣無限。

／這部片的資金來自哪裡？

製片李烈負責籌資，以及政府輔導金。

／自己編劇的還是找專人編劇？

自己編劇。

／遇到最大的困難是什麼？

有勇氣、有自信，自然什麼困難都沒有。

／作品的命運如何？

有上映，有得獎，有讓製片賺錢。

／對你最大的幫助人是誰？

《囧男孩》

主角小朋友們。

／別的導演的第一部作品，你最喜歡哪一部？

我搞不太清楚哪些電影是哪些導演的第一部作品，對我來說第一部作品不代表任何意義，因為在此之前，我們不會知道導演練了多少功。

／對第一次拍片的青年導演，你有什麼樣的建議？

先在別的短片裡面練好功再拍長片，不用急。

導演簡歷

台灣導演，生於上海，成長於臺北，2007 年逝世。與侯孝賢、蔡明亮並稱台灣電影新浪潮代表導演。擔任電視劇《十一個女人》導演，該節目由張艾嘉任製作；後與柯一正、張毅、陶德辰合拍《光陰的故事》，自此開始拍攝長片，作品有《青梅竹馬》、《恐怖分子》、《牯嶺街少年殺人事件》、《獨立時代》、《麻將》和《一一》，多獲國內外獎項肯定。曾憑《一一》獲坎城影展最佳導演。

1983 －《海灘的一天》為其首部作品。

楊 德 昌
　《海灘的一天》

一、採訪張艾嘉

／他的電影第一部作品是《海灘的一天》，只可惜沒有辦法採訪到他了。

張艾嘉：《海灘的一天》怎麼開始，包括編劇，我都在跟，我是這部戲的監製。那時候我在新藝城做總監，因為楊德昌拍《十一個女人》，看到他真的是最有才華，所以對他拍電影很有期望。楊德昌就開始弄故事、弄劇本，時間相當久。劇本做好，我就推薦給新藝城，新藝城有點擔心，然後我又去找中影，中影的老總明驥非常支持我們。然後我們就變成合作，所以為什麼《海灘的一天》到現在為止，修復版都出很多問題，大家都搞不清楚到底版權的歸屬。

／原始的拷貝還在嗎？

現在做了修復版，去年（二〇一五）在金馬獎的時候放，所以這部電影誕生的的過程我是非常非常清楚的。

二、摘錄《楊德昌電影研究》（遠流出版，黃建業採訪）

／有沒有印象比較深刻的電影？

費里尼（Federico Fellini）的電影對我來說是一個很重要的經驗。他的《八又二分之一》（Otto e Mezzo）我看到第四遍才領悟，第一遍是大二時在台北看的，我和妹妹看完出來覺得，看不懂呀！妹妹也不懂，可是感覺好像在講什麼。後來有機會再看，第二遍是在美國電視上看的，那次全都看懂了，越看越過癮，整個人完全被它征服。

／在電影中哪些部分你會較受影響，比如結構、剪輯等？

那些東西對我來說都是現實的，所以我並沒有太自覺到這些東西。我現在很清楚這些東西和我想說的內容有絕對的關係，形式上的東西我接受的範圍很大。

／在合作寫劇本時，一般會用什麼方式溝通？

其實我編劇的過程都是一樣，到今天還是一樣的，會有人執筆，然後我最後再整理，到執導的時候再次寫過。編劇其實不能那麼死板地劃分職責，電影就是用攝影機在寫，最後呈現在銀幕上的東西才是寫完的東西。編劇的工作是一定要做的，你必須要有個藍圖讓所有的工程人員有個溝通的基礎共識，以後建築出來的東西是不是跟劇本一模一樣，我覺得就可以有很大的空間。

／你在《海灘的一天》中很著重都會女性樣貌的討論，請談談你對都會女性的看法。

我覺得在儒家的文化中，女性是很吃苦耐勞、很堅韌的，我們看中國古代的家庭中，掌有實權的總是年長的寡母，言必稱「家有老母……」女人的地位是很高的。直到今天，我們在中國大陸看到一些女性叫賣東西的那股

神情，是非常有活力的。反倒是西方文化中的女性，在男性連線控制的情形下，形成一種難以突破的牢籠，日本更是這樣。在我眼中，臺灣的女性基本上具有相當的獨立性，而都會中的女性是很堅強的。在我的電影裡，好像常常看到男女的衝突，我想，這是**男矛女盾**吧。我希望通過這樣的對立，去探看臺灣社會反映出來的某些元素，以及人性中某些本質的問題。

／對第一次拍片的導演，你有什麼樣的建議？

我跟學生上電影課可以一堂課就講完了，所有的東西其實都在裡面，只是每個細目繁複的程度不同。在這個方面，我覺得應盡量去發揮創作的可能性，不要讓製作的限制影響你。所以到電影學院學東西，是限制了自己的思考能力。譬如說特殊化妝，臺灣的電影本來就沒有很好的特殊化妝，甚至好萊塢的特殊化妝看了就知道是特殊化妝，是假的，那種假的程度無法震撼人。那東西基本上完全要通過創意，如果沒有活潑的彈性的話，創意就會比較吃力，你不讓自己輕鬆自由的話，那東西比較會影響到你。

【摘自遠流出版 《楊德昌電影研究》 黃建業採訪】

244

楊 瑾

—《一隻花奶牛》

導演簡歷

畢業於北京師範大學藝術與傳媒學院影視教育專業，現為獨立電影工作者。作品有《二冬》、《有人讚美聰慧，有人則不》。

2004 －《一隻花奶牛》為其首部作品。

／ 為何選擇這個故事作為你導演的第一部作品？

在北師大上創作課的時候，講了這個故事，後來寫了劇本。故事挺觸動我的，講一個孩子上高中時父親去世了，他不得不回到小山村裡當一個鄉村教師，開始面對生活。這和我自己的境遇相似。我的父親在我上大學的時候去世了，父親單位給了我一個名額，可以到父親單位上班領工資，但是我選擇了讀書。

／ 在這個故事當中，你想表達什麼？

主角回到村子裡當老師之後，半年領不到工資。村長去找鎮長，鎮長給了一頭奶牛，算作工資。主角滿懷希望邊教書邊放牛，擠了奶賣錢，給學校置辦桌椅，給一些貧困的學生訂一些課外讀物。很認真地工作。奶牛發情了，他還滿懷希望地給奶牛配了種，希望奶牛可以產下小牛犢。但是，他不知道這頭奶牛是一頭不能生育的牛。最後奶牛死了。

當時老家的農村給我一種壓抑絕望的情緒。那裡很落後，大部分年輕人出去打工了。我當時想，如果一個年輕人在那樣的農村，無論怎樣努力，也擺脫不了貧困

和愚昧。只是想表達一種感受。

∕這部片的資金來自哪裡？

是我的創作課老師幫我從一個基金會找來的一萬元（人民幣）作為製作經費。女友家裡花兩萬六千多元買了一台當時最新出的 SONY PD190。

∕自己編劇的還是找專人編劇？

編劇工作是我自己做的。故事是改編了西北作家王新軍的小說《一頭花奶牛》。學生作業的模式。劇本已經寫完了，老師找來了執導資金，才想起給原著作者打招呼。創作老師是崔子恩，是很有名的導演，也是很有名的作家。我找到王新軍的聯繫方式，崔子恩和他聯繫，講明緣由：是一個學生想拍他的小說，已經改編好了劇本，希望王新軍能夠免費提供小說的電影改編權。王新軍要求看一下劇本，我就郵寄過去，他覺得改編還可以。當然，除了劇作技巧，我用了很多個人的感情。後來還通過郵寄的方式簽了合同，王新軍作為製片人出現在創作名單上。

∕遇到最大的困難是什麼？

當時就是一門心思拍個作業。劇組工作人員一共三個人，一台攝影機，機頂話筒摘下來加了延長線綁在竹竿上錄音，一支三腳架。有一些燈，幾乎沒用。幾乎沒有大的困難。

最大的困難是執導的鎮裡沒有奶牛，我們到縣城奶牛場租了一頭牛，用三輪車運回村子裡。牛場老闆也跟著劇組照顧奶牛、餵養擠奶。把奶牛運回村子的過程中，奶牛在車斗裡滑倒了。那是一頭懷孕的母奶牛，挺著大肚子。老闆剛開始希望我們選一頭沒有懷孕的牛，但我們就選中了那頭，因為牛角和身上的花紋都很漂亮。那頭牛值四、五萬，我們有點兒緊張。到鎮上趕緊給奶牛買了保胎藥和針管，奶牛場老闆會給牛注射。幸好無事。其他

作品的命運如何？

去了一些國際影展，得了一些獎。在國內獨立影展和咖啡館經常放映。後來現象藝術中心出了DVD，在美國則是一些大學有收藏。

對你來說，幫助最大的人是誰？

崔子恩老師是我的創作課老師，幫我提劇本意見、找資金、後期製作提修改意見，影片完成之後推薦給了電影節，他也是這部片子的製片人和監製。

執導時期我的高中同學楊大哲幫我做主演。當時在北京電影學院圖片攝影系進修的師兄武剛從太原的母校借來燈光設備。本來他打算做這部片子的攝影師，楊大哲準備幫我做錄音師。可是後來選的男主角演了一天不想演了，正好他演得不好。楊大哲說讓他試試，他很灑脫地演了幾場戲，比選來的演員演得好很多，結果錄音師成了男主角。武剛說，要不他來錄音吧。因為我要盯著看DV機上的小螢幕，乾脆我自己攝影算了。現場製片工作是我的女朋友張君做的。

前期執導完成之後，暑假正好結束。回到學校準備做剪輯，可是學校的設備比較老，剪輯短片還可以，素材多一點就卡，運轉不了。我就把素材放在一邊沒管，繼續上課。司徒兆敦老師當時給我們講紀錄片課，他的兒子司徒知夏是我的同班同學。他們知道了這個情況後，就邀請我去他們家做剪輯。他們家有一套EDIUS剪輯設備，有單獨的採集卡。比學校的1934火線採集、Premiere剪輯專業多了。司徒知夏幫我做剪輯、貼字幕。那個時候我對電影的聲音沒有太多認識，司徒知夏幫我把所有的聲音做了一遍平衡。相同的場景幫我做了同樣的環境聲。幸運的是，執導場景大部分是鄉村，環境聲很乾淨。人對白聲太小了，加剪輯上有些也靠聲音剪，顯得很流暢。

楊瑾／《一隻花奶牛》
247

一些增益也不顯得亂。聲音上只要做加法就容易許多。

當然，女友父母花了一筆鉅款買了攝影機，也是必不可少的幫助。其實他們只是一般的工薪家庭，兩萬六是她母親一年的工資。但是他們家有個好的傳統，就是只要是為了孩子的學習和進步，無論花多少錢都是合理的。當時我和女友談朋友好幾年了。他的父母對我也像自己的孩子一樣，女友向父母提出買一台攝影機的時候，最大的理由是，楊瑾在學校裡老是借不到機器，他的想法太多了，都無法完成。她的父母說，既然兩個孩子都是學這個的，就值得買。在第一部作品的完成過程裡，每個人的幫忙都是最大的。那是我和大家最美好的回憶。

／別的導演的第一部作品，你最喜歡哪一部？

寧浩的《香火》，劇作很完整，完成度也很高。

／對第一次拍片的青年導演，你有什麼樣的建議？

要認真做一個好劇本。

【泥巴／採訪】

248

導演簡歷

作家、編劇、電影導演。畢業於西北民族大學藏語言文學系、北京電影學院文學系、北京電影學院導演系，執導過多部藏族題材的影片，作品有《尋找智美更登》、《喇叭褲飄蕩在 1983》、《老狗》、《五彩神箭》、《塔洛》、《永恆的一天》。

2005 —《靜靜的嘛呢石》為其首部作品，獲中國電影金雞獎最佳導演處女作獎。

/ 為何選擇這個故事作為你導演的第一部作品？

這個故事中融入了許多我個人熟悉的情感、熟悉的人物、熟悉的場景和熟悉的氣息。

/ 在這個故事當中，你想表達什麼？

希望傳達故鄉的人在當下的一些生存狀況，以及人與人之間那種簡單而又樸實的情感。

/ 資金來自哪裡？

來自三家民營公司——我和我朋友為執導這部影片成立的公司，以及其他兩家北京的民營公司。

/ 自己編劇的還是找專人編劇？

自己編劇。一開始是一部 DV 短片，後來擴增成了長片。

/ 遇到最大的困難是什麼？

與非職業演員的合作，以及許多突發的事件。

/ 作品的命運如何？

還好，有過小規模的上映。在執導地的放映很成功。

《靜靜的嘛呢石》電影海報

對你來說，幫助最大的人是誰？

是我當時在北京電影學院文學系的杜慶春老師，很大程度上是由他促成了這件事的實現。

別的導演第一部作品裡你最喜歡哪一部？

中國的我喜歡賈樟柯的《小武》，可以看出許多真誠的東西。很多第一部作品恰恰缺失這種東西。

對第一次拍片的青年導演，你有什麼樣的建議？

一定要執著。

250

導演簡歷

畢業於北京電影學院文學系，中國第六代導演代表人物之一。首部長片作品《小武》即獲得國際認可，之後拍攝了《站台》、《任逍遙》、《世界》等作品，《三峽好人》獲威尼斯影展金獅獎；《天註定》，獲坎城影展最佳劇本，《青年電影手冊》2013年度十佳影片與年度導演；《山河故人》，獲金馬獎最佳原創劇本與觀眾票選獎。亦拍攝了多部紀錄片與短片作品。2015年獲坎城影展終身成就獎，為當今亞洲最為活躍的電影導演之一。

1997—《小武》為其首部作品，獲柏林影展青年論壇首獎、法國南特影展金熱氣球獎、釜山影展新浪潮競賽單元大獎。

賈樟柯
《小武》

/ 為何選擇這個故事作為你導演的第一部作品？

我二十六歲那年回家過年，對我震動特別大，我發現我的同學都已經變成了生活秩序中的人，我自己還在秩序之外，還是一個學生。我的同學都有小孩，他們都已經進入到真正的生活裡面，回去之後就聽了很多事情和故事，我同學已經有夫妻的問題、愛情的問題；有家庭的問題、跟他父母的問題；有朋友之間的問題。尤其是夫妻感情的問題，這是在我的生活當中從來沒有體驗過的。

那個時候我覺得整個縣城空間環境變化也很劇烈，我出生時就有那條街道就是縣城的主街道，要拆掉了，那個街道從明朝晚期一直到現在沒有變過，當時我非常失落，因為我太喜歡我的家鄉了。我覺得我在我的家鄉街頭流落了好幾年，從中學畢業到學電影，可以說每一個角落都是我的一個存在；另外一方面就是老縣城旁邊開了一個新的市場，那個市場以前是賣衣服和雜貨的，我回去發現全部變成了歌廳，然後就是很蓬勃的色情業，為什麼會有這個色情業呢？因為背後開始有私營經濟，包括私人煤礦，整個社會就進入到了一個經濟的新的運

行模式裡面，大量的情感問題也隨之而來。這個春節的過程讓我產生了一種即興的、突發的想拍一個電影的念頭。

我就開始心裡面悄悄的換計畫，就是把《夜色溫柔》的短片計畫換掉，然後我就開始寫劇本。

寫劇本的時候我開始就是想寫一個手藝人，因為我跟手藝人特別熟，也就是我在街上混的那幾年，我的朋友都是手藝人。比如我朋友裡面有裁縫、有修手（做指甲）的、有刻圖章的，甚至有電影院掃地的。大家都是每天在一起混，我就特別想拍一個這樣的手藝人。正準備落筆的時候，我有一個同學他是看守所的看守，他說我們有一個共同的朋友，小學同學在裡面住著，就是犯人，他是我們那兒很出名的小偷。然後我就問他，那你們平常在號子裡面，能不能說話？能不能接觸？說沒問題，一樣有人權，在裡面聊天，喝茶都行。我說他跟你們聊什麼？他說這小子是個哲學家，老問我人為什麼活著？他是按笑話來說的，我聽得特別認真，聽了特別感動，我覺得人不管有什麼樣的罪名，就是人的這種終極的疑問還在，他是很有尊嚴的。

／從創作來講，以一個「小偷」為主角是非常冒險的，但是《小武》卻讓觀眾產生了認同感，應該是與你的這種態度有關吧？

我想是的。我要拍的是一個變化的中國，我回到家鄉，我從那一刻開始，我意識到我工作的背景就是一個變化的中國。說實話，我自己的電影的儲備裡面，過去的儲備裡面除了《站台》之外，基本上都以歷史故事為主。因為我對歷史非常著迷。《站台》跟我個人有很密切的關係，因為它也是一段我實在無法割捨的歷史，就是八○年代。而且我覺得我在那個年代長大，那個年代給了我很大的希望，也給了我很大的創痛，它讓我變成了一個獨立的自我。

我覺得如果沒有八○年代，我可能沒有自我的意識，也就隨波逐流地這樣生活下去。特別是八○年代末的那個事件，它讓我選擇了藝術。如果沒有八九、六四我絕對不可能愛藝術，我喜歡的東西多，那時候我最喜歡做生

意。我組織同學、倒賣酒（註1），賺了很多錢，在中學裡我們都是屬於比《小時代》裡的人有錢多了，還倒賣菸，我們還有一個同學倒賣鋼材，主要做的就是菸、酒和鋼材，開煤礦了，肯定是什麼賺錢就做什麼。但是因為八九年那個事情讓我喜歡上了藝術。所以沒有一九八九年，我絕對就做生意，開煤礦了，故事，我想拍一九二七年，對國民黨和共產黨反目為仇特別感興趣，還喜歡晚清什麼的。到了《小武》那一年，我突然意識到每個導演其實都有屬於自己的時代。

/ 《小武》是一九九七年拍的，劇本也是從一九九七年寫的？

大概就是春節，我用了兩、三個星期把劇本寫完。寫完之後，我要給我的製片人看，那個時候還沒有電子郵件的，我就跑到郵局，我記得十幾塊錢一張往香港傳真，我把那個劇本傳真過去。

/ 拍攝花了多少錢？

我忘了，傳真完之後打了個電話，那個錢不夠拍，我們就說拍十六釐米（16 mm）。因為我也很迷十六釐米，我研究過很多獨立電影，他們都是用十六釐米完成的，而且它的靈活性，它那種手持攝影的感覺都是比較適合《小武》這個電影，正好拍十六釐米，也便宜，就改成用十六釐米拍長片。我記得是四月十日開機，一共拍了二十一天。

/ 拍的過程當中有沒有遇到一定的困難？

其實整個拍攝談不上有困難，因為我自己感覺，就是拍小武突然上手了，馬上很熟練的處理場面，很熟練的能夠跟演員來相處，來指導表演。這個工作的能力我覺得說起來那種感受是你突然覺得上了一步，很自如。

/ 《小武》一開始在北京放映的時候，當時大家看了之後得到的回饋，你還有記憶嗎？

不太記得了，但在沖印廠的時候，有一個人讓我很難忘，他拍著我，問我幹嘛？我說我拍了一個長片，在做後期。他說怎麼樣？我當時當然很苦惱，因為製作上有很多問題，我說一排弄得不太好，亂七八糟的。他拍著我的肩膀說，你拍一次就知道的，不是每個人都可以當導演的，當時把我氣壞了，真的是這樣。我真正意識到人們喜歡這個電影是從柏林影展開始的。

／在柏林影展上的情況是怎樣的？

當時是在柏林電影節的青年論壇上放的，那是在一個很古老、很大的一個劇場裡面。初生之犢不怕虎的，那個時候沒有功利心，也不琢磨要賺錢，也不琢磨要獲獎，就是有一種快感，我把我真實的生活拍下來，就放出來了。

我記得放完問答，我們在後面那個入口一直等結束，結束以後燈一亮，主席帶著我往下走，上臺要做問答。我覺得那是我第一次走得最漫長的一條路，因為兩邊的人都站起來鼓掌，在這個掌聲裡面我上了台，我覺得那個時候受到歡迎了，因為沒有一種禮貌是需要這個樣子的，真的是能看到，很多人衝過來握手什麼的。我一下子覺得這個事嚴肅了。本來我拍電影的時候也不是很嚴肅，這個嚴肅是指我對這個工作還有懷疑，我還在猶豫是不是要做導演、是不是要做電影，因為那個時候電影不景氣，這條路不好走。家裡的阻力也非常大，我爸爸媽媽那裡倒沒有什麼阻力，主要是我的親戚裡面，因為跟我差不多同齡上下的，他們都做了很好的生意。

／你看過一些別的導演的第一部作品，給你印象深刻的作品有嗎？

我當時印象比較深的是《冬春的日子》，那個應該算是小帥的第一部作品，我覺得完成度非常高，這個完成度非常高不是一個客氣話，它裡面有很打動我的那個視覺的美感，從他的第一部作品裡可以找到很強的電影繪畫性。而這種繪畫性是從非常日常、的我們生活裡面的場景裡提煉出來的。從這個意義上說，《冬春的日子》絕對

能跟劉曉東的《繪畫》相匹配。

／那個也是寫八九之後的精神狀態。

當然那種精神狀態我個人也很熟悉，包括我自己也學繪畫，可能對我個人來說，就是比較能進入吧！

／對第一次拍片的青年導演，你有什麼樣的建議？

就我個人來說，我始終想堅持的其實還是一個寫作的狀況。任何一個創作者，不管你拍什麼類型的影片，除了商業緯度的書寫外，更重要的，你是一個歷史中的書寫者，你的寫作是需要站在歷史緯度上去書寫，同時還要站在社會緯度上去書寫。這三個緯度缺一不可。如果我們只剩下了這個商業緯度的書寫，那你就只是一個生意人，很難成為一個書寫者。我們生活在歷史的這一點，我們傳承的都是傳統的工作。我們今天拍電影跟過去寫荷馬史詩，跟司馬遷寫《史記》有什麼區別嗎？沒有什麼區別，都是要把我們經歷過的事情，我們經歷過的感情呈現出來。

註1：倒賣
指以低價買進，高價賣出的交易。

【程青松／採訪】

導演簡歷

自幼學習美術，畢業於北京電影學院導演系，後進入北京電影製片廠任導演，2014 病逝。作品有《非常夏日》，獲中國電影金雞獎最佳導演獎特別獎；《卡拉是條狗》，獲中國電影金雞獎最佳影片，以及《租期》。

1997 －《長大成人》為其首部作品。

路　學　長

《長大成人》

／為何選擇這個故事作為你導演的第一部作品？

這個故事大部分來源於自己與周圍朋友的親身經歷，想說說我們自己的事。

／在這個故事當中，你想表達什麼？

巨大社會變革下的個體命運。

／這部片的資金來自哪裡？

執導資金是田壯壯的吉光公司籌集的。

／自己編劇的還是找專人編劇？

自己編劇。

／遇到最大的困難是什麼？

最大的困難是如何與製片主任合作。

／作品的命運如何？

命運坎坷，送審達三年，修改十多次。一九九七年最終上映，但不允許參加國際電影節。國內放映情況良好。

／對你來說，幫助最大的人是誰？

田壯壯。

／別的導演的第一部作品，你最喜歡哪一部？

《小武》（賈樟柯導演作品）、《盲井》（李楊導演作品）。想法是一回事，實現是另一回事，這兩部完成度最好。

／對第一次拍片的青年導演，你有什麼樣的建議？

一定要保護好身體，看電影時能看出這個導演的身體狀況。

導演簡歷

先後畢業於北京師範大學藝術系和北京電影學院攝影系，擅長拍攝喜劇片。代表作品有《瘋狂的石頭》，獲金馬獎最佳原著劇本和華表獎優秀新人導演；《黃金大劫案》、《無人區》、《心花路放》等。

2003 —《香火》為其首部作品，獲東京 filmex 國際電影節最佳影片大獎。

寧

《香火》

浩

/ 為何選擇這個故事作為你導演的第一部作品？

我覺得最初選擇電影的時候，其實是沒有太多的設計或者想法，都是從一種表達本能開始吧。我記得那個時候我大專畢業，然後准備考電影學院，二〇〇一年左右吧，我那個時候其實想寫故事了，寫了好多故事，《瘋狂的石頭》也是那時候寫的，《香火》也是那時候寫的。

《香火》是因為當時我有一個朋友是一個和尚，我從上中專（中等專業技術學校）的時候就認識他。那時候我十幾歲，他老住在我們學校裡面，然後蹭我們宿舍住，他的那個生存狀態我覺得很有趣。作為一個僧侶，每天在世俗世界生活，我覺得他是很近距離的。我們小時候對於和尚、僧侶這種印象基本上是會武術的，基本都是少林寺的。有這個近距離的接觸，然後變成朋友，而且很熟，其實我感覺到宗教在我們這個系統，在我們社會裡面發揮的作用不是我想像中那樣子，或者他今天的處境也是一個比較世俗化、比較尷尬的境地。當時覺得這個人物挺有趣的，就想拍這個人吧！

/ 在這個故事當中，你想表達什麼？

258

在我們中國人今天的語境之下，其實信仰是一個挺脆弱、挺無力的狀態。信仰一直在跟生存鬥爭著，和信仰到底能不能戰勝生存本質或者現實。其實，跟現實比較起來，它是特別脆弱的東西。

/ 這部片的資金來自哪裡？

最開始是韓曉磊老師看到這個故事，他說「這個故事很好，你應該把它拍出來。」我說沒有錢，然後韓老師就幫我找了一個叫吳宇的投資方。吳宇是一個很好的哥兒們，是做房地產的，而且是非常熱愛電影的一個人，他當時就想給我投資。最開始計畫拍成一個十六釐米的膠捲電影，計畫投資一百多萬吧，後來吳宇突然看到一個處罰決定，是關於對拍地下電影的處罰，當時處罰決定是投資額的五十倍。他說他交不起這個罰款，所以當時我也比較擔心了，但是吳宇一開始還是給了我兩、三萬塊錢吧，哥兒們也挺仗義的。那個錢我沒要。韓曉磊老師就跟我說，那你就把它當成一個學生作業拍出來吧，我說行，我就用他這種資金，還有我自己拍 MV 掙的一點錢，湊了湊，大概花了幾萬塊錢就拍出來了，好像四萬塊錢不到吧。

/ 自己編劇的還是找專人編劇？

對，那時候沒有錢請別人。現在我一般都會先出一個故事，然後再找一幫朋友一起寫劇本。

/ 遇到最大的困難是什麼？

我覺得沒什麼困難，因為對我來說，我是個比較能接受現實的人，所以其實比如說沒有錢有沒有錢的做法，就換一個方法，然後人多有人多的做法，人少有人少的做法，所以我不覺得什麼事特別困難。

/ 片子的命運如何？

寧浩／《香火》
259

第一次去的影展沒有拿獎，瑞士的盧卡諾影展，印象很深刻，因為第一次參加。原先不知道電影是怎麼回事的，搞不清楚。當然咱們導演都是走影展，早年間都是這樣的，現在不用了，可以走市場路線了。早年間沒有市場路線的時候，就必須先到影展走一圈，要不然沒有地方放。然後又從那兒轉到了香港電影節，又轉到了東京影展，拿了獎。我覺得其實命運很好，因為你拍一個這樣的東西，花幾萬塊錢拍完，然後可以參加各電影節，然後就可以拿獎。

/ 對你來說，幫助最大的人是誰？

韓曉磊老師。我拍完片子回來就聽說他去世了，他是一個很棒的人。

/ 別的導演的第一部作品，你最喜歡哪一部？

《小武》我特別喜歡，但是我看完以後覺得導演是一個詩人。他有一種濃濃的詩意，他的電影有情懷。我覺得現在這種藝術電影離藝術的東西越來越遠了，所以想起那個電影來，還是覺得很好看。

/ 對第一次拍片的導演，你有什麼樣的建議？

現在這個市場我不知道怎麼給建議。現在這個時代，電影這個事情不是那麼神聖的事情，也不是那麼偉大的事情了，它現在只是選擇了一種人生，跟表達都沒有關係。這個時代的文化在一個衰退的過程中。從全球語境上來說，其實文化已經退居其次，而且我們的物質能力變強的時候，我們就不太需要精神的支撐了，其實全世界的文化都在衰退。所以我覺得現在選擇電影就像過去選擇一個職業一樣，並不是太費力，只是按部就班做好手頭工作而已，它就是一種工作。在我看來，就是一個時代結束了，然後開始走向另外一個時代。我不能說哪個時代不好，或者說哪個時代好，它就是一種新的形式在體現。

260

而且我一直認為電影本身最大的價值並不在文化上，而是資訊功能。我認為它是一次文字的誕生和活字印刷術的誕生。就是說它是新的影像式的資訊語言，而網路和傳播是印刷術，這樣會降低資訊傳遞的誤讀率，提高準確率的到達。在很短的時間內，我相信它會取締文字，文字會從歷史舞臺消失。我覺得未來會不需要文字了。所以我覺得電影技術從核心來講是這個，這個會作為一種新的資訊解放形式推進整個人類社會的發展，幫助我們早日建立新球際能量的文明。就是說它可以控制星球能的文明，讓人類離開地球，離開基本的環境，因為人類的文明還很初級，非常非常的初級，我覺得，早一點離開地球才是正經事。

文化只是一種歷史，只是記錄下來你們的歷史而已，文化本身不會起到推動作用。文化只會在生產力很低的情況下，人們需要精神支撐的時候存在，所以我覺得對於新的電影導演來說，應該是做好這個工作。

麼呢？我們可以直接傳遞影像和語言，還需要文字做什麼？就是說它已經沒有用處了。我們最早發明文字的時候，是因為我們向遠處傳遞不了語言，今天我們可以打電話，或者直接傳遞資訊和形象，就不太需要文字了。所以我

【郭湧泉／採訪】

導演簡歷

進入北京電影學院錄音系，後赴義大利留學，畢業於羅馬電影實驗中心，曾任義大利著名導演貝納多·貝托魯奇的《末代皇帝》副導演。代表作品《找樂》，獲柏林影展青年論壇國際影評人獎；《夏日暖洋洋》，獲柏林影展青年論壇特別推薦獎，以及《天上人》、《功夫俠》、《警察日記》等。

1990 —《有人偏偏愛上我》為其首部作品。

寧 瀛

——《有人偏偏愛上我》

/ 為何選擇這個故事作為你導演的第一部作品？

我拍的第一部電影是《有人偏偏愛上我》，當時是一部很成功的商業片，是一個電影廠派下來的任務。我當時剛留學回來，很年輕，抱著很強烈的拍電影的理想，想做一部自己的電影。後來覺得一定要先拍一部能夠證明你在市場上有價值的電影，你才有表達自我的機會，就有了《有人偏偏愛上我》。

/ 遇到最大的困難是什麼？

本來我想執導催人淚下的電影，突然間要變成執導喜劇，做得我都想哭，我怎麼能夠這麼輕率，我感受的是生命之重，怎麼能拍喜劇？當時葛優是理髮師，我完全沒有想法，我的習慣就是沒有想法，就將這些說出來，其實沒什麼丟人的。我說：「葛優，我一點兒也不知道這場戲怎麼拍，你有想法嗎？」他說：「別著急，我幫你想，劇本是什麼？」我說：「劇本就是一句話。」他就說：「你休息休息，我去想想。」然後他回來說，你今天從這兒開始，然後怎麼著怎麼著，那場戲是他導的，拍完了效果特別好。

第一部是命題作文，我當時的感覺是，我是一個木偶，後面有很多線牽著我。我每天在北影廠審查，很多人就說，這個人從國外回來就不敢這麼拍戲，每天穿著高跟鞋。如果沒有感覺，一定不要做導演，因為導演不好玩兒，一點兒意思也沒有，後來我就覺得一定要在有感覺的情況下再去做，這樣就產生了我之後的**北京三部曲**，是自己非常想做的東西。你非常想做的東西是不會沒有想法的。

╱作品的命運如何？

我記得去電影局審片的時候，都不好意思說名字，說這部電影。電影局的人給我提了第一意見，說這個片名怎麼能這樣呢，得把片名改掉，後面還有一大堆意見。我就說這裡有什麼問題，不涉及民族問題，也不色情，我記得特別生氣，也很年輕，就跟電影局的人說，電影局的人也不跟我爭論了。我覺得，其實外面這樣的爭論也提高了電影局的審片水準。

當時北影票房第二。因為那個成功，所以才有機會拍接下來的片。

╱對第一次拍片的青年導演，你有什麼樣的建議？

先讀電影史。你一定要對這個文化本身有一定的認識，才能從事這個工作，這個道理特別簡單。當然，時間概念形成的藝術需要在大量薰陶的前提下才能真正體會到，光讀電影史是完全不夠的。電影史只是提供一個地圖，只是一個特別的框架，讓你知道去哪裡找東西，僅此而已，你要有大量的時間知道怎麼去薰陶自己。

你們作創作，還要考慮，你要做這個片子去幹嗎？你要賣錢，出名還是要做什麼？特別簡單，先把這個問題想清楚了，別說那麼多虛的，就是要具體。

【陳朗／整理】

導演簡歷

香港導演、監製。暱稱小寶，年輕時期為邵氏電影公司
著名武俠小生，後轉型為編劇及導演，拍攝《人民英
雄》、《色情男女》、《忘不了》、《門徒》、《新宿
事件》、《槍王之王》、《大魔術師》等等，多關注的
真實人群的生活。代表作品《新不了情》，獲香港電影
金像獎最佳導演與最佳編劇；《旺角黑夜》，獲香港電
影金像獎最佳導演；《我是路人甲》，獲《青年電影手
冊》2015 年度十佳影片。

1986 －《癲佬正傳》為其執導的首部作品。

爾 冬 陞

《癲佬正傳》

/ 為何選擇這個故事作為你導演的第一部作品？

那個時候，邵氏電影公司基本上已經停產了，我也
開始到臺灣去拍電視劇了。之前在邵氏，郊外的大電影
廠，好像都是跟外面隔絕開的。因為我們都是古裝的演
員，那個時候，所謂的新浪潮公司的時裝片都不會想到
用邵氏公司的演員。我那個時候就去臺灣拍電視劇，也
是拍古裝。但我回到香港，就感覺外面的公司開始接納
我們了。

雖然我是拍古裝片出身的，其實我當時的年紀也不
是很老，我才二十幾歲，就喜歡社會類型題材，我雖然
拍古裝片，但是我喜歡看紀實片。那時候突然之間看到
一些新聞，就是關於這些精神病人的，其實關於精神病
人的問題一直都延續到現在，我不覺得有哪一個社會能
完全改善的，對吧？我當時就開始搜集資料，香港有很
多的流浪漢，我之前以為就是街上的那些穿的邋裡邋遢
的是精神病人。後來我通過朋友認識一些社工，才發覺
有更多的病人。我開始資料搜集，很長的時間，天天去。

/ 自己編劇的還是找專人編劇？

264

／這部片的資金來自哪裡？

　當時岑建勳是在德寶電影公司（註1）。我是把劇本透過我哥哥送給他，他當時就找陳冠中先看這個劇本，德寶公司當時還是一個新的公司。

　陳冠中是《盛世》的作者。他當時先看這個劇本，然後覺得這個劇本可以，就給岑建勳看，

　當時，我是希望把它拍得震撼一點，就是全部用沒有人認識的演員，那樣拍會拍得更真實。岑建勳關注的，是會拍震撼的感覺。他作了一個決定，就是找一些明星來，因為他當時是新公司嘛，所以他就找梁朝偉、找周潤發，他幫我找這些人，都是等於他去談。香港有一個傳統，就是新的公司通常找那些明星演員都會來的，就捧場嘛。

／遇到最大的困難是什麼？

　其實並沒有很大的困難。資料搜集比較充分。可能最困難的是因為戲，拍得比現在的這個版本多了大概十幾分鐘。所以到最後上映的那個版本其實減了一本戲，當時九本戲。

／作品的命運如何？

　當時接近一千萬票房了，這在寫實片中票房已經非常高了。如果說遇到什麼困難，是在這個戲剛出來的時候，我們的宣傳在新聞裡說，如果有一些人的情緒很激動或者失眠，都應該檢查為精神科病裡面的一個，這樣統計的話，香港每四個人中就有一個有精神病。結果那個廣告一出來，就有人去投訴，當時非常恐慌，香港一些人想禁掉這個戲。後來審查還是通過了，因為它的那個審查並不像內地，是來自意識形態上的。他們擔心造成市民的恐

慌，重複地看這個戲，後來通過了。因為這部電影關注的是精神病問題，就算是換一個新的角度去寫這些，牽扯到他們的某種暴力行為，還是會很敏感。那些社會工作者，去幫這些精神病人重回社會，他們都會被牽扯。

我們去精神病院，去宣傳電影的時候，一般市民的觀感是敏感的，大家都有精神病人是危險的成見。所以對於這一點我也有點遺憾的，但沒有辦法。最近我監製的一部電影也遇到這個題材，我也在提醒這個導演，我說你們可能會遇到我多年前遇到的同樣的問題，只要你用到這個精神病人的話題，總會有人去評論。

／對第一次拍片的導演，你有什麼樣的建議？

這個話題太大了，我說了也是一些空話，我可以說，但是你要備註一下。

我覺得，在前三部戲，你要盡量發揮你的創意，不要去考慮市場，但是這個實在是太難了。因為在你拍到第三部，就會面對市場，面對投資方的殘酷，對吧？所以我覺得你就算不能堅持到第三部，那一定要堅持第一部！

【程青松／採訪】

註1：德寶電影公司

香港八〇到九〇年代初期一家重要的電影公司，一九八四年由洪金寶和岑建勳創立，和嘉禾、新藝城並列香港八〇年代三大電影公司。

導演簡歷

畢業於北京電影學院導演系，作品以生動、寫實的創作風格為主。電影代表作品包括《鬥牛》、《殺生》、《廚子戲子痞子》、《老炮兒》等。曾憑《鬥牛》獲第46屆金馬獎最佳改編劇本。

1992 －《頭髮亂了》為其首部作品。

管 虎

《頭髮亂了》

/ 為何選擇這個故事作為你導演的第一部作品？

那會兒我就是有一股情緒，無處發洩，於是就把自己的故事和自己的感受很簡單地寫了出來。生活狀態、環境、風物和社會感，都是我們最熟悉的，天天生活在裡邊，最能拿捏，也是感受最深的，最有話想說的。其實最最重要還是那股情緒，含了很長時間的情緒，需要宣洩。它同時也還有一些挑戰的意味，年輕人嘛，有點想挑戰和革新。因為那個年代比較亂，舊的東西崩塌了，全沒了；新生的東西亂七八糟，什麼都來。那時候的文藝青年，都白衣飄飄，把搖滾樂作為一種新生，這對年輕人很有吸引力。革新，永不服輸，那種精神對那個年齡段的人是最有吸引力和挑戰的。那些年也淤積了很多東西，二十幾歲的孩子，也有些憤懑之氣，大概就是在這樣一個背景下做了這部電影。

/ 這部片的資金來自哪裡？

自籌資金。

/ 自己編劇的還是找專人編劇？

／遇到最大的困難是什麼？

最大的困難，還是沒經驗。我們幾個都沒經驗，冤枉錢當然沒少花。比如火燒的那場戲，設定是一個上升的鏡頭，沒拍過嘛，那個火一起來，燒得很快，結果一看，沒拍著，哪有錢再燒一遍？那時候我們都還年紀輕輕，哥們兒幾個都沒經驗，這個過程中，幾乎絕望。後來怎麼辦？還得堅持，也就那麼拍下來了。

／對你來說，幫助最大的人是誰？

幫助最大的，還是當時的女友，也就是這個電影中的女主角。沒有她的鼓勵，那時候很可能就堅持不下去了。所以，當時她的鼓勵非常非常重要。

／作品的命運如何？

沒通過。拍的時候也沒想那麼多，就想拍吧！拍出來，結果審查通不通過。它本身還是比較特別的，同時是非常規敘事，情緒化也很重，不是完全講故事，是有種情緒。另外它裡邊特別片段式，像MV那種，因為我們那時候也不知道什麼叫MV，就是有種MV雛形那種感覺，直接用在電影裡的音樂節奏感特別強，搖滾嘛，而且又不是常規音樂，確實是個問題。

你想吧，一幫年輕人拍電影，什麼經驗都沒有，靠點青春熱血，就那麼盲頭往前衝，遇事了就可能架不住了。

哪有錢找人寫，都自己編劇的，我後來的電影也是我自己編劇。

／對第一次拍片的青年導演，你有什麼樣的建議？

首先你得想好，做導演是個辛苦的行當，最怕那種玩票的。我之前就遇見過，開始說得都很好，想拍電影，

想當導演，說得也很有誠意，然後請我做監製，還請了一線演員主演，名字我就不說了。幫助年輕人嘛，自己也是那麼過來的，就想，能幫就幫，包括那個一線女演員也是。可是後來發現，不是那麼回事，什麼都不懂，玩票的，什麼都不認真，只是湊合，像這種情況就很苦惱。現在電影行業什麼熱錢都有，但是不是每個人都適合做導演。

當然，行業慢慢會把這種人洗出去。

【曾念群／採訪】

《頭髮亂了》電影海報

趙　德　胤

《歸來的人》

導演簡歷

出身緬甸的華裔導演，為第一屆金馬電影學院學員，作品多拍攝與緬甸有關的劇情長片，以及多部紀錄片與短片。代表作品有《窮人。榴槤。麻藥。偷渡客》、《冰毒》、《再見瓦城》。曾憑《冰毒》獲台北電影節最佳導演，另憑《再見瓦城》獲第 73 屆歐洲電影聯盟大獎最佳影片。

2011 －《歸來的人》為其首部劇情長片。

／為何選擇這個故事作為你導演的第一部作品？

其實是一個巧合，大概在二〇一〇那時候，緬甸民主化，算是一個大轉變期吧！那時候很多在國外的人都想回緬甸，想回去看看，因為對我們來說在國外都是打工，我也是順應了這個態勢，就想回去，不一定是拍電影，可能是開婚紗店、做設計、攝影之類，比較務實的生意門路。當然還有很多因素，那裡的人看你回去就是衣錦還鄉，但我們也沒做什麼，兩者之間其實想法不太一樣的，多少也就促成《歸來的人》這樣的一部片。回過頭來想，你問我為什麼決定把這部當成第一部，很多人也都會說開啟電影生涯的第一部片很重要，但當時真的沒想到這些，那個時候是直覺大過於理性的。

／在這個故事當中，你想表達什麼？

我們在緬甸，大多數的年輕人都很嚮往緬甸之外的發展，然而回到那裡，大家就會問你，以為你是存了一筆錢，要回來投資啊，或是做一些事情，但我們也不是真的有存了一筆錢或什麼的，大概是這樣有點拉扯的感受。

╱這部片的資金來自哪裡？

原本我也有找發行公司，不過沒有得到錢，後來是一個在緬甸的，電影公司的製片，也是網路上認識的，劇本也不是說有很清楚的東西。後來是一個在緬甸的，電影公司的製片，也是網路上認識的，百分之八十的資金從這邊來，另外百分之二十就是我自己的錢。其實不到一萬美金啦，只是說一個大略的數字是那樣，大概就是三張來回機票差不多吧！

╱自己編劇的還是找專人編劇？

是我自己寫的，大概寫了十幾頁，三十幾場戲。一開始就一個年輕人在工地打工，死掉了，同鄉就要把他的骨灰帶回去，但沒錢嘛，回去的人把那個死掉的人得到的一筆喪葬費用拿去買翡翠，結果被騙了，中間也遭遇了一些事情，回家之後面臨弟弟要出國，但他內心是遲疑的，大概是這樣的故事。原本也有就演員規劃了一些特定的、他可以演的東西，但開拍前這演員就不見了，更改了一些，而且在緬甸也有很多變化，變成一種可拍就拍、不可拍就不拍，像是打遊擊的方式。

╱遇到最大的困難是什麼？

第一個是怎麼拍吧，電影的拍法、那些創意的東西。再來，我覺得最主要是心理層面的，開拍之前需要逼自己去面對的關卡。我還記得開拍第一天，我們在台北新店的一個工地，找了一些家鄉的人，要拍工地的景。他們也以為拍電影啊，就是會有很多人啊、劇組、燈光架設什麼的，但我都沒有，只有三個人，大家好像也不知道在幹嘛，你怎麼有信心？你是很自卑、沒自信的。這麼一想，最大的困難就是可能想太多，你要怎麼樣去克服想太多，回歸到對電影最原始、純粹的慾念，就算是度過困難了。

／對你來說，幫助最大的人是誰？

你說幫助，我想到的是間接的、啟發的那種，像是侯孝賢就對我幫助很大。我在金馬電影學院，我是那一屆主要的導演，侯導帶我，也聽我講一些東西，他就會說：「你只要不停地拍，你一定可以拍好。」李安也是，他是那時候學院的老師嘛！他說：「直覺一點，不要想太多。」其實是很潛在的幫助，我想這種前輩的指導，可能是語氣上的鼓勵，對我來說就是一種推動吧！

另外就是家人了，因為回鄉去拍，我們人力很少，在那邊就是由我媽媽照顧起居，煮早餐啊什麼的，有時候也幫我們去說服鄰居。別人聽起來可能很簡單，但不容易的。畢竟就像剛剛講過的，緬甸的人可能就覺得我們應該是賺了一些錢回來，但我們每天在那邊也是穿得很邋遢。對於家人來說，他們完全不知道我在做什麼，但這些與拍片無關的事情，就是對我們的幫助。

／作品的命運如何？

這個片子入圍了釜山影展新潮流獎，不過我們沒有很在意，參加影展很像是去世貿展覽那種感覺吧！其實我之前就有短片入圍過釜山影展，去兩天一夜，拿了個獎，完全不知道在幹嘛。一開始真的不會感到驚喜或是驚奇，就像劉姥姥逛大觀園，是後來才覺得很厲害。因為版權賣的非常好，我說的好指的不只是價錢，像是有的是被博物館買去收藏，還有賣到瑞士，在當地像是台北光點那樣的電影院，做兩個星期的放映，電影院跟我們拆帳平分這樣；也有很多國外的人、製片公司來詢問計畫。我們不只收回那一萬美金，在這個過程當中，是感受到拍電影不只是藝術的表達，更重要的是我可以維持生活，讓團隊繼續下去，拍下一部電影。

尤其受到了買家的鼓勵，是為我帶來自信的，那種自信不只是影評人或是觀眾的誇獎，說你拍得很好。這部片我二〇一一年十月參展，那一年底我就趕快開始拍下一部，也就是後來的《窮人。榴槤。麻藥。偷渡客》，得

272

到實質的鼓勵，讓我能夠拍出後面這三部電影。說命運的話，就是很好吧！如果沒有得到買家欣賞、買片、看這樣的電影，可能就沒辦法繼續拍下去了。

╱ 別的導演的第一部作品，你最喜歡哪一部？

《性、謊言、錄影帶》（Sex, Lies, and Videotape），還有昆汀（Quentin Jerome Tarantino）的《霸道橫行》（Reservoir Dogs）我也很喜歡，其實不太記得其他導演的第一部片，華語導演的話，蔡明亮的《青少年哪吒》讓我真正懂藝術片。不過我第一個想到的真的是《性、謊言、錄影帶》，印象深刻，導演史蒂芬・索德柏（Steven Soderbergh）展現多麼不凡的才華。

╱ 對第一次拍片的青年導演，你有什麼樣的建議？

第一個是拍自己熟悉或是非常有感觸的題材，不管是商業或是非商業的片子，你一定要很熟稔，或是自己的東西。再來，電影是一種科學，通常大家是說電影是一種藝術啦，但我特別要強調術，術就是你的攝影、構圖、剪接。不是說你是導演就不必懂這些，也不是說懂理論就好，你要能去執行、能做，那是工業的、是科學的東西。

最後就是別想太多，拍第一部片就是沒有人認識你，你沒經歷、沒有包袱、沒有面子問題、沒有失敗的問題，就要勇敢去拍。有些人會說第一部片如果失敗，之後就沒有機會了，所以要非常謹慎、顧慮很多條件，求拍出一個成功的作品。我不認為一開始就要這樣，失敗就失敗，你應該要拍自己的東西。

導演簡歷

畢業於北京電影學院，以《采薇》、《保溫瓶》等短片獲國際矚目。其代表作品《鬃賓諾爾》獨特的視角和美學更吸引到日本導演河瀨直美，邀請其赴日拍攝《光男的栗子》。其他作品包含《獵狗》、《暴躁天使》。

2007 —《馬烏甲》為其首部劇情長片，獲中國獨立影像年度展 CIFF 大獎。

趙

曄

《馬烏甲》

/ 為何選擇這個故事作為你導演的第一部作品？

在我執導第一部劇情長片之前，我拍了動畫短片《采薇》，這是一部只有八分鐘的木刻動畫短片，卻整整用了三千多塊木板，從大二一直幹到大四，差不多製作了兩年多的時間，那是我在電影學院上學期間的一部短片，也是作為學生時代給自己的一個交代。《采薇》的創作初衷很簡單，就是想做一部動畫片，但是又不想做那種傳統的動畫，所以當時想到了運用一些實體的材料去表現。《采薇》的設想是在二〇〇一年左右，那時做實驗動畫或者把材料運用在動畫領域的作品還很少，所以我想試試看，或許有意想不到的驚喜。在嘗試了一些材料後最終鎖定了木刻，主要是木刻出來的效果很讓我喜歡，而且木刻的製作也可以控制得比較準確。如果沒有記錯的話，《采薇》應該是中國第一部木刻動畫。

《馬烏甲》是我第一部劇情長片。由於剛剛耗時兩年多的時間製作完成了《采薇》，我已經憋了很久，想要拍一部故事長篇，雖然這期間也拍了一部劇情短片，但是完全沒有充分地表達出我的一些想法。於是大學畢業後，我開始計畫自己第一部電影的執導。《馬烏甲》

274

／ 遇到最大的困難是什麼？

／ 自己編劇的還是找專人編劇？

都是我自己編劇的。《馬烏甲》一開始我曾經試著和其他編劇一起寫，可是有一些想法總是不能統一，最後由我自己來完成劇本。以至於拍到現在還是我自己來編劇，我很希望能把劇本交給比我更有能力的人來完成，因為一個人的能力實在有限。

／ 這部片的資金來自哪裡？

《采薇》和《馬烏甲》均是自己出資，其中《馬烏甲》有一大半的資金是借來的。

／ 自己編劇的還是找專人編劇？

／ 在這個故事當中，你想表達什麼？

《采薇》是《詩經》的一則，說的是伯夷、叔齊隱居山野，義不侍周的故事。我想調侃一下傳統故事裡這個有意思的老頭兒。這兩個人為了捍衛氣節躲在深山，每天與野獸為伴，和饑餓鬥爭，一定有不少常人沒有的幻想和經歷。

《馬烏甲》則是一個少年的故事，刻畫一個義無反顧的青春少年。這部電影裡雖沒有我的個人經歷，但還是有我的一些寄託，和我對關於成長的一些思考。

的執導源於我看到了一部中篇小說《血凝》。在這個故事裡，主角馬烏甲是一個十五歲的少年，他的行為在我看來很燦爛，我希望能像他一樣無所顧忌，但是現實中的我完全不能，我只有寄託給電影裡的人物了。

受觸動，所以當時決定把它改編為劇本。這主要是因為馬烏甲最後的反抗行為在我看來很燦爛，我希望能像他一樣無所顧忌，但是現實中的我完全不能，我只有寄託給電影裡的人物了。

我想對誰來說首部作品都會面臨著各式各樣的困難，有些困難真是五花八門、匪夷所思。可能很多人都會覺得資金是首要的困難，的確是這樣，我在執導每一部電影時都會遇到很大的資金困擾。因為有了更多的錢就想要更好的製作，這個永遠是無底洞。但是我覺得這些問題都是可以克服的，五千萬可以拍一部電影，五千塊也可以拍一部電影，最大的困難還是自己。自己對自己有信念才是最重要的，只要有堅定的信念，一切客觀條件都是可以創造的。

／作品的命運如何？

《采薇》和《馬烏甲》屬於比較幸運的，都獲得了國內外的不少獎項。但是都沒有上映。

／對你來說，幫助最大的人是誰？

給予我幫助的人實在太多，各個方面的幫助都有，不勝感激，但是最該感謝的還是我的父母。

／別的導演的第一部作品，你最喜歡哪一部？

米丘‧曼切維斯基（Milcho Manchevski）拍攝於一九九四年的《暴雨將至》（Before the Rain）。

／對第一次拍片的青年導演，你有什麼樣的建議？

別糟蹋了自己的第一次，拼命把它拍好！

【泥巴／採訪】

276

導演簡歷

中國著名女演員，多次獲得上海國際電影節，長春電影節，以及百花獎影后等大獎，是當代中國最具影響力的女演員之一。北京電影學院表演系學士和導演系碩士。

2013 — 《致我們終將逝去的青春》為其首次獨立執導的電影作品，中國電影金雞獎最佳導演處女作獎。

趙

薇

《致我們終將逝去的青春》

／為何選擇這個故事作為你導演的第一部作品？

當時有過別的考慮，但這些想法都不太成熟，沒有一個成熟的東西可以去拍。到研究生課程的最後一年，如果不拍，就畢不了業，正好《致青春》這本小說傳到我手裡。李檣是很好的編劇，他答應幫我改編，或者寫我要導的首部作品，這個默契我們之前就有了。我就跟李檣說目前有一個現成的小說，你要不要看一看，如果能改的話我們就拍這個，要不我就畢不了業了。

／在這個故事當中，你想表達什麼？

其實拍這個電影，不是說我心中醞釀了一個故事，一直有個什麼想法，去告訴大家。剛好我的心態在這個時候很成熟，已經有了這本小說在這，我決定做它，才開始去想這個故事該怎麼拍，有個什麼樣的感覺。可以說是先有物件再戀愛，而不是暗戀已久，終於美夢成真了。

／這部片的資金來自哪裡？

是別人帶的資金和小說來找我的。可能是因為第一

與編劇的合作如何？

我和編劇李檣比較有默契，在藝術上的喜好比較接近，他也知道我喜歡什麼樣的故事類型、感覺和方向。他知道我想拍的，不滿足只拍那種一男一女談戀愛這樣的電影，比如說他知道我比較喜歡拍那種比較壯闊一點，大一點的東西。這是個愛情、青春題材，李檣把它改成一個群戲，群戲是我跟他提的一個想法。

我非常認可我自己的編劇，不管他寫出什麼我都會拍他寫的，因為我看好他的藝術才華。電影是導演的藝術，也是一個綜合的藝術，你的團隊班底的素質或者是藝術的修養，整體的層次是會影響整個電影的層次，所以我覺得每個部門，每個環節，它都很重要。一個導演需要有眼光來判斷哪些人能做好這個戲，比如說我一始就覺得李檣肯定能寫好，我也相信趙又廷，他也一定能演的很好，這些都是當時投資方比較爭議的兩個地方。

遇到最大的困難是什麼？

作為一個新導演，如果不是我的話，肯定會遇到很多問題，比如說投資方對於劇本的判斷，前提是有些投資方，對電影的整個製作流程不是很瞭解，但是他們也會有很多自己的想法，如果這個時候導演沒有自己特別大的說服力的話，就容易妥協，如果不堅持的話就被帶走了。我們這個電影的劇本階段就有人覺得這個路子不會賣錢，又重新找個幾個編劇給我編了一個，當然我都沒看，我請了這麼好的編劇，我非常信任他。但是換成一個新導演，如果是投資方給的劇本，你要不拍，可能合作也夠嗆。

次做導演，要求比較高一些吧。當然整個拍攝沒有鋪張浪費，非常的節衣縮食。我們去了中國四個城市拍攝，我們把小說裡的時間跨度延展到十年，這些都會產生很大的成本。拍攝週期也變長，就這四個城市路上就花了半個月。就原來的小說而言，不一定會花到現在的價錢，現在這麼大的改編，資金肯定會不夠。到後來就把不夠的錢先自己墊上。

／作品的命運如何？

我預計到票房會挺好的，倒不是出於對我自己的號召力。這個戲的明星陣容不是很強，四個女主角都是新人，就韓庚和趙又廷比較有知名度。我也不是覺得我多麼有影響力它就有多麼好的票房，我是自己在拍和看片子的過程中覺得它還滿獨特的。你看這個片子從出來到現在，你不會說《致青春》像哪個電影，或者抄哪個電影，或者模仿哪個電影，它有它自己獨特的長相。

／對你來說，幫助最大的人是誰？

李檣和關錦鵬，我們三個人是一個非常好是團隊，他們兩個在藝術創作上給我最大的幫助。

／別的導演的第一部作品，你最喜歡哪一部？

如果華語地區導演的首部作品，一看就讓我很驚豔的，那中國的就是《陽光燦爛的日子》（姜文導演作品）。張藝謀的《紅高粱》，陳凱歌的《黃土地》，賈樟柯的《小武》也很好！

／對第一次拍片的青年導演，你有什麼樣的建議？

我不是一個特別常規的案例。我需要解決的問題可能是別人碰不到的，別人覺得很大的困難我可能碰不到。我可能話語權稍微大一些，我拍這個從頭到尾基本上沒有我不同意的事情在我的電影裡發生過，所有的事情都要經過我的同意，不光是前期、拍攝期，後期的海報、預告片之類的都必須是我認可的。

【程青松／採訪】

導演簡歷

畢業於北京電影學院攝影系。曾於王小帥執導作品《冬春的日子》、《十七歲的單車》等片擔任攝影。曾以《透析》獲金馬獎最佳原著劇本獎。其作品包含《碧羅雪山》、《青春派》、《德蘭》。

2006 —《馬背上的法庭》為其首次獨立執導的作品，獲威尼斯影展地平線單元最佳影片。

劉 杰

《馬背上的法庭》

/為何選擇這個故事作為你導演的第一部作品？

最早是一九九三年年底看了《南方週末》的一個攝影報導，看到一些圖片，當時覺得新中國成立都四十四周年了，邊疆還會有這樣的事情，覺得很不可思議。對我來說，馬上就看到一個很電影化的東西。我覺得這個東西很有趣，其實也像是一部公路片似的，如果我做一個一路走來的電影的話，會有更社會化的意義。

/自己編劇的還是找專人編劇？

因為它畢竟是一個司法的東西，所以會考慮它這個審查上會不會很麻煩，我就打聽了一下，確實挺麻煩，說這個必須要由最高人民法院來審全劇本。因為我是第一次執導，還沒有想我自己能夠寫劇本，自己來做編劇，於是我就開始找編劇，後來跟王力扶聊得不錯。當時我就想，先編出個東西，來去試探一下最高人民法院，看這個項目是不是能夠立下來。所以是兩條腿走路的，一方面力扶寫了個劇本，一方面我去當地採訪。

/有遇到什麼樣的困難嗎？

280

跟高院的溝通是非常困難的，他們一開始就不支援這個項目。耗了很久，找了很多人，半年吧。在二〇〇五年的時候，最高人民法院當時主張「法」要高高在上，法袍啊、法槌啊，那些儀式感的東西都出來了，不能接受這些。因為我這些東西，這些走向田間地頭的這些東西，在以前，法律界叫馬錫五審判法，他們認為進入到新時期之後，中國法律應該變個面貌。他們的評價就是，你這是落後的，他們就覺得跟他們的宣傳方針是不符的。

你現在回看這個電影，馮一路走來，他處理了五個案件，處理這五個案件的時候呢，他越來越離開法，越來越不堪。對於我來說，你就要打一個問號了，為什麼我們一個法官，他扛著一個國徽，他用法根本就解決不了任何問題，最後他都在和稀泥。他甚至想讓大家對這個國徽尊重一下，他都要抬出身來。

原本就是法律是社會的基石，這個基石應該是大家都尊重的東西，只有在大家都尊重他的時候，他才會發揮一個平衡社會的基石的作用。換句話說，就說如果你從基層就開始這個普選，所有都是一人一票，所有的人都有參與，都知道我們這個東西是怎麼出來的，那出來我們就要尊重它。但是現在呢，所有的東西都是指定的、指派的，都是在他們不知道的情況下就按過來的。所以你對我有利的我就接受，對我無利的那我就抗拒。我就覺得，有這一點就是失敗的。別說是鄉民了，就是我們城裡人，所有人當你的生活跟法律無關的時候，沒人會去關心法律，因為知道那個東西我參與也沒用那根本就不是我能控制的，一旦法律問題找上我了，我面臨一個官司的時候，第一反應就是：唉，有認識法院的人嗎？你說這是不是中國的一個悲劇啊！

／最後是通過什麼方式公關下來的？

我找人做工作，後來他們就說，算了你拍吧，反正我們不支持。不支持呢，我就拍了，拍完幾個月之後突然這個境遇就變化了。最高人民法院有了一個講話，就在這個講話裡，第一次出現了一句詞，叫「發揚馬背上法庭的精神」。於是這時候，最高人民法院就聯繫我，開始對這個東西表示支持。這都已經我拍完之後有半年了，很

奇妙的經歷，最後一下就成為一個工具了。

／這部片的資金來自哪裡？

這個專案一開始找的是上影，上影一開始表示特別支持，對於他們來說這個題材好，可以來做一個主旋律。但是我當時很明確，我不要做主旋律，我就是要做一個文藝電影。所以在這上面根本就談不攏，談崩了。後來我就發現，你想要按照自己意圖拍電影的時候，是很困難的，因為你沒有信譽，這時候所有投錢的人都帶著他的目的來對你指手畫腳。我最後把我自己不住的房子給賣了，然後就把這個片子給拍了。最困難的就是在拍完以後，到後期的時候，自己已經沒有錢再往裡投了。後來，北京兒童藝術劇院給了我一筆錢，一百萬。最後一共花了三百多萬。

其實當時我也可以不用這麼困難，我那個時候也是個著名攝影師，我的社會資源也是夠的。但是，是想做一個合力的、合（大眾）想法的東西，還是願意做一個有獨立想法的東西，最後我還是選擇了獨立。其實一直有一種誤會，認為我做這樣的電影是拿了政府、拿了黨、拿了地方的錢，所以有些人會戴著有色眼鏡看《馬背上的法庭》。到現在為止，我都可以坦然地告訴你，我一分錢都沒拿過。

／作品的命運如何？

還好，我還小賺了一點。我把發行權給賣掉了，等於在發行這塊，加上電影頻道、音像和院線，總共收回一百七、一百八十萬，相當不錯。後來竟然還得了一個華表獎的提名獎，所以那個片子國內外收獎金也收了一百多萬。再加上賣國外發行權，又賣了一百多萬。其實本來在國外可以賣到更多錢的。那個片子很神奇地在法國院線上了五十週，買了十萬張票，然後 Arte（德法公共電視台）也賣了十萬歐元。很可惜的就是，遇見壞人了，發行公司在金融危機中破產了，不肯分錢給我。

／別的導演的第一部作品，你最喜歡哪一部？

我覺小帥的《冬春的日子》、賈樟柯的《小武》都很好。

／對第一次拍片的導演，你有什麼樣的建議？

因為我經常跟侯導（侯孝賢）見面，我身邊一些人也會見到侯導。因為他們也有一些東西想要拍，有一些東西自己心裡沒有把握。後來我發現侯導對任何人都會說同樣一句話，「拍呀，有想法就拍呀。」我覺得這特別對，拍呀，有想法就拍。你要是真想當導演，就別想那麼多。就是尊重自己，尊重自己的想法，有自己的想法，然後很堅決地去拍。

【曾念群／採訪】

《馬背上的法庭》電影海報

導演簡歷

畢業於北京電影學院文學系，集導演、編劇、製片人於一身。代表作品電視劇有《蝸居》與電影《失戀33天》。

2001 —《一百個……》為其首部劇情長片。

滕 華 濤

《一百個……》

／為何選擇這個故事作為你導演的第一部作品？

二〇〇〇年的時候中影集團（中國電影集團）開始了一個「青年導演計畫」，以不超過兩百萬元投資一部電影，請年輕導演報各自的執導計畫。主要是以拍首部作品的導演為主。

當時我在可以申報的計畫人選之中，因此需要以不超過兩百萬元投資作為拍電影的前提。正好那時候看到了《三聯生活週刊》上刊登了一篇採訪，講述北京兩個頑皮的高中學生，聽鄰居說抓住一百個小偷之後警校就能特招，所以輟學開始抓小偷的事。我覺得很合適作為我的第一部電影作品，申報成功之後就開始寫劇本了。

／在這個故事當中，你想表達什麼？

年輕人的夢想。

／這部片的資金來自哪裡？

中影集團。

／自己編劇的還是找專人編劇？

284

找了李偉作為編劇。

／遇到最大的困難是什麼？

兩百萬元做膠捲的電影還是有些緊張的。

／作品的命運如何？

正常審查通過，名字被修改，從《一百個小偷》被改成了《一百個⋯⋯》。電影局說不能有那麼多小偷。後來也算是上映了，二〇〇一年在幾家小影院裡上映，當時有個很短命的藝術院線。

／對你來說，幫助最大的人是誰？

韓三平、傅彪。

／別的導演的第一部作品，你最喜歡哪一部？

賈樟柯的《小武》。

／對第一次拍片的青年導演，你有什麼樣的建議？

做自己喜歡的故事。

導演簡歷

畢業於中央戲劇學院，作品多反映社會現狀、展現中國文化傳承。代表作品有《人山人海》，獲威尼斯影展最佳導演、《青年電影手冊》2012 年度華語十佳影片。

2006 －《紅色康拜因》為其首部作品。

蔡 尚 君

《紅色康拜因》

／你在執導首部作品之前，有過哪些電影的嘗試和積澱？

一九九九、二○○○年的時候，我做過一個專案，三百萬的預算我只到帳一百五十萬就開拍了，拍了一半夭折了。那個時候審美感覺具備了，但是整個的製片經驗，執導經驗都沒有，全是年輕的人，憑著激情就拍了。

我現在想這個事情可能也是一個好事情，雖然是一個挫折，對於年輕人來說，我覺得挫折來得早比較好。失敗了之後，我就緩了很長時間，然後去了一個電影公司，才真正開始進入這個行業，重新學習，重新定向。從專案研發，到預算、執行，再到前期、後期，全都開始學習。包括瞭解國外的電影市場，去了米蘭電影市場、美國電影市場，算中國去得比較早的。

／為何選擇這個故事作為你導演的第一部作品？

這個項目是二○○四、二○○五年左右才想做的。那個時候雜七雜八地做了一些別的工作，包括對社會的變遷有一些感受。當時喜歡拍照片嘛，看侯登科（註1）的博客，看一些攝影集，由此看到了《麥客》的圖片，

╱和編劇之間是如何磨合劇本的？

我們的工作方式是這樣的：我們聊的時間會很長，寫的時間會相對比較短。先聊了很多各自的生活，包括比如說你最近看了什麼書，有什麼感受。其實開始討論很長時間，之後慢慢一點點聚焦。然後有時候又回去，到具體裡面有時候又回來。這個過程包括你在聊人物、聊故事的背景，每個人物的背景怎麼樣，每個人物的定位要什麼樣的設置，我們的故事是一個什麼樣的故事，到最後才分場，才確定下來。其實聊的過程中很詳細，基本上把每個分場都能聊到，包括主要的臺詞，大概的人物感受定位，不斷地修正，都聊通了後，再執筆寫。寫劇本的時間也挺漫長的，將近一年。

╱這部片的資金來自哪裡？

投資這個影片的公司是萬基文化，我覺得公司製片人對我有知遇之恩。那個老闆就說，你想拍個什麼樣的東西？我說我就想拍一個關於農村變化的東西，三農問題的，他倒很支持。他有一個理念，就是他投資的電影，都是這種題材，而且拍的都是青年導演的第一部作品。包括侯詠的《茉莉花開》，包括張藝謀原來那個副導演謝東拍的《冬至》，也是首部作品，二年拍的，我幫助盯的。後來拍了我這個，預算大概是三百萬。

╱作品的命運如何？

過審相對來講還順利，也就修改了兩次。後來走了一些電影節，拿了一些獎。二〇〇七年國內上映不到一個

禮拜，四、五天吧，票房好像十萬塊左右。另外電影局給了五十萬獎勵，獎勵優秀農村片什麼的，加上國外還有一些電影獎金，三十萬的獎金，還有航空版權、電視版權什麼的都賣了一點，收回來大概一半多。

╱別的導演的第一部作品，你最喜歡哪一部？

我記得我上高中看的《黃土地》，是用九吋電視看的。那時候的《中國美術報》，還登過陳凱歌、張藝謀對《黃土地》的一些闡述，特別棒。我現在有幾句都能背下來，我記得張藝謀寫的，說那個山是斜的，所以我們站在山上也是斜著站著。那種景，印象非常深，太棒了，看得很興奮。九〇年代我去國外的時候，再讀到《黃土地》的劇本闡述，我還是讀得熱淚盈眶。《小武》（賈樟柯導演作品）也印象很深。那時我們在一個酒吧裡，我當時正在聊《郵差》（何建軍導演作品）那個電影，我特別喜歡，那個我覺得是天成之作。那時我們正在說這個，突然看到一個介紹《小武》的故事，我一下子就被觸動了。就是說，你看我還在做這樣的電影呢，已經有人做那樣真正的，跟我們自己感受生活不一樣的東西了。

╱對第一次拍片的青年導演，你有什麼樣的建議？

我覺得第一次都是最難的、最青澀的。沒有第一次的突破，就沒有後面。我們那代開始的時候，還有些夢想，或者理想，你可以那麼樣活著。但是今天來說很難了，沒有這個土壤，沒有這個溫床。這個溫床現在只有利益，只從現實層面來考慮，而且更殘酷了，那你必須對這條路想清楚。

如果是電影或藝術選擇了你，這是一個天性的事；如果是你選擇了電影，那會艱難的，你得想清楚，沒有人逼著你做這個事情。今天來說，我覺得更多是一種自我選擇，是最初的內心的那點夢想或的理想，一定要堅持，這是最珍貴的。千萬別為了現實而妥協，你妥協，你就失去了，永遠找不回你失去的這些。我覺得這是最重要。

其實做到最後，你會發現還是你年輕的時候，你內心的東西在支撐你，就是那點東西了。我們說的是心田，確實

是一塊田，你怎麼讓它真正地保持一個豐饒的狀態。

【曾念群／採訪】

註1：侯登科

中國當代紀實攝影的代表人物，記錄中國當代農村社會所發生的深刻的內在與外在的變化。代表作有《麥客》、《黃土地上的女人》、《四方城》等。

導演簡歷

生於馬來西亞，畢業於中國文化大學戲劇系影劇組，其電影多由演員李康生詮釋其電影主角。曾以《愛情萬歲》獲威尼斯影展金獅獎與金馬獎最佳影片、最佳導演；《河流》獲柏林影展銀熊獎；《洞》獲坎城影展費比西獎；《郊遊》再度獲威尼斯評審團大獎與金馬獎最佳導演；《臉》則為羅浮宮首部典藏電影，其他代表作品亦有《你那邊幾點》、《不散》、《黑眼圈》、《天邊一朵雲》。

1992 —《青少年哪吒》為其首部作品。

蔡明亮

《青少年哪吒》

/為何選擇這個故事作為你導演的第一部作品？

一九九一年，我在街頭遇見了沒考上大學的復讀生小康，請他演了一齣電視單元劇，演一個勒索小學生的高中生。他的樣子並不像壞小孩，就是有一點兒深沉，抽菸的姿態有點兒像我老爸。我就是想找一個看起來不會做壞事，但他做了也不會讓人意外的人……小康的首次演出讓受過專業訓練的我無所適從，總覺得他的節奏和速度慢了不只兩拍。我死命要求他自然一點兒，甚至有點兒對他發火，他被逼急了時回了句：「這就是我的自然。」這給了我當頭棒喝，我開始對他產生興趣。

一九九二年，中央電影公司的徐立功邀我拍電影，那時候我跟小康更熟了一些。他重考兩次失敗，令他的父親失望，他的家庭是台灣早期外省老兵娶年輕本省太太的典型結構，他還熱衷打電子遊戲……這些都很吸引我。《青少年哪吒》的概念就是這樣來的。

/自己編劇的還是找專人編劇？

其實劇本根本沒寫完就拍了。當時為了申請輔導金，需要完整的劇本，後半段是徐立功寫的，他非常得意於他處理的結局，小康拿著一把假槍去嚇人，因為這樣才

得到了輔導金。我當然沒有照他的意思拍，那還得了。拍的時候一味追求真實感，倒沒有想到紀錄片的問題。

／遇到最大的困難是什麼？

每天都很困難，每天回家也很開心，覺得拍得不錯，到現在都是這樣。

／作品的命運如何？

我的每一部電影在台灣都有上映，前面四部都是中央電影公司自己發行，不好也不壞。即使得了很多獎，票房最壞的不是我，最好的也不可能是我。

／你一直都喜歡拍短片。這是否意味著你對院線電影「規定長度」的一種挑戰？

院線對電影的規定也不只是長短而已，認真想想，其實也沒什麼特別的規定，只要能賺錢、不觸法、不敗德，不是嗎？拍長片或短片其實沒有那麼多意味。我總是說，給我多少錢，拍多少錢的電影，現在更加覺得，電影不一定要在電影院裡面放，所以是長是短也沒什麼問題。

／別的導演的第一部作品，你最喜歡哪一部？

多了。好的導演從第一部就好，要嘛有天分，要嘛沒天分。

／對第一次拍片的導演，你有什麼樣的建議？

沒有。

【程青松／採訪】

蔣 雯 麗

《我們天上見》

導演簡歷

畢業於北京電影學院表演系本科，曾受邀擔任金馬獎決選評審。為著名女演員、製片人、導演、編劇。

2009 －《我們天上見》為其執導的首部作品。

／為何選擇這個故事作為你導演的第一部作品？

其實不是我想當導演，是因為我自己對姥爺的那段情感，想表達心情，開始想寫書，覺得文筆不夠，後來想，正好從事影視工作，兒時的畫面也是歷歷在目，所以就想乾脆把它拍出來。最主要的是對姥爺的情感，還有一個就是這三十年社會變化太大了，我自己也感覺到比較迷失，生活的節奏越來越快，也不知道自己每天在忙些什麼，也希望拍這麼一個東西，那個年代和現在完全不一樣，那個年代感覺很清貧，但是精神世界又是很豐富的，透過回到過去，自己也尋找一下自己的精神家園。

／在這個故事當中，你想表達什麼？

這兩方面就是我做這個電影的動機，也希望透過這個電影，讓觀眾感知，一方面是我和姥爺的情感，但歷史在背面，我覺得大家也能看到裡邊的細節，能夠覺察到這種生活的變化，並有所感受。

／這部片的資金來自哪裡？

資金是董平先生出的，他也投資過我老公（顧長衛

導演）的《孔雀》和《立春》，他是我老公認識多年的好友。想拍這戲我也跟他說了，他也非常支持，說沒問題，給我投資，我特別感激他。之前也有跟別人談過，也有人表示想投，但董先生和我老公有兩部合作，我更有信任感。

/ 自己編劇的還是找專人編劇？

這個劇本裡的每一個字都是我敲出來的，我初次嘗試，裡邊的每一個細節都是我親歷的，也沒法找人，本來就想做一個小成本電影，沒有那麼多資金，所以就自己寫，獨立完成。但是這個中間有得到周邊朋友幫助，比如顧長衛，他是第一個看到我劇本的人，看完就給我鼓勵，讓我有信心做下去。像作家劉恒老師幫我看過。這個過程中不管打擊和鼓勵都給了我很大的收穫，讓我冷靜，選擇。

我也曾一度把它改得很有戲劇性，但是臨開拍前，我做最後的時候就想，我做這個電影的初衷是什麼，是想拍一部講究有情節而且很有戲劇衝突的電影呢？還是呈現我拍這個電影時的最初想法？其實就是展示那個時代的一些畫面，生活的變化和不同。我的初衷不是要做一個職業導演，不是講究導演的技巧，或者故事追求；我的初衷只是一個真誠的表達，所以後來我又回到了我的初衷，又把戲劇性給取消了。

/ 遇到最大的困難是什麼？

最大的困難是發行，我覺得我是創作型的人，不是賣東西的人。影片出來，發行和製作完全兩套體系，製作從寫劇本到執導屬於創作過程，好壞自己可以衡量和選擇，發行沒法選擇，你只能依靠別人，別人怎麼安排你就怎麼來，自己的作品總是希望更多人看到，所以那個時候反而是最辛苦的時期，就像考完試等待宣判的感覺。

/ 作品的命運如何？

當時是二〇一〇年清明前，第一次打了個清明檔期，宣傳最累了，跑了很多地方，還在都江堰做了地震後紀念活動。上映期不是很長，排片上午九點、十一點、十二點，晚上十一、二點，好的時間段都沒給我們，最後的票房多少我還真不太清楚，我跟發行還是脫節的，賣了海外還是哪裡我都不是特別清楚。

／對你來說，幫助最大的人是誰？

幫助最大的人是董平老師，他全力支持我，不計回報。還好我這個電影爭氣，給他得了第十四屆釜山影展最受歡迎影片獎，第十三屆上海國際電影節亞洲新人獎最佳影片獎，得了些獎項也算交代。最要感謝的是我的姥爺，沒有對他的這段不可逝去的情感，這三十年的沉澱，也不會有這部電影。

／別的導演的第一部作品，你最喜歡哪一部？

許多導演的首部作品都很棒，很多導演後來都超越不了自己的首部作品。比如張藝謀的《紅高粱》、姜文的《陽光燦爛的日子》、陳凱歌的《黃土地》、顧長衛的《孔雀》、賈樟柯的《小武》我都很喜歡。很多導演的首部作品都傾注了他們人生積澱到那個階段的很多東西，技巧上不一定很嫻熟，但是那股精神，那種沒有約束的感覺是最棒的。

／對第一次拍片的青年導演，你有什麼樣的建議？

我覺得就是真誠。有很多導演，包括找我拍戲的導演，還有第一次做導演的，特別在乎技巧，或者是鏡頭利用，可能受看片多等影響。但我覺得內容最重要，要多問自己內心，看自己要想表達的是什麼，而不是炫技。有時候拍得粗糙點也可能出質感。

導演簡歷

演員、導演，臺灣大學經濟系。其短片《私顏》、《石碇的夏天》即在台北電影節、金馬獎展現異采。代表作品另有《陽陽》、《太陽的孩子》（與 Lekal.Sumi 聯合執導）。

2006 －《一年之初》為其第一部劇情長片，獲台北電影節百萬首獎、觀眾票選獎。

鄭有傑
《一年之初》

／為何選擇這個故事作為你導演的第一部作品？

我寫這劇本的時候是大學生。當時對於多線敘事的結構非常有興趣，也常常認真思考電影藝術的存在意義，因此大膽地挑戰了這個結構複雜、表現形式多樣的創作。

／在這個故事當中，你想表達什麼？

對於生命、對於時間、對於虛實、對於電影，以及對於身份認同的探索。

／這部片的資金來自哪裡？

一半來自臺灣新聞局電影長片輔導金，一半來自利達亞太創意有限公司。

／自己編劇的還是找專人編劇？

自己編劇。

／最大的困難是什麼？

身為創作者，過於自我耽溺的個性。

／作品的命運如何？

獲得了台北電影獎百萬首獎及觀眾票選最佳影片。參加了許多國際影展。在臺灣電影從業人員間成為話題，但一般觀眾並不認識。有在戲院做商業放映，票房約一百萬台幣。毀譽參半。一般觀眾是表示看不懂的。

／對你來說，幫助最大的人是誰？

攝影師包軒鳴（Jake Pollock），演員黃健瑋，監製梁弘志、鄭子斌，國際宣傳張三玲，配樂林強……太多了！舉不完。

／別的導演的第一部作品，你最喜歡哪一部？

是枝裕和的《幻之光》，因為很美。韓杰的《賴小子》，因為真實。

／對第一次拍片的青年導演，你有什麼樣的建議？

對於成品不滿意是正常的，除非你是天才。但千萬不要氣餒，只要有一絲絲機會讓作品變得更好，一定要盡一切所能追求到底。

鄭 闊

《南風》

導演簡歷

畢業於栗憲庭電影基金獨立電影培訓班。獨立製片人、
編劇、導演。紀錄片作品包含《798站》、《暖冬》。

2013 —《南風》為其首部劇情長片。

/ 為何選擇這個故事作為你導演的第一部作品？

其實在拍《南風》這部劇情片之前，我還拍過兩部紀錄片，《798站》和《暖冬》，都是關於中國當代藝術的。之所以第一部劇情片選擇《南風》這個故事，只是因為我喜歡黑幫片，我想拍一部中國本土的黑幫片。

/ 在這個故事當中，你想表達什麼？

借助黑幫題材，表達我對人生某個階段的懷念，以及現在對社會現實、對生活本身的理解和反思。

/ 這部片的資金來自哪裡？

前期資金來自朋友的投資，後期資金來自自己的積蓄和發行方的幫助。

/ 自己編劇的還是找專人編劇？

自己編劇的。《南風》的故事，基本上都來自真實的生活經驗和田野調查。

/ 遇到最大的困難是什麼？

拍攝中遇到的最大困難就是一開始在演員選擇上的失誤。開始選的演員基本上都是當地混社會的年輕人。後來在拍攝中發生一系列問題，導致拍攝進度緩慢，表演達不到要求。所以開拍七天後換掉了包括男主角在內的幾個演員，又重新找演員，重新拍攝。這耽誤了很多時間，增加了很多成本，也直接導致後面的很多場戲沒有充足的時間和完善的條件去拍攝，留下了很多遺憾。

／作品的命運如何？

在拍攝之前，我就知道《南風》不可能通過審查。《南風》完成後，在第九屆北京獨立影像展上有過放映，當時獲得了年度最佳劇情片獎。後來在一些喜歡《南風》的朋友的建議和幫助下，我又重新做了剪輯、調色和混音等工作，（二〇一三）六月份剛剛完成。

／對你來說，幫助最大的人是誰？

《南風》是由一群志同道合的、對電影懷著一顆赤子之心的青年人共同完成的，給予我幫助的人實在是太多了。比如製片人孫楊，如果找不到前期的資金，就意味著根本不會有《南風》的誕生；比如栗憲庭電影學校的老師王宏偉，不僅把關劇本，更是放下自己的事情緊急趕到葫蘆島救場，零片酬出演王老師；比如周強先生、孫甯先生、張一凡先生、郭偉倫先生、張琪女士等在後期製作上給予的方方面面的幫助；比如栗憲庭先生為影片題寫片名。各種幫助很多很多，缺少任何一種幫助，都不會有現在的《南風》。

／別的導演的第一部作品，你最喜歡哪一部？

紀錄片的話我最喜歡王利波導演的《掩埋》。因為我喜歡有關歷史和現實題材的嚴肅的紀錄片。劇情片我則最喜歡王笠人導演的《草芥》，我認為這是一部畫面優美，骨子裡卻充滿憂傷與絕望的、關於現實的詩意的電影。

／**對第一次拍片的青年導演，你有什麼樣的建議？**

拍電影永遠等不到成熟的時機，學習電影最好的方式就是直接動手，自己寫、自己拍、自己剪。你在拍的時候就知道自己寫得有多麼差勁了，你在剪的時候就知道自己拍得有多麼差勁了！經過這些階段，你會發現自己的進步。

導演簡歷

臺灣著名舞臺劇導演，曾任國立台北藝術大學戲劇學院教授及院長。另任楊德昌導演作品《牯嶺街少年殺人事件》監製。

1992 －《暗戀桃花源》為其首部作品，獲金馬獎最佳改編劇本。

賴聲川

《暗戀桃花源》

／為何選擇這個故事作為你導演的第一部作品？

其實我開始做舞臺劇時就有很多人找我拍電影，可能是個時代吧，八〇年代，有很多人覺得一些小成本的電影可以挖掘一些新的導演吧！尤其《暗戀桃花源》舞臺劇演出之後，很多公司都希望能拍成電影，但是他們的觀點都很奇怪，他們覺得一台機器擺在舞臺面前，一天就可以拍完。後來，邀約不斷，我就認真地找了我的好朋友杜可風（我認識老杜的時候，他還沒摸過攝影機，我也還沒搞過劇場）。他非常鼓勵我，也非常願意參與，然後終於在楊德昌導演的鼓勵之下，我決定選擇看起來最簡單，其實是最難的一個題目——《暗戀桃花源》，作為我電影的首部作品。

／這部片的資金來自哪裡？

一半是我的劇團表演工作坊，一半是龍祥電影公司。

／自己編劇的還是找專人編劇？

自己寫的劇本。

／遇到最大的困難是什麼？

300

／作品的命運如何？

超乎想像的成功，得到許多國際影展的獎項，包括第五屆東京國際電影節青年電影櫻花銀獎、第四十三屆柏林影展的卡里加里獎（Caligari Film Prize）、新加坡國際電影節最佳影片、最佳導演等等。在臺灣上映，票房也很好。後來在日本和香港也有上映。

／對你來說，幫助最大的人是誰？

我覺得是全體劇組吧！因為跟我一起合作的是我透過臺灣新電影運動認識很久的杜篤之，當然還有剛剛說的杜可風，其他一些導演也給了我鼓勵。

／對第一次拍片的青年導演，你有什麼樣的建議？

我想給他們一句話，就是當年楊德昌導演給我的──電影就是一個心的過程。因為這句話，他認為我有資格拍電影。對新手來說，最難就是如何在腦子裡組合起一部影片，一個故事的起承轉合，以及整體節奏如何能落實在每一個單一的場景，乃至於單一鏡頭。

【梁夜楓／採訪】

導演簡歷

台灣攝影師、導演，從事影像工作二十餘年，曾任《藍色大門》、《20 30 40》及《總鋪師》等電影攝影。

2014 —《迴光奏鳴曲》為其首次執導的作品，獲台北電影節最佳劇情長片。

錢

翔

《迴光奏鳴曲》

／為何選擇這個故事作為你導演的第一部作品？

應該大部分的導演，第一部作品都年輕，所以會關注的事情，是自己身邊周遭的事情。很不幸的，我開始拍片的時候，已經步入中年了，所以我的主角已經結婚了二十年，有點年紀了，他會煩惱的事情，可能已經不是現在這個時代的年輕人會擔心的事情。我想這在中年人裡面，是大家都滿在乎的一個話題，也許是寂寞，也許是壓力，也許是尋找生命中的出口，大概是這樣。

／在這個故事當中，你想表達什麼？

在這部片子我參與度這麼高，我自己當編劇、導演、攝影，但是我依然不覺得它是我的電影，也許這跟我在過去的二十年都是電影從業人員有關，我一直有一個強烈的感覺，電影是一個集體創作。你看到這麼長的工作人員跟感謝名單的時候，這一直提醒你一件事，那不是你的，那是有很多很多大腦集合起來的。

我的片子有一個女生的製片、女生的演員、女生的副導還有美術，有一堆女性同仁。當我提出這樣的概念：我想拍一個中年女性某些的寂寞、某些的天真、某些的

／這部片的資金來自哪裡？

高雄市政府的輔導金，他們是對等投資，國片輔導金、高雄輔導金。我自己掏腰包、製片背貸款。總數在一千萬之內。當然沒有打平，好像銀行的貸款還掉了，然後其他的支出大概就屬於未打平的狀態。有賺一些外國錢，賺進一些外匯。

／自己編劇的還是找專人編劇？

自己編。悶著頭寫，好玩的事情是，我也去看人家怎麼寫。譬如說，我們都知道村上春樹去跑步對不對？那我們做不到那種事情；那有些人喝酒，我也做不到這個事情。每一個人都有自己的絕招，不管怎麼樣，大概就是一屁股坐下來，別站起來，千萬別站起來，至少五個小時、四個小時，這個是《棋王樹王孩子王》的鍾阿城講的，鍾阿城說過一句話，罰坐，一個字寫不出來也得罰著坐在這。你得坐下來，面對你的稿紙，開始往下寫。

另一個很好玩的事情，這部片前三十分鐘才有對白，後面六十分鐘沒有對白，有一些對白被我剪掉了。我不會寫，所以我寫出來的都是影像，全部都是動作，所以我的電影是一個全部都是動作的片子。語言這件事情，對我來講，它有一個不確定性跟擔憂。我能做的東西是影像，影像這件事對我來講，是自信而自在的；用影像來做一種敘事，這個是我比較在行的，所以我的電影會變成這樣子。

編劇也許只是一個結構，影響更大的反而是剪接，對於整個東西的取捨和調度，因為剪接是再一次的重新書寫，所以剪接這件事影響更大。我的剪接師幫了我很多很多忙，因為是新導演，新導演需要一個好的剪接師，因為你會很囉嗦、很擔心，因為恐懼你會拍了一大堆狗屁倒灶，你該拍的可能會遺忘。

慾望、某些的什麼。接下來就會像機關槍一樣，噠噠噠噠地說不完，結論就是這樣，有回答到你的問題嗎？

／遇到最大的困難是什麼？

對我而言，最大的困難是宣傳，就是拋頭露面、跟人講話、接受訪問，對我來講這些事情最難，因為我並不擅於做這些事情。當藏鏡人藏了這麼多年，我的團隊幫我解決了很多問題。

／對你來說，幫助最大的人是誰？

嚴格來講是製片，我的製片是陳保英，這個人是一個不要命的人，我覺得如果你年輕、想拍片，去找幾個願意跟你一起瘋狂、不顧後果、喜歡作夢的人，你不可能擴展你的預算到什麼程度，了不起就那一點錢，但是那個勇敢可能是重要的。

我的製片比我勇敢、比我勤勞，所以他會督促我趕快寫（劇本）出來，督促我趕快做決定，趕快要做什麼，像個媽一樣，維繫整個團隊的其實也是製片。導演沒這麼偉大，只是做選擇，這個選擇你要負責任，片子拍爛了，承擔的人就要是你。

／作品的命運如何？

片子去了很多影展，我大部分影展（人）都沒有去，倫敦影展、瑞典影展、法國影展我通通沒有去，釜山我也沒去。

有些事情，可能對我來講沒有必要再去講它，例如說浪漫的愛情，煩了、夠了、太多了。我有很多問題需要解決，拍片的過程並不是要展現我多有才能，而是我很苦惱，我需要提出問題，我的問題是如此，你們跟我有一樣的問題嗎？我不是想闡述什麼，我的片子沒什麼解答，但是有些感受在，就是大概看完後會有一點反應吧，需要出門去吃個冰淇淋來解決一下。

╱別的導演的第一部作品，你最喜歡哪一部？

每一個階段很不一樣，在剛開始看電影的時候，你對一個好故事是震撼的。當我工作了十幾年，我對處理技巧是著迷的，同樣在這個業界，用影像看待人這件事。你年紀再大一點後，也不太在乎這些技術問題了，而我在乎的東西是，你怎麼看待人這件事。

達頓兄弟（Jean-Pierre Dardenne）的電影我非常感興趣；也對紀錄片非常感興趣。我常講一部片，叫作《都靈之馬》（The Turin Horse），是那個在義大利的城市——都靈，很悶，悶得要命，但超好看。

╱對第一次拍片的青年導演，你有什麼樣的建議？

你問所有業界的答案都會是一樣，就去拍，一定就是這個答案，在岸上永遠學不會游泳。我覺得這個過程好玩的是，很多人會講資金的壓力、現場的壓力等很多的東西，這個不好、那個不好，但就是得經歷這件事情。你可以去拍很多搞笑賺錢，滿足大眾的商業片，這是必要的，這是整個電影機制裡頭存在的事情，那是需要大資金、大卡司，可是如果你沒有錢，電影的世界其實比你想像的更大。

可以給自己很多練習，很多的機會熟悉這個語言、這個環境，然後放膽去拍。對我而言，新導演要做的就是拼命努力看片，拼命努力熟悉、拼命練習，然後回頭去想，你自己能做什麼，你跟別人的不一樣之處在哪裡。好萊塢拍得很好，你當然要讀它、要理解它，你要花很多功夫，但是你該做的是怎麼在巨人的肩膀上往上攀爬，我覺得這個是難的，也是好玩的地方，對我而言是如此。

導演簡歷

年畢業於北京電影學院，在北京電影製片廠從事導演工作，其作品帶有較濃厚的唯美色彩題材多改編自文學小說，代表作品有《那山那人那狗》獲中國電影金雞獎最佳故事片；《九九豔陽天》，獲中國電影金雞獎最佳導演獎；《藍色愛情》、《情人結》、《愚公移山》、《台北飄雪》等。

1995 —《贏家》為其首部作品，獲得中國電影金雞獎最佳導演處女作。

霍建起

《贏家》

/ 請問你是如何從電影美術上萌發做導演的想法？

我覺得電影的本質，還是一個導演的藝術。不是說它作為導演，突出個人；而是說，完全是他去傳達一個故事。我覺得其他人是扶助的，也不是說扶助不好，而是說，只有導演是在真正講這個故事的。這個故事怎麼講？有幾個人來拍，就會有幾種不同的影片。

跟別人拍戲，你覺得這個戲是這樣的，可是他覺得是那樣的，你會覺得這不是我要拍成的那樣。你會為這些設計和想法，內心活動、思想活動很興奮，結果都落空了。想實現講自己的故事的願望，你只能做導演，再艱苦、再困難，也得面對。我就有點不安於做原來的事情，經常宅在家裡，空想藝術、空想故事，就是這樣。

/ 為何選擇這個故事作為你導演的第一部作品？

後來我們家那位（蘇小衛）覺得我有點執迷不悟，她有一次就跟我說，有一個報告，就是《贏家》的原型，是寫一個殘疾運動員的故事。我這個人不是特別關注體育，所以對體育選題不是特別感興趣，沒太當回事，就過去了。後來，我印象當中大概有一個多月，她就寫出

了一個劇本，然後扔給我說：「你看看我這個寫得怎麼樣？」我一看，覺得寫得真不錯。我是搞繪畫的、搞影像的，沒有大量閱讀的習慣，但是看她的那個東西，就一口氣讀下來了。有很多劇本讓你讀了半截，就想扔在那兒，我覺得她的這種一氣呵成讓我挺有感覺的，這才有了這樣一個契機。

╱這部片的資金來自哪裡？

後來我們的劇本找了很多人。其實對於第一次拍電影的人，特別是對於從做美術轉做導演的人，這是一個非常難的事。就像今天從學校畢業的學生，除非你家裡有錢，否則一般人去找一筆資金，也是很難的，也是要有一個過程。也是有很多希望，然後這個希望又破滅了，成了又不成了。後來有投資方也是正好跟北影合作──因為我是北影的人，我也希望我的第一部戲跟北影拍──後來找的韓三平，然後正好北影跟投資方、我們共同商談這樣一個選題。在我印象中，投資大概是兩百萬。一九九四年左右，兩百萬的投資，算非常大的了。

╱片子的命運又如何？

那個時候沒有院線，不像今天還有院線。那個時候，你也不知道它什麼時候就放映了，也不知道在哪放，甚至放沒放你都不知道，也沒有宣傳活動。

╱對你來說，幫助最大的人是誰？

我覺得第一個幫助我的人，就是編劇（蘇小衛）。因為她如果沒有能力寫，或者不寫，我也不會找別人寫，或去改劇本。因為我覺得我不具備這樣的能力，即使有再多的想法，沒有文字表述能力也不行。正好她這方面有這樣的能力，可以寫劇本。我覺得第一位的就是劇本，因為沒劇本我也不會出來，就跟一個開頭似的，好像進入不了軌道。第二個就是投資。這個也特別重要，因為它是讓你的劇本得以實施的根本。所以包括韓三平，他對這

個專案的支持是很重要的。

／別的導演的第一部作品，你最喜歡哪一部？

田壯壯當年有一個《我們的角落》電視單本劇，我覺得這個就是他的首部作品。當時我覺得特別好，因為我還在學校，我還給裡面一個小孩的角色配音，所以我看了那部片子，特別感人，是根據石建生的小說改編的。我認為其實這就是電影了，只是這不是用膠捲拍的。《黃土地》（陳凱歌導演作品）也是很好的首部作品，還有張藝謀的《紅高粱》，我就是覺得看起來特別好。

／對第一次拍片的導演，你有什麼樣的建議？

我覺得其實技術是容易學到的，你學的它的公式都很容易，但是藝術是需要你的悟性、和你對於人生、對一些方面的體驗的領悟和表達。就是說，技術固然重要，但是你今後是否能夠真正提高自己，有實力深化的關鍵，還在於你是否在藝術上有特別高的領悟和見地，還有表達的能力。還有一個就是，藝術是需要自己的獨特的表達和魅力，而不是都是一樣的，程式化的東西，它需要你的個性的體現，可能這是藝術生命力的呈現。

【曾念群／採訪】

308

導演簡歷

導演、電影教育工作者與影展策畫人。拍攝多部短片，曾獲鹿特丹影獎最佳短片老虎獎。代表作品有《另一半》、《好貓》以及《我還有話要說》。

2005 －《背鴨子的男孩》為其首部劇情長片。

應　亮

《背鴨子的男孩》

／為何選擇這個故事作為你導演的第一部作品？

因為學了幾年電影，特別想拍第一部長片。

／在這個故事當中，你想表達什麼？

表達對自貢（市）的熱情，也表達對電影的熱情。

／這部片的資金來自哪裡？

積蓄，三萬。

／是自己編劇的還是找專人編劇？

自己編劇。

／遇到最大的困難是什麼？

不懂長片的製片。

／作品的命運如何？

合法上映嗎？沒有過。

／對你來說，幫助最大的人是誰？

當時的女朋友，現在的老婆彭姍。

應亮／《背鴨子的男孩》

／別的導演首部作品裡你最喜歡哪一部？

比較多。最近看到的是河瀨直美的第一部紀錄片《擁抱》，最近又重看的是克里斯‧馬克（Chris Marker）的第一部劇情片《堤》（La Jetée），平日經常想起的是劉伽茵的《牛皮》。因為這些片都無法複製。

／對第一次拍片的青年導演，你有什麼樣的建議？

先拍吧，不要想太多。

薛　曉　路

《海洋天堂》

導演簡歷

導演、編劇。另任北京電影學院副教授、碩士生導師。
代表作品有《海洋天堂》、《北京遇上西雅圖》、《北京遇上西雅圖之不二情書》。

2010 －《海洋天堂》為其執導的首部作品。

/ 為何選擇這個故事作為你導演的第一部作品？

我個人有多年和自閉症患者及家人交往的經歷，對這一群人有很深的瞭解和情感，對他們在社會上邊緣化的生存狀況感同身受，希望用影視作品的形式把他們的生存困境表達出來。

/ 在這個故事當中，你想表達什麼？

人倫之愛的力量，以及因為社會福利體系不健全而導致的人間悲劇。

/ 這部片的資金來自哪裡？

香港安樂影片公司、北京和禾和文化傳媒有限責任公司。

/ 自己編劇的還是找專人編劇？

自己編劇。

/ 遇到最大的困難是什麼？

第一次執導電影，一切都是困難。

／作品命運如何？

順利拍完並順利上映。票房一般，但獲得了一些國內、國際獎項。

／對你來說，幫助最大的人是誰？

江志強先生（製片）和李連杰先生。

／別的導演首部作品裡你最喜歡哪一部？

喜歡很多電影，沒注意是不是首部作品。

／對第一次拍片的青年導演，你有什麼樣的建議？

做扎實劇本，這是敲門磚。

導演簡歷

畢業於北京電影學院導演系，後留校任教，任北京電影學院副院長。代表作品包含《本命年》獲柏林影展銀熊獎；《香魂女》獲柏林影展最佳影片金熊獎。

1978 －《火娃》與鄭洞天聯合執導，為其首部作品。

謝 飛

——《火娃》

/ 為什麼選這個故事作為你的導演首部作品？

我和鄭洞天聯合執導的首部作品影片《火娃》，執導於一九七七年，籌備它的時候文革還沒有結束。一九七四年，我從河北白洋澱農村的五七幹校返回中央五七藝術大學任教。一九七五年到北京電影製片廠參加了革命樣板戲《杜鵑山》（任副導演）、革命故事片《海霞》（任場記）。一九七六年開始尋找機會自己當導演。不想執導那時的批判走資本主義道路的當權派式的電影，就在革命戰爭題材裡去尋找。鄭洞天從農村學生連分配到上海電影廠任文學部編輯，他在上海出版社發現了知青作家葉辛的小說《高高的苗嶺》，推薦給了我。根據它改編的電影《火娃》，就成為了我們倆的導演首部作品。

/ 在這個故事當中，你想表達什麼？

改劇本是在文革時期，執導則在文革剛結束後。那時，我們的思想還被極左的文藝思想控制著，要表現的當然是一些多年被灌輸的革命教條思想，完全沒有個人自身的生活、人生體驗和獨立思考的內容。我真正有些

自己的思考與感情表達的導演作品，是一九八二年的《我們的田野》。

／這部片的資金來自哪裡？

中央五七藝校後期建立北京電影學校，劃歸北京電影製片廠領導，所以《火娃》是由當時的北京電影製片廠投資與批准執導的。

／自己編劇的還是找專人編劇？

請小說作者葉辛自己改編成劇本。

／遇到最大的困難是什麼？

那時還是國家計劃經濟體系，執導會得到國家、社會各方面的支援。我們在廣西柳州地區的少數民族的山區執導，當地駐軍還派了一個排的戰士全程陪同協助工作，與今天對比，條件是太好了。最大的困難就是我們自己沒有多少實際工作經驗，在製作與藝術方面留下很多遺憾。外景、內景全部執導完，初剪的樣片竟然不夠八十分鐘。記得北影藝委會審看時，謝鐵驪導演對此曾說過：「看來用膠捲寫劇本是不行的。」要求我們增加情節，補充執導。要重視劇本，做好案頭工作，是我在首部作品中學到的最重要的經驗。

／作品的命運如何？

影片正式發行上映了，還出了電影連環畫。兒童觀眾還是很喜歡它的。前兩年電影頻道的流金歲月欄目重播了它，並對我們主創作了採訪。

／對你來說，幫助最大的人是誰？

計劃經濟時期，幫助最大的當然是機構的負責人了，電影學院是任傑老師，北影是汪洋廠長。

／別的導演的第一部作品，你最喜歡哪一部？

有才氣、有成就的首部作品太多了。藝術上貢獻最高的是奧森‧威爾斯（Orson Welles）的《大國民》（Citizen Kane）。個人色彩最強的是楚浮（François Truffaut）的《四百擊》（The 400 Blows）。中國電影導演則是姜文的《陽光燦爛的日子》，原因是其光彩的青春回憶和獨特的藝術創新。

／對第一次拍片的青年導演，你有什麼樣的建議？

時代不同，條件與方式也不同。但是對自我才華的自信與開掘，對機遇的把握與堅持則是青年導演第一次拍片成功與否的關鍵，這些永遠不變。

導演簡歷

畢業於北京師範大學藝術系影視製作專業。曾任《三峽好人》副導演。代表作品有《Hello! 樹先生》，獲《青年電影手冊》2011年度華語十佳影片。

2006－《賴小子》為其首部劇情長片。

韓　杰

《賴小子》

/ 為何選擇這個故事作為你導演的第一部作品？

主要有兩個原因。拍《賴小子》這個故事滿足了我人生實踐中缺失的一部分人性意識，具體來說就是暴力和反叛。生活中我沒有機會將這種意識付諸實踐，因為要付出危險的代價，這也證明了我人性中的懦弱，這部電影中的暴力和反叛意識對我來說就是彌補我內心缺失的一次爆發。

第二個原因是虛實交雜的鄉愁，鄉愁是一個複雜的內心意識。在這部電影中，我想大家可以感受到的應該是山西煤窯背景下的社會生態，以及青少年的教育及成長狀況。我是從這樣的地方長大的，我瞭解那個地方，我有一堆故事可以說出我的鄉愁。但是，關於這部電影的產生，說來又很奇妙。我是在一次無意識狀態下產生的這個故事。有一個階段，我腦海中總會閃現出義大利演員馬斯特洛亞尼（Marcello Mastroianni）的相貌，因為看費裡尼和安東尼奧尼電影之故，隨之而來的印象是我童年時從我們學校剛被開除的一個常常在我們學校打架、搞物件的小團夥中，其中一個與他非常像的一個小帥哥。

這個小帥哥長得一張俄羅斯人種的臉，據說他的祖上有

蘇聯時期俄羅斯人的血統。我越想他抽煙時經過大街邊的樣，感覺他越像馬斯特洛亞尼。於是，與這個小帥哥相關的四人小團夥的人形就在我腦海中開始被記憶喚醒，接著發酵。後來我終於在這個小帥哥最後卻被我改造成了染黃毛的二寶。人公，就是後來《賴小子》裡的喜平，原因是這個人物的悲劇性更能承載這個故事。而長得像馬斯特洛亞尼的蘇聯小帥哥最後卻被我改造成了染黃毛的二寶。

／在這個故事當中，你想表達什麼？

暴力和反叛，以及一個人的成長代價。當然，一部電影表達的不止這些。導演表達的東西有時甚至是難以言說的。

／這部片的資金來自哪裡？

三部分的資金，首先是法國南方電影基金，其次是鹿特丹影展老虎基金，還有賈樟柯的西河星匯。

／自己編劇的還是找專人編劇？

《賴小子》是我自己嘗試寫的第一部長片劇本。當時的觀念有些反叛，告訴自己不要專業編劇參與，摒棄理性指導的、模式化的劇本方式。現在看來，自我寫作是有利有弊的。當然，事實上當時《賴小子》劇本經過幾個專業編劇朋友和老師的賜教和討論，他們都給過不少意見和建議。第一個感謝的人是賈樟柯。他鼓勵我做導演，要學會自己寫劇本。

／遇到最大的困難是什麼？

拍第一部電影我沒有遇到最大的困難。就像處男的初夜，經驗過後，對他來說初夜過程中的種種不適和阻礙，

在他的記憶中是寧願忽略不計的，他終生難忘的是那第一次的美妙。如果是一次中途失敗的初夜，那對他來說才是最大的困難。《賴小子》這部電影執導大抵順利，倒是有一堆說不完的小困難，我們幾乎是每天在解決種種困難中拍完的。執導完後倒是有一個選擇性的困難，在資金緊缺的情況下，要不要再回去補拍幾場戲？時值季節轉換，困難加劇。後來我還是選擇補拍。補拍完後，整個電影敘事更好了。這倒像那個處男在初夜之後還想要再來一次更完美的。

／作品的命運如何？

《賴小子》劇本在團隊當時討論分析後沒有選擇去電影局立項，內容的問題讓我們放棄了審查，意味著同時也放棄了國內的發行。因此我們是按照地下電影的方式製作，發行。當時國內的發行管道影院和 DVD 市場的審查是分立的。後來，這部電影在刪剪了一些性愛裸露鏡頭後發行了正版的 DVD。

／對你來說，幫助最大的人是誰？

我是通過自薦我的第一部學生短片《過年》後跟賈樟柯導演認識的，他是我進入這行的伯樂。國內鮮有前輩導演能關注後輩，並發現人才、提攜至導演隊伍中來。這方面，他算是一個。

其實，成就一樁事，要感恩的人太多，說不盡的，我都藏在心裡。

／別的導演的第一部作品，你最喜歡哪一部？

這樣問對於我熱愛的許多好作品來說是不公平的。我只能說，與我有緣的、有切身經驗是法國導演楚浮（François Truffaut）的首部作品《四百擊》（The 400 Blows），這是一部由導演的天分造就的神作。我熱愛這部電影還有一個原因是，它與我有相同的童年生命經驗，我也生活在一個問題家庭，我也離家出走過，安東（電

318

影主角）在破印刷廠藏身過夜，而我也曾在一個年久無人的危房裡過夜。

／對第一次拍片的導演，你有什麼樣的建議？

電影像一面鏡子，你的思想會被反射、放大並傳遞給無數人。所以，我們通過消耗奢侈的地球資源和龐雜的人力勞動來拍一部電影，是要給這個世界帶來正能量還是負能量？這個世界的不安、矛盾、災害越來越多，美國不見得是天堂。傳遞愛和關懷，在拍一部電影之前先有這樣的出發點，我想身為導演我們的工作才會更有深遠的意義。

至於第一次拍電影的導演如何操練，八仙過海，各顯神通吧！

【耿聰／採訪】

韓杰／《賴小子》

韓 寒

《後會無期》

導演簡歷

中國作家、導演、職業賽車手。曾被美國被《時代雜誌》評選為 100 名影響世界人物之一。

2014－《後會無期》為其執導的首部電影作品。

／為何選擇這個故事作為你導演的第一部作品？

我只是覺得每個人都有一段旅行，都有彼此的發現以及遇見的一些過程。比如說兩個人適不適合在一起，我們約會吃飯恰當不恰當，其實要看我們倆在一起適不適應，除此以外更重要的是我們可能走一段旅程，在這段旅程中是不是更加的匹配，因為這可能更考驗人，旅程本身不一定是那麼的跌宕起伏，但是肯定會發生一些故事，包括對紹峰情緒的處理，我沒有把他做成捶胸頓足的那種；對於陳柏霖，他肯定是喜歡王珞丹，一路都在想。

／在這個故事當中，你想表達什麼？

我個人很喜歡電影裡三個女性的角色，我覺得她們都是好姑娘，她們只是在自己的世界觀裡面迫不得已的需要做一些傷害，或者不傷害人的一些事情，就是你提到的幾個故事裡都有的欺騙。可能因為我們不是走那種大戲劇衝突，環環相扣，然後到達高潮，最終真相大白的這種遊戲。我們走的是比較獨立的戲劇衝突，欺騙與真相本身就是戲劇衝突裡面的一個部分。另外我非常喜

歡那三個女孩子，我個人有的時候還心甘情願的被她們欺騙。

／這部片的資金來自哪裡？

整部影片的製作投資來自路金波和方勵，前者是我合作十數年的出版商，後者是業內著名製片人。我們用的拍攝方法相對來說比較克制，沒有像廣告一樣去拍一個車，我們只是希望這輛車開在一個地圖上，就一直這樣扣著它在拍，有可能你說最多仰起來，或者這樣拍更炫、更漂亮，但我總覺得這樣拍是克制，而且我們整部電影都沒有拍窗外景物，好多公路片都會拍窗外，從側面拍那種景物，但我們完全沒有做。

／您自己作為編劇，覺得寫劇本與小說、雜文有什麼區別？

我總覺得文藝作品能夠相對來說保留的時間更長，就像一段情感一樣，你如果真的喜歡一樣東西，你當然是希望它在你身邊，或者是留在你的腦海中時間越長越好；雜文就感覺像一夜情，電影跟小說其實感覺就是一段愛情、一段感情。

／遇到最大的困難是什麼？

馮紹峰和妹妹袁泉的關係這一段比較難，就是說如果你沒做好這會很狗血，那我們就用了這樣的這種敘事方式打了一局檯球，然後用這樣的一個底鋪在裡面，想讓這段敘述變得不狗血、有可信度。我覺得我這兩個演員發揮的都特別的好，再加上他們這種其實是一種淡淡的複雜的情感，你也不能說他們是在倫理之間有什麼，其實他們什麼都沒有發生，有一些很多客觀原因的東西，當時我寫這麼一大段臺詞的時候，就非常頭大，而且臺詞一旦沒說好會沒有說服力。

是挺滿意的。一方面是從創作的角度，另外一方面我覺得這些東西對於我來講，也不是說你做這個東西賺錢或不賺錢，首先電影你虧本收不收回來投資還是另外一說，不是說你拍電影就去搶錢就去賺錢，如果抱著掙錢的態度的話我覺得也未必能夠拍好一部電影。另外真正的純商業的電影也不會做成我這樣的氣質。

／對你來說，幫助最大的人是誰？

我覺得我有必要提一下賈樟柯和樸樹。當時我跟老賈打了個電話，賈樟柯也非常的仗義，馬上就從外地飛了過來。其實我很喜歡他這個角色，他說了整個電影裡唯一的一句真理，很多人可能覺得這個電影裡有很多的金句，但這些金句其實都不是真理。哪怕你說無論是對於所謂的，喜歡就是克制，但愛就是放肆，可是也不一定的，那我的愛就是放肆，怎麼呢？每個人因人而異。但賈樟柯說的這句真理真的是永恆的真理，就是汽油車不能加柴油，我覺得只有這句是真理，是無法反駁的。

而樸樹《平凡之路》的詞算是對影片裡面人物的一種詮釋。可能很多電影院的觀眾不會等到或者說不會聽到這首歌，中國觀眾看電影習慣燈亮就走。但是不管怎麼樣我覺得哪怕沒有這首歌，本身電影也已經承載了它自己該要承載的這個功能。樸樹這首歌當然很好，但我覺得如果真插在片子裡面，放在前面的話，因為人物還沒到那個份上，這歌就出來太重了，所以一開始把鄧紫琪的那首歌放在那個地方作為他們出發時候的心境其實也挺好。

／別的導演的第一部作品，你最喜歡哪一部？

當時我說要拍公路片，魏君子就和我聊了很多，《中央車站》（Central do Brasil）、《末路狂花》（Thelma & Louise）、《逍遙騎士》（Easy Rider）這類電影。每次都聊得好橋段頻出，但過一天後我就親手推翻了原來

的想法。大陸新導演的首部作品，我覺得《致青春》有一點做得特別好，趙薇在裡面一個鏡頭都沒有客串，否則觀眾一定會出戲。

／對第一次拍片的青年導演，你有什麼樣的建議？

我覺得臺詞很重要。因為有的時候你當作者或者編劇的時候，就會容易一張嘴全是說的這個人，每個人的臺詞好像都是這種樣子，這個是我特別刻意的想要去避免的，男男女女張嘴說的都是一樣的，那種感覺不好。我還希望觀眾能夠各取所需，得到他們自己想要得到的那些東西，我也不希望對觀眾說教，我覺得特別重要的一點是我並不希望把一個過強的自己強調在每個人物的身上，讓每個人物張嘴說的感覺都是韓寒在那裡說話，我覺得我特別害怕這一點。

【程青松／採訪】

導演簡歷

台灣導演，年輕時曾進入楊德昌電影工作室，擔任副導，為日後從事電影工作奠定了良好基礎。代表作品《賽德克‧巴萊》獲金馬獎最佳劇情片、年度臺灣傑出電影工作者、觀眾票選最佳影片、《青年電影手冊》年度華語十佳影片。

2008 －《海角七號》為其首部劇情長片，獲金馬獎觀眾票選最佳影片獎、年度臺灣傑出電影、年度臺灣傑出電影工作者等。

魏德聖

《海角七號》

/為何選擇這個故事作為你導演的第一部作品？

日本人在殖民時期帶來過很好的東西，也帶來過很壞的東西。面對這樣一段歷史，我們到底是該愛還是該恨？

關於這個問題，中國臺灣和日本之間；第二代和第三代之間，常常會存在很大的矛盾。我們沒有經歷過這段歷史的人，到底應該用什麼觀點、什麼角度來看這段歷史？政治人物經常會從政治角度來解讀歷史，挑起無謂的仇恨。但這個問題其實無解，我們不希望從爭鬥的角度來看歷史，我們希望從愛情的角度來看歷史：這個歷史已經不是大歷史，而是小歷史，是一個人跟一個人的歷史，不需要把國仇家恨放在一個人身上。六十年前，歷史的錯誤切割掉一段愛情。而六十年後，這段歷史在一對新的男女身上產生了新的價值。我希望大家用愛情來看待曾經的遺憾。從這樣的角度來看它，就可以避免政治上的好人和壞人之分。老太太接到延遲了六十年的信時，她對愛情的遺憾被化解了。這些年輕人集合在舞臺上時，他們對音樂的遺憾被化解了。

/這部片的資金來自哪裡？

我們這部電影拿到了五百萬輔導金，但還有四千五百萬的缺口。輔導金制度的優缺點，應該是一半一半，有很多策略要討論，有很多配套，不能用一句話去概括。我認為最大的缺陷在於投資的環境沒有建立，而不是輔導金的制度沒有建立。臺灣新聞局給我們最大的幫助，其實是通過它的資源，我們拿到了一些銀行的投資。所以我們其實很希望新聞局能夠起到一個仲介的作用，讓銀行進入這個體制裡面，而不是單純地去施捨。僅僅是施捨的話，我們拿到八百到一千萬，也拍不完這個電影，還是沒有錢。通過臺灣新聞局給銀行提案，讓銀行進入，不是更好嗎？

/作品的命運如何？

　　我們很幸運地站在觀眾情緒的出口點上。當然我們的電影製作很用心，但是我們在時機點上確實也占了非常大的優勢。臺灣地區這些年的情況不大好，經濟沒有起色。所以這幾年每年都有一個情緒出口，前幾年有林志玲現象，然後有王建民現象，然後有馬英九現象。這部電影出現，其實是給了大家一種安慰，大家把情緒宣洩給了這部電影。

　　我們開始的時候還很擔心，我們放了很多社會現象在裡面，但是我們沒有去控訴，去大力表現這些事情，我們只是輕輕帶過。但現在看來，有感受的人自己會接受到這些資訊。

　　其實我也沒有想太多，只是這個過程讓我一直很驚訝。從票房破五千萬台幣，再到破一億台幣，然後又告訴我打破了《功夫》、打破了《赤壁》，打破了《色戒》，直到現在成為臺灣票房最高的本土電影。

/這些點到的社會現象，這種輕輕帶過的方式，是你在劇本中就這麼設置的，還是後期有團隊策劃的加入？

　　這部電影是先有劇本才有團隊。劇本創作花了很長的時間，我個人這些年對社會的思考，全部放進了劇本中

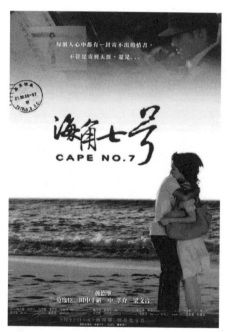

《海角七號》電影海報

【馬戎戎／採訪】

關錦鵬

《女人心》

導演簡歷

香港導演，以拍攝女性視角的電影聞名。代表作品有
《胭脂扣》，獲香港電影金像獎最佳電影、最佳導演；
《人在紐約》，獲金馬獎最佳劇情片；《阮玲玉》，獲
金馬獎評審團特別獎；《紅玫瑰與白玫瑰》；《愈快樂
愈墮落》，獲柏林影展泰迪熊獎；《藍宇》金馬獎最佳
導演。

1985 －《女人心》為其首部作品。

／為何選擇這個故事作為你導演的第一部作品？

我這個人，別看我的外表溫溫吞吞，但是我內心有
一份執拗。我為什麼選擇《女人心》，包括《地下情》，
因為我很容易被身邊的朋友，特別是女性朋友的生活經
歷所觸動。而且這個和我的家庭和成長也有關係。我父
親去世早，我母親從一個傳統的家庭主婦變成家庭棟樑，
那時我才十幾歲，經常在旁邊觀察母親所做的一切，從
她身上，我看到了女性的堅韌和爆發力，所以，母親的
行為對我影響很大，這也是我的作品中往往用細節來體
現女性感性的一面的原因。再來，我之所以去關注女性，
也和自己的性取向也有關係。我認為世界上沒有太篤定
的事情，包括人類的性別。我覺得男人的性格中會包含
一些女人的柔情，某時某刻也會有接近女性性格的一面，
這一點在我深有體會。所以，我會用心觀察女性的各種
細節，然後通過電影這面放大鏡將生活中最細微的東西
投射到銀幕。一九八四年第一次能夠獨立導片，就是《女
人心》。

／在這個故事當中，你想表達什麼？

也許我是想歌頌女性吧！我希望用自己觀察到的東西回饋給大家，希望能用電影手段來呈現身邊的女性，起碼這些女性都是我所欣賞和喜歡的。其實，我沒有什麼明確的意圖，我覺得真實、自然就好。

在這部作品之前，你有什麼做導演的儲備？

我的母親很喜歡戲曲，尤其是粵劇，受她影響，任劍輝、白雪仙的組合的粵劇電影給我的童年留下非常深刻的印象。而且小時候住在一個大戲院旁，經常看邵氏的武打電影、歌舞電影，所以我是在香港電影那種氛圍裡長大。我相信受這種氛圍感染應該不多不少，但從中一到中五，念了五年的理科，突然一個暑假轉變了，從純理科到純文科，可能是演了紅藍劇社的話劇的原因。開始的時候是想做演員，還報名參加無線電視臺演員培訓班，兼職做助理導演。結果演員沒有做成，卻成了專職副導演。加上那時正是香港新浪潮電影興起的時候，陸續做了不少影片的副導演。

對你來說，幫助最大的人是誰？

首先是前輩許鞍華，她當時對我說過：「要把每一部新片都當做自己最後一部作品來拍！」她是當年香港電影新浪潮的代表人物，也是我的老師，當年拍《傾城之戀》時我做她的副導演，她對我的無私支持至今都讓我心存感激。現在新浪潮的很多導演都不拍電影了、改行了，只有許鞍華還在堅持，她幾十年堅持下來的這種信念，也給了我很多啟發。如果做長篇電視劇的副導演的話，我搞不好就不是現在這個路子了，我是受到香港新浪潮導演的影響。要說學許鞍華學不來，學譚家明也學不來，但他們對電影的態度和執著一定會有一些對我的影響。

還有和我的性取向也有關係；和我成長的家庭也有關係。我還覺得跟學校教育也有關係。我上的培正學校非常好，還有德育課。我是家裡老大，弟弟妹妹都沒有我的福分，能被安排到很好的學校讀書，僅有幾個香港校非常好，還有德育課。我是家裡老大，弟弟妹妹都沒有我的福分，能被安排到很好的學校讀書，僅有幾個香港的姑母是二房東，爸爸媽媽住一個小房間，一家幾口住在裡面。我還覺得跟學校小時候住在一個大的家庭環境也有關係。我上的培正學校非常好，還有德育課。

《女人心》電影海報

的中學有德育，一周兩節課，這跟它是基督教的學校有關，我在中學的時候也曾經是虔誠的基督教徒。現在我覺得我自己沒有特別的宗教信仰，我相信跟我自己的成長和方方面面，包括性取向都有關。為什麼到一九九六年很坦然面對自己同性戀身份，我覺得可能也有很多原因，而不是單一受了許鞍華的影響，可能有她的影響，但是她可能只是其中之一。

／作品的命運如何？

　　一九八五年六月於香港上映，並取得九百四十八萬港幣的票房，並榮獲第五屆香港電影金像獎最佳電影、最佳編劇、最佳導演、最佳男主角、最佳女配角、最佳攝影、最佳美術指導，以及最佳音樂提名。

【陳朗／整理】

關錦鵬／《女人心》

329

導演簡歷

中國電影攝影師、導演，北京電影學院攝影系畢業，曾任電影《紅高粱》、《陽光燦爛的日子》、《霸王別姬》攝影，並以《霸王別姬》入圍奧斯卡最佳攝影獎，以及獲得世紀百位傑出攝影師等榮譽。導演作品有《立春》、《最愛》。

2005 —《孔雀》為其首次執導作品，獲柏林影展銀熊獎。

顧 長 衛

《孔雀》

/ 為何選擇這個故事作為你導演的第一部作品？

以前做攝影，拍多了，就覺得沒意思了，也迷茫，有人說我可以做導演，那就試試吧！原來準備執導的是另一個故事，那個劇本還沒有磨好，還存在一定問題，在準備過程中看了李檣的《孔雀》的劇本，覺得這個劇本更成熟，所以就先拍了《孔雀》。

我認為執導一部電影，前期的劇本準備一定要充分，一定不能有硬傷，一旦有傷，不是開始執導之後能彌補的。所以最開始準備的那個劇本，我覺得沒有成熟就不能開拍，否則後果不敢想像。後來那個項目也一直沒有機會再重新推進，有些東西，錯過了就錯過了，不會再有那個機緣。

/ 在這個故事當中，你想表達什麼？

《孔雀》的故事講述的是我所熟悉的那個年代，裡邊有青春、有親情、有逝去，就是那個年代的感覺，都是我非常熟悉的東西。其實弟弟那條線上還有很多故事，還拍了很多東西，最後都被要求剪了，最後也不完整了。沒辦法，電影裡你想要的東西，和最後呈現出來的東西

330

／**這部片的資金來自哪裡？**

資金方面還是很順的，當時是董平先生給投資的，本來說好拍另一個專案的，臨時改成《孔雀》。可能是因為信任吧！當時也就跟他聊了幾分鐘，告訴他這個劇本更成熟什麼的，跟他那麼一說，他就答應了。原本差不多是一千一百萬，拍完之後董平看了樣片，覺得這是個應該好好做的項目，所以後期又追加了五百萬，這樣，我們把混錄、轉光和拷貝都弄到日本做了，最後一共是一千六百萬。

／**自己編劇的還是找專人編劇？**

編劇是李檣，我看到劇本時已經是很成熟的本子了，坦白說，這是一個難得的原創劇本，非常好。後來還跟李檣合作了《立春》。

／**遇到最大的困難是什麼？**

我覺得我是個很幸運的人，第一部執導本身沒有太大的困難。以前做攝影時老能撞到好項目、好導演，通過這些專案的積累，對現場的調度等工作其實都很瞭解了，唯一不瞭解的是演員，所以我覺得最大的困難也是在演員。同樣是一場戲，導演有導演的理解，攝影有攝影的理解，演員又有自身的理解，其他職位我心裡都有數，就是不知道演員會怎麼想，用的又都是年輕的新演員，所以開始會覺得這塊兒沒底。

／**作品的命運如何？**

還好，拿了些獎，也有上映。好像是二〇〇五年上映的，保利博納負責發行，票房好像也還好，一千多萬吧。

／對你來說，幫助最大的人是誰？

對我幫助最大的首先是董平，沒有他的資金，就不會有《孔雀》。其次是編劇李檣，那是最出色的編劇。再有就是演員們，他們很努力，演得也很好。我覺得自己還是很幸運的，這部電影的各職務，包括演員都發揮出了他們的最大潛能，我看後來幾位年輕人包括張靜初、呂聿來他們的表演都沒有在《孔雀》裡發揮得這麼充分。

／那你是如何挖掘演員潛能的？

我在執導電影的時候，從來不會顯得很霸道，讓人都怕我。因為我覺得，人家一怕你，就會影響他們的發揮，有時候我顯得沒氣場，但是心裡一定得有數。

／別的導演的第一部作品，你最喜歡哪一部？

我喜歡的電影不分是不是首部作品。

／對第一次拍片的青年導演，你有什麼樣的建議？

年輕人能不拍最好不要拍電影，這個工作實在太難了。如果非得拍，那就要真誠地去執導。

【曾念群／採訪】

332

導演簡歷

作家、電影導演。中短篇小說作品散見《收穫》、《人民文學》、《作家》等文學刊物。多篇小說曾入選中國小說家協會當年最佳短篇小說年選。

2014 －《忘了去懂你》為其首部電影作品，獲《青年電影手冊》2014 年度華語十佳影片、年度新導演獎。

權　聆

《忘了去懂你》

/ 為何選擇這個故事作為你導演的第一部作品？

電影《忘了去懂你》的原名《陌生》，是我選擇這個故事的初衷，對現代社會陌生的關注。人與他者、環境的熟悉，是否是一種確實的信任？我把這個故事的指向放在夫妻之間，因家庭關係是電影創作很重要的一個母題。

/ 在這個故事當中，你想表達什麼？

我在這部首部作品中希望傳遞的是對世俗生活中貌似平凡關係的思考。

/ 資金來自哪裡？

拍攝資金來自朋友的基金公司和賈樟柯導演的添翼計畫。

/ 自己編劇的還是找專人編劇？

我自己寫的劇本，因過去從事小說創作，對劇本創作有天然的親近感。

/ 遇到最大的困難是什麼？

需要早起。因為過去的作家生活是長年把夜晚當白天，開機拍攝以後每天早起，讓我一開始不太適應。當然，早起的好處也嚐到了，作息時間規律了。

／作品的命運如何？

很幸運，首部作品在上海國際電影節獲得最佳創意項目獎，入圍柏林影展青年論壇單元，在許多國家和地區播映，也獲得了《好萊塢報導》（The Hollywood Reporter）、《青年電影手冊》等國內外電影評論的肯定。

／對你來說，幫助最大的人是誰？

賈樟柯導演。

／別的導演的第一部作品，你最喜歡哪一部？

我最喜歡的首部作品是賈樟柯導演的《小武》。這部片子在簡陋的條件下，拍出了粗糲生活的質感和詩意。我當時覺得那是真正的現實主義電影，不僅是從題材角度，也是從視覺、拍攝手法上看都有別於過去的中國電影。

／對第一次拍片的導演，你有什麼樣的建議？

遵從內心，學會等待，在等待的過程多學習，不要急於拍片而迷失了自己。

導演的起點：100位華語電影導演，第一部作品誕生的故事【經典增修版】

作　　　者	程青松　主編	
	曾念群、賈　健、郭湧泉、陳　朗	
	泥　巴、耿　聰、宋健君、馬文放 採訪	
責 任 編 輯	陳嬿守、林亞萱	
版 面 構 成	張庭婕、江麗姿	
封 面 設 計	小寒六 Kate Liu	
資 深 行 銷	楊惠潔	
行 銷 主 任	辛政遠	
通 路 經 理	吳文龍	
總 編 輯	姚蜀芸	
副 社 長	黃錫鉉	
總 經 理	吳濱伶	
發 行 人	何飛鵬	

出　　　版　創意市集 Inno-Fair
　　　　　　城邦文化事業股份有限公司

發　　　行　英屬蓋曼群島商家庭傳媒股份有限公司城邦分公司
　　　　　　115 台北市南港區昆陽街 16 號 8 樓

城邦讀書花園　　http://www.cite.com.tw
客戶服務信箱　　service@readingclub.com.tw
客戶服務專線　　02-25007718、02-25007719
24 小時傳真　　02-25001990、02-25001991
服務時間　　　　週一至週五 9:30-12:00，13:30-17:00
劃撥帳號　　　　19863813　　戶名：書虫股份有限公司
實體展售書店　　115 台北市南港區昆陽街 16 號 5 樓
※ 如有缺頁、破損，或需大量購書，都請與客服聯繫

香 港 發 行 所　城邦（香港）出版集團有限公司
　　　　　　　　香港九龍土瓜灣土瓜灣道 86 號順聯工業大廈 6 樓 A 室
　　　　　　　　Tel：(852)25086231　Fax：(852)25789337
　　　　　　　　E-mail：hkcite@biznetvigator.com

馬 新 發 行 所　城邦（馬新）出版集團 Cite (M) SdnBhd
　　　　　　　　41, Jalan Radin Anum, Bandar Baru Sri Petaling,
　　　　　　　　57000 Kuala Lumpur, Malaysia.
　　　　　　　　Tel：(603)90563833　Fax：(603)90576622
　　　　　　　　Email：services@cite.my

製 版 印 刷　凱林彩印股份有限公司
二 版 1 刷　2024 年 6 月

ISBN　978-626-7488-02-7／定價　新台幣 400 元
EISBN 9786267488157（EPUB）／
　　　　　　電子書定價　新台幣 280 元

Printed in Taiwan
版權所有，翻印必究

※ 廠商合作、作者投稿、讀者意見回饋，請至：
創意市集粉專 https://www.facebook.com/innofair
創意市集信箱 ifbook@hmg.com.tw

國家圖書館出版品預行編目資料

導演的起點：100 位華語電影導演，第一部作品誕生的故事【經典增修版】/ 程青松著. -- 二版. -- 臺北市：創意市集出版：城邦文化事業股份有限公司發行, 2024.06
　面；公分
ISBN 978-626-7488-02-7(平裝)

1.CST: 電影導演 2.CST: 訪談

987.31　　　　　　　　　　　　　113005970